KB175962

미술사, 한 걸음 더

Art History, One More Step

미술사, 한 걸음 더

초판인쇄 2021년 12월 17일
초판발행 2021년 12월 17일

지은이 미술사문화비평연구회
펴낸이 채종준
펴낸곳 한국학술정보(주)
주 소 경기도 파주시 회동길 230(문발동)
전 화 031-908-3181(대표)
팩 스 031-908-3189
홈페이지 http://ebook.kstudy.com
E-mail 출판사업부 publish@kstudy.com
등 록 제일산-115호(2000. 6. 19)

ISBN 979-11-6801-195-3 03600

미술사,

한 걸음 더

미술사문화비평연구회 기획 · 편집

이담북스

우리는 시공간 경계가 사라진 시대에 살고 있다. 과거, 현재, 미래가 공존하는 첨단 과학 기술 시대, 차이와 다양성이 존중되며 동·서양 문화가 어우러진 다원화 사회, 세계화 시대를 살고 있다. "지피지기知彼知己면 백전불태百戰不殆"라는 말은 '적을 알고 나를 알면 백 번 전투에도, 즉 아무리 많이 싸우더라도 위태롭지 않다'라는 뜻이다. 이 말의 의미를 되새기던 옛사람들은 싸움에서 자신을 지키기 위해 적을 알고자 했다. 하지만 오늘날 우리는 더불어 살기 위해 상대를 알아야 한다. 신념의 차이, 문화적 차이 등에 대한 상호 존중이 그 어느 때보다 절실히 요구되는 시대이기 때문이다.

《정의란 무엇인가》에서 마이클 샌델 교수도 말했듯이 "다문화 사회 시민들은 도덕과 종교에 대해 서로 다른 견해를 갖고 있다." 그는 타인의 신념을 모른 척하거나 언급하지 않으려 한다면 그것은 존중이 아니라 이견을 억누르는 태도이기 때문에 반발이나 분노를 유발할 수 있다고 지적한다. 따라서 "동료 시민의 도덕적·종교적 신념에 도전하고 경쟁하면서, 때로는 경청하고 배우면서, 더욱 적극적으로 참여해야 한다"라고 마이클 샌델 교수는 조언한다. 그러나 먼저 굳게 닫힌 마음의 빗장을 여는 것이 관건이다. 이러한 관점에서 미술 작품은 매우 의미 있는 역할을 할 수 있는데, 대다수 사람이 특별한 경계심이나 거부감 없이 미술 작품에 접근하기 때문이다.

미술의 역사는 곧 사람 사는 세상 역사다. 미술은 정도 차이가 있을 뿐 당대 사회와 불가분 관계에 있다. 따라서 우리는 미술 작품을 통해 시간과 공간 여행을 하면서 인간의 삶과 사상, 문화에 대해 배우게 된다. 예술적 차원에서 생겨난 흥미와 관심이 점차 자연스럽게 그 배경에 대해서도 깊이 있는 이해를 추구하게 하는 것이다. 미술의 역사는 열린 자세가 새롭고 독창적인 것을 탄생시키고 발전적 변화를 가져왔음을 확인시킨다.

《미술사, 한 걸음 더》는 '미술사문화비평연구회'가 첫 번째로 내놓은 미술사 연구서다. '미술사문화비평연구회'는 숙명여자대학교 대학원 미술사학과 김현화 교수님의 지도를 받아 석사, 박사 과정을 지나온 제자들 모임이다. 연구회원 각자는 배움의 자리, 미술 현장, 교육 현장을 비롯한 다양한 분야에서 활동하고 있지만, 미술사를 공부하면서 느꼈던 즐거움과 쌓은 지식을 다른 사람들과 나누거나 활용하고 싶었다. 우리는 여러 해 동안 머리를 맞대고 방안을 논의하였으나 성과를 내기는 쉽지 않았다. 무엇보다 학문의 깊이가 더해질수록 연구의 미진함을 보는 눈 또한 밝아지고 글을 쓰는 데 대한 두려움과 책임감도 그만큼 크게 느껴졌기 때문이다. 그렇게 시간이 흐르는 사이 김현화 교수님과의 인연이 어느덧 25년이 되었다. 그간 꾸준히 연구논문을 발표하시고 저서를 출간하시며 올곧게 학자의 삶을 살아오신

교수님의 모습은 또 다른 큰 가르침이었다.

　이 책은 특정 테마로 기획된 것이 아니라 학위과정을 거치며 교수님의 지도를 받은 그동안의 연구실적이 주를 이루고 있다. 따라서 주제별로 분류해 보았으나 시대와 분야는 물론 방법론 등에서 다양하다. 여전히 논문 같은 어조와 형식도 있지만, 필자들은 가급적 딱딱하거나 무겁지 않게 글의 스타일을 바꿔보려 노력하였다. 미술, 특히 현대 미술이 어렵다고 말하는 감상자들 중에는 작품 자체가 난해하기도 하지만 그것을 분석하고 설명하는 이론가들 탓이 크다고 불평하는 이들도 있다. 미술사가들이 미술 작품에 대해 이야기하는 것은 단순한 형태 분석에 그치지 않는다. 미술사가들은 미술 작품의 형식적 특징, 작가의 생애 및 심리적 배경, 그리고 사회적, 역사적 배경까지 연구 대상을 확대하여 다각도로 논의를 전개한다. 특히 지난 20세기 말 인문학 분야에서 폭발적으로 생겨난 많은 이론이 미술사 연구에 도입되었고 이후 미술사 연구에서 이론은 떼려야 뗄 수 없는 것이 되었다. 현대 미술가들은 작품에 영원불멸하는 보편적 가치를 담아야 한다고 생각하지 않는다. 대신에 그들은 어떤 문제에 대해 자신의 관점에서 화두를 던지거나 답을 찾아 나간다. 그렇기에 미술 작품에 관한 무언가를 이야기하려 한다면 일반 미술 관객일지라도 폭넓은 배경지식과 분석적 도구, 이론을 가지고 적

극적으로 토론에 임할 자세를 갖춰야 하는 것이다.

　'미술사, 한 걸음 더'라는 책의 제목은 미술에 대한 이론적 배경지식을 미술 대중 곁으로 한 걸음 더 가까이 전달하겠다는 것이며, 또한 미술을 사랑하는 모든 독자가 학술적 관심을 가지고 미술사에 한 걸음 더 다가오기를 기대한다는 뜻이다. 용기가 필요했던 이 걸음에 동행자가 많았으면 하는 바람이다.

2021년 10월

미술사문화비평연구회

일러두기

- 이 책에 실린 글과 도판의 저작권은 해당 저자와 작가에게 있습니다. 저작권 법에 의해 보호를 받는 저작물이므로 무단 전재와 복제, 변형, 송신을 금합니다.
- 인용한 도판 저작물의 저작권자와 출처는 책 후반부 도판 목록에서 찾아볼 수 있습니다. 한편, 저작권 확인이 어려운 일부 이미지는 QR코드로 링크를 삽입하였습니다.
- 이 책에 포함한 일부 장은 각 저자가 발표한 논문 등에서 일부 보완·수정한 것입니다. 목록과 내용은 다음과 같습니다.

– 매춘부에서 전문 모델로
이미경, 〈앙리 마티스의 〈오달리스크〉 연작 연구〉, 석사학위논문, 숙명여자대학교, 2006; 이미경, 〈마티스의 〈오달리스크〉 연작 연구〉, 《서양미술사학회 논문집》, 2007.

– 아메리칸 스테인드글라스 학파의 숨겨진 미술가들
김호정, 〈'티파니 창'과 루이스 컴포트 티파니: 스테인드글라스 미술의 창작자와 디자인 저작권 문제에 관한 연구〉, 《서양미술사학회 논문집》, 2018.

- 울부짖는 시대의 자유로운 영혼: 타마라 드 렘피카

 이지혜, 〈타마라 드 렘피카의 1920-30년대 초상화 연구〉, 석사학위논문,
 숙명여자대학교, 2011; 이지혜, 〈타마라 드 렘피카의1920-30년대 작품에
 나타나는 여성 이미지 연구〉,《서양미술사학회 논문집》, 2012.

- 혁명의 시대를 살며 변혁을 꿈꾸다, 자크-루이 다비드

 박화선, 〈자크-루이 다비드의 역사화 연구: 1785-1799년을 중심으로〉,
 석사학위논문, 숙명여자대학교, 1994; 박화선, 〈다비드의 회화에 나타난 프
 랑스혁명의 이상: 자유와 평등을 중심으로〉, 숙명여자대학교, 박사학위논
 문, 2005;《미술사학보》(2006),《미술사학》(2009),《서양미술사학회 논문집》
 (2012)

- 하느님의 결혼식

 최정선, 〈에릭 길의 종교미술 연구〉, 박사학위논문, 숙명여자대학교,
 2012; 최정선, 〈에릭 길의 〈십자가 책형〉: 성애(性愛)에서 성애(聖愛)로〉,
 《서양미술사학회 논문집》, 2014.

- 죽음의 한가운데에서 생의 편린을 맛보다: 사이 톰블리의 〈레판토〉 연작

　전수연, 〈사이 톰블리의 〈레판토〉 연작 연구〉, 석사학위논문, 숙명여자대

　학교, 2012.

- 록 포스터, 무의식 너머 피안의 세계로

　서연주, 〈샌프란시스코 록 포스터의 환각성 연구〉, 석사학위논문, 숙명여

　자대학교, 2005; 서연주, 〈샌프란시스코의 록 포스터에 표현된 사이키델

　릭 특징 연구〉, 《서양미술사학회 논문집》, 2008.

- 퍼포먼스와 기록물, 그리고 리퍼포먼스

　김윤경, 〈퍼포먼스와 기록물, 그리고 리퍼포먼스: 마리나 아브라모비치의

　〈세븐 이지 피시스〉 중 〈액션 팬츠: 제니탈 패닉〉을 중심으로〉, 《미술사문

　화비평학회》, 2011.

- 현대 문명에 대한 경고

 홍임실, 〈킹 카운터의 〈대지미술: 조각을 통한 토지개선〉(1979-1982) 프로젝트 연구〉, 박사학위논문, 숙명여자대학교, 2015; 홍임실 〈현대문명에 대한 경고: 로버트 모리스의 〈무제〉에 나타난 폐허〉,《서양미술사학회》, 2017.

- 이산離散의 시대와 한인 미술

 박수진, 〈이산의 시대와 한인 미술〉,《한국미술 1900-2020》, 국립현대미술관, 2021.

- 게리 힐의 영상 시학

 김미선, 〈게리 힐의 영상 시학〉, 석사학위논문, 숙명여자대학교, 2001; 김미선, 〈게리 힐의 영상 시학〉,《문화예술관광연구》, 2010.

목차

책머리에 4

일러두기 8

1 미술사 속 타자, 여성

매춘부에서 전문 모델로: 마티스의 오달리스크 이미경 16

아메리칸 스테인드글라스 학파의 숨겨진 미술가들 김호정 30

울부짖는 시대의 자유로운 영혼: 타마라 드 렘피카 이지혜 48

익숙하지만 낯선 그녀/그 이주리 68

2 혁명, 죽음 그리고 구원

혁명의 시대를 살며 변혁을 꿈꾸다: 자크-루이 다비드 박화선 86

하느님의 결혼식Nuptials of God 최정선 105

죽음의 한가운데에서 생生의 편린을 맛보다:

　　사이 톰블리의 〈레판토〉 연작 전수연 121

3 환상의 기록과 매체의 확장

록 포스터, 무의식 너머 피안의 세계로 서연주 138

퍼포먼스와 기록물 그리고 리퍼포먼스 김윤경 152

성 올랑의 환생: 예술과 성형 고현서 165

흰색 위에 흰색을 칠할 때까지:

　　로만 오팔카의 〈오팔카 1965/1-∞〉 프로젝트 선우지은 180

4 도시와 현장, 스펙터클

현대 문명에 대한 경고: 시애틀 대지 미술 공원 홍임실 194

이산離散의 시대와 한인 미술 박수진 206

게리 힐의 영상 시학 김미선 229

도시의 밤을 걷는 사람들: 더그 에이트킨의 〈몽유병자들〉 김지혜 241

참고 문헌 252

도판 목록과 저작권 일람 271

저자 소개 279

1

미술사 속 타자, 여성

매춘부에서 전문 모델로:
마티스의 오달리스크

이미경

 앙리 마티스_{Henri Matisse}(1869-1954)는 서양미술사에서 색채를 새롭게 인식한 작가로 평가받고 있다. 마티스는 색채를 단순히 채색의 기능이 아니라 구조로 인식해 원색을 사용하고, 보색으로 강렬하게 색채를 대비시켜 자연에 종속되지 않는 색채 혁명을 이루었다. 독자적이고 자율적인 색채 활용은 마티스를 현대 미술의 선봉에 선 인물로 만들었다. 마티스가 색채의 마술사로 알려지게 된 것은 거칠고 폭력적인 색채를 사용한 야수주의 이후부터지만 마티스가 조화로운 색채에 집중하게 된 계기는 '오달리스크'라는 이국적인 테마를 제작한 다음부터다.

 마티스는 1906년 알제리로 여행을 떠나 아프리카 미술과 원시주의를 연구했다. 그는 아프리카와 같이 문명화되지 않은 원시 미술을 통해 영감을 얻고자 했다. 이어서 마티스는 1910년 뮌헨에서 대규모 이슬람 미술 전시를 본 후 이슬람 예술을 연구했다. 원시 미술과 이슬람 미술을 탐구하면서

그는 그때까지 서구 유럽 중심에 머물던 미술에서 이국적인 주제를 그리기 시작했다. 마티스는 알제리와 모로코에서 본 이슬람 주제, 패턴, 소품들을 통해 오달리스크를 제작했으며, 오리엔탈리즘 주제들은 이후 그의 작품을 지배하기 시작했다. 그가 야수주의 시절 사용한 강렬한 색채 감각은 오달리스크를 제작하기 시작한 1910년대 들어 조금 더 순화되었다. 마티스는 〈오달리스크〉 연작을 제작하며 더욱 자유롭고 세련된 색감을 선보였다.

오달리스크

'오달리스크odalisque'는 방을 의미하는 터키어 '오다oda'에서 유래한 용어다. 오달리스크는 처음에 하렘의 부인들이 거주하는 공간을 의미하다 점차 이곳에 거주하는 여인들 즉 하렘의 처·첩·여종을 의미하는 용어로 바뀌었다. 무슬림 제국 내에서 처와 첩 혹은 노예의 지위와 삶은 엄격히 다르지만 이 개념들은 서구 유럽인들의 생각 속에서 뒤섞여 구분되지 않았다. 이처럼 장소를 가리키던 용어가 그곳에 거주하는 인물로 바뀌게 된다거나 처·첩이나 여종이 구분되지 않고 쓰이는 이유는 그만큼 무슬림의 문화와 생활에 관해 무지했던 까닭이다.

한편 유럽 역사에서 무슬림 여성은 중세 문학에 먼저 등장했다. 중세 문학에 등장하는 무슬림 여성은 대개 무슬림 왕비나 권력층 부인으로 기독교 남성에게 사랑을 느낀다고 표현되어 있다. 그러나 이들 사이의 사랑은 종교와 정치적 이유 때문에 이루어질 수 없었다. 이들의 사랑을 갈라놓는 존재는 무슬림 여성의 아버지나 남편이며, 이들은 기독교 남성을 감옥에 가두거나 죽이려 한다. 그러나 무슬림 여성은 끝내 그녀의 아버지나 남편을 배

반하고 기독교 남성을 도와 비극적 결말을 맞는다는 이야기로 끝을 맺는다. 이처럼 비극적이고 희생적인 사랑 이야기 때문에 무슬림 여성에 대한 유럽 사람들의 이미지는 호의적인 편이다. 그러나 이슬람교는 형상 이미지를 금해왔기 때문에 무슬림 역사나 문화 속에서 무슬림 여성의 이미지는 재현된 적이 없다. 따라서 무슬림 여성에 대한 시각은 서구 유럽 남성들의 자의적인 해석에 따라 이미 사실과 다르게 그리고 열등하게 형성되었다.

오달리스크 주제는 1830년 프랑스 제2 제정기 식민지 확장 시기에 본격적으로 유행했다. 이 시기 프랑스는 오스만 제국의 일부였던 알제리를 무력으로 식민화했다. 알제리는 아프리카 북부 지중해 연안에 위치하여 영국과 프랑스 열강들의 해상권 다툼에서 희생됐다. 아시아와 아프리카 내 무슬림을 정복하기 시작한 프랑스 제국 팽창과 무슬림 여성을 그린 작품의 제작 붐은 이렇게 원인과 결과를 제공했다. 유럽의 이슬람 정복과 동시에 관능적인 오달리스크 여성들도 회화에 폭발적으로 등장하기 시작한 것이다.

대개 오달리스크는 화려한 실크 옷을 걸치고 나른한 시선을 보내는 여성으로 등장한다. 고대 로마 시대부터 약 500g의 실크는 노예 12명보다 값어치 있고 금보다 비싼 물건이었다. 따라서 실크를 걸친 오리엔트 여성들의 화려한 삶은 나태함, 나른함과 함께 에로틱한 이미지를 연상시킨다. 이러한 특성은 산업화, 도시화된 유럽 내에서 배척해야 하는 특성이었다. 산업화된 사회에서 모든 경제 인구는 성실하게 일터로 나가 경제 활동을 해야 했다. 그러나 오리엔트의 나태함, 화려함, 나른함 등의 특성은 유럽 산업 사회가 강조한 근면함, 검소함, 강건함 등과 대비를 이룬다. 오리엔트를 신비화하는 특성들은 이후 오리엔트에 대해 왜곡된 인식과 태도를 만들어냈다. 오리엔

트를 열등하고 나태하고 미개한 대상으로 정의한 유럽인들은 자신들이 도덕적으로 우월하다고 여겼다. 이로써 오리엔트 문화는 미개함과 원시, 야만을 상징하게 되었다. 그 결과 서구의 도덕적 우월 의식은 오리엔트를 지배하는 인식적, 제도적 근거를 마련했다. 그러나 서구 유럽이 재현한 오리엔트의 삶은 사실과 다르며 서구 유럽의 입맛에 따라 멋대로 가공된 것이다.

비너스를 닮은 오달리스크

앵그르와 들라크루아를 포함한 서구 예술가들이 제작한 오달리스크는 '하렘의 공간 속 서구의 비너스'라는 공식으로 만들어진 것이다. 이는 비단 보료, 물담배, 휘장, 가리개, 팔각형 탁자 등 이슬람식 공간 구성에 비너스 자세를 한 서구 여성을 배치한 것을 뜻한다. 예술가들은 스튜디오에 이국적인 소품들로 무대를 장식하고 서구 비너스 자세로 오달리스크를 완성했다.

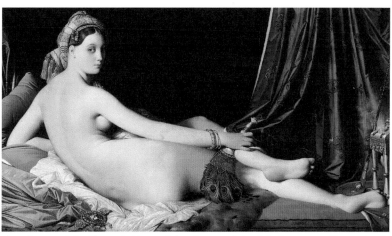

장 오귀스트 도미니크 앵그르, 〈그랑드 오달리스크〉, 1814, 캔버스에 유채, 91×162cm, 루브르 박물관

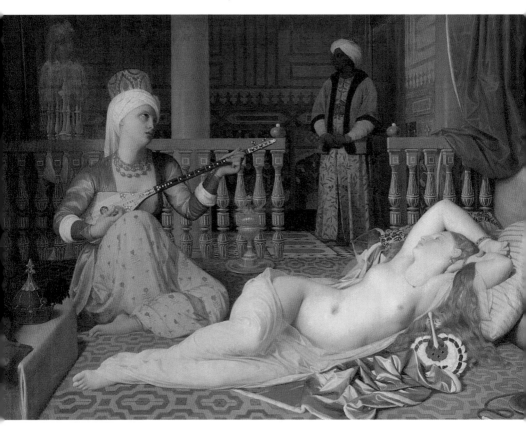

장 오귀스트 도미니크 앵그르, 〈노예와 함께 있는 오달리스크〉, 1839, 캔버스에 유채, 72×100㎝, 포그 미술관

앵그르는 〈그랑드 오달리스크〉(1814)를 비롯해 〈터키탕〉, 〈노예와 함께 있는 오달리스크〉(1839) 등 다수의 오달리스크를 제작했다. 그러나 이탈리아를 제외하고 해외에 가본 적이 없는 앵그르는 엽서나 책에서 무슬림 여성에 대한 정보를 얻을 수 있었다. 따라서 앵그르가 그린 오달리스크는 철저하게 피상적인 존재이며 앵그르의 상상 속에서 만들어진 허구의 인물들이다.

반면 들라크루아는 1832년 모로코로 공무상 파견된 모르네 백작Comte de Mornay을 수행하며 이슬람 문화를 직접 경험했다. 들라크루아는 이때 100점이 넘는 드로잉을 토대로 〈알제리 여인들〉(1834)을 제작했다. 들라크루아는 무슬림 여성들의 복장, 액세서리, 소품들을 비교적 정확하게 묘사했다. 그러나 들라크루아 역시 이슬람 여성들이 머무는 규방에는 접근할 수 없었기 때문에 규방에 모여 있는 여성들의 모습은 들라크루아의 상상일 수밖에 없다. 이처럼 오달리스크가 거주하는 하렘의 규방 내실은 아무에게도 공개된 적이 없으므로 예술가들은 상상으로 꾸며야 했다. 그러나 상상 속 허구 인물일지라도 유럽의 예술가들은 오달리스크의 관능적이고 매력적인 측면만은 포기하지 않았다. 서구 유럽 미술사에 등장하는 오달리스크는 대개 반쯤 벗은 상태에서 터키식 바지 큐롯이나 베일을 쓰고, 물담배 파이프, 샌들, 비단 보료와 휘장 등을 걸친 채 무대 속에 누워 있다. 이들의 회화는 실제 하렘이기보다 서구 유럽 남성들의 판타지가 만들어낸 허상이다. 무슬림 율법에서 성인 남녀의 합석은 가족이라 할지라도 철저히 금했기 때문에 이들이 묘사한 오달리스크는 상상 속 인물일 수밖에 없다. 오달리스크는 서구 남성 관음자를 위한 대상으로 전락하고 만 것이다.

마티스가 그린 오달리스크 역시 '하렘의 공간 속 서구의 비너스' 공식을

따라 프랑스에서 프랑스 여성을 모델로 그린 것이다. 마티스는 니스 근처의 호텔을 스튜디오로 개조해 〈오달리스크〉 연작을 제작했다. 마티스는 1908년 출간한 《화가의 노트》에서 그가 추구하는 예술은 편안한 안락의자 같은 안정감을 주는 것이라 밝힌 바 있다. 그가 평생 추구한 안락한 예술관은 〈오달리스크〉 연작에 고스란히 반영되어 있다.

직업 모델의 탄생

마티스는 〈오달리스크〉에서 관능적 여성성과 쾌락의 기능을 주목했다. 전통적으로 오달리스크의 자세는 가슴을 더욱 돋보이게 하기 위해 손을 위로 들어 올린다. 그러나 이러한 에로틱한 자세 때문에 줄곧 화가와 모델의 관계는 많은 오해를 불러일으켰다. 전통적으로 화가와 모델의 역할은 피그말리온 신화에서처럼 남성 화가와 여성 모델로 이분화되어 성적인 것으로 변질되어 있었다. 사람들은 벗는 행위에 대한 대가로 돈을 받는 누드 모델일을 매춘과 같은 것으로 오해했다. 또한 화가와 모델의 관계는 폐쇄된 장소에서 작업하는 특성 때문에 종종 은밀한 관계로 여겨졌다.

모델의 역사는 고대 그리스까지 거슬러 올라간다. 기원전 6세기 올림픽 경기에서 우승한 권투 선수를 조각하면서 그때부터 우승자 모습을 조각해 강건한 신체를 가진 이의 승리를 기념하기 시작했다. 이 조각상은 우승자 자신뿐 아니라 출신 도시에도 명예로운 일이었다. 스페인 몬주익 언덕에 있는 바로셀로나 올림픽 마라톤 우승자 황영조 선수의 부조상이 우리에게 자부심을 안겨주듯 말이다. 그러나 신 중심의 기독교 원리가 중심이었던 중세시대 예술에서 인간의 누드는 철저히 금기시되었다. 고전을 재발견한 르네

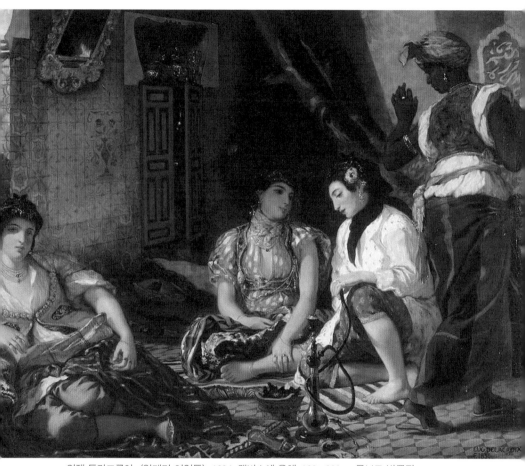

외젠 들라크루아, 〈알제리 여인들〉, 1834, 캔버스에 유채, 180×229㎝, 루브르 박물관

상스 시기에 와서도 회화를 그릴 때 누드 모델이 필요했으나 예술가들은 참조할 대상이 없어 애를 먹었다. 이에 르네상스 예술가들은 아쉬운 대로 도제를 모델로 역사·신화·성서의 인물들을 그리기 시작했다. 그러나 신화 속 여신이나 성서 속 마리아를 대신할 모델이 없는 것이 문제였다. 이에 화가들은 비너스와 성모 마리아를 그리기 위해 매춘부들을 고용해야만 했다. 매춘부는 도덕적으로 가장 타락한 직업군이라는 가혹한 사회적 평가를 받지만 예술가들은 이들이 절대적으로 필요했다. 이렇게 화가와 매춘부는 서로의 필요로 맺어진 이해 당사자들이었다.

19세기 아카데미가 장려한 역사화 작업으로 젊은 여성뿐 아니라 남성·아이·노인 등 다양한 연령대의 모델이 필요했다. 이 무렵 이탈리아 출신 모델들은 돈을 벌 수 있다는 희망과 기대감으로 예술의 중심 도시 파리로 몰려들었다. 파리에서 이탈리아 출신 모델은 다른 나라 모델보다 더 좋은 대우를 받았다. 왜냐하면 어릴 때부터 전성기 르네상스 미술을 보고 자란 이탈리아인들이 프랑스 출신 모델보다 더욱 자연스러운 자세를 취하리라는 막연한 기대감 때문이었다.

역사화 속 인물 모델, 즉 대개 남성 직업 모델들은 모델에 대한 사회적 인식을 바꿔놓았다. 그동안 화가와 모델이라는 프레임은 남성과 여성 간 은밀하고 성적인 것으로만 인식되어 왔는데, 이제 남성 모델들은 그 오해에서 벗어나 당당하게 전문 직업인으로 평가받게 된 것이다. 당시 인기 있는 남성 모델은 스스로 모델 아카데미를 설립할 정도로 성장했으며, 모델 사업을 통해 상당한 부를 축적할 수 있었다. 그러나 남성 모델들이 전문화되고 제도적으로 성장한 반면, 여성 모델들은 뮤즈와 정부 사이에서 여전히 세간의

부정한 평판을 받고 있었다. 여성 모델들은 전문 직업 모델이 등장했어도 성적인 대상에 불과하다는 편견과 오해에서 벗어나기 어려웠다.

마티스의 모델들

화가들 대부분은 모델로 아내와 가족을 그리곤 했다. 또는 모네Claude Monet 와 보나르Pierre Bonnard의 경우처럼 모델과 결혼하기도 했다. 이처럼 20세기 초반까지 모델이 예술가들의 뮤즈와 정부 등 모든 역할을 한 것도 공공연 한 사실이다. 로트렉Henri de Toulouse-Lautrec과 드가Edgar Degas의 모델인 수잔 발라동 Suzanne Valadon과 마티스의 모델인 리디아 들렉토르스카야Lydia Delectorskaya는 모델 계에서 입지전적인 인물이다. 그들 모두 화가의 모델에서 그 스스로 예술가 가 된 경우다. 리디아는 마티스의 모델로서 간호사, 집사, 비서, 동료 등 복

합적이고 전문적인 모델 역할을 하기에 이르렀다. 리디아가 이 처럼 광범위한 활동을 할 수 있 었던 것은 앞선 마티스의 오달 리스크 모델들이 매춘부나 정부 에 머물던 모델 개념을 전문 직 업 모델로 정의하며 현대적 모 델 개념을 확립했기 때문이다.

앙리 마티스, 〈오달리스크〉, 1917, 캔버스에 유채, 40.7× 33cm, 개인 소장

마티스는 활동 초기부터 아내 아멜리Amélie, 딸 마그리트Marguerite 를 모델로 즐겨 그렸다. 물론 아

내와 딸은 가족이므로 마티스는 그들에게 따로 모델료를 지급하지 않았다. 또한 아내와 딸에게 오달리스크의 요염하고 관능적인 자세 역시 주문할 수도 없었다. 아멜리를 모델로 누드 작품을 제작한 경우도 있지만 전문 모델같은 자세를 기대하기는 어려웠다. 과감한 자세와 표정을 짓는 일은 전문직업인으로서의 경험과 용기를 필요로 하는 일이기 때문이다. 이에 마티스는 〈오달리스크〉를 제작하면서 전문 직업 모델들을 고용해 정당하게 비용을 지불했다. 마티스의 모델들은 기존 성적인 관계를 전제로 한 화가와 모델 관계에서 벗어나 자세나 인상, 표정 등에 관해 서로 논의하는 전문 직업 관계를 형성했다. 이로써 마티스는 〈오달리스크〉에서 그가 상상한 이국 여성의 농염하고 관능적인 자세와 표정을 묘사할 수 있었다.

로레트Laurette, 앙트와네트 아르노Antoinette Arnoux, 앙리에트 다리카레르Henriette Darricarrère가 차례로 오달리스크 모델 역할을 했다. 로레트는 이탈리아 여성으로 1915-17년 마티스의 오달리스크 모델이었다. 로레트는 화가와 모델 관계에서 이후 오달리스크 모델들의 관계 유형을 설정했다. 즉 마티스와 로레트는 대등한 관계 속에서 작품 속 모델 이미지에 대해 끊임없이 논의했다. 이 과정에서 로레트도 작품을 더욱 이해하게 되었으며 이는 다시 마티스에게 영감을 불어넣는 긍정적인 효과를 야기했다. 마티스는 로레트에게 터번이나 베일을 걸치게 해 세뇨리타로, 페르시아 매춘부로, 터키식 터번을 두른 오달리스크로 50번 이상이나 묘사했다.

이후 앙트와네트가 로레트의 후임 모델이 되었다. 앙트와네트는 니스의 갤러리 라파예트에서 패션 양장점 모델로 일하다 마티스의 눈에 띄었다. 앙트와네트의 체구는 가냘프고 안색이 창백해 모델로서 인기가 좋았다. 모델

로 북적이는 도시 파리와 달리, 니스에서 모델 구하기는 쉽지 않았다. 따라서 화가들은 인기 있는 모델들을 줄을 서서 기다려야 할 형편이었다. 앙트와네트를 모델로 한 〈팔걸이 의자에 앉아 있는 오달리스크〉(1919)는 앙트와네트의 관능미가 잘 표현되어 있다. 이 작품에서 보이는 자연스러운 자세와 부드러운 표정은 오달리스크를 이해한 앙트와네트의 내면에서 자발적으로 우러난 것이다.

그러나 누구보다 오달리스크를 잘 표현한 모델은 앙리에트 다리카레르였다. 그녀는 앞선 두 모델과 달리 1920-27년까지 꽤 오랫동안 오달리스크 모델을 했으며, 관능적인 오달리스크의 전형이 되었다. 그녀는 음악가이자 발레 무

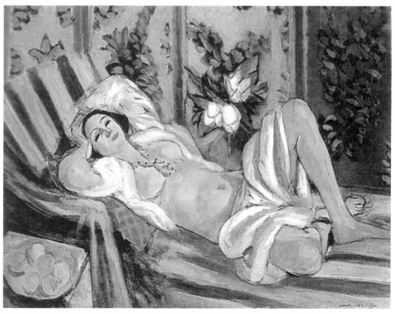

앙리 마티스, 〈목련과 오달리스크〉, 1923, 캔버스에 유채, 60.5×81.1㎝, 록펠러 컬렉션

용수, 배우라는 독특한 이력을 지녔다. 그녀는 니스에 있는 빅토린느 영화 스튜디오에서 엑스트라로 생활하던 중 마티스에게 발탁되었다. 영화 속 인물을 연기한 경험이 있는 앙리에트의 자세와 표정 연기는 어느 누구도 따라올 수 없을 만큼 자연스러웠다. 팔을 올린 자세나 엉덩이를 뒤트는 자세, 나른한 시선을 보내는 오달리스크의 자세는 마티스의 딸이나 아내는 절대 취할 수 없는 자세였다. 앙리에트는 누구보다 오달리스크를 잘 이해하고 연기했다. 〈목련과 오달리스크〉(1923) 속 오달리스크의 나른하고 관능적인 모습은 앙리에트가 자신이 이 무대의 주인공이라 여겼다는 의미다. 앙리에트는 새로운 자세에 대해 마티스와 끊임없이 협의하며 예술 창조 과정에까지 개입하게 되었다.

불안한 존재, 불편한 관계

그러나 마티스와 모델들과의 관계는 여전히 오해를 불러일으켰다. 이 오해의 시선은 외부로부터가 아니라 마티스 아내 아멜리에게 있었다. 남편에 대한 의심과 감시 속에서 아멜리의 오해와 갈등은 점점 커져 갔다. 아멜리는 마티스가 젊은 러시아 모델 리디아와 불륜을 저지른다고 의심했다. 이 의심은 부부간 불화를 야기해 마침내 그들은 1939년 41년간의 결혼 생활에 마침표를 찍었다. 이 오해에 대한 충격과 우울감으로 리디아는 가슴에 총을 발사해 자살을 시도했다. 그녀는 다행히 별다른 후유증 없이 살아남아 마티스의 비서로 활동하며 그의 작품 활동을 돕거나 작품을 기록해 관련 서적을 출판하기도 했다. 또한 마티스의 도움으로 직접 작품을 제작해 예술가로도 활동했다.

마티스는 작품에 대해 모델들과 논의하면서 모델의 자질과 전문 직업 의식을 불어 넣어 주며 리디아의 경우처럼 예술가의 길로 안내하기도 했다.

그러나 화가의 아내 시선에서 보면 이들 관계는 불륜을 의심할 만한 모습이었다. 20세기 들어 점차 대중에게 여성 모델은 전문 직업군으로 인식되고 자리 잡았다. 하지만 화가의 아내가 보내는 불안과 의심의 눈초리 속에서 모델들은 여전히 못 미더운 존재였다. 화가와 모델의 관계가 개선되었지만 화가 아내와 모델의 관계는 여전히 불안하고 불편한 관계였던 것이다.

아메리칸 스테인드글라스 학파의 숨겨진 미술가들

김호정

우리는 일상에서 가끔씩 스테인드글라스들을 볼 때마다 무지갯빛처럼 황홀한 색광이 빚는 아름다움에 감탄하곤 한다. 스테인드글라스는 성당 · 교회 · 미술관에서, 심지어 지하철역이나 쇼핑몰에서도 심심치 않게 만날 수 있는 미술이다. 여러분 가운데 스테인드글라스를 만드는 제작자는 어떤 사람들이고 그런 작품의 저작권은 누구에게 있는가와 같은 문제에 호기심을 가져 본 이는 그리 많지 않을 것 같다. 수많은 색유리 조각들을 이어서 만드는 스테인드글라스를 한 사람이 만들지 않았을 터라는 점은 쉽게 짐작할 수 있겠다. 하지만 이렇게 '여러 사람이 협업을 통해 만든 미술품에서 저작권을 가진 사람은 누구일까?'라는 질문에는 선뜻 대답하기 쉽지 않을 것이다. 특히 저작물의 권리와 그 법적 보호에 대한 중요성을 강조하는 요즘 많은 이들이 더욱더 궁금해할 만한 문제일 것이다.

이러한 스테인드글라스 미술에서 저작자, 다른 말로는 작가가 누구인지 알

아보기 위해서 세계 3대 미술관 중 하나인 뉴욕 메트로폴리탄 미술관으로 가보려 한다. 미술관 지하 1층에 있는 미국관에는 식민지 시대(1607-1775)부터 도금 시대(1870-1910)까지 '미국인' 미술가들이 만든 다양한 종류의 미술품들이 전시되고 있다. 특히 입구 근처에 설치된 형형색색 빛나는 스테인드글라스들은 이곳에서 가장 눈에 띄는 미술품이다. 그 중 한 스테인드글라스 작품 옆에 달린 명패를 통해 누가 스테인드글라스를 만들었는지 알아보자. 미술관 홈페이지에서도 검색 가능한 이 명패에서 확인할 수 있는 정보는 다음과 같다.

제목: 가을 풍경 Autumn Landscape

제작자Maker: 티파니 스튜디오 Tiffany Studios (1902-32)

디자이너: 아그네스 노트롭으로 추정 Attributed to Agnes F. Northrop (1857-1953)

제작 연대: 1923 – 1924년

제작 방식 & 재료: 레디드 파브릴 유리 Leaded Favrile glass

크기: 335.3×259.1㎝

〈가을 풍경〉 사례를 통해 우리는 스테인드글라스를 만드는 데 관여한 제작자와 창에 묘사할 이미지를 디자인한 디자이너로 구분한다는 것을 알 수 있다. 그런데 밑줄로 표시한 부분을 보면 알쏭달쏭한 표현이 눈에 띈다. 디자이너 이름 옆에 붙은 '~로 추정되는 Attributed to'이라는 의미는 정확히 무슨 뜻일까? 또 '레디드 파브릴 유리'라는 것은 제작 방식일까? 아니면 재료를 가리키는 것일까?

이러한 의문들을 해소하기 위해서 우리가 먼저 알아야 할 것은 실제 디

아그네스 노트롭의 디자인으로 추정, 티파니 스튜디오 제작, 〈가을 풍경〉, 1923-24, 레디드 파브릴 유리, 335.3×259.1㎝, 뉴욕 메트로폴리탄 미술관 © The Metropolitan Museum of Art. Image source: Art Resource, NY

자이너의 이름이 2017년 이전까지는 표기되지 않았다는 것을 알아야 한다. 예전에는 명패에 '루이스 컴포트 티파니Louis Comfort Tiffany(1848-1933, 이하 루이스 티파니)에 의한 디자인'이라고 표기되어 있었다.

　한데 그 옆에 나란히 걸린 또 다른 스테인드글라스의 명패를 보는 순

[*] 이 같은 명칭과 표기 변화가 일어나게 된 배경과 시기에 대해서는 김호정, 〈'티파니 창'과 루이스 컴포트 티파니: 스테인드글라스 미술의 창작자와 디자인 저작권 문제에 관한 연구〉, 《서양미술사학회 논문집》 (2018), 49, pp.77~78의 본문과 각주에서 자세히 확인할 수 있다.

존 라 파지 제작, 〈환영〉, 1908-
09, 뉴욕 조지 블리스 주택George T.
Bliss House을 위한 스테인드글라스
창, 레디드 오팔러센트 유리, 클로
아조네 유리, 구리선, 에나멜 물감,
296.2×243.8㎝, 뉴욕 메트로폴리
탄 미술관

간 궁금함이 풀리기는커녕 더 미궁으로 빠지는 느낌을 받는다. 〈환영〉
(1908-1909)이라는 제목의 스테인드글라스에서는 존 라 파지John La
Farge(1835-1910)라는 제작자 이름만 표시되었고, 제작 방식과 매체는 레디
드 오팔러센트 유리Leaded opalescent glass, 클루아조네 유리cloisonne glass, 구리선, 물
감이라고 쓰여 있기 때문이다. 언뜻 보기에 둘 다 스테인드글라스인데 왜
이렇게 다르게 쓰여 있는지, 이유를 알 수 없으니 궁금함을 더한다. 꼬리에

꼬리를 물고 이어지는 여러 가지 의문을 밝혀내기 위해 이제부터 티파니와 라 파지가 스테인드글라스 분야에서 벌인 경쟁에 대해서 살펴보려고 한다.

아메리칸 스테인드글라스 발전을 이끈 화가들

1881년부터 미국 미술 잡지 기사에서 '아메리칸 스테인드글라스 학파'라고 불리는 미술가들이 등장하였다. 그 가운데 가장 대표적인 이들은 라 파지John La Farge와 루이스 티파니Louis Comfort Tiffany였고 그 둘은 원래 화가였다. 아메리칸 스테인드글라스는 유럽에서 쓰지 않는 '오팔러센트 유리'를 사용하고, 유리 위 에나멜 물감을 그려 묘사하는 유럽 방식도 쓰지 않는다. 라 파지와 루이스 티파니를 비롯한 미국인 미술가들은 색유리 앞과 뒤에 다른 색유리를 덧붙이는 중첩 기법이나 유리를 끼우는 납 틀을 다양한 모양으로 만드는 방식을 고안했기 때문이다. 이런 방식으로 만든 것을 '아메리칸' 방식 스테인드글라스라고 한다. 그러므로 미국관 입구에 라 파지와 티파니의 스테인드글라스가 '나란히' 전시된 것은 아메리칸 스테인드글라스의 개발과 발전에 기여한 두 미술가의 공로를 '나란히' 인정한다는 의미로 볼 수 있다.

아메리칸 스테인드글라스의 개발은 라 파지가 남북전쟁(1861-65)에 참전한 동문을 추모하기 위해 하버드 대학교 기념관에 설치할 스테인드글라스를 만들면서 시작되었다. 왜냐하면 통용되던 기존의 유럽식 스테인드글라스용 색유리와 창을 제작하는 방식에서 유발되는 품질 하락 문제를 그가 깨닫게 되었기 때문이다. 통상적으로 스테인드글라스를 디자인한 미술가들은 실제 제작 과정에 개입하지 않았다. 게다가 디자인을 유리로 옮길 때 필요한 기술적 숙련도나 기법에 대해서도 무지하고 무신경했다. 그로 인해 디

1. 미술사 속 타자, 여성

자인이 아름다워도 아름답지 않은 스테인드글라스가 만들어지는 문제가 발생한다는 사실을 라 파지가 깨달은 것이다.

그렇다면 그는 이 문제를 어떻게 해결했을까? 1876년 어느 날 아침, 울퉁불퉁한 값싼 우윳빛 유리로 만든 치약 병에 햇빛이 비친 순간을 그가 보게 되면서 시작되었다. 밀도와 두께가 다른 유리에 햇빛이 비칠 때 서로 다른 효과가 나타난다는 사실을 발견했던 것이다. 이러한 사실에 착안해서 라 파지는 1870년대 말부터 개인적으로 직공을 고용해서 유리를 만드는 실험을 시작하였다. 그런데 공교롭게도 루이스 티파니도 비슷한 시점에 유사한 경험을 하고 1875년부터 스테인드글라스용 유리 제작 실험을 시작한다. 그도 라 파지와 비슷하게 어느 날 유리병에 비친 햇빛을 바라보다가 유리 속 기포나 이물질이 있는 부분에서 색다른 효과가 나타난다는 점을 '우연히' 발견했던 것이다. 결국 두 사람 모두 1870년대 말부터 오팔러센트 유리 개발에 뛰어들었다. 오팔러센트 유리는 우윳빛 유리 위에 다른 색이나 광택을 띤 색유리를 녹여 붙인 후 손이나 도구를 사용해서 표면이나 모양을 불규칙하게 만든 것이다. 그러므로 유리 한 장 안에 여러 가지 색조나 색채 효과를 표현할 수 있다. 오팔러센트 유리 제작 기술에 대해 라 파지는 1880년 2월 '오팔 유리opal glass'로 만든 색유리 창 제작 방식 특허를 등록했다. 루이스 티파니도 1880년 10월 색유리 창 제작과 관련된 세 가지 특허를 신청하여 1881년 2월 등록했다. 이를 계기로 두 화가 간에 법정 소송 공방이 시작되었다. 미술사가 줄리 슬론Julie L. Sloan에 따르면 두 사람이 등록한 특허는 모두 아메리칸 스테인드글라스 제작에 필요하지만 어느 한쪽만 있어서는 쓸모없는 기술이라고 한다. 라 파지의 특허는 스테인드글라스를 만드는 데 오팔

러센트 유리 사용에 초점을 맞춘 것이고, 티파니의 특허는 색유리를 조합하여 스테인드글라스를 만드는 방식에 관련된 것이었기 때문이다. 이는 곧 라 파지의 유리 사용 허가 없이는 티파니의 특허 기술은 쓸모 없으며, 티파니의 기술 사용 허가 없이는 라 파지도 스테인드글라스에 쓸 유리를 조립할 수 없다는 뜻이다. 결국 둘 사이 소송은 비밀 합의를 통해 아무도 모르게 조용히 종결되었고, 그들의 특허 기술은 미국 전역 유리 제작소와 스테인드글라스 제작자들에게 빠르게 전파되었다. 이러한 여러 가지 사실을 통해서 메트로폴리탄 미술관이 이러한 두 사람의 공로를 모두 인정했기에 스테인드글라스를 나란히 전시함으로써 그들에게 오마주를 표했다는 것을 알 수 있다.

하지만 스테인드글라스를 만드는 경쟁에서 예술적으로 먼저 인정을 받은 이는 라 파지였다. 그는 1889년 파리에서 개최된 만국박람회에서 일등 메달을 수상하며 '오팔 유리 창안자'로서 주목받았다. 라 파지의 성공에 자극받은 루이스 티파니도 1892년 스테인드글라스를 만드는 '티파니 유리 · 장식 회사'를 설립했다. 이듬해에는 롱아일랜드 코로나에 전용 색유리를 생산하는 공장 스투어브리지 유리 회사를 세우기도 했다. 1897년, 티파니 회사와 공장을 방문한 《스튜디오》 잡지 기자 세실리어 웨른Cecilia Waern이 5천여 종류나 되는 색유리를 보았다고 하니 그 규모가 꽤 컸음을 짐작할 수 있다. 티파니 회사는 이처럼 색조와 무늬가 엄청나게 다양한 오팔러센트 유리를 이용해 손 · 발 · 얼굴 부분까지도 유리로 만든 스테인드글라스를 제작하기 시작했다. 때마침 시카고에서 콜럼버스 미대륙 발견을 기념하여 개최된 콜럼비안 만국박람회(1893)에서 다양한 스테인드글라스 창 사례들을 전시한 티파니의 회사는 차별성을 선전하는 데 성공한다. 그 후 루이스 티파니는

티파니 공장에서 생산하는 오팔러센트 유리를 '파브릴 유리Favrile glass'라는 브랜드로 상표 등록하였다. 파브릴은 뛰어난 손기술로 만들었다는 뜻을 나타내기 위해 파베르faber라는 라틴어를 변형해 만든 말이다.

지금까지 두 미술사가를 보면서 우리는 글 서두에서 제기한 몇 가지 의문에 대한 답을 찾을 수 있었다. 하지만 〈가을 풍경〉의 진짜 디자이너는 누구이며 왜 그렇게 표기가 되었을까 하는 질문은 여전히 남아 있다. 이제부터 그 비밀을 알아보기로 하자.

강제 공개된 미술가, 디자이너, 제작자에 대한 비밀

1900년 파리에서 열린 만국박람회에서 루이스 티파니는 아메리칸 스테인드글라스를 대표하는 미술가로서 국제적 명성을 얻었다. 박람회 심사위원, 프랑스와 독일 미술관 관계자들이 특히 큰 관심을 보였다. 그들이 입을 모아 찬양한 대상은 티파니 회사에서 '파브릴 유리'로 만든 스테인드글라스와 입으로 불어 만든 유리 화병이었다. 이러한 큰 관심으로 티파니 회사 관계자들은 박람회에서 대상과 금메달 등 많은 상을 수상하는 쾌거를 거둔다. 그런데 흥미로운 점은 다름 아닌 수상자 목록이었다. 회사 대표이자 미술 감독이었던 루이스 티파니뿐만 아니라 스투어브리지 유리 회사 생산 책임자였던 아서 내쉬도 대상 수상자 목록에 올라 있었기 때문이다. 내쉬는 입으로 불어 만드는 유리 제품의 실제 제작자였다. 뿐만 아니라 티파니 유리 · 장식 회사의 수석 디자이너인 프레더릭 윌슨과 여성유리재단부서의 부장이자 디자이너인 클라라 드리스콜Clara Driscoll도 메달을 수상했다. 또한 여성유리재단부서에 소속된 디자이너였던 노트롭도 〈목련창〉(c.1900)의 디자이

너로 우수상Diploma of merit을 받았다. 그런데 놀랍게도 당시 언론 기사나 회사 홍보물에는 루이스 티파니를 제외한 나머지의 수상 사실과 이름이 단 한 줄도 공개되지 않았다. 왜냐하면 티파니 회사에서 생산한 미술품 대부분은 언제나 루이스 티파니의 이름이나 서명만 표기했기 때문이다.

2007년 2월 13일 자《뉴욕 선》기사에서 마틴 아이델버그Martin Eidelberg 교수는 이를 티파니 회사의 마케팅과 홍보 결과물이라고 평했다. 그는《티파니의 새로운 빛》(2007) 전시를 기획하여 티파니 회사에 소속된 숨어 있는 여성 미술가들을 발굴하여 대중에 소개하였다. 그럼 어떻게 티파니 외 인물들도 수상할 수 있었을까. 첫 번째 이유는 살롱전이나 박람회 같은 국제 전시회의 경우 심사위원단에 작품 제작에 실제로 참여한 사람들의 이름을 제출해야만 했다. 때문에 티파니 회사가 콜럼버스 만국박람회 전시를 위해 발간한 안내 책자에도 도판마다 실제 디자이너 이름이 공개되었다. 프랑스 장식 미술 역사를 연구한 낸시 트로이Nancy J. Troy의 저서를 통해 명단을 제출하게 된 배경을 엿볼 수 있다. 트로이에 따르면, 장식 미술이나 산업 미술 분야 디자인에 화가들이 참여하는 현상이 나타난 후로 장식 미술가들이 미술 창작자로서 권리를 인식하게 되었다고 한다. 그 영향으로 1890년대 프랑스에서는 협회 결성 등 권익 보호 움직임이 시작됐다. 이는 곧 장식 화가와 디자이너가 자신의 창안물에 대해서도 순수미술 작품과 동일한 권리를 가져야 한다고 생각했다는 것이다. 때마침 등장한 장식미술가협회를 필두로 디자이너도 창작자란 입장에서 미술가로 인정해야 한다는 주장을 펼쳤고, 그로 인해 스테인드글라스 같은 장식 미술품을 전시할 때도 디자이너와 공동창작자의 이름을 필수로 표시하게 된 것이다. 그에 비해 오리지널 디자인이

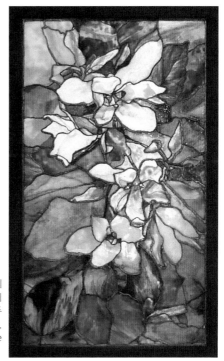

아그네스 노트롭 디자인, 티파니 회사 제작, 〈목련창〉, c.1900, 133.5×76.5㎝, 레디드 유리, 상트페테르부르크 에르미타주 박물관(The State Hermitage Museum, St. Petersburg) © The State Hermitage Museum / photo by Aleksey Pakhomov

나 모형을 토대로 상품의 복제나 생산을 담당할 제작자나 제작사를 밝히는 것은 오히려 선택 사항이었다. 이러한 배경 가운데 프랑스에서는 1902년과 1906년에 예술적 재산권·저작권의 보호를 위한 법이 제정되었다. 이러한 상황 속에서 티파니 회사에 소속된 몇몇 디자이너와 제작자들의 존재가 의도치 않게 드러나게 된 것이다. 그렇다고 모두가 다 밝혀진 것은 아니다. '루이스 티파니 디자인Designed by Louis C. Tiffany'이란 명패 문구 뒤 가려져 있던 이들은 밝혀진 수보다 훨씬 많다. 그 배경에는 모종의 기업 비밀이 숨어 있다.

숨겨진 미술가들의 존재와 그 이유

1880년대부터 루이스 티파니는 디자이너와 화가들을 여러 명 고용하여 회사에 상주시키기 시작했다. 그들 가운데 노트롭과 같은 여성도 있었다. 하지만 이 사실은 백 년도 넘게 꽁꽁 감춰져 있었다. 앞서 살펴보았던 〈가을 창〉의 디자이너가 노트롭일 가능성이 있다는 사실도 2007년의 〈티파니의 새로운 빛〉 전시를 통해 비로소 공개된 것이다. 이렇듯 늦게 공개된 가장 큰 이유는 티파니 회사가 생산하는 모든 미술품에 '티파니'라는 공통된 '기업 브랜드'를 적용하는 마케팅을 실시했기 때문이다. 다른 이유는 후대 수집 가, 연구자, 미술관 관계자들도 미국 스테인드글라스 학파를 대표하는 루이스 티파니에게만 관심을 가졌을 뿐 실제 제작자들이 누구인가에는 무관심 했기 때문이다.

미국 스테인드글라스 학파가 등장할 무렵 미국에서는 스테인드글라스 의 주문과 제작에서 경쟁 열기가 치솟았다. 기독교 제2차 대각성 운동의 여파로 1880년부터 1915년까지 교회를 신축하는 붐이 전국적으로 일어났다. 덩달아 교회에 설치할 스테인드글라스 주문도 폭발적으로 증가하였다. 엘리자베스 드 로사_{Elizabeth De Rosa}가 지적했듯이 스테인드글라스는 내구성이 좋으면서 벽화에 비해 비용은 저렴하고 주문자의 요구를 디자인에 반영할 수 있다는 장점 때문이었다. 하지만 미국 스테인드글라스 학파가 등장하기 전 스테인드글라스 제작은 일반적으로 소수 숙련공 손에만 맡겨졌다. 그러므로 특정 숙련공이 관행적으로 사용하는 기법이나 기술로 스테인드글라스 를 만드는 경우 '유사성'이 나타나는 문제를 피할 수는 없었다. 회사나 디자이너가 달라도 숙련공이 동일하면 유사할 수밖에 없다는 것이다. 게다가 교

회에 설치할 창 디자인에서도 유사성은 쉽게 나타날 수 있었다. 그 이유는 주문자인 교회 회중에게 당시 인기 있던 디자인들은 대개 종교 서적에 실린 도판이나 유럽 옛 대가들이 그린 유명한 작품과 같은 익숙한 이미지들이었기 때문이다. 게다가 계약을 맺고 스테인드글라스를 디자인하던 몇몇 화가들이 여러 회사나 제작자와 계약을 맺고 디자인을 해주는 일도 빈번했다. 당연히 어슷비슷한 디자인을 피해 가기가 점점 더 어려웠다.

이런 상황에서 디자인을 차별화하려면 어떤 방법을 써야 했을까? 루이스 티파니는 각각 개성 있는 양식을 구사하는 디자이너들을 회사에 영입해서 새로운 디자인을 개발하려고 했다. 1880년대 말부터 티파니 회사가 고용한 윌 로우·제이콥 아돌푸스 홀저·에드워드 펙 스페리는 입사 전부터 교회용 스테인드글라스 디자인 분야에서 경력을 쌓은 이들이었다. 영국에서 이주한 윌슨도 필라델피아 스테인드글라스 제작소에서 인물 도안과 에나멜 채색을 담당했던 경력자였다. 그는 1899년 티파니 회사의 교회 용품 부서 수석 디자이너로 입사해서 1922년 퇴사할 때까지 인물이 등장하는 디자인을 전담했다. 디자이너 고용으로 어떻게 새로운 디자인을 개발할 수 있는지는 윌슨 영입 이후 인물을 여러 명 배치한 디자인이 등장했다는 사실을 통해 짐작할 수 있다. 여기에 사내 디자이너 간 협업을 통해서 인물 묘사에 꽃이나 자연 풍경 같은 요소가 추가된 새로운 디자인이 탄생할 수 있었다. 이런 경우 전경에 있는 인물은 인물 전문인 윌슨이, 배경에 묘사된 꽃과 식물은 자연 풍경 전문인 노트롭이 디자인했다. 또 같은 교회 용품 부서에서 활동했으나 디자인 경향이 서로 달랐던 윌슨과 로버가 공동 제작자로 서명한 디자인 스케치도 남아 있어 티파니 회사에서는 여러 디자이너 간 협력이나

공동 제작이 자주 이루어졌음을 알 수 있다. 다양성이 공존하고 창의적인 협력으로 디자인을 차별화하는 원동력이 되었음이 분명하다. 여러 명의 디자이너 고용은 딱히 특별한 방식은 아니지만 독특한 조직 체계와 관리 방식이 공존과 협력 효과를 극대화했다고 추정할 수 있다. 이것이 가능했던 것은 티파니 회사는 최고 경영자이자 미술 감독인 루이스 티파니의 지휘 감독에 따라 모든 부서와 전 직원이 그의 예술적 비전을 실천하는 조직으로 운영되었기 때문이다. 이는 루이스 티파니가 디자인 승인과 완성품 검열에서 최종 결정권을 가졌다는 뜻이기도 하다. 그러므로 티파니 회사는 이를 근거로 모든 디자인과 제품이 루이스 티파니의 예술적 산물이자 성과라고 홍보할 수 있었던 것이다. 더구나 티파니 회사가 발간한 홍보용 출판물이나 언론에서도 파브릴 유리로 제작한 스테인드글라스나 유리 제품을 입을 모아 '루이스 티파니의 작품'으로 정의하였기에 공식적으로 설득력을 얻을 수 있었다. 이후 티파니 회사에서 생산한 미술품 대부분의 창작자로 루이스 티파니의 이름만 기록되었던 이유가 바로 여기에 있다.

그렇지만 미국 저작권청에 등록된 기록을 보면 티파니 회사의 모든 디자인이 실제로는 루이스 티파니의 작품이 아니라는 사실을 알 수 있다. 다이앤 라이트Diane C. Wright의 조사에서 저작권이 가장 많이 등록된 디자이너는 30퍼센트 정도 차지한 윌슨이었다. 하지만 등록에는 디자이너의 이름뿐만 아니라 제작자 티파니 회사가 반드시 명시되어 있다. 스페리·로버·홀처·노트롭의 디자인들도 이와 같은 방식으로 등록되었다. 그런데 이상한 점이 있다. 회사가 만든 홍보용 책자나 보도자료뿐만 아니라 언론에 실린 기사 어디에서도 이러한 디자이너들이 티파니 창의 저작권을 갖고 있다고 언

급한 적이 없다는 것이다. 출판물에는 티파니 창의 도판이 인쇄될 경우에는 이 디자인들이 저작권 보호를 받는다는 것을 알리는 문구만 표시되어 있다. 그래서 라이트는 그러한 저작권 등록이 디자이너의 실질적 저작권을 보장하는 것이 목적이 아니라 디자인 도용을 방지하기 위해 타 제작사에게 보내는 경고 수단이었을 뿐이라고 보았다.

실제 저작권자에 대한 논란이 티파니 회사에서만 발생할 수밖에 없었던 이유는 경쟁자인 라 파지의 경우와 비교하면 이해할 수 있다. 라 파지는 회사를 세우고 직원을 고용해 작업하든 개인적으로 조수만 두고 작업하든 모두 다 자신이 결정하고 함께하는 방식으로 작업했다고 한다. 즉, 디자인부터 제작, 설치에 이르는 모든 과정에 실제로 참여하고 결정한 사람이 라 파지였고, 그만이 통제권을 독점했기 때문에 저작권 논란이 있을 여지가 없었다는 뜻이다. '티파니 센서스'는 캠브리지 대학교가 2000년부터 진행해 온 티파니 창의 실제 디자이너를 확인하고 분류하는 프로젝트다. 티파니 센서스에는 위와 같은 저작권 등록이나 서명한 밑그림 등이 확인되지 않아 실제 창작자가 정확하게 밝혀지지 않은 티파니 창의 예가 아직도 다수 존재한다. 물론 앞으로도 연구와 조사를 통해 숨겨졌던 미술가들을 계속해서 발굴해 나갈 것이다. 그러므로 메트로폴리탄 미술관이 뒤늦게라도 〈가을창〉 명패에서 '루이스 티파니가 디자인'했다는 표기를 지우고 '노트롭의 디자인으로 추정되는'이란 문구로 수정하게 된 것도 21세기 이후 활발하게 시도한 다양한 미술사적 연구에 힘입은 성과임을 기억해야만 하겠다. 이어서 그러한 연구를 통해서 비로소 세상에 그 존재가 드러나게 된 여성 미술가들을 살펴보기로 하자.

어둠에서 빛으로 나온 여성 미술가들

노트롭이 소속되어 있던 티파니 회사의 여성유리재단부서에는 소위 '티파니 걸스'라고 불렸던 여성 미술가들도 있었다. 루이스 티파니는 여성 특유의 섬세한 손재주와 타고난 색채 감각을 기대하며 그들을 상근 직원으로 고용했다. 미국에서는 남북전쟁(1861-65) 종전 후 여성들의 경제적 자립과 구직 활동을 돕기 위해 여성에게 미술을 가르치는 학교가 여러 곳 설립되었다. 티파니 걸스의 대부분은 뉴욕에 있었던 쿠퍼 유니온 여성미술학교, 미술학생연맹, 뉴욕 응용디자인학교, YWCA 미술부서, 메트로폴리탄 박물관 미술학교 등에서 전문적인 미술 교육을 받은 여성들이었다. 티파니 걸스가 맡은 업무는 색유리 조각 재단에 필요한 실물 크기의 밑그림을 수채화로 제작하거나 밑그림에 어울리는 적절한 색조와 효과를 지닌 유리를 골라 자르고 맞추는 일이었다. 루이스 티파니가 기대한 이상으로 그들이 능력을 발휘하자 6명에 불과했던 여성 직원은 35명까지 늘어났고, 섬세함이 요구되는 소형 유리 램프 갓과 각종 장식용 소품류를 생산하는 업무까지 맡게 되었다. 노트롭은 원래 티파니 걸스 중 한 명으로 입사했지만 능력을 인정받아 꽃과 자연 풍경 주제를 전문적으로 담당하는 독립 디자이너로 승진하게 된 것이다. 이 부서를 실질적으로 지휘했던 드리스콜은 꽃과 자연을 주제로 하는 티파니 창은 물론 파브릴 유리를 이용해 만드는 소형 램프 갓과 각종 장식용 소품류 디자인과 제작을 총괄했다. 《뉴욕 데일리 뉴스》 1904년 4

* 이 장은 김호정, 〈19세기 후반 미국의 여성미술교육과 여성미술가의 장식미술작업의 상관성 연구: 뉴욕과 신시내티를 중심으로〉, 《서양미술사학회 논문집》(2014), 40의 III-2장과 김호정, 〈미술가-기업가 루이스 컴포트 티파니의 미술기업 경영과 디자인 개발에 관한 연구〉(2010), 박사학위논문, 숙명여자대학교, II-2 장의 2-가의 일부 내용을 요약하여 재구성되었다.

월 14일 자 기사에서 드리스콜은 당시 미국에서 가장 높은 연봉을 받는 전문직 여성 가운데 한 명으로 소개되어 큰 화제가 된 적도 있었다. 1890년대 말 루이스 티파니는 구리에 법랑으로 장식한 소품들과 예술적으로 디자인한 장신구 및 새로운 스타일의 도자기 등과 같은 신제품군 개발과 디자인을 위해서 또 다른 여성 미술가들을 추가로 고용하였다. 줄리어 먼슨·패트리셔 게이·앨리스 구비·릴리언 팔미에로 알려진 이들도 티파니 걸스와 마찬가지로 미술 학교를 졸업한 젊은 여성들이었다. 이들은 창의적인 감각을 발휘하여 기존 관습이나 제작 방식과는 다른 새롭고 독창적인 디자인과 방식을 시도했고, 루이스 티파니는 이들이 자유롭게 영감을 실험해 볼 수 있도록 회사 안에 독립된 환경과 조직을 만들어 주었다고 한다. 하지만 이러한 여성 직원의 증가는 회사에서 절대 다수를 차지하던 남성 직원들의 견제를 받게 된다. 남성 직원들만 가입할 수 있었던 노동조합은 회사 측이 남성보다 더 적은 임금을 받는 여성 직원을 고용하여 자신들의 권리가 침해당했다고 주장하면서 파업을 일으켰다. 노사 간 협상으로 남녀 직원 업무 분리와 티파니 걸스의 인력 증원이 금지되었고, 드리스콜이 퇴사한 이후 부서 규모와 권한까지도 대폭 축소되고 말았다. 마침내 1910년 무렵 여성유리재단부서는 사실상 해체되었다. 부서 해체 영향은 엄청나게 치명적이었는데 그림 그린 듯 세밀한 수작업과 섬세한 색조 표현이 필요한 미술품 생산이 중단되었기 때문이다. 1910년 티파니 회사가 발행한 제품 가격 목록을 보면, 무려 350여 종에 달하는 제품에서 생산 중지 예정 표시를 발견할 수 있다. 제품들은 티파니 회사에 부와 명성, 그리고 인기를 가져다 주었던 대표 제품들이었다. 그러한 성과를 거둘 수 있었던 이유는 루이스 티파니가 자신

이 화가일 때부터 추구해 왔던 자연 이미지와 색채의 아름다움을 회사에서 생산하는 다양한 종류의 장식 미술품에 잘 구현하여 대중과 소비자에게 예술적인 결과물로 각인시키는 데 성공했기 때문이다. 그러한 성공은 미술 학교에서 배운 예술적 창조 방식을 개성적으로 응용·승화하여 디자인을 개발할 수 있는 여성 미술가들이 있었기에 가능했던 것이다. 당시 미술 학교를 졸업한 여성들이 프로페셔널 화가나 조각가로서 자리잡기 위해 제약이 많았기 때문에 그들은 장식 미술과 디자인 분야에서 활동하는 예술 노동자의 길을 선택했던 것이다. 안타깝게도 1937년 티파니 회사의 파산과 청산 과정에서 회사 기록들이 버려지거나 사라졌고, 그로 인해 많은 이들이 오랫동안 어둠 속에 묻혀 있게 된 것이다.

루이스 티파니는 평생에 걸쳐 티파니 회사에서 생산한 모든 미술품을 자신의 예술적 창조의 목표인 '미의 탐구' 결과물로 인식시키기 위해 평생토록 온 힘을 기울였다. 그래서 파브릴 유리와 티파니 창에 대한 기술 특허와 디자인 저작권 등록에 그토록 열심을 낸 것이라 짐작할 수 있다. 물론 루이스 티파니가 사망하고 또 그가 세운 회사들이 모두 사라진 지금까지도 '티파니 창'이 아메리칸 스테인드글라스의 대명사로 오랫동안 기억될 수 있었다는 점은 부인할 수 없다. 하지만 위에서 살펴보았듯이 티파니 창을 비롯한 미술품들을 루이스 티파니만의 성취인 양 덮어놓고 찬양할 것이 아니라, 티파니 회사에 소속된 여러 미술가의 협력을 통해 공동으로 창작된 종합적 성과라는 입장에서 바라봐야 함을 우리는 잊지 말아야 한다.

노트롭을 비롯한 여성 미술가들이 디자이너로서의 이름과 창작자 권리를 되찾아 미국 스테인드글라스 학파 발전에 미친 그들의 기여가 이제라도 빛

을 발하게 되었다는 점은 참으로 환영할 만하다. 그렇지만 디자인이나 아이디어의 고안자임을 증명할 수 있는 기록의 근거가 존재해야만 저작권을 인정할 수 있다는 기준은 숨겨진 미술가 발굴에 걸림돌이 되고 있다. 그러므로 티파니 회사 대표이자 디자이너로서 최종 디자인에 유일하게 결재 서명을 남긴 루이스 티파니에게 귀속되어 있는 창작자 라벨 재고 문제는 여전히 해결해야 할 숙제로 남아 있다. 그럼에도 불구하고 앞으로 연구와 전시를 통해 또 다른 미술가들이 오랜 어둠 속에서 벗어나 찬란한 빛을 발하게 될 수 있기를 기대한다.

울부짖는 시대의 자유로운 영혼:
타마라 드 렘피카

이지혜

가죽으로 된 조종사 모자와 장갑으로 멋지게 차려입은 여성이 윤기 나는 녹색 자동차 운전석에 앉아 있다. 패션 화보에 나올 법한 이 그림은 사실 1920년대에 그려진 것이다.* 그림에서 세련된 모습으로 자동차 핸들에 손을 얹고 있는 여성은 타마라 드 렘피카Tamara de Lempicka(1898-1980), 화가 자신이다. 렘피카는 1917년 10월 러시아에서 일어난 볼셰비키 혁명을 피해 폴란드에서 파리로 망명하였다. 렘피카의 어린 시절 이름이자 본명은 마리아 고르스카Maria Górska. 렘피카라는 이름은 타데우즈 드 렘피키Tadeusz de Lempicki와 첫 번째 결혼에서 얻었으며 작품 서명에 가장 많이 사용했다. 렘피카는 기숙학교에 다니고 유럽 여행을 다닐 만큼 부유했으나, 망명자로 파리에 정착하며 무력해진 남편 대신 생계를 위해 직업 화가의 길을 선택했다.

광기의 시대Années Folles 혹은 울부짖는 20년대라고 불리던 1920년대에는

* 이 그림은 1929년 독일 여성 잡지 《숙녀Die Dame》의 표지로 사용되었다.

1. 미술사 속 타자, 여성

현실의 것들이 전면적으로 부정되었다. 기존 현실과 다른 것을 원하던 사회는 '모더니티'를 추구했다. 이 같은 시대에 렘피카는 다양한 모더니즘 아방가르드 예술 사조가 발전한 파리 몽파르나스 지역에 정착했다. 18세기부터 혁신적인 예술가들이 파리에 모여 작업을 했고, 20세기 초에도 다양한 국적의 이민자들과 함께 다수 문필가와 예술가들이 파리로 모였다. 특히 제1차 세계 대전 이후 예술가들이 파리에 모인 데는 경제적인 이유도 있었는데, 당시 미국 달러에 대한 프랑스 프랑의 평가 절하가 파리 여행 비용과 주거 비용에 대한 부담을 줄여 주었기 때문이다. 경제적인 이유와 전쟁의 여파로 망명한 예술가들은 파리에 모여 자유롭게 작업하였고, 여성 예술가들도 많은 기회를 가질 수 있었다. 렘피카는 1922년 살롱 도톤느Salon d'Automne에서 첫 전시를 열었고, 그 이후 짧은 기간 안에 파리 갤러리와 유럽 전역 부유한 후원자들의 이목을 자신에게로 끄는 데 성공했다.

본격적으로 파리 미술계와 사교계에 진입하면서 렘피카는 마치 소문의 중심에 있는 연예인처럼 유명 작가가 되었다. 렘피카는 상류 사교 모임은 물론 센 강 주변 허름한 클럽들까지 전전하며 자신을 알려 나갔다. 스스로 한때 "모든 것을 시도해 보았다."라고 선언할 만큼 자유분방했던 렘피카는 파티, 마약, 외설적인 소문들과도 관계를 맺고 있었다.

렘피카는 나탈리 바니Natalie Clifford Barney가 주관하는 문필가 모임도 자주 방문했다. 나탈리 바니는 미국 출신으로 부유한 레즈비언 작가였는데, 파리에서 70년을 거주하며 살롱을 주최한 인물이었다. 렘피카는 바니의 모임에서 제임스 조이스James Joyce, 장 콕토Jean Cocteau, 손턴 와일더Thornton Wilder, 이사도라 덩컨Isadora Duncan, 앙드레 지드Andre Gide 같은 다양한 분야의 예술가들과 교류했다.

또 렘피카는 자주 방문하던 카페 로통드Café Rotunde에서 소위 파리파로 잘 알려진 예술가들, 모딜리아니Amedeo Modigliani, 모이스 키슬링Moise Kisling, 생 수틴Chaim Soutine과 같은 화가들의 작품을 보았다. 파리파 예술가들은 보헤미안적인 생활로 유명한데, 카페 로통드에는 그들이 가게 주인에게 돈 대신 지불한 그림들이 많이 걸려 있었다. 자유로운 몽파르나스 분위기 속에서 렘피카는 다양한 분야의 사람들과 교류하며 그들의 초상화를 제작했다. 렘피카에게 작품을 의뢰하거나 모델이 되었던 사람 중에는 단눈치오Gabriele D'Annunzio, 앙드레 지드 같은 유명 인사들도 있었고, 러시아 황제 니콜라스 1세의 손자인 가브리엘 대공 같은 귀족과 상류층 인사들도 있었으며 이름 없는 가수와 댄서들도 있었다. 유명 클럽 가수이자 댄서이며, 피카소Pablo Picasso, 브라크Georges Braque 등 많은 화가에게 영감을 준 것으로 유명한 수지 솔리도Suzy Solidor 역시 렘피카의 모델이었다.

아르데코: 여성과 기계

렘피카는 아르데코Art Deco를 논할 때 자주 언급된다. 미술사학자 루시 스미스는 아르데코 회화만을 정리한 소수 저작 중 하나인《아르데코 페인팅》(1990)에서 '전형적인 아르데코 초상화를 그린 화가는 의심할 여지 없이 렘피카'라고 저술한 바 있다. 그러나 아르데코는 일관된 사조로 정의 내리기 어렵다. 아르데코는 일반적으로 장식 미술로 이해되어 특히 회화 분야에서는 그 범위가 불분명하고, 디자인과 순수 예술 경계를 넘나들어 절충주의적 성격을 특징으로 한다. 양식적으로는 입체주의 기하학적 형태, 야수주의 선명한 색채, 구성주의나 미래주의 기계적 형태 등 20세기 초 일어난 여러

모더니즘의 예술 운동 특징이 복합적으로 나타난다. 주제나 소재에서는 프랑스 장식 전통의 화려한 요소와 '모던'한 도시, 기계, 패션 등의 산업화 모티브가 동시에 다루어졌다.

아르데코의 절충적인 성격은 그 기원이 되었던 1925년 파리에서 열린 전시 〈국제 모던 산업과 장식미술 박람회〉(약칭 아르데코 박람회)에서부터 시작된다. 비록 렘피카는 이 전시에 참여하지 않았지만 아르데코 화가로 불리는 작가 대부분이 이 전시에 참여했거나 다른 산업 디자이너들과 협업한 경우에 속한다. 프랑스는 이 박람회를 통해 프랑스 장식 전통에 새로운 산업 기술을 사용한 모더니즘 디자인을 결합하고자 했다. 〈아르데코 박람회〉의 총아였던 르 코르뷔제Le Corbusier가 박람회를 위해 설계한 '에스프리 누보관'은 철근 콘크리트 같은 신재료를 활용하고 기능주의를 강조한 공간이었다. 르 코르뷔제는 자신의 저서 《오늘날의 장식예술》(1925)에서 합리성과 표준화 개념을 강조했으며, 기계 미학에 대한 적극적인 지지를 드러냈다. 르 코르뷔제는 산업 생산품들을 미적 · 실용적 측면 모두에서 긍정했고, 그러한 신념은 그의 가구와 수납 시스템, 페르낭 레제Fernand Léger의 회화 작품에서 구현되었다. 산업과 문명 발전에 따른 새로운 재료와 기계적 처리 방식을 적극적으로 반영하고자 한 르 코르뷔제와는 달리 박람회에서는 여전히 호화롭고 귀족적인 특성만이 강조된 작업들이 나타났고, 그는 변화를 수용하지 못했던 박람회의 동료들과 대립했다. 결국 〈아르데코 박람회〉에서는 표준화 · 신소재 · 기계 미학 등에 대한 신념을 가진 르 코르뷔제의 엄격한 모더니즘을 추구하는 부류와 호화롭고 장황한 장식을 강조하는 부류라는 두 가지 다른 노선이 공존했다.

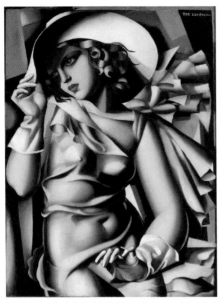

타마라 드 렘피카, 〈장갑을 낀 소녀〉, 1929, 캔버스에
유채, 53×39cm, 파리 국립현대미술관

렘피카의 작품에서 인물들은 르 코르뷔제가 극찬했던 기계적인 아름다움과 귀족적이고 장식적인 성격을 동시에 드러낸다. 상류층 인사들의 초상화를 제작하면서 렘피카는 의상과 장신구를 과장되게 활용했다. 렘피카의 작품에서 화려한 의상은 장식성을 부여하고 완성된 인물은 기계처럼 표현되어 기계미를 동시에 지닌다. 〈장갑을 낀 소녀〉(1929)에서 소녀의 가슴은 눈에 띄게 원뿔형으로 그려졌고, 머리카락은 금속성 광택이 두드러진다. 머리카락 모양 역시 대패로 깎은 금속과 같이 표현하고 인물은 기계 인간처럼 보인다. 르 코르뷔제는 《오늘날의 장식예술》에서 기계를 "자연 세계에서 한 요소씩 뽑아 자연과 유사한 기능을 수행하도록 창조된 유기체"라고 표현했다. 그는 번쩍거리는 원반과 구체들, 윤이 나는 강철 원통형이 나타내는 기하학적인 특징을 기계의 아름다움으로 보았으며, 그 기하학이 신들과 나란히 있다고 말한다.

렘피카의 인물은 마네킹을 연상시킨다. 〈마담 이라 P.의 초상〉(1930)과 같은 작업에서 인물의 머리는 인체에 비례해서 유난히 작다. 인물이 입고 있는 화려한 의상과 인체의 표면은 매끄러운 광택으로 금속의 질감을 나타

1. 미술사 속 타자, 여성

낸다. 손가락의 표현에서도 원기둥의 모양이 나타나는데 이것은 〈아르데코 박람회〉에서 두각을 드러낸 레제의 튜비즘Tubism 과도 비슷하다.

　미술사학자 태그 그론버그Tag Gronberg는 새로운 스타일의 쇼윈도 마네킹이 1920년대 파리의 모더니티에서 중요한 아이콘이었다는 것을 주장했다. 마네킹은 1924년 살롱 도톤느와 1925년 아르데코 박람회 프랑스관인 파빌리온과 부티크 상점가에서 특색을 이루었다. 새로운 마네킹은 독특한 모던함을 가진 것으로 여겨졌고 실물과 같은 이전 밀랍 마네킹과는 달랐다. 밀랍 마네킹은 실제 여성의 피부색과 같은 밀랍을 사용하며 머리카락을 심어 넣어 마네킹을 살아 있는 인간처럼 표현했지만, 새로운 마네킹은 여성을 추상적이며 날씬한 타입으로 변화시켰다. 새로운 형태의 모던 마네킹은 특별히 작고 좁은 머리와 부자연스러울 만큼 마르고 길게 늘인 몸을 가지고 있고 생동감 있는 피부 대신 인공적이면서 번들거리는 표면을 가지고 있었다. 새로운 모던 마네킹은 여성 신체를 아름답게 표현하는 것 이상으로 의미를 지녔다. 자동차와 마찬가지로 모던 마네킹 역시 산업화의 산물로, 특히 패션 산업과 연관하여 중요한 상품이었다. 렘피카를 연구한 패트리샤 블룸Patricia L. Bloom은 렘피카의 작품을 비롯해 그 시기 많은 다른 예술가들이 점점 선명해지는 쇼윈도 마네킹의 영향에서 자유로울 수 없었으며 공장에서 생산한 규격화된 기성복과 모던 예술에서 두드러진 추상적 경향을 결합한 것이라고 하였다. 모던 마네킹은 눈에 띄게 작아진 머리와 인간미가 사라진 얼굴로 마네킹 자체가 아니라 진열된 의상과 장신구로 주의를 전환시켰다.

※　루이 보셀Louis Vauxcelles(1870-1943)이 1911년 원통형 모양을 강조한 레제의 독특한 큐비즘 양식을 설명하면서 사용하였다.

가르손: 모던 시대의 여성

렘피카의 작품이 제작된 20세기 초까지도 회화에 나타나는 여성은 전형적인 모습이 있었다. 그 이미지들은 현재까지도 '여성성'을 다루는 담론의 주제가 된다. 약하고 온순한 모습은 '여성성'을 대표한 전통적인 덕목이었다. 렘피카의 작품들이 제작된 20세기 초반 유럽에서는 이러한 전통적인 여성의 모습을 벗어난 새로운 여성상 출현이 커다란 사회적인 논란을 낳았다. 렘피카의 여성 초상화 작품에는 논란이 되었던 '가르손$_{garçonne}$'의 이미지가 반복적으로 나타난다. '가르손'은 남자 같은 여자라는 뜻으로 짧은 머리를 하거나 바지를 착용한 여성을 지칭하는 말이다. 프랑스어에서 남자아이에 해당하는 단어는 가르송$_{garçon}$이고, 여자아이에 해당하는 단어는 피으$_{fille}$다. 하지만 이 단어는 'garçon'에 여성형 어미인 '-e'를 덧붙여 만든 말로 '남자 같은 여자아이'를 뜻하게 된다. 〈자화상〉(1929)은 렘피카를 대표하는 이미지로 '녹색 부가티를 탄 타마라'라는 별칭으로 더욱 잘 알려져 있다. 이 그림에서 화가는 고급 스포츠카인 녹색 부가티의 운전석에 앉아 있는데 운전용 헬멧을 쓰고 장갑을 끼고 관람자를 직접적으로 응시하는 모습으로 표현했다. 1920년대 프랑스에서 나타난 '가르손'은 남성화한 여성 유형이라는 점에서 새롭게 등장한 다른 부류의 여성상보다 더 많은 논란을 불러일으켰다. 가르손의 출현은 패션 디자이너 코코 샤넬$_{Gabrielle\ Bonheur\ Chanel}$이 주도한 여성 복장 혁명으로 가능해졌다. 샤넬은 여성 의상을 남성화하고 일상 생활에서 운동복을 채택하여 여성의 복장을 간소화했다. 복장 혁명에서 비롯된 여성의 변화는 가르손이라는 부류의 여성들이 등장하면서 단순한 여성의 외양 변화 이상으로 발전한다.

남자 같은 복장과 짧은 머리를 한 여성들은 제1차 세계 대전 이전부터

나타나기 시작했지만 1922년 7월에 출간된 빅토르 마르그리트Victor Margue-ritte(1866-1942)의 소설《라 가르손 La Garçonne》(1922)이 유행하면서 본격적으로 사회적 반향을 일으켰다. 이 소설은 10여 년 동안 백만 부가 넘게 팔린 베스트셀러였으며, 12개 언어로 번역되어 여러 나라에서 출판되기도 했다. 소설에서 여주인공은 남자에게 배신을 당하고 방탕한 삶에 빠져드는데

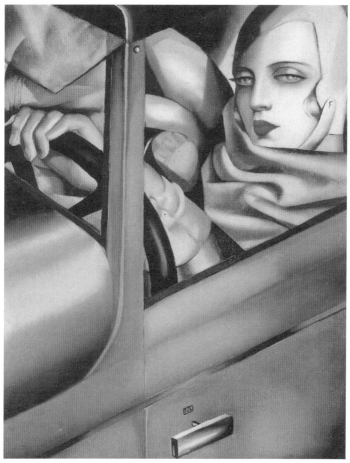

타마라 드 렘피카, 〈자화상〉, 1929, 패널에 유채, 35×27㎝, 개인 소장

긴 머리를 자르고 동성애자가 된다. 소설이 크게 유행하면서 외모에 국한되던 가르손에 대한 인식은 주인공의 성격적인 부분까지 포함하게 되었다. 코르셋을 벗어던지고 머리를 짧게 자른 가르손은 짙은 화장, 담배와 술, 대담한 성적 모험을 즐기는 여성들과 결합했다. 그리고 그 여성상은 전통적으로 요구되던 이상적인 여성이 아니었기에 사회적 비난에 직면했다. '가르손'은 일반적으로 짧은 바지, 짧은 머리처럼 남자 같은 복장을 한 여성, 남성적 의상을 입고 독립적인 생활을 하는 젊은 여성, 레즈비언 등 전통적 도덕 규범을 벗어난 여성을 의미했다. 풍성한 치마를 입고 머리를 길게 기르며 가정적이고 온화한 전통적인 여성미를 포기한 이 여성들은 이전까지 여성 덕목에 반하는 불손하고 타락한 여성으로 비추어졌다.

렘피카의 〈자화상〉은 당시 사회에서 부정적으로 받아들여지던 짧은 머리를 한 가르손 이미지를 자신감 넘치고 능력 있는 여성으로 표현한다. 〈자화상〉의 여성상으로 반영된 가르손의 특징은 이전까지 '남성적'인 특징이었다. 짧은 머리와 편안한 복장 이외에도 가정을 벗어난 활동 자체가 20세기 초까지 남성에게만 허락된 것이었다. 그러나 이처럼 오랫동안 고착된 전통적인 성 역할은 제1차 세계 대전이 발발하면서 변하게 된다. 전시 기간 동안 여성들은 가정이 아닌 군수 산업과 의료 산업·석탄 산업 등에 종사하였다. 전쟁이 끝난 이후에도 유럽의 노동력은 여전히 부족했고 그 상황은 여성들을 다양한 산업에 종사하게 했다. 결국 여성 노동자들은 사회 모든 분야에 필요하게 되었고 기계 조작처럼 남성만이 하던 전문 기술을 필요로 하는 직업에까지 진입하게 되었다. 렘피카의 〈자화상〉에 묘사된 '여성과 자동차'의 조합은 노동의 대가로 얻은 경제적 능력과 무엇보다도 전통적인 여성

들은 침범할 수 없었던 남자들의 영역, 즉 운전 면허라는 기술 능력을 지닌 변화된 여성의 사회적 위상을 보여 주고 있는 것이다.

〈자화상〉은 의도된 연출이었다. 렘피카와 가까이 지냈던 장 콕토가 "예술만큼 명성을 사랑했다."라고 평한 렘피카는 이미지 연출을 위해 노력하는 사람이었다. 사실 렘피카의 자동차는 부가티가 아니었지만, 렘피카는 화가이자 여성인 자신의 위상을 격상시키기 위한 전략으로 부가티라는 고급 승용차를 선택하여 사회에 진출한 부유한 여성으로 자신을 표현했다. 렘피카가 자신의 정체성을 표현하는 데 가르손 이미지를 사용하여 남성적인 외모를 강조한 것 역시 가정을 벗어나 사회에서 입지를 다질 수 있는 남성 권력을 얻고자 한 것으로 해석할 수 있다. 1928년 스튜디오에서 찍은 렘피카의 초상 사진에서도 같은 의도가 엿보인다. 사진에서 렘피카는 작업복 차림에 붓을 들고 생업에 종사하는 화가로서 자신을 표현하는 배경이 된 스튜디오라는 공간 역시 강하고 지배적인 자아 연출에 일조한다. 미술사학자 캐롤라인 존스Caroline A. Jones는 '스튜디오'라는 공간은 남성 지배력을 암묵적으로 용인하는 공간이라는 인식을 강조했다. 존스에 따르면 스튜디오는 예술가의 작가적 영역으로 다른 어떤 요소들이 침범할 수 없는 힘을 지니고 있다. 스튜디오라는 공간은 작가가 자신의 이름으로 정체성이 결정되는 특정한 작품을 창조하는 공간이다. 스튜디오에서 남성적인 옷을 입고 작업하는 사진은 렘피카가 자신을 사회 활동을 하는 주체적 자아로 표현한 것이다.

모던 시대 어머니

렘피카는 가르손의 대표적 이미지인 짧은 단발머리를 한 여인이 아기에게 젖을 먹이는 〈모성〉(1928)을 제작했는데, 이 작품은 두 가지 측면에서 여성을 바라보는 이분법적 시각을 다시 생각하게 만든다. 첫 번째는 '남성적 외양과 여성의 성 역할'에 관한 것이고, 두 번째는 '관능성과 모성'이다. 가르손이 가지고 있는 남성적 이미지는 당시 사회적 분위기와 맞물려 '여성의 역할과 의무'에 관한 논란을 불러일으켰다. 소설 《라 가르손》 여주인공의 일탈적 이미지가 겹쳐지면서 짧은 머리, 진한 화장과 성적 모험을 하는 가르손은 1920년대 프랑스에서 출산율 감소 원인으로까지 치부되었다. 프

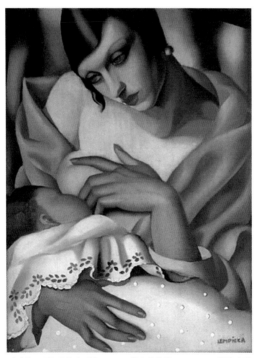

타마라 드 렘피카, 〈모성〉, 1928, 패널에 유채, 35×27cm, 개인 소장

랑스 정부는 1920년에 피임과 낙태를 금지하는 법안을 통과시키며 대대적인 출산 장려 정책을 펼쳤다. 사실 프랑스는 1911년부터 가족과 출산율 등의 문제를 전담하는 위원회가 있었지만 출산율 감소 원인의 책임을 전적으로 여성에게 돌리는 인식은 없었다. 그러나 전쟁 이후 보수적인 출산 장려주의자들은 출산율 하락 원인을 여성에게 끼친 페미니즘의 영향으로 지적했고 페미니스트들마저도 가톨릭 성향 보수파가 대부분이었기 때문에 가르손이 가진 이미지보다는 남성과 다른 여성의 고유한 전통적인 이미지를 선호했다. 물론 남성적인 외모를 추구한다고 해서 그것이 출산에 직접적으로 영향을 끼치는 것은 아니다. 겉모습이 본질을 결정하지는 않는다. 렘피카의 〈모성〉은 당시 사회적 분위기에서 문제시된 것처럼 여성의 남성화된 외모가 어머니로서 가정을 꾸리는 데 필요한 여성 고유 역할과 대립하는 것이 아님을 보여준다.

〈모성〉의 여성이 제시하는 또 하나의 화제는 서양 전통적 여성 이미지에서 양립하기 어려웠던 관능성과 모성의 문제다. 성녀/창녀 콤플렉스Madonna-Whore complex 는 프로이트가 정신분석학에서 사용하기 시작한 것으로 여성을 극단적으로 이분하여 바라보는 방식이다. 서양미술사에서 여성은 성스러운 여성인 성모 마리아와 죄지은 여성인 창녀로 이분화되어 재현되었다. 〈모성〉에서 렘피카는 종교화에서 전통적 도상인 성모 수유Madonna lactans 이미지를 차용하고 있다. 여성이 아기를 부드러운 눈길로 지그시 바라보며 젖을 먹이기에 좋은 자세로 자신의 가슴을 아이 쪽으로 대어주는 구성은 15세기에 그려진 성모 수유 이미지들과 비슷하다. 성모 마리아는 서양 미술에서 어머니를 대표하지만 예수를 처녀로서 잉태하였다는 신성함이 있어서 기

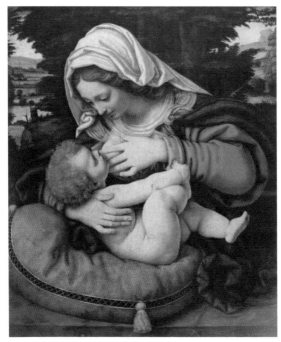

안드레아 솔라리오, 〈녹색 방석의 성모〉, 1507-10, 나무에 유채,
59.5×47.5㎝, 루브르 박물관

본적으로 성모 마리아에게서 관능성은 배제된다. 성모 수유 도상은 '겸손의
마리아Madonna of Humility' 유형에 속하는 것으로 가슴을 내어 보이는 모습도 에
로티시즘보다는 인간화되어가는 기독교의 모습을 진실하게 반영한 것으로
읽힌다. 렘피카의 〈모성〉을 15세기 그림들과 비교해 봤을 때, 성모 수유 그
림 속 아기는 예수로서 그림에서 큰 비중을 차지하지만 렘피카 작품의 아기
는 짧은 단발머리 여성이 아기를 낳고 양육하는 어머니임을 밝히려는 필요
에서 그려진 정도라고 할 수 있다. 렘피카 작품에서 어머니는 성모 도상을
모방하면서도 붉은 립스틱과 매니큐어 등으로 한껏 치장한 모습이다. 또한

1. 미술사 속 타자, 여성

〈모성〉에서 어머니의 모습은 아기에게 젖을 먹이기 위해 가슴을 쥐고 있는 손 모양부터 고개를 살짝 기울이고 몸을 뒤로 빼는 듯한 자세와 노출된 상체까지 성모 수유 도상의 어머니 이미지와 확연한 차이를 보인다. 성모 수유 도상을 차용하여 가르손을 표현한 렘피카의 〈모성〉은 어머니인 여성과 관능적인 여성이 별개가 아님을 말하는 듯하다.

경계 없는 섹슈얼리티의 표현

회화에서 여성 누드와 에로틱한 이미지들은 페미니즘 이론이 미술사의 성적 구조화를 파헤치는 과정에서 비판의 대상이 되었다. 존 버거John Berger 는 서양 나체화 형식에서 화가이자 감상자 혹은 그림의 소유자가 거의 남성이었고 대부분 대상이 여성이었다는 점을 지적했다. 여성 누드가 대상화되고 여성은 수동적인 입장으로 표현되어 왔다는 존 버거의 견해는 여성의 관능적 이미지를 해석할 때 부정적으로 작용했다. 그가 제시한 남성 화가의 지배적 입장과 여성 모델의 수동적 입장이라는 이분법은 페미니즘 영화 이론가 로라 멀비Laura Mulvey의 1975년 논문 《시각적 쾌락과 내러티브 영화》에서 확실하게 자리를 잡는다. 멀비는 여성의 이미지가 가진 시각적이고 성적인 영향력이 남성의 즐거움을 위해 만들어지고 따라서 여성의 이미지는 '보여지기 위한 것'이라고 정의하였다. 멀비는 같은 글에서 영화의 클로즈업close-up 장면 역시 화면이라는 특정 공간 안에서 남성 관객의 관음증을 충족시키고 있다고 설명한다.

그러나 존 버거나 멀비가 이루어 낸 페미니즘적 성과는 상황에 따라서는

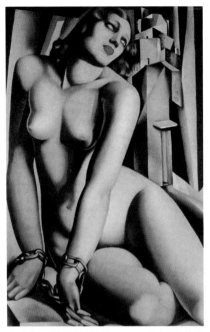

타마라 드 렘피카, 〈노예〉, 1929, 캔버스에 유채, 100×65㎝, 개인 소장

오히려 '섹슈얼리티'에 대한 여성의 권리를 제한하는 작용을 할 수도 있다. 한 페미니즘 이론가는 많은 페미니스트 이론가들이 '여성을 묘사하는 것이 여성의 가치를 하락시키고 대상화하는 행위이며, 시각적으로나 문화적으로 소비되는 대상의 지위에 놓인다는 가정'에 '종속'되고 있음을 지적했다. 그는 이러한 가정이 여성 자신이 소유한 섹슈얼리티에 대한 권리를 거부하도록 작용하거나, '여성의 성적 쾌락'이라는 주제 자체를 회피하고 있다고 주장했다.

렘피카는 여성의 누드와 관능적인 이미지들을 제작했다. '안드로메다'라는 제목으로 알려진 작품 〈노예〉(1929)에서는 여성의 나체가 캔버스 전체를 채우고 있다. 페르세우스의 구출을 기다리는 안드로메다의 이미지는 전통적인 서양 누드 계보에서 '수동적인 여성'을 표현하는 대표적인 주제다. 신화에 따르면 안드로메다는 사슬에 묶여 자신을 위해 괴물을 물리쳐 줄 남성을 기다리는 무기력한 존재다. 렘피카의 작품에서도 여성은 손목에 사슬

* 성性 개념을 나타내는 용어에는 생물학적 성을 뜻하는 '섹스sex'와 사회적인 성이라 부를 수 있는 '젠더 gender' 이외에 더 넓은 범위의 성, 성욕이나 성행위까지 포함하는 성의 총체를 뜻하는 '섹슈얼리티'가 있다. 이 글에서는 '성적 욕망'을 포함하기 위한 용어로 선택했다.

1. 미술사 속 타자, 여성

을 묶고 애원하는 표정으로 앉아 있어서 표면상 자신이 구출될 필요가 있는 연약한 여인임을 상정하지만 실제로는 강한 이미지를 가지고 있다. 이 작품에서 여성은 짙은 립스틱을 바르고 있으며, 배경으로 사용된 축소된 도시 공간에 대비하여 전면에 거대한 스케일로 드러난다. 렘피카의 안드로메다는 제약을 받고 있지만 언제든지 굴레를 벗어날 수 있다는 자신감을 표출한다.

장 오귀스트 도미니크 앵그르, 〈안젤리카를 구하는 로제〉, 1819 추정,
캔버스에 유채, 147×190㎝, 루브르 박물관

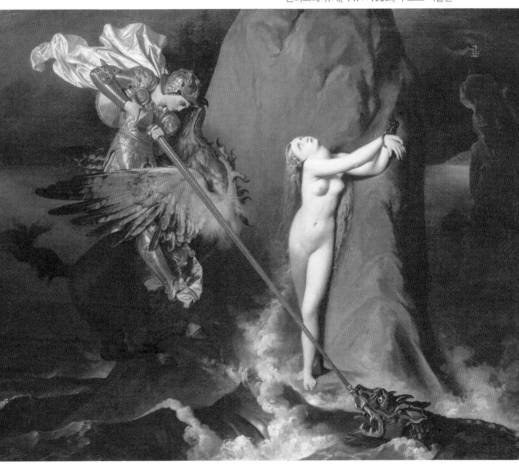

여성 누드로 유명한 앵그르Jean Auguste Dominique Ingres의 〈안젤리카를 구하는 로제〉(c.1819)는 16세기 이탈리아 아리오스토Lodvico Ariosto의 서사시 〈광기의 롤랑〉에 나오는 이야기를 주제로 한다. 이 이야기는 페르세우스 안드로메다 신화와 비슷한 구조로 바다 괴물에게 인간 제물로 바쳐져 바위에 묶인 안젤리카를 구하는 기사 로제에 관한 이야기다. 앵그르의 이 그림에서 안젤리카는 눈앞에서 기사와 괴물이 사투를 벌이고 있어도 두 손이 묶인 채 처연한 표정으로 남성이 구해주기를 기다리고 있을 뿐이다. 그럼에도 불구하고 이 작품에서 가장 눈에 띄는 부분은 눈부신 안젤리카의 누드로, 묶이거나 포로로 잡힌 여인에 대한 성적인 환상과 낭만주의의 암묵적 에로티시즘을 보여준다. 렘피카의 〈안드로메다〉는 앵그르의 작품과 마찬가지로 묶여 있는 여성 누드를 묘사하여 에로틱한 분위기를 만들지만 그 안에서 표현되는 여성은 수동성이 아닌 적극성을 지니고 있다.

양성애자로 알려진 렘피카는 섹슈얼리티를 표현하는 데 제한을 두지 않았고 때때로 동성애적 정체성까지 포함했다. 동성 연인인 라파엘라를 다룬 작품들에서는 에로틱함을 더욱 강조한다. 〈아름다운 라파엘라〉(1927)에서 모델은 누워 있는 자세에서 머리 위로 왼쪽 팔을 올리고 오른쪽 팔은 몸 옆에 두면서 손가락으로 가슴 쪽을 가볍게 만지고 있다. 극적인 명암 처리는 여성의 신체에 집중하게 만들어 관능성을 부각한다.

동성애가 존재하고 시각 예술에서도 동성애 주제가 적지 않게 나타나지만, 미술사에서 본격적으로 동성애에 관련된 서술이 시작된 것은 1980년대 중반 이후다. 레즈비언은 그나마 페미니즘에 편입해 입지를 주장해 올 수 있었다. 예를 들어 1920년대에 남성복을 입고 자신을 남성처럼 표현한

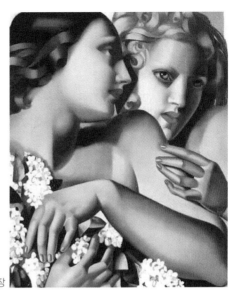

타마라 드 렘피카, 〈봄〉, 1930,
캔버스에 유채, 40×33㎝, 개인 소장

로메인 브룩스Romaine Brooks의 〈자화상〉(1923)은 페미니스트 미술사가 휘트니 채드윅Whitney Chadwick에 의해 호평을 받기도 했다. 채드윅이 브룩스의 〈자화상〉을 극찬한 것은 브룩스가 동성애를 혐오하는 사회적 분위기 속에서 자신의 동성애 정체성을 과감하게 고백했던 것으로 여겼기 때문이다. 〈자화상〉에서 브룩스가 자신을 남성으로 표현한 것은 '커밍아웃coming-out'과 같은 효과를 주었고, 채드윅의 시각에서는 그것이 사회 규범에 맞서는 예술의 도전 정신으로 보인 것이다. 하지만 채드윅은 이러한 성취를 논하는 데 있어서 브룩스의 남성적 의상에 집착하여 '여성을 향한 성적 취향'을 가진 여성을 '남성적 의상을 입은 사람'으로 정의하는 것처럼 보인다. 남성적인 모습의 여성 동성애자를 단순하게 재현한 것을 '남성이 되고 싶다'라는 '성 정체성'의 고백으로 볼 수 있다. 그러나 성 정체성은 더욱 다양한 층위를 가지

고 있다. 남성 복장을 한 여성 묘사는 남성 권위에 대한 도전 같은 '젠더' 차원의 문제 제기에 효과적일 수 있지만, '섹슈얼리티' 문제를 포함하기는 어렵다. '동성애'란 말 그대로 동성 간 에로티시즘을 표현하는 것인 만큼 사람 사이의 '관계' 문제다. '남자 같은 여성' 이미지가 자신이 동성애자임을 인정하는 성 정체성의 고백이라는 가정에 동의한다고 해도 여성이면서 여성을 사랑하는 성 지향성 문제가 한 명을 그린 초상화에서 효과적으로 나타나기는 어렵다.

이런 부분에서 렘피카의 2인 초상화는 '동성 간 에로틱한 관계'를 잘 묘사하고 있어 주목할 만하다. 렘피카는 한 그림 안에 여성 두 명을 자주 그렸는데, 그들은 동성 연인으로 해석되기도 한다. 〈봄〉(1930)에는 두 여성이 누드로 그려져 있고 왼쪽 여성 얼굴이 오른쪽 여성의 귓가 쪽으로 가까이 다가가고 있으며 오른쪽 여성은 왼쪽 여성의 팔을 만지고 있다. 그림의 구성에서 거리감은 두 여성이 신체를 접촉하고 있다는 것을 알 수 있게 한다. 〈두 명의 친구들〉(1930)에서 작가는 전신이 누드인 두 인물 사이의 직접적인 성행위를 묘사하지는 않지만, 구조상 여성들의 자세에서 암시하고 있다. 〈비밀의 공유〉(1928)에서 누드가 아닌데도 두 여성 간에는 동성애적인 긴장감이 흐른다. 이 작품에서 두 여성은 가르손 스타일의 짧은 머리와 모자를 쓴 모습이 비슷한 스타일이어서 어느 한쪽이 남성적이거나 여성적으로 보이는 것은 아니다. 그럼에도 인물들을 앞으로 끌어내어 영화의 클로즈업처럼 느껴지게 하는 화면 구성은 이들에게 묘한 긴장감을 부여한다. 두 여성은 동성애적 분위기를 조성하지만, 남성과 여성이라는 성별 차이를 드러내지 않아서 오히려 고정적인 성적 개념을 벗어난다.

렘피카 초상화 작품들이 제작되고 거의 한 세기가 지났다. 초상화의 여성들은 당시 사회가 원하는 여성상에 위배되어 논란을 일으켰다. 여성 차별에 반대하여 발생한 페미니즘은 미술사에서 1970년대 이후에나 활발하게 논의되기 시작했으며, 여성성과 관련된 논의는 '타자' 담론과 동성애 등 많은 주제와 연결되어 계속 진행 중이다. 그러나 여전히 페미니즘이 반사회적, 공격적인 것으로 취급되어 어떤 이들에게는 불편함을 주고, 그로부터 파생된 사건들이 뉴스의 사회면을 장식하기도 하는 상황을 볼 때, 렘피카의 여성들은 아직도 설 자리를 찾지 못했다.

익숙하지만 낯선 그녀/그

이주리

> 텍스트는 텔레비전 · 영화 · 연극 등 이야기에 들어 있는 기호들의 체계적 모음.
>
> — 존 버거John Berger

할머니는 텔레비전에 나오는 쇼나 오락 프로그램 같은 영상을 보시면 '정신 없다'시며 도깨비 놀음 같은 저것들이 뭐냐고 말씀하시곤 하셨다. 할머니가 정신 없다 느끼셨던 감정을 우리는 현실에서 매일 경험한다. 현대 예술은 예술에 대한 영역도 넓고 그 의미도 확장되었다.

예술적 행위에 대한 인정도 다양하다. 과거 예술이라 여겨지지 않았던 것들, 예를 들면 텔레비전 · 낙서 · 힙합 · 유튜브 영상 등과 같은 매체에 대한 수용이 적극적인 시대에 살고 있다. 그래서 아티스트라는 단어는 미술 작가에게만 적용되는 것이 아니라 대중 예술가, 장인, 무언가를 전문적으로 하

는 사람을 뜻한다. 현대에 이르러 이미지들은 온·오프라인 할 것 없이 어디에서 본 듯하고 친숙한 얼굴을 하고 떠돌아다닌다. SNS 활동이 확대되면서 '완전한 날 것'을 찾는 것은 어리석은 일이다. 블로그와 인스타그램에도 개인마다 비슷하게 경험한 이미지들이 넘쳐난다. 새롭다는 것은 새로운 것을 창조해 냈다는 의미보다 다른 사람과 달리 아주 작은 차이로 어떻게 재조합, 재배치했느냐다. 현대는 창조는 없고 이미지를 복제하고 자리 옮기기만 존재한다던 어떤 작가의 푸념어린 이야기가 떠오른다.

다양성도 아니야. 다 인정해!

온라인상에서 살펴보면 오리지널, 원본, 복제된 것의 차이를 가리지 않고 모든 영역에서 너그러이 이해하며 받아들이는 분위기다. 일례로 마블사의 〈어벤져스〉 시리즈는 원본 영화뿐만 아니라 그것을 보고 개인적으로 패러디하거나 어설프게 따라하며 만들어진 영상까지도 대중에게 새로운 제작물로 받아들여진다. '밈meme' 혹은 '짤'로 불리는 장면들은 새로운 창조물이다. 요즈음 자신의 다른 성격을 드러낼 수 있는 부가적인 캐릭터, 이른바 '부캐'의 유행도 바로 이런 경향의 한 반증이라고 볼 수 있다. 얼마 전까지도 다른 사람의 행동, 영화, 그림, 캐릭터 등을 따라하는 것, 즉 복제나 카피 이미지는 다소 부정적이었다. 포스트모더니즘 시대를 살고 있는 이 순간도 온라인에서 검색한 인테리어 디자인을 따라하고 비슷한 물건을 사는 것은 자연스럽다. 하지만 대중은 누군가의 '작품'을 따라한다는 것을 작가의 온전한 작품으로 받아들이기 어려워한다. 우리나라에서는 특히 미술 분야에 대하여 원본성에 대한 집착이 도덕성과 결부되어 최근까지 강조되었다.

그러나 오래 전부터 이미 포스트모더니즘적 경향으로 다양성을 인정하고 주변과 타자에 대한 개념과 시각이 변화했다. '틀리다'는 것이 아니라 '다르다'에 대한 부분에 대해서도 한결 넓게 받아들이는 추세다. 물론 다르다는 것을 인정하면서도 자신의 입장이 옳다는 주장과 고집도 한결 더 강해졌지만 이 모순된 입장들이 공존하며 열린 사회로 발전하고 있는 것이다.

이런 개념들이 일반화되고 있는 배경은 포스트모더니즘의 확산과 발전에 기인한다. 포스트모더니즘은 모더니즘에서 주장하는 통일된 형식, 원칙, 단일한 시각과 조화를 거부한다. 아이러니하게 보이고 패러디 효과로 재미를 주기도 하고 서로 다른 성질을 가진 파편들이 결합한다. 이것들을 병치시키거나 혼합하여 정신적 자유와 자기 정체성, 다양한 스타일과 예술적 상징성을 표현한다. 과거에서 역사적 요소를 수용하고 혼합, 해체, 과장, 확대, 축소를 통해 새롭고 풍부한 감성을 표현한다. 포스트모더니즘은 다른 요소들이 한데 어울리는 상태와 융합에 더욱 치중했다. 그러나 현대에는 융합이라고 하여 형태를 바꾸고 성질을 변형하는 것이 아니다. 그대로 존재하는 아이러니적인 상태도 인정한다. 리차드 로티Richard Rorty의 경우 아이러니적 상태, 마치 탁자 옆면이 만나 형태를 이루듯 모서리에 존재하는 인간들이 있다고 주장했다. 이들은 각자 상태와 개성을 잃지 않고 모서리에 존재하는 인간, 즉 아이러니스트ironist라고 명명했다.

아이러니스트는 어떤 입장도 취하지 않고 반대 성향을 인정하고 자신의 고유한 성질도 지키는 진정한 다면체적 인간을 말한다. 포스트모더니스트들도 다원화적이지만 아직도 자신들의 상황을 이론화하고 모순들을 다듬고 정리하고자 하는 태도가 남아 있었다. 아이러니스트는 포스트모더니스

트들의 태도에서도 여전히 중심과 주변의 관계가 남아 있다고 보았다. 그래서 그들이 주장하는 것은 어떠한 차이도 편견 없이 있는 그대로 받아들이는 것이다. 바로 이 포인트가 현 시대 문화를 만들고 향유하는 모든 사람에게 잠재된 태도가 아닐까 생각한다. 편견 없는 문화를 생산하고 모두가 평등한 세상이 되는 것 말이다.

파격은 이미 파격이 아닌 것을

새로운 관점을 빠르게 적용하고 드러나는 영역 중 한 장르가 드라마다. 드라마를 제작하고 방영하는 많은 회사가 있지만, 넷플릭스는 거대 자본과 다국적 이야기꾼들을 모아 동서양을 가리지 않고 새로운 내용을 실험한다. 이런 환경 아래 〈브리저튼Bridgerton〉(2020)은 앞서 언급한 현 시대적 다양한 시각을 적용했다. 과거 고정되고 당연한 개념들, 남성에게 종속된 여성의 삶이라든지 흑인은 노예 계급이라는 등 일반적으로 생각했던 전통적 사고를 과감하게 뒤집었다. 당연하다 여겼던 배경들이 왜 그래야만 하는가를 수시로 질문하며 사람들에게 쫄깃한 재미를 주었다.

이 드라마는 19세기 초 영국 사회를 묘사한다. 보통 19세기를 배경으로 발표한 문학·영화·드라마·공연 등에서 상류층은 당연히 백인으로 등장한다. 동양인인 우리조차 '귀족=백인 귀족'이라는 공식을 당연하게 받아들인다. 다른 드라마나 영화를 떠올려 보자. 영국 귀족이 유색 인종으로 나오는 경우는 다른 나라 귀족이면 모를까 영국 내 태생적 귀족은 아니다. 그런데 〈브리저튼〉에서는 흑인 귀족이(게다가 꽃미남이라니!) 파격적으로 등장한다. 이미 이 포인트만으로도 대중의 흥미를 끌기에 충분했다. 19세기 흑

인은 주로 노예나 하층민으로 묘사되던 기존 드라마들과 달리 흑인 귀족과 백인 귀족, 하인들마저 흑인과 백인이 함께 등장한다. 모든 계층에 흑인뿐만 아니라 동아시아·남아시아 등의 인물들도 등장한다. 다분히 다국적 시청자를 겨냥한 상업적 포석이겠지만 대중은 새로운 변화를 즐기고 반긴다.

〈브리저튼〉은 국왕 조지 3세가 흑인 여인에게 반하여 왕비로 삼고 이것을 계기로 흑인들이 영국 상류 사회에 진출했다는 당위성을 부여했다. 왕비가 흑인이라는 설정은 불과 몇 년 전만 해도 대중에게 역사 왜곡이라는 측

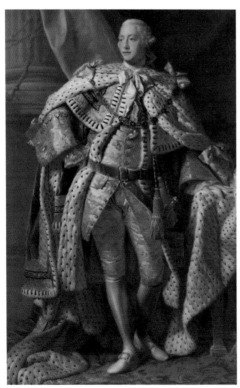

앨런 램지, 〈조지 3세〉, 1762, 캔버스에 유채, 80.3×64.3cm, 런던 국립 초상화 갤러리

면에서 엄청난 비난을 감수해야 했을 것이다. 지금도 여러 비난이 공존한다. 그럼에도 불구하고 대중이 환호하는 이유는 평등한 인종을 보여주는 것뿐만 아니라 내용상 입체적 인물들의 배치가 신선하기 때문일 것이다. 흑인 귀족과 백인 하녀, 울보 남성과 강인한 여성처럼 말이다.

이 드라마의 줄거리를 압축하여 말하자면 사실 '영국 귀족 아가씨 결혼 대작전'이다. 19세기 영국 여인들의 상황을 보니 조선 시대 여인들이 떠올랐다. 시기도 비슷하지만 상황도 비슷해서일까. 이 시기의 여성은 좋은 혼처를 찾고 남성의 지위와 부에 따라 여성의 행복이 정해진다. 오죽하면 우리나라 속담에 '여자 팔자는 뒤웅박 팔자'라는 말이 있겠는가. 드라마 도입부는 고전적인 사회적 상황을 충실하게 그린다. 게다가 전형적인 동화 이야기처럼 주인공이 멋진 귀족 남성과 만나 사랑한다는 내용이다. 그런데 드라마가 여러 면에서 이슈가 되었던 것은 배경은 19세기지만 페미니즘이 스며든 현대적 여성상을 고전적 인물 안에 투영하기 때문이다. 수동적인 여성이 아니라 자신의 삶과 행복을 위해 적극적으로 행동하는 모습을 보여주고 있고, 남자 주인공 또한 여성을 자신의 힘과 지위로 휘두르는 것이 아니라 함께 성장하는 조력자로 표현한다. 드라마는 여기저기 요소요소 현대와 과거를 아우르는 효과적 장치들을 배치하여 시청자들을 즐겁게 한다. 그 예가 20~21세기 팝 음악을 클래식 스타일로 편곡하여 배경 음악으로 사용한다든지, 등장 인물의 의상을 고전 디자인에 형광색 같은 현대적 색채를 가미하는 것에서 나타난다. 드라마는 극 전체에 현대/과거를 교차하며 보여준다. 이런 배치들은 우연히 나타난 듯 보이지만 사실 포스트모더니즘에서 말하는 혼성성과 연관하여 생각해 볼 수 있다.

재해석의, 재해석에 의한, 재해석을 위한

혼성성은 포스트모더니즘에서 다른 성질의 것을 한데 섞어 새로운 성질을 드러내는 것을 말한다. 〈브리저튼〉에 나타난 장면들은 과거와 현재, 실재와 허구, 고정관념과 새로운 변화 등과 같은 여러 측면을 한데 뒤섞은 장면들이다. 혼성성은 이종 교배, 혼성 모방이라고도 한다. 다원적 모방을 통해 풍자와 유머를 보여주며, 지속과 단절, 고급 문화와 저급 문화의 장르 간 벽 허물기와 뒤섞기라고 표현할 수 있다. 형식은 상호 작용을 통해 변증법적으로 작용하여 현재와 과거에 걸쳐 동시성을 획득한다. 뿐만 아니라 상호적 공간, 병렬적 수평적 공간, 평등적 공간 확산과 같은 것들로도 특성을 말할 수 있다. 평등 관계로 나아가는 이 성격들은 미술사에서 큐비즘의 발전 모양을 연상하게 한다.

큐비즘은 처음에 사물들을 더욱 사실적으로 나타내고 싶어 오브제를 콜라주하는 등 '격한 실재성'을 보여주었다. 울퉁불퉁 각이 지고 원근법을 무시한 그림들은 부차적이라 여겼던 공간을 물질로 생각하면서 그림에서 주제와 배경이라는 경계를 허물었다. 큐비즘이 점점 발전하면서 해체된 면과 형태들은 더더욱 부피나 두께감이 느껴지지 않는 평면으로 나아갔다. 평평한 면으로 나간 그림처럼 〈브리저튼〉은 층위 없는, 평등한, 주변도 중심이 될 수 있고 중심도 부차적인 것이 될 수 있다는 메시지를 보여준다. 위 개념들이 현 시대에 갑자기 튀어나와 소개된 개념들은 아니다. 이미 오래 전부터 서양에서는 (어쩌면 동양에서도!) 혼성성과 서로 이질적인 것들의 결합을 시도하고 보여주었다.

드라마 〈브리저튼〉에
등장하는 샬롯 여왕

1. 미술사 속 타자, 여성

그리스 신화에서 자주 등장하는 반인반수 존재처럼 혼성성은 남다른 에너지를 은연중 상징한다. 혼성적인 표현이 의도되었든 안 되었든 간에 혼합된 사실들로 독창성이 드러난다. 포스트모던에서 혼성성은 과학 기술과 정보 혁명, 복제 기술 발달을 기본으로 한다. 각 예술적 매체들을 자유로이 결합시키고 결합물들은 과거와 현재를 재해석한다.

드라마 곳곳에서 혼성성과 타자들이 주체들에게 주장하는 내적 소리들이 들린다. 이 목소리들을 압축한 인물이 〈브리저튼〉에서 샬롯 여왕일 것이다. 드라마상에서 여왕은 실제 영국 왕 조지 3세의 샬롯 여왕을 모델로 했다. 주인공들의 에피소드도 재미있지만 드라마를 볼수록 여왕의 등장은 기다려진다. 여왕의 모습은 매우 '혼성적'이다. 처음 여왕이 등장할 때 남성인지 여성인지 시각적인 혼돈이 왔다. 전체적으로 듬직한 선을 가진 어깨와 팔, 갈색이 도는 피부색과 넓은 턱 모양 등은 드레스를 입지 않았다면 여성으로 인식하기 어려웠을 것이다. 여왕의 모습은 마치 남성이 서양식 가체를 쓰고 드레스를 입은 것 같아서 시청자들이 순간 혼란을 느낄 만큼 파격적이다. 여왕 역 배우의 목소리도 여성인지 남성인지 가늠하기 어렵다.

이런 배우의 특징과는 대조적으로 여왕이 등장하는 장면들은 서양 전통 초상화를 떠올리게 한다. 왕을 그린 초상화들을 보면 화면 중앙에 인물을 배치하고 위엄을 강조하기 위해 의상으로 몸을 과장한다. 그런 그림들과 비교하여 상상하면 드라마상 샬롯 여왕은 여성이라기보다는 남성적 모습에 가깝다.

드라마에서 여왕의 모습은 고전 회화에서 볼 수 있는 것처럼 주로 화면 중앙에 자리 잡고 정면을 똑바로 쳐다보는 자신만만한 태도를 보인다. 반

면, 여왕 주위를 둘러싼 시녀들의 모습은 매우 고전적이다. 고전적인 남성적 초상 자세는 고전적 여성의 생존 수단을 표현한다. 이리가레이Luce Irigaray는 여성이 남성을 흉내 내고 거짓 모방을 한다고 이야기한다. 이리가레이에 따르면 식민주의가 지배하는 사회를 포함한 모든 남성 중심 사회에서 여성은 억압적인 '이성적 태도를 강요받고 그 억압적인 상황에서 생존하기 위해 주어진 여성의 역할을 '연기'하게 된다.' 여성은 이런 거짓 흉내masquerade를 '유희적으로 반복'하여 학습된 가부장적 규범을 드러내고 남성 중심적 억압 이데올로기를 드러낸다. 여성이 남성적 행태를 카피하여 가부장적 사회에서 살아남기 위한 수단으로 사용하는 것이다. 드라마에서는 배경이 19세기 이므로 당시 왕 아래 서열을 가진 여왕의 상황을 묘사했을 것이다. 여왕의 자세는 시청자가 무의식적으로 전통적인 관념에 따라 상황을 읽는 텍스트처럼 사용된다.

끈질긴 과거 그림자

앞서 이야기했지만 드라마 설정상 여왕은 흑인이다. 드라마 제작사 측은 아예 생뚱맞은 설정은 아니라고 주장한다. 영국 왕 조지 3세는 아프리카계 포르투갈 혼혈인 여성을 왕비로 맞았다는 영국식 '카더라~ 통신' 이야기가 전해져 오고 있었다. 역사학자들은 말도 안 된다고 했지만 드라마는 드라마일 뿐 제작사가 이를 차용한 것이다. 개인적으로 드라마에 캐스팅된 배우들의 실제 태생 배경도 흥미로웠다. 샬롯 왕비를 연기한 배우 골다 로쉐벨Golda Rosheuvel도 가이아나 출신 아버지와 영국인 어머니 사이에 태어난 혼혈인이다. 드라마라는 가상과 실재 사이의 경계가 헷갈리는 장치다. 남자 주인공

1. 미술사 속 타자, 여성

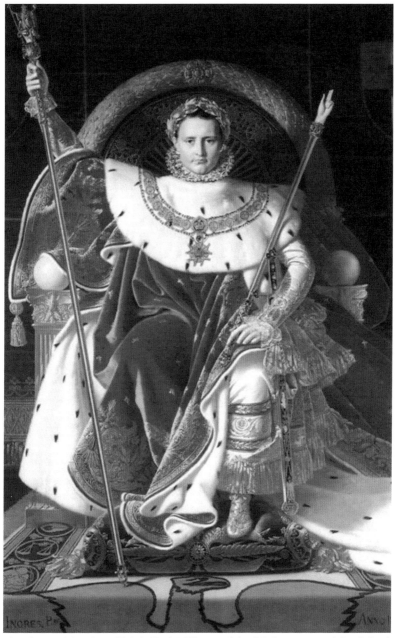

장 오귀스트 도미니크 앵그르, 〈왕좌에 앉은 나폴레옹〉, 1806, 캔버스에 유채, 259×162cm, 파리 군사 박물관

중 한 명인 헤이스팅스 공작 역을 한 레게 장 페이지Regé-Jean Page도 영국인 아버지와 짐바브웨이 어머니 사이의 혼혈인이다. 이 두 배우는 실제로 여러 국가에서 성장했는데 그들의 정체성에 영향을 미쳤을 것이라 추측할 수 있는 부분이다. 의도한 상황인지 아닌지 알 수 없으나 다양한 겹으로 의미를 쌓으며 〈브리저튼〉은 혼성성과 평등이라는 현 시대적 메시지 전달에 집중한다.

사실 여왕이 등장하는 장면들을 볼 때마다 매튜 바니Matthew Barney(1967 -)의 작품들을 연상시킨다. 거창하고 화려한 귀족과 왕족의 초상화 형식으로 꾸며진 〈크리매스터Cremester〉 시리즈의 여러 장면은 남성성과 여성성을 동시에 드러내는 인물들을 보여준다. 〈크리매스터 5〉에 등장하는 여왕과 같은 인물도 화면 중앙에 배치하고 주변에 아시아인으로 보이는 인물들이 시녀 혹은 호위병처럼 서 있다. 또 다른 장면에서는 바니 자신이 괴물 같기도 하고 인간 같기도 한 분장을 한 채 화면 중앙에 있다. 작가는 남성적인 근육을 드러내지만 하얗게 분장한 피부와 대조를 이루고 자신의 성기에 리본 장식을 했다. 배경은 마치 보티첼리Sandro Botticelli(1445-1510) 그림에서 봤을 법한 식물이 있다. 그가 잡고 있는 물건들, 리본이나 끈, 덩굴 장식 같은 것들은 그의 야성성과 대비를 이루며 생경한 장면을 만든다. 이 장면들도 고대 초상화에서 왕비가 중심에 있고 시녀들에게 둘러싸여 서 있는 형태를 차용하고 있다. 그런데 이 장면에서 바니는 여성도 남성도 아니고, 또한 양 옆에 있는 인물들도 여성이나 남성이라는 확실한 정의를 내리지 않는다.

매튜 바니, 〈크리매스터 5〉, 1997, 혼합재료·영상

〈크리매스터 3〉에서 바니는 여성적인 면을 상징하듯 앞

1. 미술사 속 타자, 여성

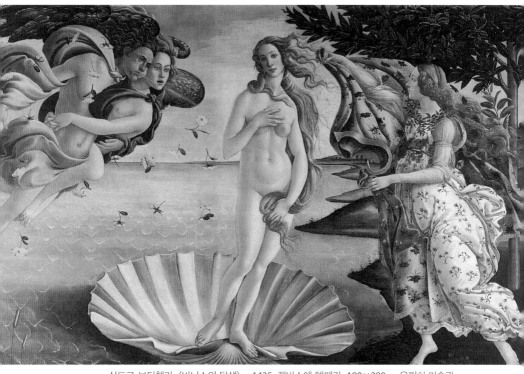

산드로 보티첼리, 〈비너스의 탄생〉, c.1435, 캔버스에 템페라, 180×280㎝, 우피치 미술관

산드로 보티첼리, 〈비너스의 탄생〉 일부 확대, c.1435,
캔버스에 템페라, 180×280㎝, 우피치 미술관

매튜 바니, 〈크리매
스터 3〉, 2002, 혼합
재료 · 영상

치마와 머리 수건을 장착했다. 가정 주부 이미지가 있는 머리 수건은 민머리 분장을 한 바니가 쓰고 등장한다. 이러한 바니와 대적하여 반인반수 여성(암컷)이 등장한다. 바니는 여성도 남성도 아닌 인물을 묘사하며 반인반수 생명체와 겨루기를 한다. 비디오 스틸 촬영 장면에서 작가와 등장 인물들은 이러한 혼성성을 더욱 강조해서 보여준다. 여성, 암컷을 상징하는 반인반수의 등장 인물과 바니가 분장한 인물도 얼핏 보기에 사람이지만 자세히 보면 괴물 모습을 하고 있다. 이들은 서로 벌거벗고 있으며, 몸의 앞 부분을 앞치마로 가리고 있다. 투명한 하이힐을 신고 있어 여성으로 추측하는 등장 인물은 무릎 아래는 다리가 없어 투명한 가짜 다리, 의족을 하고 있다. 투명한 다리는 기계적, 사이보그적 이미지를 연상하게 하고 인간과 기계가 합쳐진 이종 교배 느낌을 강하게 준다.

이렇듯 외적인 도구들은 여성을 의미하지만 여성만을 의미하지 않고 관람자가 혼란을 느끼도록 유도하며 동시에 성 역할의 개념적 해체를 보여준다. 바니가 남성적 입장에서 여성의 특질들을 표현하고 있다면 드라마의 여왕은 여성과 남성의 이미지가 동일하게 드러나는 느낌이다. 여성성과 남성성이 어느 한쪽으로 치우치지 않고 양립하는 모습을 표현한다. 시청자 입장에서는 어느 한쪽으로 결정적인 성의 차이가 보이지 않는 아이러니적 표현에 이상하다는 느낌을 갖는다.

그래도 여전히 평등을 꿈꾼다

여성과 남성이 동시에 공존하는 듯한 왕의 모습과 바니의 혼성적 성 표현

은 고대 연금술의 합일 과정에서 나타나는 그림을 연상하게 된다. 고대 연금술에서는 화합물이 합쳐질 때 알몸을 한 왕과 왕비를 등장시켜 비유적으로 설명했다. 왕과 왕비는 서로 반대되는 요소들을 상징한다. 아울러 물질 중 남성적/여성적 성질을 가진 물질을 상징하기도 한다. 왕과 왕비가 목욕하는 장면이 연금술에서 등장하곤 하는데 목욕의 의미는 두 가지를 나타낸다. 첫 번째는 일반적인 정화와 물질의 순도를 높이는 작업을 이야기하고,

좌 | 연금술에서 다른 물질이 서로 한데 섞여 용해를 위한 '목욕'을 상징화한 그림. 욕조는 정신적 근원을 나타내는 생명수로 차 있고 어머니의 자궁처럼 그들을 품고 있다.
우 | 연금술에서 말하는 '합일'의 결과로 관 속에 함께 누운 왕과 왕비를 보여준다. 왕과 왕비는 죽음 상태에 있지만 한 몸으로 합쳐지면서 새로운 물질로 탄생함을 상징한다.

두 번째는 용해다. 완전한 화합물이 되기 전 물질들이 도가니 혹은 자궁으로도 상징되는 욕조에서 녹아 한데 합쳐지는 과정을 말한다. 이때 왕과 왕비는 각각 머리가 존재하고 몸은 한데 합쳐진 상태로 그림을 표현한다. 한 몸은 물질들이 한데 섞이는 합일을 설명하는 것이고, 각 나눠진 머리는 아직 개별적 성질이 남아 있음을 상징한다. 완전한 합일이 일어나면 새로운 물질로 재탄생한다는 것이다. 그런데 이렇게 왕과 왕비, 남성과 여성의 특징이 남아 있으면서 동시에 존재하게 되는 상태를 연금술에서는 '완전함'이라고 설명한다.

서양 고대에서는 남성과 여성의 신체 기관이 함께 존재할 때 신처럼 완전한 존재로 여겼다. 완전한 존재를 의미하면서 욕조 안 왕과 왕비의 합일체는 '철학자의 딸'이라고 불렸다. 여왕은 남성성/여성성을 함께 드러낸다. 이것은 현대적 의미에서 혼성성을 보여주며 고전적 상징으로 볼 때 철학자의 딸, 현자의 이미지가 겹쳐진다. 마치 큐비즘에서 결국 평평하게 분해된 면과 같은 세계에 관한 이야기다. 바니의 작품에서도 복잡한 성적 코드 안에서 이야기하고 싶었던 것은 해체된 면처럼 높이 차이가 없는 모두의 평등인 것이다. 어쨌거나 그녀/그를 통해 이 세상을 사는 우리들은 현실에 없는 세상을 꿈꾼다. 모순적이고 불가능하다 여겼던 새로운 개념들이 어느새 우리 곁에서 어색함을 조금이나마 벗는다. 사람들이 꿈꾸고 원하던 평등이 우리 사회에 완전 이식되려면 시간이 얼마나 걸릴지 모르지만 예술 안에서 펼쳐지는 유토피아가 생각보다 달콤하다.

Art History, One More Step

2

혁명, 죽음 그리고 구원

혁명의 시대를 살며 변혁을 꿈꾸다:

자크-루이 다비드

박화선

미술은… 인간 정신의 진보를 촉진하도록 도와야 하며, 지상에
자유, 평등, 법치가 이루어지게 하는 이성과 철학으로 인도된 많
은 사람이 노력한 탁월한 모범들을 후대에 전해주고 보급해야
한다.

— 다비드, 1793년 11월 15일

자크-루이 다비드Jacques-Louis David(1748-1825)의 이 말에는 회화를 통해 대
중의 의식을 일깨움으로써 사회 변혁을 앞당기는 데 기여하고자 하는 그의
신념이 분명하고 구체적으로 드러나 있다. 같은 시대 같은 공간일지라도 다
양한 관점이 공존하기 마련이다. 혁명기와 같은 격동의 시대에 그 관점들은
가시화되며 각자의 입장과 이해관계에 따라 첨예하게 대립하고, 복잡다단
하게 얽히고설킨다. 다비드는 분명히 정치적인 화가였고, '자유와 평등'이

라는 혁명의 이상에 대한 그의 생각은 급진적인 자코뱅파 혁명 세력의 관점과 기본적으로 일치했다. 그러나 다비드는 선전, 선동을 위한 직설적인 메시지 전달에 치중하지 않았다. 변혁을 열망했던 그는 당시 프랑스가 직면한 현실적인 문제를 사유의 테마로 숙고하며 그림을 그렸다.

권위로부터 자유로운 개인

칼을 든 아버지가 전쟁터에 나가는 아들과 마주하고 있고 나머지 가족도 함께 묘사되어 있는 그림 두 점이 있다. 다비드의 〈호라티우스의 맹세〉(1785)는 고대 로마 역사에서 이야기를 가져왔다. 로마_{Rome}와 알바 롱가_{Alba}

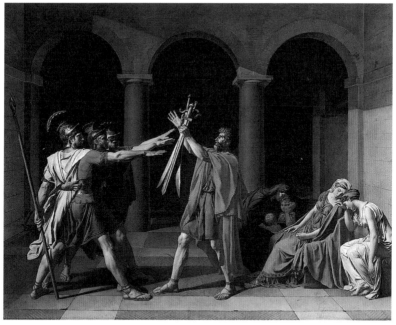

자크 루이 다비드, 〈호라티우스의 맹세〉, 1785, 캔버스에 유채, 330×427㎝, 루브르 박물관

피에르 알렉상드르 빌, 〈프랑스의 애국심〉, 1785, 캔버스에 유채,
162×129㎝, 국립 불미협력박물관

Longa 간 전쟁은 양국을 대표하는 호라티우스Horatius 가문 삼 형제와 쿠리아티
우스Curiatius 가문 삼 형제가 전투하는 것으로 끝났다. 그런데 혼인으로 연결
되어 있던 두 가문의 입장에서는 그 전투가 너무도 큰 비극이었다. 한 쌍은
이미 결혼을 했고, 한 쌍은 약혼한 상태였다. 이 결전에서 호라티우스의 장
남은 혼자 살아남아 로마에 승리를 안겼지만 약혼자를 잃은 그의 누이 카밀

2. 혁명, 죽음 그리고 구원

라_{Camilla}가 국가를 원망하자 누이까지 죽이게 된다. 다비드가 슬픔을 감당하지 못하고 실신한 여성을 그려 넣은 이유가 여기에 있을 것이다. 피에르 알렉상드르 빌_{Pierre Alexandre Wille}은 〈프랑스의 애국심〉(1785)에서 미국 독립 전쟁(1775-1783)에 참전하는 프랑스인 젊은 장교 이야기를 다루었다.

다비드와 빌은 같은 나이로 같은 시대에 활동했다. 나라를 위해 전쟁에 나가는 애국적인 용사들을 보여주고 있다는 점에서 두 그림의 주제가 같은 것 같지만, 다비드와 빌이 그림에서 표현한 애국심은 근본적으로 다르다. 다비드의 〈호라티우스의 맹세〉에서 아버지 주도 하에 아들들이 나라를 위해 기꺼이 목숨을 바치겠노라 맹세하는 상황은 그들의 시선, 손과 칼이 한 지점에 모여 일치단결한 애국적 결의라는 주제로 읽힌다. 〈프랑스의 애국심〉에서 아버지도 손에 칼을 들고 있지만 다른 한 손으로는 뒤쪽에 세워진 루이 16세_{Louis XVI}의 흉상을 가리키고 있다. 더욱이 전체 화면으로 보았을 때도 그 흉상은 삼각형으로 이루어진 화면 구성에서 정점에 위치하고 있다. 따라서 빌의 그림에서 애국심은 그것이 곧 국왕에 대한 충성임을 말하고 있는 것이다. 이 얼마나 단순명료한 그림인가. 그렇다면 왜 다비드는 〈호라티우스의 맹세〉를 이렇게 그리지 않았을까?

다비드의 〈호라티우스의 맹세〉는 왕실 주문으로 제작되었고 아카데미가 장려하는 도덕적 주제를 다루었다. 하지만 보수적인 비평가들은 이 그림을 위험한 것으로 여기며 다비드에게 적개심을 가졌다. 당대 어느 필자는 다비드에 대해 "다비드는 자신의 호라티우스 및 브루투스와 더불어 정권으로부터 탄압받은 문필가들보다 더 직접적이고 분명하게 연설을 한다"고 표현했다. 이 말이 시사하는 바는 당시 사람들이 다비드의 그림에 체제 위협적인

요소가 있음을 인식하고 있었다는 것이다. 1789년 프랑스에서는 변혁을 갈망하는 절박함이 뭉쳐 마침내 혁명으로 폭발하였다. 다비드는 이와 같은 격변기를 살았고 변혁을 꿈꿨다. 혁명 이전부터 자유주의 사상가들과 교류했던 그는 혁명이 발발하면서 현실 정치에 발을 들여놓았는데, 국민공회의 의장 및 급진파인 자코뱅 당의 당수를 비롯해 각종 위원회 위원으로서 혁명 정치에 참여했다.

18세기 프랑스 진보주의자들에게 이상적인 자유는 '공적인 대의'와 '사적인 이해 관계'로 논의된 도덕적인 것이었다. 다비드는 〈호라티우스의 맹세〉에서 '공적인 대의'를 위해 사적인 가족을 희생하는 영웅적인 남성들과 사적인 이해 관계에 함몰되어 충격과 슬픔에서 헤어나지 못하는 나머지 가족 구성원인 여성들을 대비시켜 보여준다. 이러한 수평적이고도 이원적인 구도는 당시 비평가들로부터 비판을 받았는데 〈프랑스의 애국심〉과 비교하면 그들이 비판한 이유를 알 수 있다. 피라미드 구도 안에 모든 가족을 포함시키고 아버지의 손짓을 이용하여 감상자를 주제로 이끌어주는 빌의 그림과 달리 다비드의 그림은 인물들이 두 그룹으로 완벽하게 분리되어 전혀 다른 주제가 한 화면에 공존하는 듯하여 산만하게 여겨졌기 때문이다. 정말 그들의 판단처럼 산만한 구성으로 실패한 작품인지 다시 한번, 조금 더 면밀히 살펴보자. 수평으로 두 그룹이 형성되어 있지만 이들 배경으로 아치 세 개의 건축적 구조가 등장한다. 그 중 아치 가운데에 아버지가 위치하여 실질적으로는 화면 중심에서 왼쪽 아들들과 오른쪽 다른 가족을 연결하고 있다. 결국 이 구성은 아들들의 애국심이 국왕에 대한 무조건적 복종과 충성이 아니라 엄청난 사적 희생을 감내한 개인의 도덕적 결단이었음을 깨닫게 한다.

이것을 어떻게 산만한 구성이라 하겠는가.

다비드가 호라티우스 소재로 처음 착안했던 것은 '누이를 죽인 호라티우스가 아버지의 변호를 받는' 장면이었다. 아니타 브루크너Anita Brookner의 연구에 의하면 다비드는 자유주의 사상가들에게 조언을 구했는데 누이를 살해한 아들을 용서하는 아버지의 전제적인 가부장적 권위가 문제로 지적되었다. 구체제에 환멸을 느끼며 군주제를 해체하고자 하는 혁명가들의 의지는 전통적인 가부장제를 거부하는 것으로 나타났다. 캐롤 던컨Carol Duncan은 혁명기에 '가부장적 아버지와 그 권위에 종속되어 복종하는 아들'이라는 관계가 문제시되고 '시민' 개념이 중요해졌다고 말한다. 다비드는 스케치 단계에서 긴 평상복을 입고 구부정한 자세로 맹세를 주도하는 아버지를 그렸었다. 하지만 완성작에서 아버지는 아들들과 마찬가지로 근육질 몸에 전투복을 입고 허리를 꼿꼿하게 세운 패기 넘치는 자세로, 즉 동등한 전사로서 맹세에 임하고 있다. 무엇보다 이 변경에서 주목할 점은 다비드가 아버지에게서 아들들과 세대 차이가 확연한 가부장으로서의 노인 이미지를 지웠다는 것이다. 결과적으로 〈호라티우스의 맹세〉에는 국왕과 아버지의 전제적인 권위를 떠올리게 할 만한 요소가 없다. 아버지와 아들들은 '권위로부터 자유로운 독립적인 개인', '동지적인 시민'으로 제시되고 있을 뿐이다. 당대 현실에서 인간은 권력에 의해 억압된 부자유 상태였고, 혁명 세력은 군주제와 가부장적 권위를 해체하여 자유를 회복하고자 했다. 〈호라티우스의 맹세〉에는 바로 그와 같은 진보적 관점이 반영되어 있다.

〈호라티우스의 맹세〉에는 국왕과 아버지의 권위를 의문시하거나 위협하는 요소가 담겨 있지 않다. 그렇기 때문에 감상자가 다른 시대 다른 문화권에서

이 그림에 드러난 혁명기의 진보적 관점과 그 상세 내용을 알아채기란 여간 어려운 일이 아니다. 당시 보수적인 체제 옹호자들도 〈호라티우스의 맹세〉의 대중적 성공을 보며 이 그림을 막연하게 위험한 것으로 느꼈다고 한다.

개인의 자유와 법치法治 사회

〈소크라테스의 죽음〉(1787)을 보면 위쪽에 난 창을 통해 들어오는 빛이 비스듬히 드리워진다. 그림의 배경인 이곳은 지하 감옥이다. 배경 설정만으로도 이 그림은 당시 사람들에게 무고한 정치범들이 수용된 감옥을 떠올리게 했다고 한다. 다른 인물들과 달리 화면 중앙에 있는 한 남성은 상체가 드러난 의상을 입어 운동 선수처럼 잘 단련된 근육질 신체로 시선을 끈다. 그가 바로 소크라테스Socrates다. 당시 그의 나이 70세였다. 다비드는 〈소크라테

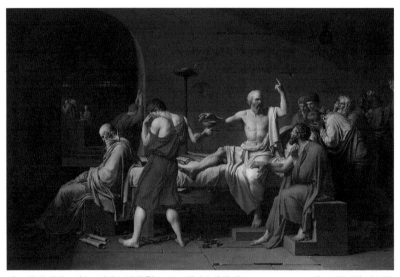

자크 루이 다비드, 〈소크라테스의 죽음〉, 1787, 캔버스에 유채, 129.9×195.9㎝, 메트로폴리탄 미술관

스의 죽음〉에서 지하 감옥을 밝고 풍부한 빛으로 그렸고, 고령이었던 소크라테스를 젊고 강인한 중년 남성으로 표현했다.

계몽 사상가들에게 고대 그리스 철학자 소크라테스는 도덕적 · 지적 유산을 남기고 죽은 영웅적인 존재였다. 장-자크 루소Jean-Jacques Rousseau 는 《에밀》(1762)에서 소크라테스에 대해 다음과 같이 말하고 있다.

> 소크라테스는 고생을 하지도 않고 수치를 당하지도 않고 죽어 마지막까지 그 인격을 보존했다. 만일 이 여유 있고 침착한 죽음이 그의 생애를 장식하지 않았더라면, 소크라테스는 그 위대한 정신에도 불구하고 궤변가 이상의 존재가 될 수 있었을지 의심스럽다.

여기서 우리는 당시 계몽 사상가들에게 소크라테스의 정신, 사상이 그의 죽음과 관련하여 더욱 의미를 갖게 되었음을 알 수 있다. 그렇다면 혁명 발발 직전 혼돈의 시기였던 당대 상황에서 의미 부여된 소크라테스의 죽음과 사상은 무엇이었으며, 다비드의 〈소크라테스의 죽음〉은 그것을 어떻게 표현했을까?

우선 다비드는 소크라테스가 70세라는 고령을 염두에 둔 사실적 묘사를 하지 않고 힘이 넘치는 건장한 근육질 모습으로 그림으로써 소크라테스를 영웅으로 시각화하였다. 케네스 클라크Kenneth Clark에 의하면 고대 그리스인들

[*] 급진파 혁명지도자 로베스피에르는 루소를 스승으로 삼아 루소 사상의 틀 안에서 혁명 사회를 구축하고자 했다.

은 인체를 힘의 화신으로 변모시켜 이상화한 인간상을 신과 영웅에게 부여했고, 그와 같이 육체적 힘을 과시하는 영웅적인 이미지는 르네상스 시기에 인체의 이상적인 아름다움으로 간주되었으며 프랑스 혁명기에 영웅의 정신성을 표현하는 방법으로 부활하였다.

또한 다비드는 화면 가득 투명하고 밝은 빛을 담았다. 동일한 소재로 같은 시기에 제작된 장-프랑수아 피에르 페이롱Jean-François Pierre Peyron의 〈소크라테스의 죽음〉(1787)을 보면, 위쪽 창문에서 빛이 비스듬히 들어오는 것은 똑같지만 빛이 고루 퍼져 있지는 않다. 르네상스 양식과 바로크 양식을 비교 분석한 하인리히 뵐플린Heinrich Wölfflin은 광선 효과의 차이도 설명했다. 그의 분석에 의하면 화면에서 특정 부분에 빛을 집중시키는 것은 순간적 상황을 강화하고, 화면 전체에 균질하게 펼쳐진 밝은 빛은 항구성을 각인시키는 효과가 있다. 페이롱의 그림은 전자에, 다비드의 그림은 후자에 속한다. 더욱이 페이롱의 그림은 인물들의 연극적 제스처가 감정의 동요 상태를 부각시켜 빛과 더불어 소크라테스가 독배를 받아 마시기 직전 긴장감을 고조시키고 감상자도 등장 인물처럼 감정적으로 반응하게 한다. 반면 다비드의 밝은 화면은 영원불변하는 소크라테스 사상에 대해 숙고하게 한다.

다비드는 〈소크라테스의 죽음〉의 주제를 결정하는 데 있어서도 자유주의 사상가들과 논의하였고, 플라톤Plato의 《대화》〈파이돈〉을 텍스트로 결정했다. 〈파이돈〉은 소크라테스의 최후 모습을 목격한 파이돈Phaidon이 친구의 요청으로 죽음을 맞은 소크라테스가 친구들과 나눈 이야기, 그리고 그때의 모습을 전하는 대화 편이다. 다비드는 독배를 받아드는 그 순간까지도 자신의 사상을 설파하는 데 몰입하고 있는 소크라테스의 모습을 그렸다.

플라톤은 〈파이돈〉에서 죽음을 대하는 소크라테스의 자세를, 다시 말해서 영혼, 진리, 죽음에 대한 그의 사상을 기술하고 있다. 철학자들이 진정으로 원하는 것은 진리 탐구인데 영혼이 육체와 더불어 있을 때는 그 소원이 이루어지지 못하기 때문에 철학자는 육체로부터 영혼을 해방시키려 한다고 소크라테스는 말한다. 소크라테스는 죽는다는 것이 영혼이 육체를 떠나 홀로 있게 되는 것이니 진정한 철학자라면 죽음이 임박했을 때 기쁜 마음을 갖는다며 죽음이 두렵지 않은 이유를 설명한다. 그는 마지막 순간까지도 영혼이 불사불멸不死不滅하는 것이므로 영혼을 보살피며 잘 사는 것이 중요함을 역설하였다.

죽음을 두려워하지 않은 소크라테스였지만 그의 친구 크리톤Kriton은 국외

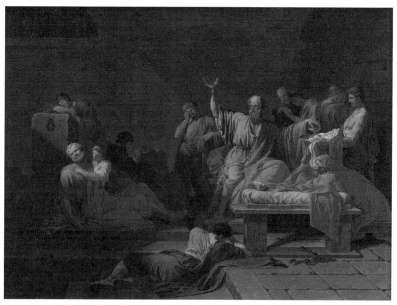

장-프랑수아 피에르 페이롱, 〈소크라테스의 죽음〉, 1787, 캔버스에 유채, 98×133㎝, 코펜하겐 국립 미술관

로 도망갈 것을 간청하였다. 소크라테스는 이를 거절하며 그 이유를 설명한다. 그 내용은 플라톤의 《대화》〈크리톤〉에 기술되어 있다. '잘' 사는 것을 가장 중요하게 여겼던 소크라테스에게 '잘'이란 '아름답게'나 '옳게'와 같은 것으로, 탈주는 옳은 일이 아니었다. "한 나라에서 한 번 내려진 판결이 아무 효력도 없고 개인에 의해 무효가 되고 파괴될 때, 그런 나라는 존속할 수 없고 전복되지 않을 수 없다"면서 "부모나 조상보다 더 존귀하고 신성하며 더욱 가치 있는 것이 조국이므로 조국이 견디고 참으라고 하는 것은 무엇이든, 그것이 매질이든 투옥이든 간에, 모두 참고 견뎌야 하며 조국이 전쟁터로 가라고 하면 전쟁터로 가야 하는", 즉 조국에 순종하는 것이 옳은 일이라고 말한다. 결국 소크라테스의 선택은 자신의 생명보다 조국의 존속을 우선시한 데서 비롯되었다. 개인과 국가의 관계에 대한 소크라테스의 이러한 관점은 루소의 《사회계약론》(1762)에서도 확인된다.

> 시민은 법에 의하여 위험에 몸을 던지도록 요구되었을 때, 그 위험에 대해서 이미 운운할 수가 없다. 그리고 통치자가 시민에게 '자네의 죽음이 국가에 필요하다'고 말하면 그는 죽어야 한다. 왜냐하면 그는 그러한 조건으로 오늘날까지 살아왔기 때문이다. 그리고 그의 생명은 단지 자연의 혜택이 아니라 국가로부터 조건부로 주어진 선물이기 때문이다.

　루소가 생각하는 이상적인 사회는 법치法治 사회다. 루소에 의하면 법은 일반 의지를 표명하는 것이며, 법이 지배하는 국가는 공익을 우선시한다.

그는 군주의 개별 의지가 아닌 인민의 일반 의지로 통치되는 국가, 시민사회 일원들의 자율성을 보장하는 국가 기능을 주장했다. 다비드가 〈호라티우스의 맹세〉에서 군주제와 가부장적 권위를 해체하고 권위로부터 자유로운 개인이 공존하는 사회를 이야기하고자 했다면, 〈소크라테스의 죽음〉에서는 자유 수호를 위해 개인과 국가 간 관계가 어떤 모습으로 재정비되어야 하는지 이야기했다고 할 수 있다. 〈소크라테스의 죽음〉은 진정으로 자유가 획득되고 수호되려면 국민의 일반 의지인 법이 지배하는 시민사회가 되어야 한다는 진보 세력의 견해를 환기시킨다.

공적인 영역의 남성, 사적인 영역의 여성

다비드는 〈브루투스에게 아들들의 시신을 인도하는 호위병들〉(이하 〈브루투스〉)(1789)에서 다시 한번 수평의 이원적 화면 구성을 이용한다. 그런데 〈호라티우스의 맹세〉 때와 달리 여기서는 화면이 더욱 완벽하게 성별로 나뉘어 있다. 〈브루투스〉의 예비 드로잉들과 완성작을 펼쳐 놓고 보면 다비드가 등장 인물 수를 줄이고 재배치하여 화면을 한층 간결하게 정리했고, 원기둥과 커튼을 활용하여 공간적 분리를 보다 명확히 했다는 것을 알 수 있다. 이에 대해서 메들린 컷워스Madelyn Gutwirth는 다비드가 남성과 여성을 성별로 확실히 분리하려고 한 선택이었고, 그것은 남성과 여성이 이분법적으로 양극화되어 온 서양 문화 전통을 따른 것이라고 설명하기도 한다. 하지만 성별로 나누는 구성이 그림에서 일반적인 전통은 아니었으며 무엇보다 다비드가 일련의 과정을 통해 변경한 결과였다는 점을 생각해야 할 것 같다. 물론 〈호라티우스의 맹세〉의 구도를 비판했던 비평가들은 마찬가지 이

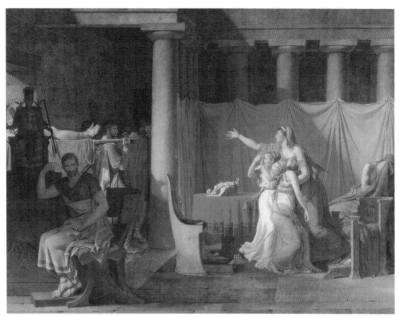

자크 루이 다비드, 〈브루투스에게 아들들의 시신을 인도하는 호위병들〉, 1789, 캔버스에 유채, 323×422cm, 루브르 박물관

유로 이 그림 또한 비난하였다.

원래 다비드가 정부에 그리겠다고 한 것은 이 그림이 아니었다고 한다. 1787년 살롱에 출품할 작품 소재를 제출하라는 요청에 다비드는 '코리올라누스Gaius Marcius Coriolanus' 소재로 승인을 받았다. 그러나 그는 1789년 초까지도 그 작품을 제출하지 않았고 심지어 알리지도 않은 채 소재를 바꿔 '브루투스Lucius Junius Brutus' 이야기를 그렸다. 사실 다비드는 '브루투스' 소재로 1787년부터 예비 드로잉을 시작했다. 소재를 바꾼 이유나 배경에 대해 정확히 알려진 바는 없지만 공화정 성립과 관련된 소재인 '브루투스'로 대체된 것이었다. 왕정을 무너뜨리고 공화정 기반을 다진 브루투스 소재가 선택되었다

는 것은 프랑스 대혁명으로 왕정이 폐지되고 프랑스 공화국이 탄생한다는 역사적 사실로 미루어볼 때 매우 의미심장하다 하겠다.

다비드의 〈브루투스〉는 타락한 왕정을 무너뜨리고 콜라티누스Lucius Tarquinius Collatinus와 함께 공동 집정관으로 선출된 브루투스의 이야기를 다루고 있다. 이때부터 로마 공화정이 시작되는데, 브루투스의 두 아들은 왕정 복고를 모의하는 데 가담했다. 브루투스는 다른 음모자들과 다름없이 두 아들에게도 사형을 명하고 형이 집행되는 것을 지켜보았다. 처음에는 이 장면을 그리려고 했지만, 다비드는 브루투스가 집에서 두 아들의 시신을 인도받는 상황으로 바꿔 〈브루투스〉를 완성했다.

다비드의 그림을 얼핏 보면 브루투스가 어두운 그늘 속에 앉아 있어 눈에 잘 띄지 않기 때문에 밝은 곳에서 큰 제스처로 슬픔을 표출하는 아내와 딸들이 중심인물이라고 판단하게 된다. 과연 다비드가 가족을 잃은 슬픔에 초점을 맞추려고 했을까? 앞서 〈호라티우스의 맹세〉를 살폈던 것처럼 화면을 차분히 들여다보자. 브루투스는 집안으로 옮겨지는 두 아들의 시신을 차마 마주하지 못한 채 등지고 앉아 있다. 브루투스의 표정과 자세는 집정관으로서 위엄과 정신성을 드러내고 있으며, 브루투스를 감싸고 있는 어둠은 그의 내면을 대변하는 듯하다. 다비드는 제자에게 보내는 편지에서 이 작품이 "한 인간이자 아버지인 브루투스의 번뇌를 묘사"한 것이라고 설명했다. 화면 오른쪽에서 그의 아내와 딸들은 공적인 대의 앞에 너무도 엄청난 사적 희생이 있었음을 강렬하게 보여주고 있다. 브루투스가 공적인 대의를 위해 두 아들의 목숨을 거두긴 했으나 아버지로서 감당하기 어려운 고통스러운 결정이었음을 누구나 알 수 있을 것이다. 마땅히 그래야 한다고 생각하겠지

만 막상 그것이 나의 일이 되었을 때 냉정을 유지할 수 있는 사람이 얼마나 되겠는가. 다비드는 이 그림에서 브루투스가 자기희생의 숭고한 정신을 보여준 영웅이었음을 이야기하고 있는 것이다. 당시 프랑스인들에게 절실했던 것이 바로 자기희생 정신이었으니까.

그런데 이쯤에서 우리는 다비드가 〈호라티우스의 맹세〉에서보다 더 분명하게 성별화된 이원적 구도를 선택했다는 사실 때문에 〈브루투스〉 화면을 조금 더 살펴보아야 할 것 같다. 다비드는 브루투스를 사적인 감정 세계에 있는 여성들과 명확하게 대비시켰을 뿐만 아니라 처음 구상 단계에서는 없었던 바느질 바구니를 탁자 위에 그려 넣었다. 바느질 바구니는 여성들의 가사緋緋 활동을 환기시킨다. 이 그림에서 다비드는 여성의 본성과 역할이 사적인 영역에 국한되는 것임을 강조하는 듯하다. 여성들도 혁명에 동참했지만, 사회 변혁을 갈구하던 계몽 사상가들과 혁명 세력은 여성들의 정치적 활동을 달가워하지 않았다. 혁명가들의 이론적 스승이었던 루소는 여성이 가사 영역에 머물러야 한다고 강조하고 공적 영역에 여성들이 참여하는 상황을 혹평하였다. 《달랑베르에게 보내는 연극에 관한 편지》(1758)에서 루소는 다음과 같이 말했다.

> 더 이상 분리를 참으려 하지 않으며 남성이 될 수도 없는 여성들이 우리를 여성으로 만든다. 군주에겐 자신이 다스리는 사람들이 남성이건 여성이건 그들이 복종하는 한 상관이 없다. 그러나 공화국에는 남성들이 필요하다.

혁명가들은 봉건적인 특권과 신분제를 폐지하고 자유로운 시민으로서 모든 사회 구성원이 평등하게 주권을 행사하는 공화국을 이루고자 하였다. 1789년 8월 26일 국민의회가 채택한 〈인간과 시민의 권리 선언〉에는 다음과 같은 내용이 포함되었다. "인간은 자유롭게, 그리고 권리에 있어 평등하게 태어나 존재한다." 〈인간과 시민의 권리 선언〉은 루소의 《사회계약론》을 모체로 한 것이었다.

당시 여성에 대한 이론적 담론이 어떠했는지 알고 나니 다비드의 〈브루투스〉에서 그것이 마치 글로 읽히는 것 같지 않은가? 다비드는 이원화된 수평 구도로 남성과 여성이 평등하게 공존하는 사회를 말하고 있는 한편, 나아가 그 평등은 자연적 본성에 근거해서 공적 영역의 남성과 사적 영역의 여성으로 성별화된 것임을 분명히 한 것이다.

평등한 시민으로서의 민중

다비드가 그린 〈마라의 죽음〉(1793)과 미켈란젤로 메리시 다 카라바조Michelangelo Mersi da Caravaggio의 작품 〈그리스도의 매장〉(1602-04)을 나란히 놓고 비교해보자. 두 그림은 여러 면에서 비슷하게 보일 것이다. 어두운 배경과 밝은 빛이 조명된 인물, 그 인물의 자세, 심지어 오른쪽 가슴과 옆구리에 난 상처까지. 하지만 제목에서 확인할 수 있듯이 두 그림에서 주인공은 같은 인물이 아니다. 다비드는 〈마라의 죽음〉에서 공포 정치 기간에 암살된 자코뱅파 정치인 마라Jean-Paul Marat를 그렸다. 다비드는 동시대 정치인의 죽음을 그리면서 성모 마리아가 십자가에서 내려진 예수 그리스도의 시신을 안고 있는 모습의 피에타Pietà 상이나 매장 장면에서의 그리스도가 떠오르게 하는 종교적

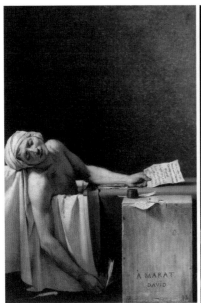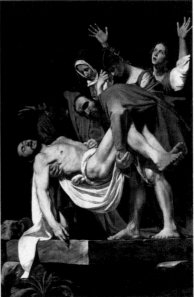

좌 | 자크 루이 다비드, 〈마라의 죽음〉, 1793, 캔버스에 유채, 165×128cm, 브뤼셀 왕립 미술관
우 | 미켈란젤로 메리시 다 카라바조, 〈그리스도의 매장〉, 1602-04, 캔버스에 유채, 300×203cm, 바
티칸 박물관

도상을 이용했다.

마라는 군주제 폐지와 반ℐ혁명분자들의 처형을 주장한 과격한 혁명가였
다. 1793년에 지롱드파가 실각하자 지롱드파를 지지하던 샤를로트 코르데
Charlotte Corday라는 여성이 마라를 살해하였다. 다비드의 그림 〈마라의 죽음〉만
보아서는 마라가 과격한 혁명가, 정치인이었다는 것을 전혀 알 수 없다. 우
리에게 그러한 정보를 줄 만한 어떠한 단서도 눈에 띄지 않는다. 마라가 몸
을 담그고 있는 욕조, 필기도구와 메모지가 놓인 볼품없는 나무 탁자 외에
는 아무것도 없다. 최대한 간소하게 생략한 화면과 강한 명암 대비는 평온
한 표정으로 쓰러져 있는 마라를 숨죽이고 바라보게 한다.

다비드가 국민공회에서 했던 마라에 관한 발언들은 그가 왜 마라의 죽음을 그리스도의 죽음에 비견되게 그렸는지 알려준다. 그가 공회에서 역설한 마라, 〈마라의 죽음〉에서 그리려고 했던 마라는 "힘없고 가난한 계층인 민중을 걱정하면서 민중처럼 청빈한 삶을 살다가 가난 속에서 명예롭게 죽은 공화주의자"였다. 마치 '가난하고 보잘것없는 사람들을 사랑한 그리스도, 인류를 구원하기 위해 십자가의 죽음을 감수한 그리스도의 사랑'을 이야기하고 있는 것 같다. 다비드는 종교적 도상을 이용해 민중에 대한 마라의 사랑과 희생이 그리스도와 같은 차원임을 보여주려 했을 것이다. 정적政敵에 의해 살해된 정치인 마라는 다비드를 통해 무고하게 희생된 숭고한 정신적 존재, 순교자가 되었다.

마라는《민중의 친구》라는 저널로 민중의 신임을 얻으며 영향력을 갖게 된 정치인이었다. 다비드는 피부병으로 인한 고통을 완화하려고 욕조에 몸을 담근 상황에서까지 민중을 구제할 방안을 강구했던 마라의 이미지를 보여주어야 한다고 주장했다. 한나 아렌트Hannah Arendt는 자코뱅파가 민중이라는 강력한 지지 세력 덕분에 권력을 장악하면서 그때부터 '민중'이라는 용어가 더욱 중요해졌다고 말한다. 국민 대다수에 해당하는 민중은 가난하고 소외된 계층이었다. 로베스피에르Maximilien Robespierre가 이끄는 자코뱅파는 민중을 신뢰했고 그들의 지지를 받았다. 자코뱅파는 '93년 헌법'에서 재산에 따른 시민의 구분을 없애는 등 민중의 생존권 보장에 많은 관심을 쏟았다. 혁명 초기까지 평등은 '모든 시민이 법률에 의해 평등하게 보호받을 권리'로 논의되었다. 반면에 마라를 비롯한 일부 사상가들은 현실의 불평등에 저항하며 법률로써 불평등이 과도해지지 않게 해야 하고 재산을 공평하게 분

배해야 한다고 주장했다.

이 세상에 영원한 것은 없다. 로베스피에르는 1793년 가을부터 공포 정치를 실시하면서 그 목적이 무정부와 무질서를 억제하고 공화국을 지키려는 것이라고 했다. 다비드 역시 〈마라의 죽음〉에서 영웅의 희생을 강조하고 고요한 침묵을 그려 민중에게 투쟁을 멈추라고, 질서를 확립해야 한다고 호소하고자 했을 것이다. 하지만 민중의 입장에서는 아직 혁명이 끝나지 않았으므로 그들의 항거도 끝나지 않았다. 폭력적인 민중 운동은 억압의 대상이 되었다. 이제 자코뱅 혁명 정부에서는 공화국을 지키려는 자들만 형제로서 평등할 수 있었다. 혁명의 진행은 민중의 바람과 달랐고, 평등 사회는 그들에게서 멀어져 갔다.

한 국가가 어떤 규칙과 법률을 갖추고 있으며 그 정치 체제는 무엇인지가 중요한 이유는 그 안에서 살아가는 사람들 때문이다. 정치는 부조리하고 부조화로운 것, 부정적인 것 등을 제거하고 바로잡음으로써 한 사람 한 사람 모든 국민의 삶을 보살피고 돕는 것일진대, 예나 지금이나 국민을 지배하는 것으로 잘못 인식하거나 변질된 사례를 찾는 것이 어렵지 않다. 이제 18세기 말 혁명기 프랑스를 떠나며 지구촌 모든 사람이 행복한 삶을 영위하는 세상을 꿈꿔 본다.

하느님의 결혼식 Nuptials of God

최정선

여기 죽은 예수를 사랑한 나머지 생명이 부재한 십자가 위에서
온전히 그를 감싸 안은 여인이 있습니다. 그녀는 막달라 여자 마
리아입니다.

군더더기 없는 배경에 오롯이 십자가에 몸을 일치시킨 여인을 목격한 사
람이라면 "어?"라는 놀라움을, 그리고 이내 궁금한 시선은 화면에 남겨진
선들을 따라 움직일지 모른다. 〈하느님의 결혼식〉(1922)이라 불리는 이 그
림은 제목부터 생소하다. 사실 나무 십자가 위에서 처형된 예수의 일화를
모르는 이가 어디 있겠는가? 익숙한 주제가 보여주는 이 낯선 장면은 무엇
인가.

작가인 에릭 길Eric Gill(1882~1940)은 영국 감리교 목사의 아들로 태어나
조각과 판화, 활자체에 이르기까지 다방면에 재능이 있었고 사회 개혁가로

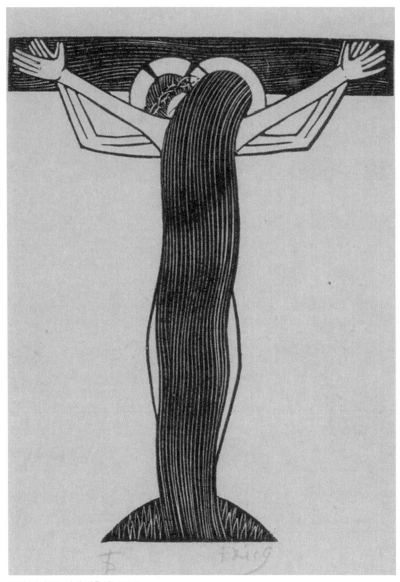

에릭 길, 〈하느님의 결혼식〉, 1922,
종이에 목판 인그레이빙, 17.5×11.5㎝, 《게임》(1923), VI, no 34, 성 도미니크 출판사

서 가톨릭 장인 공방에서 길드를 운영하기도 했다. 그가 예술가로 살아온 여정에서 가장 중요한 전환점은 가톨릭 개종이었다. 따라서 이 작품은 신에게 닿기 위해 인간의 감각과 아슬아슬한 줄타기를 마다하지 않은 길의 예술 세계로 우리를 초대하고 있다.

초대받은 이들을 위해

개종 전 길이 십자가 처형 주제에 관심을 가지게 된 계기는 영국 미술계에 반향을 일으킨 〈마네와 후기 인상주의자〉 전시를 통해서였다. 특히 길을 비롯한 영국 젊은 예술가들에게 신선한 충격을 준 인상주의자는 고갱Paul Gauguin(1848~1903)이었다. 물론 보수적인 예술계는 고갱의 〈황색의 그리스도〉(1889)와 같은 작품에 대해 '가엾은 정신 세계를 가진 예술가들의 빈약한 작품들'로 혹평하기도 했다. 프랑스 브르타뉴 지역 풍경과 여인들을 배경 삼아 십자가에 매달린 예수란 익숙하지 않다. 게다가 이 그림이 더 생경한 것은 작품 제목 때문이기도 하다. 그리스도에 대한 수식어가 고작 "황색"이라니! 실제 고갱은 〈녹색의 그리스도〉(1889)라는 작품을 제작한 적도 있었다.

이 천년 그리스도교 역사에서 예수를 색 하나로 규정지어 버린 이 당돌한 시도가 혹독한 비판을 받는 것은 당연했을지도 모른다. 예수에게 이입된 고갱 자신의 심리적인 면도 배제할 수 없지만 결국 그는 예수의 존재를 색으로 대치시켰다. 20세기 초 로댕Auguste Rodin(1840~1917)은 〈예수와 막달라 마리아〉(1908)에서 막달라 마리아의 모습을 낭만적으로 조각해 두었다. 미술사의 오랜 전통에서 오열하는 막달라 마리아의 과도한 몸짓은 어렵지 않게

찾아볼 수 있다. 하지만 머리카락을 산만하게 늘어뜨린 채 알몸으로 예수의 죽음에 반응하는 막달라 마리아의 몸짓은 가히 압권이라 볼 수 있다. 이는 단번에 십자가 처형 주제에서 조연을 주인공으로 바꾸었다는 점에서 파격적이다. 하지만 오늘날 소변을 담은 용기에 십자가상을 담아 찍은 안드레아 세라노Andrea Serano(1950-)의 〈오줌 예수〉(1987)와 같은 작품을 대면한 현대인들이라면 어떠한가. 아마도 이런 작품을 경험한 현대인들은 과거 종교적 신념에 기댄 눈높이로 작품을 대하지는 않을 것이다. 다소 허무맹랑한 파격과는 달리 그럴듯한 생경함을 제공한 십자가 처형 장면, '하느님의 결혼식'으로 명명命名된 이 그림의 초대에 대해 당신은 어떠한가.

한 남자, 세상을 넘다

길의 〈하느님의 결혼식〉이 지닌 독특한 이미지들을 이해하기 위해서는 다시 고갱으로 돌아가야만 한다. 지금이야 작가의 상상이 더해진 변칙적인 십자가 처형 작품이 별로 특별할 것 같지 않으나 그 누군가에게는 우리를 낯선 놀라움으로 이끈 출발점이었다.

고갱의 〈황색의 그리스도〉에 영감을 받은 길의 〈십자가 처형/세상의 고통〉(1909-10)은 빈약한 신체로 표현된 예수라는 점에서 확실히 상통하는 면이 있었다. 하지만 활력 있는 나체 여성의 모습과 인간 남성 예수의 신체적 나약함을 상대적으로 비교한다고 가정해 보라. 분명 예수의 볼품없고 나약한 신체는 더 강조되어 보일 법하다. 초창기 길의 '십자가 처형'에서 예수는 대부분 하반신을 드러낸 남성으로 표현되었지만 아이러니하게도 대단히 왜소한 체구로 등장한다. 그의 작품에는 십자가 위 예수 외에 처형 장면에

서 그 어떤 단서도 제공되지 않았다. 다만 작품 제목과 조각에 새겨진 문장들이 절제된 배경을 대신해 우리에게 해석을 위한 실마리를 줄 뿐이다. 그는 "Weltschmerz"라는 별도 제목과 함께 십자가의 수평과 수직 축을 따라 그리스 문자를 작품에 다음과 같이 남겨두었다.

> 처음부터 결혼하지 못할 몸으로 태어난 사람도 있고 사람의 손으로 그렇게 된 사람도 있고 또 하늘나라를 위하여 스스로 결혼하지 않는 사람도 있다.
>
> — 마태오 복음 19.12

> 힘센 말을 기뻐하지 않으시고, 힘 좋은 장정의 다리도 반기지 않으신다.
>
> — 시편 1, 47.10

이 구절은 신약성서에서 결혼과 독신 생활에 대한 예수의 가르침을 보여준다. 또한 예수가 인간이자 남성으로 태어났지만 잠재된 내면 갈등과 고통을 스스로 선택하였다는 것과 결혼하지 않은 사람에 속한다는 것을 알려주기도 한다. 특히 별도 제목이었던 "Weltschmerz"는 자신의 신체적 실제가 결코 정신의 요구를 만족시킬 수 없다는 점, 또한 이를 이해한 사람이 감정적으로 겪는 슬픔과 고뇌를 의미한다. 이쯤 되면 예수는 남성으로서 육체적인 욕망을 기꺼이 포기했고 스스로 십자가에서 희생된 존재라는 점을 암시하기에 충분해 보인다.

이런 지적인 취향으로 작품 보기를 지루해하는 감상자들을 위해 길은 작품 하나를 더 제공했다. 갤러리 전시에 〈십자가 처형/세상의 고통〉과 쌍으로 전시된 〈막상막하/삶의 기쁨〉(1910)은 둘로 된 한 작품이라고 할 수 있다. 다리를 벌리고 손을 허리에 짚은 채 나체로 서 있는 여성을 조각한 이 작품은 십자가에 있는 예수의 왜소함과 구별되는 여성 육체의 우월함이 돋보인다. 〈십자가 처형〉과 마찬가지로 부조의 가장자리에는 "오 창백한 갈릴리 사람이여, 당신은 월계수와 종려 잎들 그리고 기쁨의 찬가, 숲속 님프의 가슴을 받아들이지 않았다."라는 글이 새겨져 있다. 이 글은 잉글랜드의 호색적인 자유시인 스윈번Algernon Charles Swinburne(1837-1909)의 시 일부다.

비록 새겨진 문자 내용을 이해할 수 없다 해도 작품 제목과 남녀의 모습은 감상자에게 두 개 조각을 한 작품으로 비교할 기회를 제공한다. 즉 다리를 포갠 채 빈약한 신체로 십자가에 처형당한 위축된 남성과 다리를 벌린 채 당당히 서 있는 활력 있는 나체 여성은 그 자체 이미지만으로도 대립적 긴장 관계를 보여준다. 심리적으로 의기소침한 남성의 고통, 생명력 넘치는 여성의 육체는 어느 것이 더 낫거나 못하다고 할 수 없는 막상막하의 것이다. 이제 관람자는 〈십자가 처형/세상의 고통〉, 〈막상막하/삶의 기쁨〉이라는 분리된 제목과 조각들이 머리 속에서 재결합되어 작품 해석이 완성되는 체험을 한다. 전형적인 예수 수난 이미지를 기대한 감상자에게 낯선 비교의 순간을 제공한다고 할 수 있다. 예수가 십자가에 못 박히는 육체적 고통뿐 아니라 인간의 성적 욕망마저 포기한 것을 암시하는 것이 작가의 목적이었다면 그것은 어느 정도 성공한 것으로 보인다.

길이 남녀 성을 매개로 예수를 바라볼 수 있었던 계기 중 하나는 조각

가 엡스타인Jacob Epstein(1880-1959)과의 만남을 통해서였다. 그는 엡스타인과 함께 '20세기 스톤헨지'라는 원시적인 신전을 건립하려는 계획을 세웠다. 이 야외 신전은 이교적인 신의 숭배와 세속적인 섹슈얼리티에 대한 관심에서 나온 산물이기도 했다. 포용한 채로 있는 남녀 인물 기둥 스케치, 남근 숭배를 떠올릴 만한 성기를 강조한 큐피드 형상, 성교 장면을 재현한 조각들은 신전에 비치할 목적으로 제작된 작품들이다. 결정적으로 〈십자가 처형/세상의 고통〉, 〈삶의 기쁨/막상막하〉 역시 이 신전을 위한 조각 중 하나였다. 이와 같은 사실은 신을 인간의 성과 성애적인 맥락으로 이해하려는 길의 예술 작업 태도를 감지할 수 있는 부분이다. 하지만 이 야심찬 계획은 조각 몇 점들을 남긴 채 실현되지 못했다.

열망, 기꺼이 사랑 이미지가 되다

이교적인 조각 신전까지 계획했던 그가 본격적인 그리스도교 조각가가 된 이유는 무엇이었을까? 어려서 감리교 신자였던 그를 가톨릭으로 개종하게 만든 감동적인 전환점은 바로 가톨릭 전례의 성찬식Eucharist이었다. 신자들이 미사에서 사제가 축성한 빵을 예수의 몸으로 여기고 받아 모심領聖體으로써 신과 하나가 된다는 경험은 확실히 그를 매료시켰다. 그는 가톨릭 입교를 진리와 사랑에 빠졌다고 표현할 정도였고, 가톨릭 전례 의식은 그에게 마치 연인들이 하는 것처럼 말하고 듣고 느끼고 심지어 맛보고 접촉하는 것으로 여겨졌다. 인간의 감각적 경험을 통해 신의 존재를 환기할 수 있는 의식이 그에게 창작 의욕을 불러일으켰음을 알 수 있다.

개종 후 에릭 길은 성性과 관련된 모든 것을 종교적으로, 종교와 관련된

것을 성과 연결해서 이해했다. 예를 들어 인간의 감각적인 '신체', '신부新婦', '결혼'이라는 단어들은 성과 속을 자유롭게 넘나들며 이미지를 만들어내는 유용한 개념이었다. 과연 이런 세속적인 말들이 가톨릭교회 전통 안에서 수용될 수 있는 것들이었을까? 결과적으로 그는 가톨릭 전통에서 종교적 명분을 찾았고, 이를 통해 자신만의 종교적 색깔을 미술에 입혀갔다.

중세 가톨릭 교회는 원죄 의식 때문에 성과 종교를 매우 상반된 입장으로 이해했고, 유희적인 육체적 성행위도 죄악시하였다. 교회는 호색적인 성 문화나 성적 표현은 금기시했지만 '혼인'이라는 틀 안에서 성에 대한 절충안을 마련했다. 또한 성과 에로티시즘을 은밀한 비유로 표현하곤 했다. 중세 신학은 '교회와 성모'를 '그리스도의 신부'로 비유했고, 예수는 '신랑'으로 표현했다. 다소 문학적이거나 낭만적이라는 느낌을 지울 수 없지만 신랑과

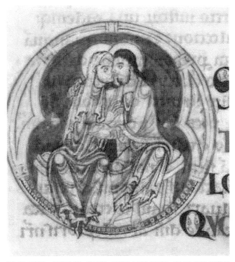

작자 미상, 〈예수와 교회〉, 아가서의 비드 주석 캠브리지
필사본, 캠브리지 킹스 컬리지

신부의 은유적인 사랑은 구약성서의 〈아가서〉에서도 찾아볼 수 있다. 실제적이고 감각적인 〈아가서〉의 성애적인 문구들은 성자-신랑, 성모·교회-신부의 관계를 에로티시즘으로 이끄는 풍부한 예술적 상상의 원천이 되었다. 일반적으로 볼 때 중세 그리스도 교회는 일상을 종교로 엄격하게 통제한 것처럼 보인다. 하지만 실제 신을 설명하고 이해하는 데 일조한 그리스도교 일부 기록과 미술은 줄곧 교회의 사랑스런 동반자로 존재해 왔다.

'예수-신랑'과 '마리아-신부'의 은유적 그림들은 〈아가서〉의 필사본 삽화나 현존하는 로마 성당 모자이크에서도 쉽게 찾아볼 수 있다. 특히 입 맞추는 연인들의 필사본 서두 삽화는 중세 정통 그리스도교 시각 이미지들이 어떤 면에서는 당시 세속 미술보다도 더 육체적이고 감각적으로 예수와 마리아의 모습을 친밀하게 묘사하고 있었다. 〈아가서〉 2장 6절에서 "그이 왼팔은 내 머리 밑에 있고 그이 오른팔은 나를 껴안는답니다.", "그가 나에게 그의 입술로 입 맞추다." 등과 같은 언어적 표현은 연인들의 사랑 행위를 성스러운 시각물에 도입하는 정당성을 제공했다.

한편 가톨릭의 오랜 유산 중에는 초월적인 영적 체험을 경험한 성인들의 이야기가 존재한다. 신과 일치를 염원하며 오랜 관상觀想을 통해 초자연적인 황홀경을 경험한 이들은 신비주의자로도 통한다. 그들의 신비스런 경험 이야기들은 역시, 연인들이 하는 언어로 기록되었다. 길은 수도자는 아니었으나 세속에 살면서 수도회가 지향하는 바를 지키며 살아가는 수도회에 속한 평신도였다. 특별히 그는 도미니크 수도회에 입회해서 작가 활동을 했고 수도회 신부의 지도로 장인 길드를 운영하기도 하였다. 도미니크 수도회 역사에는 클래르보의 성 베르나르도Bernard de Clairvaux(1090-1153)를 비롯하

여 십자가의 성 요한St. John of the Cross(1542-91), 아빌라의 성녀 테레사St. Teresa of Ávila(1515-82), 리지외의 성녀 테레사St. Thérèse of Lisieux(1873-97)가 있었다. 이들은 공통적으로 신과 일치 체험을 경험한 성인들이자, 길의 에로틱한 작품에 영적인 의미를 부여하고 신학적 해석을 위한 근거를 제공했던 중요한 인물들이었다. 성인들의 영적 체험이 사랑의 언어로 서술되었던 것처럼, 영적인 것에 대한 길의 열망 역시 시종일관 인간의 감각적인 체험에 기대어 묘사되었다. 결국 신과 만나기를 염원했던 성인들의 신비스런 경험과 기록들은 이미지를 잇는 영매靈媒로서 길의 손끝에서 사랑의 이미지로 되살아났다.

사제, 십자가 위에서 하느님의 신부가 되다

〈하느님의 결혼식〉은 가로 11.5㎝, 세로 17.5㎝ 목판화 작품이다. 이 작품은 작가가 특별한 용도를 위해 제작했다. 즉 영국 도미니크 수도회 소속 제랄드 반Gerald Vann의 사제 서품식을 위한 상본Ordination Card으로 제작되었다. 1년 후 이 이미지는 길이 속한 '성 요셉과 성 도미니크 길드Guild of St Joseph & St Dominic (1921-1989)'의 간행물에서도 재사용되었다. 따라서 이 판화는 태생적으로 가톨릭 신앙을 지닌 사람들에게 제공될 이미지였다는 점에서 우리에게 시사하는 바가 크다.

이 소형 판화가 우리의 이목을 끄는 이유는 무엇일까? 설령 그리스도교에 관심이 없는 사람이라고 하더라도 〈하느님의 결혼식〉이 종교적 목적으로 제작된 작품이라는 사실을 안다면 고개를 갸우뚱할지 모른다. 하물며 그리스도교인의 눈에 비친 이 이미지는 어떠한가. 그리스도교의 일화나 주제, 인물을 세속적 잣대, 배경과 파격적인 형상으로 제작한 작품들이 넘쳐나는

요즘, 이 작품에서 뿜어나오는 아우라는 또 어떠한가.

우선 〈하느님의 결혼식〉에서 시선을 압도하는 것은 십자가에서 땅끝까지 늘어진 검은 색 긴 머리카락이다. 상식에 기대어 볼 때, T자형 십자가에 못 박힌 인물은 예수이며 긴 머리 인물은 누가 봐도 여성이다. 이때 뇌리를 스치는 성서의 한 장면이 있다.

> 예수께서 어떤 바리사이파 사람의 초대를 받으시고 그의 집에 들어가 음식을 잡수시게 되었다. 마침 그 동네에는 행실이 나쁜 여자가 하나 살고 있었는데 그 여자는 예수께서 그 바리사이파 사람의 집에서 음식을 잡수신다는 것을 알고 향유가 든 옥합을 가지고 왔다. 그리고 예수 뒤에 와서 발치에 서서 울며 눈물로 그 발을 적시었다. 그리고 자기 머리카락으로 닦고 나서 발에 입 맞추며 향유를 부어드렸다.
>
> — 루가 7:36-38

여인, 머리카락, 그리고 입맞춤 등의 단어들은 또박또박 하나씩 연결되면서 인간 예수와 감각적 사랑의 고리를 엮어낸다.

오랜 그리스도교 역사에서 막달라 마리아 이야기는 논란의 여지가 많은 것도 사실이다. 일반인들에게 성서 속에 등장하는 '죄 많은 여인, 간음하다 붙잡힌 여자, 회개한 창녀'로 알려진 여인은 모두 동일 인물, 즉 막달라 여자 마리아로 취급돼 왔다. 하지만 이런 수식어가 무색하게도 그녀는 미술사나 문학 작품에서 자주 회자되는 인물이었다. 특히 예수를 세속적 시선으로

바라보는 이들에게 그녀는 남성-예수에게 매칭되는 여성이었다. 종교적 울타리 안에서 그녀는 죄로 얼룩지고 남성의 성적 상대였다는 것이 강조되었다. 아이러니하게도 이런 그녀를 단죄하면 할수록 교회 안에서 그녀의 존재감은 무거워졌다. 이유는 예수를 만난 그 시점부터 막달라 마리아의 인생은 달라졌기 때문이다. 막달라 마리아를 폄하해서 설명한 전승과 기록조차 그녀를 '회개한', '예수를 따라', '부활한 예수를 처음 목격한' 여인으로 설명했다. 그녀는 이제 그리스도교에 우뚝 선 성녀가 되었다. 예수를 통해 세속에서 성스러움으로 정화된 인간의 예가 된 것이다.

예수가 살던 시대의 사람들은 무던히도 그가 한계를 가진 인간이었음을 증명해 보이려고 십자가에 못 박았다. 하지만 십자가 형벌을 통한 낙인은 오히려 그가 죽음에서 영원한 생명을 얻은 신이라는 것을 증명했다. '죽어야만 다시 살아날 수 있는 신', '예수를 통해서만 죄에서 해방될 수 있던 여인', 이 둘의 만남은 그리스도교가 만들어낸 숙명이었다. 그것도 잔혹했던 십자가 위에서… 이런 연유로 막달라 마리아는 성애性愛를 연상시키는 그녀의 긴 머리카락을 통해서 지상에서 십자가로 우리를 안내한다. 라푼젤·테스·제인 에어 등등 서양 문학 작품들에서 이미 여성의 긴 머리 타래는 남성의 성적 욕망 대상이거나 욕망 그 자체이기도 했다. 죄의 상징으로 여겨진 여인의 머리카락은 〈하느님의 결혼식〉에서 '회개'라는 전환점 때문에 신앙의 후광 효과를 시각적으로 드러내기에 유용했을 것이다. 또한 여인의 머리카락만큼 파격적인 이미지는 십자가에서 마주한 예수와 여인의 자세다. 서로 손바닥을 맞대고, 얼굴을 포개고, 다리를 벌린 채 밀착된 두 사람은 한 몸처럼 보인다. 지금 그들에게 사랑은 진행 중이다.

에릭 길, 〈성스러운 연인들〉, 1922, 회양목으로 된 이중 릴리프,
8.2×7.2×8㎝, 디즐링 박물관

그러나 성스러운 두 인물이 시각적으로 하나 된 이 장면을 바라보는 것은
어딘지 불편하다. 불편함의 근원은 십자가에 대한 인간의 편견 때문은 아닐
까. 빗겨 갈 수만 있다면 예수도 피하게 해 달라고 기도했던 고통의 순간에
탐스러운 긴 머리 여성과 포옹한 장면이라니!

길이 성애적인 장면을 그의 작품에 삽입하는 것은 새로운 방식은 아니
었다. 1910년 작업한 〈엑스터시〉는 전라全裸의 남녀 포옹 장면으로, 제작 후
'교회와 예수'라는 부제를 붙이기도 했다. 이 시기 그가 원시 종교와 예술
작품에서 성애적인 관심사를 수용하며 '스톤헨지 프로젝트'를 추진했던 시
기라는 점을 고려한다면 그리 놀랄 것도 아니다. 이때 누군가 그리스도교에
대한 그의 진정성 여부를 묻는다면 당연히 "아니"라거나 취기 어린 장난이

라 여겨도 될 정도다.

하지만 개종 후 진지해진 그의 예술과 종교에 대한 취향을 고려해 본다면 분명 길이 종교적 주제에 접근하는 태도는 진화하고 있었다. 그 예로 볼 수 있는 〈성스러운 연인〉(1922)은 밀착된 남녀 상반신 포옹 장면을 재현한 것이다. 비록 시각적으로는 개종 전 작품이었던 〈엑스터시〉의 윗부분을 개작한 것에 불과할 수 있으나 차별화된 점들이 보이기 때문이다. 후광을 두른 성스러운 연인들의 포옹은 영적인 교류와 일치를 추구하는 가톨릭 신비주의에 영향을 받아서인지 〈엑스터시〉에서 보이는 적나라한 성교 장면은 삭제되고 남성-예수의 얼굴은 여성에 의해 가려져 있다. 하지만 여전히 여인의 유방을 재현하여 남녀의 신체적인 성별을 명확히 한 이 조각을 '성스럽다'는 제목만으로 정말 그렇게 느끼기에는 여전히 불편하고 어색하다. 혹자는 길의 강한 성애적 충동이 이러한 작품 경향으로 이어진 것이라 평하였다. 언뜻 보기에도 비판과 가십거리를 제공하기에 충분해 보인다.

하지만 서품식이라는 목적성을 분명히 한 상본으로 제작할 작품이라면 그의 고민은 깊어졌을 것이다. 에로틱한 포옹을 애써 성스러운 연인들의 일치로 이해하는 데 어색함을 느낀 그가 〈하느님의 결혼식〉에서 재현한 방식은 물의를 일으키지 않을 만한 선에서, 가능하다면 명분 있는 이미지여야만 했을 것이다.

길은 사랑의 일치를 위해 남녀의 에로틱한 이미지를 적나라하게 보여주기보다 감상자에게 상상을 유도하는 방법을 고안했다. 〈하느님의 결혼식〉에서 막달라 마리아의 긴 머리카락 때문에 등장 인물들의 가시적인 신체 접촉은 확인할 길이 없다. 게다가 신의 얼굴은 가려지고 가시관 일부만으로

그의 존재를 파악할 수 있을 뿐이다. 믿음의 방식이 그렇듯 '거기에 그가 존재한다.'는 것은 알 수 있으나 완전하게 보이지 않고, 그저 그렇게 이해할 뿐이다. 구체적인 묘사 없이도 사랑의 일치를 이루고 있는 신과 인간의 모습이 우리 눈앞에 있다. 막달라 마리아의 머릿결과 십자가에 조각된 나뭇결 곡선들, 겹쳐진 두광頭光과 맞잡은 손은 일치를 암시하기 위한 이미지의 수식어들이다. 하지만 이 수식어들은 감정의 여운을 조장하기보다 정적이 흐르는 공간 안으로, 인물 이미지의 본질에 집중하도록 진공 상태로 정지되어 있다. 정작 하느님의 남성적 이미지와 막달라 마리아의 여성적 이미지는 사랑 장면을 위해 완전히 소거되었다. "절대자에 대한 자아 상실이 신비주의 목표"라고 지적했던 미술사학자 마이클 카밀의 언급이 떠오르는 순간이다. 사제 서품식은 남성이자 세속의 인간은 죽고 사제로서 새롭게 생명을 얻는 순간이다. 인간-예수가 죽었고 저 너머 신의 세계로 들어섰던 십자가가 있는 곳에서. 서품식은 경계를 넘어서는 통과 의례 과정이며 신과 평생 동반자가 되겠다 약속하는 의식이다. 타고난 성에 상관없이 사제는 이제 하느님의 신부가 되는 것이다.

오늘날 이 그림이 주는 의미는 단순히 사제에게 국한되지 않는다. 그림의 시작은 사제 서품식이었을지 모르지만, 우리에게 마주할 기회가 허락되는 순간! 어쩌면 길이 생각한 것보다 더 큰 의미심장한 순간을 제공할지 모른다. '사제의 결혼식'이 아니라 '하느님의 결혼식'이라는 제목에서 볼 수 있듯 이 예식의 주체는 신에게 있다. 길은 이 결혼식에 초대하거나 혼인 대상이 될 신부를 구체적으로 제한하지 않았다. 그저 죄지은, 그러나 회개한 인간으로 제시했을 뿐이니 그도, 우리도 얼마나 다행스러운 일인가.

일반인에게도 혼인 예식은 성스럽다. 그냥 연애 말고 사랑을 서약하는 예식은 더욱 두렵고 용기가 필요하다. 절대자에게 가는 길, 그 여정에는 분명 막달라 마리아의 용기 있는 선택이 기다리고 있다. 회개하고 자신을 지우는 일, 신에게 자신을 온전히 맡겨 십자가 사랑을 완성하는 신부가 되는 길.

우리는 에릭 길의 영성 신학이 실제 어느 정도까지 심오했는지 알 수 없다. 설혹 〈하느님의 결혼식〉이 사랑에 빗대어 모든 걸 말하고 싶었던 길의 욕망이 만들어낸 결과물이라고 하더라도, '하느님의 결혼식'이 행해지는 이 순간, 어쩌면 긴 머리카락을 면사포 삼아 신랑에게 가는 막달라 마리아가 나와 바로 당신일 수 있다고 길은 말할지도….

> 사랑이 없는 곳에 사랑을 심으십시오, 그러면 사랑을 이끌어낼 것입니다.
>
> — 십자가의 성 요한

죽음의 한가운데에서 생生의 편린을 맛보다:
사이 톰블리의 〈레판토〉 연작

전수연

전시실에 들어서면 열두 폭 캔버스들이 감싸 안는다. 파노라마로 펼쳐진 푸른 화폭들. 사이 톰블리Cy Twombly(1928-2011)의 〈레판토Lepanto〉(2001) 연작이다. 잠시 바다 한가운데에 잠겨 있는 듯한 착각이 든다.

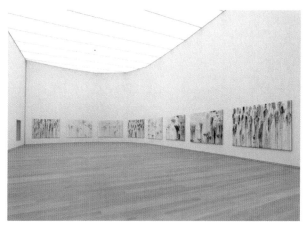

사이 톰블리의 〈레판토〉 연작 전시실 광경. 브란트호어스트 미술관

"펑!", 불현듯 저 멀리서 하늘을 수놓는 포탄들의 불꽃이 밀물처럼 몰려든다. 화려한 불꽃들이 썰물처럼 물러가고 나면 포탄에 맞은 갤리선들이 정적 속에서 드러난다. 한 폭, 또 한 폭, 갤리선들의 캔버스들을 지나면 다시 포탄 불꽃들이 다음 캔버스를 화려하게 수놓는다. 그리고 또 다시 펼쳐지는 갤리선들의 캔버스들……. '지금 이곳은' 한참 전쟁 중이다.

사이 톰블리, 〈레판토 Ⅰ〉, 2001. 캔버스에 아크릴, 왁스 크레용, 흑연, 210.8×287.7cm.

레판토 해전, 베니스의 승리

왜 '지금'이었을까. 왜 하필 지금, 이 21세기에 16세기 전쟁을 불러낸 것일까. 레판토 해전은 1571년 10월 7일, 베니스와 스페인 그리고 교황청 신성동맹 함대가 오스만 제국 함대를 격파한 해전이다. 레판토 해전은 위협적인 이교도국으로부터 기독교국을 구출해낸 성스러운 사건이기 때문에 서양

사에서는 중요하게 다뤄진다. 또한 이 해전을 기점으로 동양에서 서양으로 힘의 구축점이 넘어오기 때문에 레판토 해전은 수많은 역사화·종교화에서 중요한 소재 중 하나였다. 톰블리는 제49회 베니스 비엔날레에서 자신을 위한 개인실이 주어졌을 때 '베니스의 승리'라고 불리는 레판토 해전을 작품으로 제작하기로 결심했다. 이는 비엔날레 개최지인 베니스에 대한 오마주였다. 톰블리의 개인 전시장이 위치한 아르세날레 전시장이 과거 조선소_{造船} _所였다는 점도 주제 선정에 영향을 미쳤다. 톰블리가 로마 도리아-팜필리 미술관에서 접한 레판토 해전에 관한 16세기 태피스트리들 또한 〈레판토〉 연작 제작에 영향을 주었다. 톰블리는 어린 시절부터 배와 바다, 전쟁 그리고 이들의 조합인 해전_{海戰}에 관심을 가졌기 때문에 로마에서 이 작품들을 보고 매료됐었다.

그러나 톰블리가 〈레판토〉 연작을 제작한 이유는 무엇보다도 무미건조한 현대에 16세기 전쟁을 소환함으로써 다시 한번 생의 불꽃을 지피려고 한 것이다. 새로운 무혈 전쟁이 벌어지고 있는 이 시대에 전쟁의 고통을 극

좌 | 톰블리, 〈레판토 II〉, 2001, 캔버스에 아크릴, 왁스 크레용·흑연, 217.2×312.4㎝, 브란드 호스트 미술관
우 | 톰블리, 〈레판토 III〉, 2001, 캔버스에 아크릴, 왁스 크레용·흑연, 215.9×334㎝, 브란드 호스트 미술관

적으로 보여주는 작품으로 생의 감각을 되찾고자 한 것이다. 리처드 하워드 Richard Howard가 말했듯이 세르반테스가 시력을 잃어버린 전쟁에서 톰블리는 자신의 시각을 찾은 것이다.

고통의 흔적, 그래피티

톰블리의 〈레판토〉 연작은 기존 전쟁화들과 다르다. 일반적인 전쟁화들은 기록을 목적으로 하기에 사실적으로 대상을 재현하지만 톰블리의 〈레판토〉 연작에서는 제대로 재현된 형상을 찾기 어렵다. 삐뚤삐뚤한 선들로 그려진 수평으로 놓인 초승달 모양 선체船內배에 수직적으로 내려그은 선들로 재현된 갤리선들은 정규 미술 교육을 받은 화가의 그림이라기보다 어린아이의 낙서처럼 보인다. 아이러니하게도 이 낙서와도 같은 형상은 전쟁의 고통을 더욱 극적으로 환기시킨다. 앙상한 골격 구조로 환원된 형상은 전쟁의 포화砲火로 인한 잿더미, 뼈들의 집합처럼 보이기 때문이다. 그것은 전쟁이 할퀴고 간 이후에 남은 흔적이다. 그 흔적은 고대 로마 유적지 위에 그린 그래피티graffiti처럼 당대 상황을 증명한다. 그것들은 고통의 그래피티로 전쟁의 기억을 '지금 이곳으로' 소환한다.

전쟁의 폐허 위에 남은 흔적은 이곳에 끔찍한 전쟁이 있었다는 증표가 된다. 그것은 과거 전쟁에 대한 직접적인 증거다. 이러한 증거를 미국의 기호학자 퍼스Charles S. Pierce는 '지표index'라고 하였다. 지표는 인접성을 가지고 지시 작용을 하는 기호로서 그 대상의 일부거나 그 대상과 인과 관계를 지닌 것을 말한다. 예를 들어 아스팔트 위에 난 타이어 자국은 누군가 그 자리에서 급정거했었다는 것을 의미한다. 도로 위에 찍힌 타이어 자국이 그 위로 지

나간 자동차 움직임을 암시하
는 지표가 된 것이다. 그렇기에
지표는 대상과 실존적인 연결
을 이룬다. 톰블리의 흔적들은
과거에 끔찍한 전쟁이 있었다
는 사실을 실존적으로 증명하
는 지표들이다.

사이 톰블리, 〈레판토 Ⅳ〉, 2001, 캔버스에 아크릴, 왁
스 크레용, 흑연, 214×293.4cm

　이러한 흔적들이 아무리 그 전쟁의 고통을 생생하게 환기한다고 하더라
도 전쟁은 이미 지나갔다. 우리가 보는 것은 지나가 버린 과거, 그 이후에
남겨진 흔적들이다. 그것들은 로마 유적 위에 그래피티처럼 혹은 아우슈비
츠 수용소 벽 위 흔적처럼 과거를 회상시킨다. 이곳에 영광이 있었노라고,
이곳에 끔찍한 인간 말살의 현장이 존재했었노라고, 이곳에 전쟁이 있었노
라고…… 그렇기에 로잘린드 크라우스Rosalind Krauss는 그래피티를 "부재의 등
록"이라고 하였다. 그래피티는 전쟁이 수행되는 지금 이 순간 현재 시제를
과거에 끔찍한 전쟁이 있었으며 그러므로 지금은 존재하지 않는다는 지표
로 과거 시제를 은폐한다.

　결국 우리는 톰블리가 〈레판토〉 연작 위에 남겨둔 고통의 흔적을 통하여
그 당시 고통을 사후적事後的으로 경험한다. 고통의 그래피티들은 16세기 레
판토에서 벌어졌던 해전 증거물로서 당시 고통을 지금 여기로 소환한다. 이
는 과거 해전을 새로운 생명력으로 소생시키는 것이다. 프로이트Sigmund Freud
역시 '사후성Nachtrglichkeit'이 사건에 새로운 의미를 부여한다고 하였다. 그러므
로 지금 이 순간, 우리는 톰블리가 새긴 고통의 그래피티를 늘 새롭게 경험

하는 것이다.

불협화음의 합주곡

발밑에 물이 차오른다. 넘실대는 물결은 밀려왔다가 밀려가기를 반복한다. '새로운' 지금, 또 다시 저 멀리서 대포 소리가 들려온다. 무시무시한 대포 소리는 〈운명교향곡〉의 강력한 선율처럼 우리를 두드린다. 톰블리는 대포 소리를 〈레판토〉 연작 중간 중간에 배치하여 연작이 진행됨에 따라 갤리선들을 그린 작품과 포탄을 그린 작품들이 교차로 나타나게 하였다. 두 가지 주제를 교차적으로 대비하여 〈레판토〉 연작을 하나의 합주곡처럼 표현한 것이다.

음악에서는 한 작품 안에 독립성이 강한 둘 이상의 멜로디를 동시에 결합하는 작곡 기법을 대위법이라고 한다. 이러한 대위법적 구성을 통하여 톰블리는 〈레판토〉 연작이라는 합주곡을 산출하였다. 그러나 조화를 이루는 일반적인 합주곡과는 달리 〈레판토〉 연작이 나타내는 음은 불협화음, 그야말로 '고통'이다.

사이 톰블리, 〈레판토 V〉, 2001, 캔버스에 아크릴, 왁스 크레용, 흑연, 215.9×303.5㎝

대포 소리가 한 차례 지나고 나면 화포에 맞아 쓰러지는 갤리선들이 보인다. 그리고 또 다시 들려오는 대포 소리. 또 다시 부서지는 갤리선들⋯. 교대로 나타나는 간조와 만조처럼 연작이 진행됨에 따라 갤리선들은 점점 더

많은 피해를 입게 된다. 그에 따라 전쟁이 진행되면서 갤리선들은 점차 노도 돛대도 보이지 않는 뭉툭한 불꽃 덩어리들이 된다. 결국 화마火魔에 짓이겨진 선박들은 한 덩이 불꽃들이 되었다. 이것들이 원래는 선박이었는지 아니면 애초부터 불꽃 덩어리들이었는지 이제는 구분이 가지 않는다. 분명한 것은 스러지기 직전 이 마지막 화염이 매우 아름답다는 것이다. 그리고 마지막 포탄이 캔버스를 수놓으면, 전쟁은 끝이 난다. 소멸하는 코다coda. 전쟁의 끝은 항상 그렇듯 전멸이다. 승자도 없고 패자도 없는 모든 것의 소멸. 톰블리는 〈레판토〉 연작을 통해 21세기를 살아가는 우리를 16세기 죽음의 한복판으로 다시 불러들였다. '죽음의 배'를 타고 우리는 스틱스 강을 건너 고통에 대한 묵시록적인 명상을 한다. 타인의 고통조차 담담해진 이 평온한 시대에 톰블리는 〈레판토〉 연작이라는 불협화음의 협주곡을 통하여 '고통'을 다시 불러들이고 있다.

죽음에 내재된 관능성

〈레판토〉 연작 끝자락에 보이는 불에 타서 무너져버린 갤리선들의 모습은 이상하게도 아름답다. 모든 것이 전소되어 식별할 수 있을 만한 어떠한 형상도 남지 않은 마지막 모습에서 느껴지는 황홀감은 보는 이로 하여금 당혹감을 느끼게 하며 때로는 죄책감마저 들게 한다. 그러나 리처드 하워드가 〈레판토에 관하여〉라는 글에서 "그것이 불타고 있는 배들인지 아니면 성적 배출물인지 나는 당신에게 묻고 있는 것이다."라고 말했듯이 캔버스 위에 발라진 형형색색의 팔레트와 물감의 물질성은 공포스럽다고만 보기에는 분명히

* '꼬리'를 뜻하는 이탈리아어에서 비롯된 말로, 악곡 끝에 결미로서 덧붙인 부분을 말한다.

좌 | 사이 톰블리, 〈레판토 VI〉, 2001, 캔버스에 아크릴, 왁스 크레용, 흑연, 211.5×304.2㎝
우 | 사이 톰블리, 〈레판토 VII〉, 2001, 캔버스에 아크릴, 왁스 크레용, 흑연, 216.5×340.4㎝

관능적이다. 피와 상처를 나타내는 빨간색과 괴사된 피부 조직에서 볼 법한 보라색, 그리고 고름 덩어리 같은 노란색 팔레트들은 서로 합쳐져 황홀감을 나타낸다. 고통이란 것이 이렇게 아름다웠던 것인가. 죽음이란 이런 것일까.

프로이트는 자신의 저서 《쾌락원칙을 넘어서》(1920)에서 죽음 충동에 대해 이야기하였다. 죽음 충동은 모든 유기체 속에 내재된 충동으로, 그것이 거쳐 온 무기체로 귀환하려는 무의식적인 욕망을 일컫는다. 이는 쾌락을 추구하는 성性 충동 혹은 생명 충동과는 반대되는 충동이다. 프로이트는 이 죽음 충동이 항상 "에로티시즘에 물들어" 나타난다고 하였다. 이에 따르면 결국 성적인 것과 파괴적인 것에는 공통점이 있다는 것을 알게 된다. 그렇기에 〈레판토〉 연작에 나타나는 고통의 흔적은 종국에는 죽음의 관능성을 위한 것임을 알 수 있다. 〈레판토〉 연작에 보이는 물감 층은 이러한 사실을 잘 보여주고 있다. 전쟁이 진행됨에 따라 점차 일그러지고 뭉개진 물감 층에는 오직 죽음의 고통만이 존재하는가. 다시 자세히 보면 서로를 애무하듯 육욕적으로 얽혀 있는 물감에서 정말 아름다운 환희가 보이지 않는가. "극단적

인 사랑의 충동은 죽음의 충동과 다르지 않다"는 조르주 바타유_{Georges Bataille}의 말처럼 고통과 쾌락은 하나라는 것이 이해가 가지 않는가.

〈레판토〉 연작 마지막 두 작품에서 보이는 갤리선과 포탄을 표현한 형상의 조형적인 유사성은 이를 잘 증명해준다. 모든 것이 전소되어 소멸되기 직전 마지막 불꽃, 그 화염 속에서 보이는 황홀감은 축제의 팡파르와 다르지 않다. 다시 화려하게 하늘을 수놓은 수많은 포탄을 보자. 이것은 살육의 포탄인가 환희의 팡파르인가. 마지막으로 어느 것이 팡파르인가. 불타고 있는 배들인가 아니면 포탄들인가. 이것들 사이에 차이점은 과연 존재하는가. 이처럼 톰블리는 〈레판토〉 연작에서 죽음의 공포를 나타내는 형상을 통하여 에로티시즘을 이끌어냈다. 그 결과 죽음은 삶을 낳은 에로티시즘과 결합하여 희망을 나타내게 되었다. 이는 결국, 소멸 이후 새로운 탄생을 예고하는 것이다. 톰블리는 전쟁의 극한에서 삶에 대한 희망을 이끌었다.

회귀하는 순수성

삐뚤삐뚤한 선으로 그려진 조잡한 형상, 어린아이가 그린 것처럼 보이는 서투른 그림들은 〈레판토〉 연작에 나타난 특징 중 하나다. 그리고 이는 또한 평생에 걸친 톰블리의 작품 경향이기도 하다. 톰블리가 이십 대 나이에 처음으로 뉴욕 화단에 등장했을 때 평론가들은 그의 낙서와도 같은 작품들을 "유치증_{infantilism}"이라고 비난하였다. 한 평론가는 톰블리의 작품을 "유치원에 들어가기 전 유아들의 드로잉과 닮았다"고도 했다. 원근법과 명암법이 무시된 평평한 2차원적 선 형상과 전면균질 물감 드리핑으로 그린 그의 그림은 미술 교육을 전혀 받지 않은 어린아이 그림과 유사하기 때문이다. 그러나 톰

블리는 이러한 작품 경향을 평생토록 유지하였다. 그러고 보면 작품은 유아기 순수함으로 돌아가고자 하는 그의 소망을 발현한 것일지도 모르겠다. 대부분의 어린아이는 성인이 되면서 고유 특성을 잃은 채 획일화되기 마련이다. 미술 교육 또한 마찬가지다. 미술 교육을 받은 아이들은 각자 장점을 잃어버리고 아카데미 화풍으로 물들어간다. 톰블리는 고의로 서투른 그림을 그려 사회의 물들지 않은 어린아이의 순수함으로 돌아가고자 하였다. 어린아이로 회귀함으로써 인간의 가장 순수한 상태를 표현하고자 한 것이다.

자크 라캉Jacques Lacan은 인간의 의식 세계를 상상계the Imaginary와 상징계the Symbolic 그리고 실재계the Real 세 가지 형태로 나누었다. 이 중 어린아이가 살아가는 세계는 상상계로, 이 세계는 환상과 이미지가 섞여 있는 특징을 가진다. 자신과 어머니의 몸이 일체라고 느꼈던 환상, 경찰 아저씨의 무시무시한 이미지, 이렇듯 어린아이 세계는 꿈과 환상이 공존하는 세계다. 상상계 속 어린아이는 언어와 규칙을 배우면서 어른의 세계인 상징계로 들어가게 된다. 상징계는 언어와 상징으로 이루어진 보편적인 질서를 가진 세계다. 그곳은 사회화된 어른

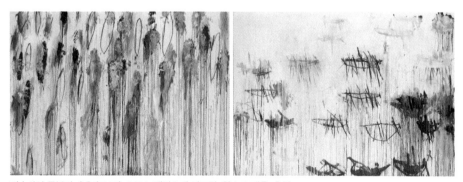

좌 | 사이 톰블리, 〈레판토 VIII〉, 2001, 캔버스에 아크릴, 왁스 크레용, 흑연, 215.9×334cm
우 | 사이 톰블리, 〈레판토 IX〉, 2001, 캔버스에 아크릴, 왁스 크레용, 흑연, 215.3×335.3cm

2. 혁명, 죽음 그리고 구원

들이 기거하는 세상, 꿈과 환상의 아름다움이 사라져버린 덧없는 세계다.

언어는 실제 사물들의 개체 고유성을 잘라버리고 공통점만을 추출하기에, 라캉에 의하면 언어는 무엇보다도 사물을 죽임으로 드러난다. 실제 사물과 직접적으로 소통할 수 있는 어린아이의 교감 능력은 사라지고 자의성恣意性만 남은 언어가 그 자리를 대체한다. 소쉬르Ferdinand de Saussure가 말했듯이 이제 "언어에는 차이만 있을 뿐이다." 언어에 의한 사물의 타살은 필연적으로 주체의 소외를 낳는다. 그리고 언어와 그 대상인 사물, 즉 의미와 존재 차원의 사이에 영원히 뛰어넘을 수 없는 간극이 형성된다. 그렇기에 톰블리는 언어를 배우기 이전 어린아이의 낙서 세계로 다시 돌아가 상상계 속 어린아이가 가지는 꿈과 환상을 다시 현실로 불러들이고자 하였다. 이 회귀는 상상계로 역행하는 것이 아니라 실재계와 만나는 것이다. 이미 어른이 되어버린 작가의 '사후적인' 귀환이기 때문이다. 사후적으로 다시 돌아오는 것, 이것은 억눌렸던 무의식적인 욕망의 귀환이다. 프로이트는 저서 《농담과 무의식의 관계》(1905)에서 억압된 것이 회귀하는 방식으로 농담과 꿈·징후들이 있다고 했다. 그리고 그는 농담이 무의식 내에서 형성되는 중요한 징표로 '간결성'을 강조하였다.

다시 한번 톰블리의 〈레판토〉 연작을 들여다보자. 프로이트가 무의식적 욕망이 회귀하는 방식으로 표현한 농담의 특징인 간결성과 톰블리 회화에서 보이는 간결한 표현이 닮아 있음을 알 수 있다. 톰블리는 어린아이의 '장난' 같은 표현으로 '간결성'을 통하여 사회 속에 묻혀버린 어린아이 시각으로 되돌아가고자 하는 의지를 표현한 것이다. 이 어린아이로의 회귀는 사후적으로 이루어지기에 상상계로 역행이라기보다 실재계로의 귀환이다. 그는

'다시 이곳으로' 16세기 레판토 해전을 소환하여 스크린 속에 가려진 고통의 실재를 귀환시켰다.

발현된 원시성

실재를 간취할 수 있는 능력은 비단 어린아이의 순수성만이 아니다. 고대인 역시 실재를 직접적으로 기입하였다. 고대인들에게 있어 그림은 주술적인 의미를 갖는 실재였다. 라스코 동굴에 그려진 암각화처럼 원시 그림은 아우라를 가진다. 고대인들에게 이미지란 죽음과 관련된 제의祭儀의 소산물이었기 때문이다. 고대 암각화처럼 〈레판토〉 연작에 기입된 흔적들은 문자가 의미 속으로 속박되기 이전 생生의 낙서를 보여준다. 톰블리는 1953년 라스코 동굴 벽화를 실제로 직면한 이후, 이를 '서구 문명화에서 첫 번째 위대한 예술'이라고 부르며 원시성에 대한 취미趣味를 발전시켰다. 그리고 이는 그의 계속되는 작품 경향 중 한 흐름이 된다.

나는 원시적이고 제의적인 물신적인 요소들에 끌린다.
나에게 있어 과거는 근원이다.

〈레판토〉 연작 또한 톰블리의 이러한 취미를 확인시켜준다. 원시인들이 동굴 벽 위를 긁어가면서 대상을 기입한 것은 단순한 낙서를 위해서가 아니라 생존을 위해서였다. 그렇기에 그들은 대상에 실재 아우라를 삽입한 것이다. 톰블리 역시 공허한 문명 사회에 대한 방편으로 원시적인 원동력을 취하였다. 문명이라는 거대한 비석이 짓누른 순수한 에너지를 되찾기 위하여

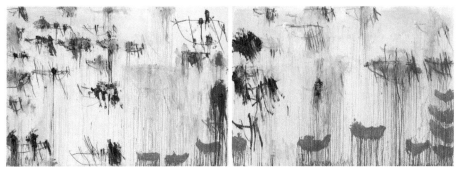

좌 | 사이 톰블리, 〈레판토 X〉, 2001, 캔버스에 아크릴, 왁스 크레용, 흑연, 215.9×334cm
우 | 사이 톰블리, 〈레판토 XI〉, 2001, 캔버스에 아크릴, 왁스 크레용, 흑연, 216.2×335.9cm

톰블리는 원시성이라는 충만함을 담고자 했다. 톰블리는 〈레판토〉 연작에서 실재 이미지를 지향하였다. 그는 16세기 레판토 해전을 재현하고자 한 것이 아니라 그 해전을, 해전 속에서 겪는 고통의 생생함을 지금 이곳으로 호출하고자 하였다. 그는 대상의 재현이 아닌 대상의 현현顯現을 원했다.

그 결과 우리는 다시 이 해전 한가운데에 있다. 발이 젖는다. 물이 턱 밑까지 차오르고 숨이 가빠진다. 그 옛날 그곳에 존재했던 그들의 고통을 느낀다. 그 고통은 열락이다. 황홀경은 곧 순수성을 낳고, 고통과 쾌락이 둘이 아니었던 듯 어린아이의 순수함과 고대인들의 에너지를 불러들인다. 이렇게 죽음 한가운데에서 생의 편린을 맛보고 나면 마지막 팡파르가 울린다. 어느덧 발목까지 차 있던 물이 빠지고 전시실 나무 바닥이 드러난다. 합주곡 한 곡이 끝나고, 불협화음에 익숙해져 있던 귀에 서서히 사람들의 조용한 웅성거림이 들리기 시작한다. 마지막으로 굳게 디디고 있는 딱딱한 전시실 바닥을 인지하면 16세기 전쟁에 빠져 있던 정신이 서서히 현실로 돌아온다.

전쟁은 끝났다. 전시실을 나서면 고통의 실재와 맞닿았던 이 순간은 곧 잊혀질 것이다. 다시 문명과 어른의 세계로 돌아갈 시간이다. 하지만 간혹 충만함에 젖어 있었던 이 시간이 그리워지면 다시 이곳을 들를 것이다. 그리고 미래 어느 날이 될 그 때 이곳에서 또 다른 '지금 이 순간'을 경험할 것이다. 새롭고도 또 다른 16세기 전쟁을.

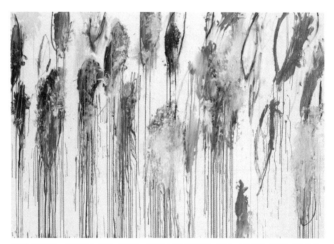

사이 톰블리, 〈레판토 XII〉, 2001, 캔버스에 아크릴, 왁스 크레용, 흑연, 214.6×293.4㎝

2. 혁명, 죽음 그리고 구원

Art History, One More Step

환상의 기록과 매체의 확장

록 포스터,
무의식 너머 피안의 세계로

서연주

《포스터의 역사》에서 존 바니코트John Barnicoat는 1965-1971년 사이 샌프란시스코 헤이트 애시베리Haight-Ashbury에 출현한 록 포스터Rock Poster를 예술성 있는 포스터로 꼽았다. 그 이유는 한 시대의 이상향과 문화를 고스란히 흡수하고 '사이키델릭psychedelic'이라는 새로운 양식을 창조했기 때문이다. 더불어 록 포스터는 1998년 뉴욕 현대 미술관 〈현대 포스터〉 전과 내셔널 미술관 〈미국 양식의 포스터〉 전을 계기로 미국적인 양식을 창조한 점도 인정받았다.

웨스 윌슨, 〈챔버스 브라더스〉, 1967, 61×33cm, 샌프란시스코 현대 미술관

정기적으로 개최되는 콘서트를 홍보하기 위해 거리에 붙여진 록 포스터는 포스터 역사에서도 매우 이변적인 양상으로 주목받았다. 1967년, 웨스 윌슨Wes Wilson(1937-2020)이 제작한 포스터 〈챔버스 브라더스〉를 보면 강렬한 원색에 콘서트나 록 밴드와는 전혀 관련 없는 형상과 읽기 어려운 글씨체에서 그 이유를 알 수

3. 환상의 기록과 매체의 확장

있다. 이와 같은 포스터가 출현하게 된 배경에 '히피hippie'라는 특별한 청중이 있었다. 6년 동안 550여 점 정도 창조된 록 포스터에는 히피의 내적 의식과 철학을 담고 있다. 특히 히피의 환각제 사용과 환각 세계를 포스터에 표현하여 '사이키델릭 록 포스터'를 탄생시켰다.

히피들의 환각 문화

1950년대부터 헤이트 애시베리는 값싼 임대료와 생활비로 비트 세대의 보헤미안 반항 예술의 구심점이 된 곳이다. 1960년대 중반에는 베트남 전쟁에 대한 반전 운동이 기폭제가 되어 젊은이들이 이곳으로 모여들기 시작했다. 그들은 티베트 풍을 느끼게 하는 헐렁한 겉옷을 걸치고 손목에는 스카프를 하고 샌들을 신었다. 구슬과 종으로 옷을 장식하고 나무로 만든 목걸이에 머리에는 꽃을 꽂았다. 이들은 사회개혁가처럼 동물 실험을 반대하고 '전쟁이 아니라 사랑을 하자'며 꽃을 들고 반전 시위를 이어나갔다. 그리고 환각제를 통해 내면 세계로 여행을 추구하였고 록 밴드 콘서트 공연장에서 음악을 들으며 춤을 추었다. 이 젊은 세대는 '히피'라고 불렸다. 히피 사회에서는 불법임에도 불구하고 마리화나·메스칼린·실로시빈·LSD 등과 같은 환각제 복용이 만연해 있었다. 1967년 5월 14일《뉴욕타임즈》에 다음과 같은 기사가 실렸다.

마리화나는 어디에나 있었다. 사람들은 보도 위에서, 과자가게 안에서, 차 안에 앉아서, 골든게이트 공원 잔디에 누워서 마리화나를 피웠다. …… 환각제는 헤이트 애시베리에서 정규적인 연회

를 개최하는 이유가 되기도 하였다.

당시 헤이트 애시베리에 거주했던 영국인 게리 골드힐Gary Goldhill은 "실제로 히피들은 매일 환각제 LSD를 사용했다"고 회상했다. 히피들의 환각제 복용은 단순한 쾌감보다는 '의식 해방', '의식 확장', '무의식 탐구'의 용도로 쓰였다. 물질주의, 대량 소비 문화에 반대했던 히피들은 자연주의적이고 평화로운 세상을 만들기 위해 인간 의식 저변에 깔린 무의식을 일깨워야 한다고 믿었다. 그들에게 환각제는 내면의 진정한 잠재 의식을 일깨워 세상을 제대로 보기 위한 수단으로 쓰였다.

히피들의 환각제 복용에 대해 사회 일각에서 지식인과 예술인이 동조하였으며 오히려 환각 문화를 부추겼다. 심리학자 티모시 리어리Timothy Leary는 환각제가 '즉각적인 열반'을 경험할 수 있게 해줄 뿐만 아니라 사람들을 변화시키는 계몽 효과가 있다고 설파했다. 그는 "환각 상태에 도달하여 깨달음을 얻고 기존으로부터 이탈하라"며 히피들을 환각 세계로 이끌었다. 리어리는《환각 경험》에서 환각 세계를 이렇게 설명하고 있다.

> 환각 경험은 새로운 의식계로 향하는 여행이다. 요가 · 수련 · 명상 · 종교적인 체험이나 무아경에서 경험할 수 있는 4차원 세계와 같은 의식 확대를 최근에는 LSD나 메스칼린 · 실로시빈 등과 같은 환각제 섭취로 누구든 가능해졌다.

환각제를 복용했을 때 생기는 환각 상태를 뜻하는 용어는 '사이키델릭'

이다. 1957년 정신의학자인 험프리 오스먼드 Humphrey Osmond 는 '영혼·정신'을 의미하는 그리스어 'psyche'와 '눈으로 보이는' 뜻의 'd'elsos'를 합쳐서 'psychedelic'이라는 조어 造語 를 만들었다. 이 말은 의식 확장을 의미한다.

환각 문화는 전통적인 사운드에서 벗어나지 못했던 샌프란시스코 록 음악계에 큰 변화를 가져다주었다. LSD의 환각을 연상시키는 음조나 가사를 쓴 '사이키델릭 록'이라는 장르가 탄생한 것이다. 사이키델릭 록 밴드 콘서트는 히피들을 사로잡았다. 1966년이 되자 1,500개가 넘는 사이키델릭 록 밴드가 결성되었고 정기적인 록 콘서트가 개최되기 시작했다. LSD가 섞인 청량 음료를 마시며 환각 세계를 연상시키는 음조와 가사, 형형색색 라이트 쇼와 더불어 춤을 추는 댄스 콘서트는 히피들의 향연과 의사 소통의 장이 되었다.

이러한 지역적 분위기에서 자연스럽게 록 밴드 등용문과 매니저 역할, 댄스 콘서트 기획과 장소를 알아보는 댄스홀 조직이 생겨났다. 가장 중심적인 댄스홀은 패밀리 독과 필모어 댄스홀이었다. 1966-68년까지 주말마다 밤 2-5시 사이에 댄스홀 공연이 개최되었으며, 콘서트를 홍보하기 위해 포스터를 엄청난 양으로 제작했다. 록 포스터의 인기는 콘서트 이익으로 돌아왔다. 댄스홀 사 社 는 포스터를 창조하는 예술가들이 자유로운 작품 활동을 할 수 있게 후원했으며, 이러한 후원은 록 포스터가 독특하고 창조적인 예술 양식으로 발전할 수 있는 기반이 되었다. 포스터 예술가들은 대부분 20대 히피였고, 산업미술과 철학을 전공한 사람이 많았다.

록 콘서트와 페스티벌의 인기와 더불어 국제적으로 포스터의 인기도 증

가하였다. 1966년 300부에서 시작된 인쇄가 1년 뒤인 1967년 1월에는 15만 부 정도 인쇄되어 세계 도시로 뻗어나갔다. 오클랜드 미술관에서는 포스터를 소장하기 시작했고 남부 캘리포니아 · 뉴욕 · 런던 예술가들이 포스터를 주문하는 이례적인 일도 발생하였다.

사이키델릭 록 밴드, 청중, 포스터 예술가들 모두가 히피였기 때문에 포스터에 히피 문화가 반영된 것은 자연스러운 결과였다. 특히 환각제나 환각 상태, 환각 세계는 영감을 주는 원천이 되었다. 환각제는 선인장 · 버섯 또는 환각제 상용자들이 은어로 사용했던 단어나 그 단어의 이미지가 록 포스터에 표현되었다. 1967년 무어 갤러리 전시에 출품된 〈조인트 쇼Joint Show〉(1967)에 그려진 담배 케이스에 'Joint'라고 쓰여 있다. 이것은 마리화나를 뜻하는 은어이다. 〈골드 러시Gold Rush〉(1967)에서 'Gold'도 멕시코산 마리화나 '아카폴코 골드Acapulco Gold'를 의미한다. 록 포스터에 항아리가 있다면 마리화나 은어로 사용된 '항아리pot'를 뜻한다. 날개 달린 항아리는 환각에 취한 상태를 의미한다. 태극太極 문양은 알약인 LSD를 상징한다. 포스터 예술가들은 환각제 상용자가 아니라면 환각제와 관련성을 쉽게 깨닫지 못하게 은유적으로 표현하였다. 그들만이 사용하는 은어는 유대감을 형성하는 아주 좋은 소재가 되었다.

더불어 록 포스터에 표현된 노란 눈동자, 노란색 후광은 환각 상태에 있다는 것을 암시한다. 금색 누드 여성이 켈트 십자가에 앉아 있는 〈챔버스 브라더스〉(1967)는 윌슨의 작품이다. 윌슨의 작품에는 부인 에바의 모습이 자주 등장한다. 〈챔버스 브라더스〉는 자주색과 금색 대비로 '금빛 여성'을

　　　　　　　　　　　　　　　　3. 환상의 기록과 매체의 확장

더욱 명료하게 강조하고 있다. 금빛 여성은 환각으로 영적인 세계를 경험하며 얻어진 초연함과 의식이 고양된 상태를 표현한 것이다. 특이한 사항은 여성 신체에 여러 개의 선이 있다는 점이다. 이 선들은 환각제 피요테를 복용한 후, 환각에서 보이는 이미지를 표현한 것이다. 이 또한 숨겨진 코드처럼 히피들만 알아볼 수 있었다.

히피 사회에서 환각 경험은 내면 세계로의 여행이라고 생각하여 '여행trip'이라는 은어로 사용하였다. 그들은 황홀하고 유쾌한 환각 경험을 '환상 여행'이라고 말하였고, 두려움과 불쾌한 경험이었을 때는 '공포 여행'이라고 표현하였다.

유토피아를 경험하는 빛의 세계로

록 포스터가 우리를 비현실적이고 초월적인 상상의 세계로 이끄는 원인은 노랑·빨강·주황·녹색·파랑 등 강렬한 원색을 중점적으로 사용한 데 있다. 그리고 원색과 형광 색채를 보색 대비로 더 강하게 썼기 때문이다. 록 포스터에서 나타난 이러한 특징들은 환각 세계에 접어든 후 다색 빛을 경험하며 얻어진 것이다. 환각 세계에서는 의식이 있는 가운데 존재하지 않은 실재實在를 체험하게 된다. LSD에 대한 임상 실험 결과, 환각 세계에 접어들었을 때 첫 번째 사인sign은 청명하고 다채로운 빛의 환영이다. 상용자는 맑은 정신 상태를 감지하면서 의식이 확장된 순간 색들이 번쩍번쩍 빛나는 세계로 걸어가고 있는 자신을 경험한다고 한다. 두 번째 사인은 신성한 흰빛으로 자아와 우주가 통합된 듯한 느낌을 자각한다. 리어리는 환각 세계에서 빛을 경험하는 것은 만화경萬華鏡과 같은 빛 속으로 자신을 유

환각 세계의 빛을 가시화한 라이트 쇼

영시켜 세상 모든 시름을 잊게 한다고 설명한다. 그는 전기처럼 요동치며 흐르는 빛을 '물결 에너지의 흐름'이라고 일컬었다. 이 에너지는 노랑·빨강·주황·녹색·파랑 등과 같은 색으로 덮여 있으며 추상적인 패턴을 이루며 무한한 흐름으로 이어진다. LSD의 발견자인 알버트 호프만Albert Hofman은 "LSD 환각 효과 중 가장 놀라운 것은 방사상으로 퍼지는 빛, 불꽃같이 화려한 색채, 빛을 뿜어내는 색들이 온 방에 넘쳐흐르는 것이다"라고 고백하였다.

　오늘날 우리는 환각 세계의 빛을 클럽에서 간접적으로 경험할 수 있다. 1960년대 중반부터 댄스홀에서는 환각 세계의 빛을 재현하기 위해 라이트 쇼와 스트로보스코프stroboscope(이하 스트로보)를 사용하였다. 스트로보는 주

기적으로 움직이는 물체를 느리게 움직이거나 정지된 것처럼 보이게 만드는 데 사용되는 도구다. 작가 탐 울프Tom Wolfe는 스트로보에 대해 다음과 같이 밝혔다.

> 스트로보는 마법이 일어난 듯한 환각 세계와 같은 특징이 있다. 이것은 LSD 없이도 LSD를 경험하는 다양한 기분을 느낄 수 있게 해주며, 거대한 스트로보 밑에 서 있는 사람들은 파편 조각처럼 보인다.

댄스홀에서 라이트 쇼는 형형색색 빛과 흰 빛이 파노라마처럼 움직이거나 깜빡이기도 하고 정지하는 듯 시시각각 움직인다. 댄스홀은 환각 세계 빛을 가시화한 환경이다. 특수한 콘서트장의 환경 속에서 연주자와 청중이 일체화한 교감은 환각에서 일어나는 해방된 오감 세계를 경험하는 것과 유사하다.

포스터에 환각 세계에서 나타난 빛을 표현하기 위해 노력한 작가는 빅터 모스코소Victor Moscoso(1936-)다. 그는 '빛을 발하는 원색'을 표현하기 위해 두 가지 방식을 개발하였다. 첫 번째 방법은 안료에 형광 착색제인 데이글로day-glo를 첨가하여 형광 색채를 사용했다. 환각에서 부각되는 색을 형광 색채로 선택하여 색 자체에서 빛이 발하는 느낌을 주었다. 주목할 만한 사항은 환각에서 부각되는 노랑·빨강·주황·녹색·파랑 중 보색 관계인 빨강과 녹색, 노랑과 파랑, 주황과 파랑이 세트처럼 사용되었다는 점이다. 두 번째 방법은 색채 동시 대비와 옵아트에서 사용하는 기법처럼 주기적인 구성을 끌

빅터 모스코소,
〈블루 프로젝트〉,
1967

어들인 것이었다. 그는 예일대학 시절 스승이었던 요셉 알버스Joseph Albers가 《색채의 상호작용》에서 밝힌 동시 대비 이론에 주목했다. 동시 대비란 보색 관계인 두 가지 색채가 함께 놓였을 때 진동하는 것처럼 빛을 발한다는 원리다. 즉 빨강은 주황색보다 보색인 파란색이 배경일 때 진동하는 효과가 일어나 빛을 발하는 느낌을 준다. 이것은 눈의 광학적 반응으로 테두리가 떨리면서 진동이 일어나는 듯 보이기 때문이다. 진동하는 듯 보이는 것은 빛의 특징이다. 더불어 옵아트는 색채와 패턴을 규칙적으로 반복 구성해서 진동·깜빡임·물결무늬 효과와 방사선과 같이 울려 퍼지는 효과를 발생시켜 비현실적인 공간감을 생성한다. 작가가 의도한 구성은 관람자 눈에 착시를 일으켜 환상을 보게 한다.

〈블루 프로젝트〉(1967)는 형광 주황색에 보색인 녹색과 파랑으로 연속되는 레터링 테두리를 만들어 진동이 일어나는 효과를 나타내고 있다. 이 작품은 형광 색채, 동시 대비와 옵아트를 이용해 환각 세계의 빛을 담고 있다. 초자연적인 느낌이 드는 주황빛을 발하는 여성은 아메리카 원주민이다. 히피들이 이상향으로 꿈꾸었던 유토피아는 자연주의적 삶을 지향하고 공동체 생활과 영적 의식을 행했던 아메리카 원주민 부족 사회였다.

공포감을 느끼는 무의식 세계로

환각 상태에 이르게 되면 시·공간 감각이 해체되고 상실된다. 신체 이미지에 변화가 일어나고 한 숟가락 물이 호수처럼 보이거나 물체가 찌그러져 움직이고 환청이 들리거나 색채 맛을 느끼기도 한다. 감각 기관의 변화 중

시각에서 가장 뚜렷한 변화가 나타난다. 환시로 가장 많이 보이는 양상은 소용돌이 · 나선형 · 아라베스크 · 미로 · 벌집 모양으로 보고된 바 있다.

환각 세계에서 느끼는 공간감을 표현한 작가는 윌슨이다. 1967년 4월 7일 《타임》 지는 윌슨의 록 포스터 양식을 가리켜 LSD 사용자의 시각적인 경험을 표현한 '최초의 개시자'라고 칭했다. 윌슨은 현실 세계와 다른 환각 세계를 포스터에 반영하였다.

> 내가 포스터를 시작하게 되었을 때…… 나는 LSD를 복용했을 때 시각적인 경험을 표현하고 싶었다. 포스터는 나에게 현실을 이탈하는 장이 되었다. 나는 자유롭게 작업하는 것과 환각에서 보이는 공간처럼 빈틈없이 가득 메우는 방식을 좋아한다.

대부분 윌슨의 포스터는 형상과 형상, 형상과 글자 그리고 패턴 사이의 간격이 조밀하다. 이것은 환각에서 보이는 빈틈없이 가득 메운 공간을 표현한 것이다. 밀집된 공간과 더불어 유기체처럼 흐르는 듯한 시각적인 동요는 그의 독자적인 특징이다. 〈무제〉(1967)는 비좁은 공간 안에 여러 사람의 형상이 들어차 있다. 사람 사이의 경계가 용해되어 형체가 상실되어가는 듯하다. 일그러진 형상은 혼란과 동요 그 자체다.

리어리의 《환각 경험》은 환각 상태에서 크게 두 부류 형상이 나타난다고 보고한다. 첫째는 환각제 사용자의 환상, 소망과 관련된 형상이나 자신이 겪었던 사건을 정신적인 의미로 승화, 표출시킨 형상이다. 둘째는 잠재 의식에서 자발

웨스 윌슨, 〈무제〉, 1967, 58x33cm

적인 연상으로 유출된 형상이다. 후자의 경우는 이미지들이 병합·융합·압축·녹아내림·붕괴·확장 등 변화무쌍한 형상들이 나타난다. 〈무제〉는 앞서 말한 잠재 의식에서 유출된 형상을 표현하고 있다. 히피들은 포스터에서 흐르는 듯이 뒤틀리고 와해된 형상이 나와 타인, 나와 세상과의 교감을 표현한 것으로 생각했다.

월슨의 포스터는 다른 록 포스터들과 다르게 콘서트 정보를 파악하기 어렵다. 우선 그의 불분명한 글씨체가 만들어진 발단 배경에는 히피들의 생활과 관련이 있다. 히피들은 빠르게 진행되는 생활 방식과 맞지 않았다. 자동차는 산업주의가 만들어 낸 사치품으로 여겨져 거리에는 차가 많지 않았다. 오전 9시-오후 5시까지 일하는 규칙적이고 반복적인 직업 대신 이들은 일하고 싶은 시간에 일하면서 생계를 유지했다. 포스터 예술가들은 시간적 여유가 많고 주로 걸어 다니는 히피들을 포스터 앞까지 끌어들이는 데 주안점을 두었다. 읽기 어려운 글씨체는 히피들이 오랜 시간 포스터 앞에 서 있는 새로운 광경을 만들었다.

다음으로 불분명한 글씨체가 창조된 배경에는 환각 세계에서 보이는 조밀한 공간감을 표현한 것이다. 월슨은 다른 작가들과 차별화된 문자 디자인을 창조했다. 한 글자씩 읽어야 하는 월슨의 포스터는 히피들을 3분 이상 포스터 앞에 있게 했다. 록 포스터를 연구한 월터 메데이로스Walter Medeiros는 "환각 상태에서 세부적인 것까지 선명하게 보이는 현상과 포스터 앞에서 집중적으로 불명료한 글자를 읽고 정보를 알아냈을 때 정신 상태는 공통점이 있다"고 설명하였다. 환각 세계에 나타난 시각 양상과 공간감을 응용한 월슨의 포스터는 전통적인 구도에서 탈피해 새로운 양식을 창조하는 계

기가 되었으며 동시대 예술가들에게도 영향을 주었다. 그의 포스터에서 왜곡된 형상과 글씨체는 의식 해방을 추구하는 히피들의 욕구를 간접적으로 충족시켜 주는 역할을 하였다.

리 콘클린, 〈스테픈 울프〉, 1968

환각제 사용으로 무의식에서만 경험하는 통제할 수 없는 희귀한 형상들로 환각제 사용자는 혼동, 불안, 두려움과 공포를 느낀다고 한다. 소설가 올더스 헉슬리Aldous Huxley는 "환각 경험은 항상 기쁨이 넘치는 낙원만 존재하지 않는다. 동시에 소름 돋는 지옥도 존재한다"고 언급한 바 있

리 콘클린, 〈야드버 즈〉, 1968, 54×36cm

다. 기분 나쁜 잠재 의식에서 유출된 형상과 LSD의 자각 증상은 히피 문화 열기가 식기 시작한 1968년 이후에 자주 나타났다. 이러한 형상을 표현한 대표적인 작가는 리 콘클린Lee Conklin(1949-)이다. 그는 자신의 환각 경험과 그 잔광이 항상 최고 영감과 창조 기회를 준다고 확신했다. 한 예로 "나는 마리화나를 피면서 사자 사진을 보던 중에 아프리카 성직자 환영을 보았다. 나는 영감을 얻었고 바로 소묘하기 시작했다"며 사자와 아프리카 원주민 여성이 중첩된 〈스테픈 울프〉(1968) 제작 동기를 밝히기도 했다. 콘클린의 작품 세계는 인간의 신체 이미지가 자주 등장한다. 기능을 상실한 파편화된 신체는 몸에서 탈착되어 여러 면으로 분리, 다른 부분과 합체로 표현되었다. 〈야드버즈〉(1968)는 발과 얼굴이 병합된 형상에 여성의 유방·손·다리·인간 형상이 기괴하게 뒤얽혀 있다. 이것은 LSD의 지각 증상인 신체가 변형되어 몸이 없어지고 턱과 발이 붙는 것 같은 느낌을 표현한 것이다. 콘클린의 포스터는 잠재 의식 활동을 해방시키기 위해 노력한 초현실주의 작

살바도르 달리, 〈아동 여성 황실 기념비〉, 1929, 캔버스에 유채와 콜라
주, 140×81㎝, 국립 소피아 왕비예술센터

품들과 유사하다. 특히 살바도르 달리의 흘러내리는 시계나 편집광적 비판 방법˚에서 나타나는 복합적인 형상과 유사하다. 리어리는 LSD 없이도 LSD 환각과 유사한 작품을 창조한 최고 화가는 달리라고 언급한 바 있다. 초현실주의자들이 꿈과 격화된 심리 상태가 드러난 무의식에 집중했다면 록 포스터 예술가들은 환각제를 통해 무의식을 탐구했다.

록 포스터는 시각적으로 가시화된 환각 세계다. 물론 사이키델릭 양식이 록 포스터 전체를 포괄하는 양식이라고는 할 수 없다. 그렇지만 많은 부분이 환각과 관련되어 있으며 차별화된 록 포스터를 창조하는 데 근원이 된 점은 명백한 사실이다.

대부분 상업 포스터가 작가의 표현적 자유가 제한된 채 정보 전달에 집중했다면 록 포스터는 전면적인 예술적 자유가 주어졌다. 록 포스터는 정해진 형식에서 벗어나 작가의 내면 세계를 주관적 조형 언어로 표현하여 작가 고유의 정신적 영역을 보여주었다는 점에서 예술적 가치가 있다. 또한 한 시대 문화와 코드를 순수하게 반영했다는 점에서 역사적인 가치도 함유하고 있다.

˚ 살바도르 달리가 제창한 초현실주의 방법론 중 하나다. 그는 편집광 환자가 환각 능력으로 물체를 전혀 다른 별개의 것으로 본다는 점에 착안, 이 증상을 작품에 이용하였다. 세밀하고 사실적인 기법으로 그려진 화면은 이중 형상이나 다중상多重像이 일어나는 환각을 활용한 방법이다.
https://monthlyart.com/encyclopedia/편집광적-비판/ (2021년 8월 4일 검색)

퍼포먼스와 기록물
그리고 리퍼포먼스

김윤경

1960년대부터 퍼포먼스 장르를 꾸준히 진행해 온 여성 미술가인 마리나 아브라모비치Marina Abramović(1946-)의 〈세븐 이지 피시스Seven Easy Pieces〉 전이 2005년 뉴욕 구겐하임에서 열렸다. 전시 기간 7일 동안 아브라모비치는 자신과 동시대 활동 미술가들의 퍼포먼스 5점을 리퍼포먼스re-performance하고 자신의 기존 퍼포먼스 1점, 그리고 새롭게 기획한 퍼포먼스 1점을 매일 저녁 1점씩 공연했다. 전시명은 '7개의 소곡'이라는 음악 용어와 1985년 디자이너 도나 카렌이 선보인 '세븐 이지 피시스'라는 여성 필수 의류 아이템의 이름을 연상시켰다.

아브라모비치가 과거 퍼포먼스를 또 다시 퍼포먼스한 행위는 40년 전 패션이 유행하는 복고 현상과 겹쳐지면서, 과거 한순간에 머물렀던 퍼포먼스들을 2005년 구겐하임에서 다시 불러내 그 자태를 드러내게 했다. 아브라모비치는 1960년대와 1970년대의 잘 알려진 퍼포먼스 '아이템'들을 신중

하게 선별했다. 브루스 나우만의 〈바디 프레서Body Pressure〉(1974), 비토 아콘치의 〈시드베드Seedbed〉(1972), 발리에 엑스포르트의 〈액션 팬츠:제니탈 패닉Action Pants: Genital Panic〉(1968), 지나 파네의 〈더 컨디셔닝The Conditioning〉(1973), 요셉 보이스의 〈죽은 토끼에게 어떻게 그림을 설명하는가?How to explain pictures to a Dead Hare?〉(1965), 그리고 자신의 〈토마스의 입술Lips of Thomas〉(1975), 마지막 날에는 새로운 퍼포먼스인 〈반대편으로 들어가기Entering the other side〉(2005)를 선보였다.

마치 세상이 6일 동안 창조 과정을 거치고 7일째 이를 축복하며 쉬었던 것처럼 아브라모비치 역시 6일간의 리퍼포먼스 후 7일째에는 새로운 퍼포먼스로 전시의 마무리를 즐겼다. 스테이지로 사용된 구겐하임의 로툰다 자체가 기독교 건물 전형을 모티프로 하는 동시에, 아브라모비치와 울라이의 퍼포먼스 〈나이트씨 크로싱Night Sea Crossing〉(1981-87)에 사용된 원형 테이블을 연상시켰다. 그곳에서 아브라모비치는 조물주와 같은 창조자, 미술가로 등장하며 전시를 맺었다.

재미있는 것은 아브라모비치가 〈세븐 이지 피시스〉에 포함할 퍼포먼스의 선별을 위해 자신의 동료이기도 한 60-70년대 퍼포먼스 미술가들에게 재연을 위해 허락을 구하거나, 혹은 저작료를 지불했다는 것이다. 그 당시 퍼포먼스는 주로 미술관이 아닌 곳에서 단 한 번만 행해졌기 때문에 미술관에서 퍼포먼스를 재연하는 것은 미술가들에게 거부감이 있었다. 따라서 원작 아이디어에 대한 작가의 허가와 아이디어에 대한 저작료 지불은 필수였다. 또 하나 주목할 만한 것은 아브라모비치가 미술관이 제시한 모든 조건을 대부분 수긍했다는 점이다. 공간에 대한 제약이 없던 과거 퍼포먼스들은 돌발적인 행동, 혹은 제어할 수 없는 상황이 발생할 수 있었다. 미술관은 이러한

위험성을 감내하고 싶지는 않았을 것이다. 기관 관계자들은 무엇인가 위험한 행위가 미술관 내에서 이루어지는 것이 곤란했으므로 제어 불가능한 퍼포먼스 일부를 거부하기도 했다. 아브라모비치는 퍼포먼스를 미술 장르의 하나로 미술관 내 당당히 '전시'하고 싶어했고 미술관이 제시한 조건을 맞추어 나갔다.

잘 알려진 바로는 크리스 버든Chris Burden(1946-2015)이 폭스바겐에 못으로 손을 고정하고 질주한 자신의 퍼포먼스 〈트랜스-픽스드〉(1974)가 미술관에서 재연되는 것을 거절했다는 이야기가 있다. 또한 구겐하임 미술관은 아브라모비치의 〈리듬0Rhythm0〉(1974) 공연에서 위험한 물건 일부를 늘어놓아야 했기 때문에 퍼포먼스 교체를 요구했다. 그렇다면 〈세븐 이지 피시스〉 전시가 과거 퍼포먼스들을 기념하고 다시 퍼포먼스의 유행을 이끌어 내고자 하는 단순한 이벤트일 뿐인가? 그렇게 단순하게 바라보자니 이 전시에 선정된 퍼포먼스 선별 과정에 독특함이 있다. 아브라모비치는 자신이 직접 보지 못하고 말로 전해 듣거나 남겨진 기록물로 접했던 퍼포먼스들로만 5일간의 공연을 구성했다. 그리고 자신의 퍼포먼스인 〈토마스의 입술〉은 똑같은 재연에도 불구하고 시간과 공간 변화에 따른 다른 해석을 야기할 가능성을 열어두었다. 다른 미술가의 과거 퍼포먼스를 똑같이 재연한다는 것 자체가 사실상 가능하지 않다. 그렇지만 〈세븐 이지 피시스〉의 경우에는 오히려 직접 보지 못하고 단지 기록물만을 통해 원작을 해석했다는 점이 주목할 만하다.

과연 아브라모비치의 퍼포먼스는 원작 퍼포먼스를 그대로 담아낼 수 있을까? 기록물만으로 원작을 재현할 수 있는지에 대한 미술사적 논의가 펼

처지기 시작한 것이다. 아브라모비치의 리퍼포먼스들이 단순 반복적 공연을 수행하는지, 혹은 더 나아가 본래 퍼포먼스와 다른 형태를 구축하는 것은 아닌지 살펴보는 것은 미술사의 오래된 관심 중 하나인 '원본성' 문제와 연결된다.

퍼포먼스의 리퍼포먼스

아브라모비치는 철저하게 퍼포먼스의 기록물에만 의존하여 〈세븐 이지 피시스〉를 기획했다고 강하게 말했다. 자신의 작품을 제외하고 여기에 선별된 다섯 개의 퍼포먼스는 직접 보거나 경험한 적이 없고 오로지 남아 있는 기록물로만 정보를 알고, 전시 기획에 포함했다고 강조했다. 이 경우 우선 기록물들이 원작 퍼포먼스를 이해할 수 있을 만큼 풍부하게 남아 있는지 살펴보아야 한다. 모든 퍼포먼스에 적용됐다고 할 수 없지만 대체로 60-70년대 퍼포먼스는 '리허설은 하지 않는다', '반복하지 않는다', '결과를 미리 예측하지 않는다'는 암묵적인 원칙이 있었다. 그 순간의 경험만 남는 것이 퍼포먼스 미술에서 가장 순수한 형태라는 것이 바로 그들의 주장이다. 그리하여 현재 당시 퍼포먼스 기록물이 많지 않아 극소수 사진, 혹은 목격자들 진술에 국한된다. 이런 배경으로 기획 및 진행한 〈세븐 이지 피시스〉는 그 평가가 엇갈렸다. 몇몇은 원본과 기록물 관계를 잘 해석한 매우 성공적인 전시로 평가하기도 하고, 다른 몇몇은 살아있는 미술인 퍼포먼스를 미술관 제도로 끌어들였다며 비난하기도 했다. 실제로 60-70년대 퍼포먼스 미술가들은 미술관과 공연 무대 등 만들어진 공간 위 퍼포먼스를 바람직하지 않은 것으로 바라보는 경향이 있었다. 다양한 평가를 종합하면 이렇게 기록물에만 의존한 〈세븐 이지 피시스〉의

리퍼포먼스들이 원작 퍼포먼스의 본래 목적을 재연하는 것이 가능한 것인가, 아니면 '원본성'을 저해하는 것은 아닐까, 혹은 여러 사람과 기록 내용을 완전히 신뢰할 수 있는가라는 궁금증으로 이어진다.

전통적으로 퍼포먼스 기록물은 두 가지로 나뉜다. 하나는 실제로 관객을 두고 행해진 퍼포먼스를 기록한 '기록성' 기록물, 다른 하나는 관객이 없거나 실제로 행해진 사례 없이 사진 속에만 남아 있는 '연극성' 기록물이다. 예를 들어 버튼이 실제로 총을 발사해 상처를 입은 퍼포먼스인 〈슛Shoot〉(1971)에서 진행 과정을 기록한 사진은 '기록성' 기록물이다. 이브 클랭이 사진 기술을 이용해 마치 허공으로 뛰어내리는 듯한 허상으로 만든 〈허공으로의 도약Leap into the Void〉(1960)의 경우 '연극성'을 띤 기록물이 된다.

기록성과 연극성을 구분 짓고 행위자의 존재를 주장할 수 있는 것은 그 존재를 증명할 관객이 필수다. 그러나 퍼포먼스의 행위자는 있으나 그 행위를 지켜보는 관객이 부재한 퍼포먼스들이 등장하면서 이에 따른 기록물이 '기록성'이기보다는 '연극성' 요소를 더 많이 포함하여 전통적 분류가 무의미해지게 된다. 이것은 실제 퍼포먼스를 지켜보거나 경험하지 않더라도 기록물만으로 퍼포먼스 행위자가 의도한 목적을 충분히 파악할 수 있다는 이야기다.

기록물을 해석해 리퍼포먼스를 한다는 것, 그것은 남아 있는 작품과 그에 따르는 기록물을 중심으로 당대 상황과 미술가의 아이디어를 유추하는 미술사적 접근 방식과 유사하다. 아브라모비치 역시 한 인터뷰에서 〈세븐 이지 피시스〉를 기획한 자신의 의도를 '고고학자' 같은 방식이라 설명했다. 함께 활동했던 퍼포먼스 미술가들은 작품에 존경을 표하고 그들의 작품이 시간을 뛰어넘어 동시대 사람들도 함께 공감하길 바라는 마음이 기저에 깔려

있으며 원본성을 저해하지 않기 위해 퍼포먼스 기록물들을 면밀히 검토하고 연구하는 '고고학자' 같은 태도를 유지했다고 한다. 기록물을 바탕으로 퍼포먼스를 재연한다 하더라도 현재 남아 있는 기록물들이 과연 본래 퍼포먼스를 얼마만큼 똑같이 담아내고 있는지의 문제가 여전히 남는다. 여러 학자들이 지적했듯이 기록물 자체의 신빙성이 모호하다면 기록물에 의존한 퍼포먼스 역시 원작과는 많이 달라진다. 오히려 앤디 워홀이 "나의 미술은 누구나 다시 생산할 수 있다"고 말한 대중성을 바탕에 둔다고 보는 것이 적절할 것이다.

아브라모비치 역시 기록물만을 보고 퍼포먼스한다는 것이 매우 어렵고 많은 비평을 감수해야 할 일임을 이미 알고 있었던 듯하다. 아브라모비치는 예전부터 퍼포먼스 기록물에 대한 실험을 종종 한 바 있기 때문이다. 자신의 작품들을 제작하면서 기록물을 먼저 만들고 퍼포먼스를 진행했는데, 예를 들어 〈미술은 아름다워야 하고, 미술가는 아름다워야 한다〉의 경우 사진으로 먼저 찍고 비디오로 기록했으며 그 후 퍼포먼스를 진행했다. 이렇게 거꾸로 제작하는 방식은 미술가의 본질적인 아이디어가 퍼포먼스나 기록물 등을 통해서 동일하게 존재할 수 있음을 증명하기 위한 것이기도 하다. 한 인터뷰에서 아브라모비치는 아래와 같이 말했다.

> 실제 퍼포먼스 중에 만들어진 기록물·사진·비디오는 본질적인 아이디어를 바르게 잡아내기가 힘들다. 내가 지나 파네의 입술을 자르는 퍼포먼스를 실제로 보았을 때와 그에 관한 기록물을 보았을 때 기록물 쪽이 훨씬 더 강렬했다. 기록물은 해당 퍼포먼스의 본질을 보여주기 위해 제작한 것이기 때문이다.

그녀는 미술적 본질성은 퍼포먼스나 기록물 모두에서 찾을 수 있음을 강조한 것이다. 이런 태도는 다른 미술가들의 퍼포먼스 자체 기록물을 통해 '고고학자' 같은 태도로 접근하면서 아이디어의 본질을 추구하고자 하는 의도가 있음을 유추하게 한다. 따라서 아브라모비치에게 있어서 기록물이 그 현장을 생생히 전달하는 것은 아니지만 미술가의 본질적인 아이디어에 접근할 수 있는 유용한 자료가 되는 것이다.

퍼포먼스 기록물, 어디까지 믿을 수 있을까?

아브라모비치의 〈세븐 이지 피시스〉는 퍼포먼스 '반복'이라는 형태를 넘어 미술가의 원본 아이디어를 기록물을 통해 다시 해석하고 미술 작품으로 인정받기 위한 새로운 시도이기도 했다. 그 중에서도 특히 〈액션 팬츠: 제니탈 패닉〉은 본래 퍼포먼스와 현재 남아있는 기록물이 다른 시간과 장소에서 만들어진 것이므로 6개 리퍼포먼스 중에서도 가장 독특하다. 당시 실제 진행된 퍼포먼스에 관한 사진 기록이나 문서는 없다. 현재 남아 있는 것은 퍼포먼스 1년 후 엑스포르트가 퍼포먼스 당시 입었던 의상 차림으로 스튜디오 촬영 사진을 남긴 것뿐이다. 차후에 따로 제작된 사진이라는 부차적인 기록물만을 통해 오로지 이야기로만 전달된 엑스포르트의 〈액션 팬츠: 제니탈 패닉〉을 어떻게 구현하는지 알아보는 것은 아브라모비치가 가진 '원작'에 대한 해석 방향을 가늠하게 한다.

〈세븐 이지 피시스〉에서 세 번째 퍼포먼스 〈액션 팬츠: 제니탈 패닉〉은 사진 한 장이 바탕이 되었다. 그 사진 속에서 엑스포르트는 성기가 보이도록

마리나 아브라모비치, 〈액션 팬츠: 제니탈 패닉〉, 2005

제작된 가죽옷을 위·아래로 입고, 손에는 총을 들고 의자에 앉아 당당하게 관객을 응시한다. 이 퍼포먼스는 1968년 '남성의 응시'를 주제로 하는 영화제에 '감독'으로 초대받은 엑스포르트가 영화 상영을 기다리는 관객 앞에 성기를 드러낸 옷을 입고 나타나 "지금 당신들이 보고 있는 것이 바로 진짜다"라는 말을 하며 시작되었다. 사전에 예고된 바 없이 갑작스럽게 시작된 이 퍼포먼스는 상영관을 충격에 빠뜨렸으나 혼비백산한 당시 상황을 촬영한 기록물은 없다. 아브라모비치가 참고한 사진은 놀랍게도 〈액션 팬츠: 제니탈 패닉〉이 행해진 다음 해 1969년 엑스포르트가 스튜디오에서 따로 촬

영한 것이다. 사진 속 엑스포르트가 응시하는 것은 관객이 아닌 바로 카메라 렌즈다. 전통적 퍼포먼스 기록물 분류에 따르면 확실한 '연극성'을 지닌 기록물이며, 이 사진만으로는 당시 퍼포먼스가 전하는 현재성을 담은 '기록성'조차 없다. 그러므로 엑스포르트의 〈액션 팬츠: 제니탈 패닉〉을 실제로 경험하지도 못했을뿐더러 차후 제작된 별도 사진 기록물만을 가지고 리퍼포먼스를 구성하는 것은 본래 퍼포먼스와 확연히 다른 상황이 펼쳐지게 될 가능성이 많다. 아브라모비치가 이 퍼포먼스에 대해 아는 것은 영화제 토론장에서 이 사진과 같은 복장을 한 엑스포르트가 무대 위에 올라가 남성들을 마주했고 그들 중 몇몇은 화를 내며 행사장을 빠져나갔다는 것뿐이었다. 퍼포먼스에 대해서 들은 이야기는 실제 행한 퍼포먼스와 차이가 있을 수밖에 없다. 현장을 경험하지 못하고 이야기만 들은 상태에서 이를 재연한다고 했을 경우 수행하는 사람이 가지고 있는 그 퍼포먼스에 대한 첫 이미지와 자신만의 개인적인 취향에 따라 본래 퍼포먼스와 확실히 동떨어진 결과물을 낳을 수도 있는 것이다.

아브라모비치 역시 이 점을 알고 있었다. 그녀는 이전 인터뷰에서 리퍼포먼스를 거절당한 버튼의 〈트랩-픽스드〉를 기록한 사진과 들은 이야기들이 실제 행해진 퍼포먼스와 매우 달랐다고 말했다. 아브라모비치는 "버튼이 스스로 폭스바겐에 자신의 손을 못으로 고정하고 친구들이 그 폭스바겐을 몰고 L.A. 시내까지 전속력으로 달리다가 경찰에 체포됐다"고 들었다. 그러나 실제로는 차고에서 외과 의사가 정교하게 손에 못을 박았으며 차고 밖으로 차를 밀어서 내보낸 후 사진을 찍었고, 다시 차고로 차를 밀고 들어와 외과 의사가 손에 박은 못을 빼낸 후 치료했음을 알게 됐다고 말했다. 그렇지

만 "아직도 그 사진에 매료되어 있다"는 말로 강렬한 기록물에 대해 경외와 존경을 표했다. 이렇듯 엑스포르트의 사진 한 장도 아브라모비치에게 있어서는 버든의 것과 다를 바 없었다. 단 한 장의 사진이 주는 강렬함은 미술가가 확실히 전달하고자 했던 그 퍼포먼스 아이디어를 가장 잘 보여준다는 것이 아브라모비치의 견해이기도 하다.

엑스포르트는 퍼포먼스에 대한 촬영 사진을 다수 제작했다. 물론 성기가 보이게 제작된 같은 의상을 입고 촬영했으나 야외와 스튜디오 등에서 다양한 컷을 남기고 이 중에는 카메라 렌즈를 보고 있는 것도 있고, 그렇지 않은 것도 있다. 더군다나 엑스포르트의 사진은 퍼포먼스가 끝난 후 당시 전달하고자 했던 아이디어를 사진에 재차 담은 것이니 호소력은 더 강렬할 수밖에 없었을 것이다. 아브라모비치는 스튜디오에서 총을 들고 카메라를 똑바로 응시하는 엑스포르트의 사진 한 장을 선택했다. 아브라모비치가 선택한 사진은 엑스포르트의 아이디어를 이해하기 가장 적합하기도 했지만 실제 퍼포먼스가 행해진 상황을 고려하여 자신의 해석을 덧붙였음을 의미한다. 아브라모비치는 '남성의 응시'에 관한 영화제에서 카메라 렌즈를 거쳐야만 볼 수 있었던 여성의 은밀한 신체를 직접적으로 눈앞에 드러내며 불쾌감을 주었다는 상황을 고려했던 것이다. 그리고 그 사진은 렌즈를 통해 다시 기록되어 우리에게 남아 있으며, 아브라모비치는 다시 한번 직접적으로 이를 구현해 해석한다고 할 수 있다. 〈세븐 이지 피시스〉에서 '남성의 응시'가 아닌 '관객과의 응시'를 시도했다는 점 역시 새롭다. 한 사람 한 사람과 눈을 마주치며 상대방이 고개를 돌리기 전까지 그 시선을 돌리지 않는 방식으로 관객들을 7시간 동안 바라보았다. 아브라모비치는 현장 분위기를 전혀 감지

할 수 없는 '연극성' 사진 한 장으로 퍼포먼스 미술가의 아이디어를 읽어냈다. 그리고 그 아이디어로 사진이 주는 강렬함을 재현한 것이다.

당시 현장에서 찍힌 사진이나 목격자들의 진술로만 이루어진 단편적인 면, 또는 목격자들의 개인적인 견해나 루머가 섞인 이야기들, 그리고 이후 사진이 다시 제작되어 현장에 대한 무성한 소문만을 남기는 퍼포먼스들의 다양한 기록물 속에서 아브라모비치는 그 퍼포먼스 자체가 전달하고자 했던 아이디어에 접근하여 〈세븐 이지 피시스〉에서 실험하고 있었다. 다시 말해, 아브라모비치는 자신의 새로운 시각으로 과거 퍼포먼스와 기록물을 해석하고자 한 것이다.

리퍼포먼스, 새로운 기록물을 만들다

아브라모비치는 6일 동안 60-70년대 고전적 퍼포먼스 아이디어들을 21세기에 '재현'하려는 노력을 시도했다. 마지막 날에 선보인 〈반대편으로 들어가기〉에서 아브라모비치는 특별 제작한 푸른색 드레스를 입고 높이 올라서서 그 드레스 자락으로 자신이 퍼포먼스를 진행한 로툰다의 원형 스테이지를 모두 덮었다. 그 위에서 그녀는 몸을 돌리고 옷자락을 움직이며 스테이지 위에 푸른 물결이 흔들리도록 했다. 아브라모비치는 그 스테이지 위에서 진행되었던 지난 6일간의 실험적인 과정을 지금, 현재 동시대 미술가가 시도했음을 확실히 알리며 기존 퍼포먼스와 리퍼포먼스의 경계를 허물었다. 즉 단순한 반복적인 '재연'에 해당하는 리퍼포먼스가 아닌 퍼포먼스 아이디어를 '재현'하는 새로운 맥락을 제안하며 성공적인 전시였음을 스스로 축하했다.

미술가의 아이디어를 탐구한다는 것은 순수미술을 중심으로 이루어지는

미술사에서도 많이 등장한다. 대가의 작품을 오마주하거나 혹은 그 모티프를 가져와 자신의 작품에 사용하는 방식이다. 이것은 패러디가 아닌 원작 아이디어와 모티프를 이용한 미술가의 새로운 작품으로 인정받는다. 아브라모비치가 기록물로 퍼포먼스 아이디어를 해석해 재연하는 방식 역시 미술사적 맥락에서도 이해 가능하며, 지금까지 전통적인 미술 장르에서는 벗어나 있던 퍼포먼스 미술을 미술의 역사로 끌어들이려는 시도의 한 종류가 될 수 있었다.

이에 관한 단적인 사례는 아브라모비치가 자신의 퍼포먼스들을 대개 미술관이나 갤러리에서 진행한다는 것이다. 〈세븐 이지 피시스〉 역시 전형적인 현대 미술 기관의 아이콘인 구겐하임 미술관에서 진행되었다. 물론 당시 퍼포먼스 미술에 대한 미술계 관심과 구겐하임 미술관의 적극적인 협력이 있기도 했지만, 아브라모비치는 미술관이 내세운 조건을 모두 수용했다는 점이 눈에 띈다. 원래 전시 초안에 〈리듬0〉가 포함되어 있었는데 '흉기'가 되는 여러 도구가 소품으로 사용된다는 점을 안전상 문제로 인식하여 구겐하임 미술관이 기관 내 해당 퍼포먼스 진행을 거부한 것이다. 아브라모비치는 〈토마스의 입술〉로 대체할 만큼 미술관 내 퍼포먼스 공간을 원했고, 버든이 미술 기관에서 자신의 퍼포먼스를 재연하는 것을 탐탁하게 여기지 않자 아브라모비치는 '간절히 원했다'고 표현한 〈트랜스-픽스드〉를 포기하면서까지 미술관을 고집했다.

아브라모비치는 비록 형식적이기는 하나 미술관에서 퍼포먼스를 진행하는 것이 퍼포먼스 미술을 미술사적 맥락으로 끌어들일 수 있는 1차적인 발판이라고 강하게 주장했다. 사실상 1960년대 퍼포먼스 미술가들은 '공연'

을 위한 특정 장소를 극도로 싫어했지만, 아브라모비치는 1980년대 초부터 미술관에서 퍼포먼스를 진행했다. 대표적인 예로 90일 동안 미술관들만 돌아다니며 울라이ulay(1943-2020)와 함께 퍼포먼스 한 〈나이트씨 크로싱〉(1981-87)이 있다. 그들은 기관에서 제시한 조건에 순응하고 제공 시간만큼만 퍼포먼스를 진행했는데 이렇게 미술관이라는 장소를 고집하는 것은 퍼포먼스를 미술사적으로 재고하고자 하는 시도이며, 이 전시에 포함된 퍼포먼스들을 중요한 역사로 인식하려는 노력으로 읽을 수 있다. 물론 〈세븐 이지 피시스〉가 '재현'한 아이디어들이 본래 아브라모비치가 처음부터 만든 고유한 것은 아니지만 전시 기간 중 발생하는 관객과의 소통은 아브라모비치만의 것이 되었다. 두 번째 날 〈시드베드〉 퍼포먼스에서 예기치 않게 발생한 한 젊은 남성이 벌인 음란 행위를 경비원들이 제압한 에피소드나, 〈액션 팬츠: 제니탈 패닉〉에서 눈물 흘린 젊은 여성을 담은 비디오와 사진 기록물들은 2005년 퍼포먼스에서 관객과 아브라모비치 사이에서 생긴 교감이다. 이 이야기들은 아이러니하게도 이제 아콘치나 엑스포르트의 퍼포먼스에 따라다니는 기록물이 아니라 아브라모비치의 퍼포먼스를 위한 기록물이 되어 퍼포먼스와 리퍼포먼스의 경계 구분을 모호하게 하는 한 부분으로 자리 잡는다.

아브라모비치가 전시 명에서 '7개의 소곡'을 연상하게 한 것은 매우 재치 있는 발상이다. 60-70년대 퍼포먼스 미술가들이 만든 '곡'들이 기록물이라는 '악보'를 남기고, 아브라모비치가 새로운 연주자로 지금 다시 '연주'하는 공연이 되었으니 말이다.

성 올랑의 환생:
예술과 성형

고현서

프랑스의 신체 예술가 성 올랑Saint Orlan(1947-)은 자신의 얼굴을 성형 수술하는 퍼포먼스로 유명해졌다. 파리 퐁피두센터를 비롯한 여러 지역에서 그녀는 자신의 수술 퍼포먼스를 관람자들에게 선보였고, 수술대에 누워 피를 흘리는 장면을 사진으로 남기기도 했다. 이러한 수술 장면은 예술 서적뿐만 아니라 대중 잡지 《피플스 매거진People's Magazine》에서도 비중 있게 다루었지만, 대중의 반응은 과연 예술 작품이 어쩌다가 여기까지 온 것일까 하는 의구심을 보였다. 실제로 올랑의 수술 퍼포먼스는 대중적 인지도에 비해 성형 수술이라는 의료 시술에 가리어 그 의미가 많이 와전된 것이 사실이며, 수술 그 이상 그 이하도 아닌 것으로 보여질 수 있는 여지가 많았다. 수술 퍼포먼스는 1990년 올랑의 43번째 생일날 시작하여 9번에 걸쳐 1993년까지 진행된 〈성 올랑의 환생Reincarnation of Saint Orlan〉이라는 프로젝트의 일부분이다. 몸을 이용한 그녀의 여러 가지 퍼포먼스 중 하나이며, 일종의 방식임에도

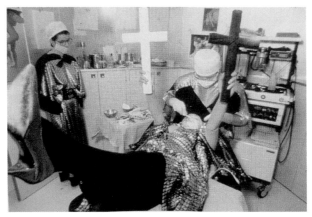

성 올랑, 〈성 올랑의 환생: 4번째 수술〉, 1991

불구하고 〈성 올랑의 환생〉이 '성형'이라는 현대 사회의 의학적 시술과 관련된 이벤트로서만 인식되고 알려진 이유가 무엇일까?

이에 대해 두 가지 부분에서 생각해 볼 수 있다. 첫 번째는 성형 수술이 대중 사회에 미치는 영향력 때문이다. 올랑은 성형 수술로 인해 예술 서적은 물론이고 《피플스 매거진》에도 실리는 등 대중의 관심을 끌었다. 미술이 대중 사회에 엄청난 영향력을 미칠 수 있는 성형 수술이라는 방법을 취했다는 점에서 〈성 올랑의 환생〉은 성형 자체에만 초점이 맞춰져 있는 것이다. 두 번째는 성형이 가지고 있는 부정적인 편견 때문이다. 올랑은 미술사의 유명한 작품들에서 이상화된 여인들의 얼굴을 차용하여 자신의 얼굴을 만들려고 하였다. 이로 인해 페미니즘 예술가들을 비롯한 예술계에서는 남성 사회가 규정한 미의 규범을 따라 더 예뻐지려고 성형한다고 올랑을 비난하였다. 페미니즘을 대표하는 주디 시카고는 올랑의 행위에 대해 "남성이 만든 작품 속 여성이 되겠다는 뜻이다. 올랑의 두상은 굴욕의 상징이다."라고

비난하면서 올랑의 프로젝트 자체를 폄하했다. 이처럼 〈성 올랑의 환생〉은 페미니즘 예술가들의 반발로 인해 그 프로젝트를 시작하게 된 미술사적 의미는 주목받지 못했다.

그렇다면 〈성 올랑의 환생〉에서 페미니즘적 의미를 걷어내고 다른 미술사적 의미는 없는 것일까? 올랑의 말에서 그 단서를 찾을 수 있다. 올랑은 다음과 같이 말한다.

> 나의 작품은 성형에 저항하는 것이 아니다. 나의 작품은 여성의 몸에 부과된 미의 규범에 도전하는 것이며, 미술사를 지배해 온 이데올로기에 도전하는 것이다.

이러한 언급은 본인 스스로가 굴욕의 상징이 되려고 한 것이 아니라는 것을 분명히 인지시키고 있다. 이제 올랑의 성형 퍼포먼스가 남성이 정한 미의 규범에 맞춘다는 비난을 할 것이 아니라 성형 퍼포먼스를 통해 무엇을 도전하고 있는지에 초점을 맞추어야 할 단계다.

고전 도상 차용은 저항적 의미

서양미술사에서 몸은 오랫동안 다루어져 왔던 핵심 주제 중 하나다. 고대 그리스부터 시작된 이상화된 몸에서부터 중세 시대 표상화된 몸, 인간 중심으로 돌아온 르네상스 시대의 몸, 역동적인 바로크 시대의 몸, 현실 세계에서 실제 이름이 있는 인상주의의 몸 등은 각 시대 미의 기준과 지배적인 양식에 따라 다양한 형태로 표현되어 왔다. 서양미술사에서 몸은 그 사회를

보여주는 문화적 산물이었다. 따라서 이를 벗어나면 비난의 대상이 되는 것은 당연한 결과였다. 마네의 〈올랭피아〉는 자기 시대 미의 기준과 지배적인 양식에서 벗어난 예다. 당시 사회에서 누드화에 등장하는 여인은 신화 속에서 나올 법한 여신이어야 했지만, 누구나 알 만한 매춘부가 그림에 등장했으며 이상화된 미의 규범에도 맞지 않았다. 그러나 지금 미술사적 관점에서 올랭피아는 과거 여인들에게 부과된 몸의 미학에 대한 도전적 의미를 담고 있는 그 시대 사회의 도발적 산물이었다.

올랑의 작업은 올랭피아의 맥락과 일치한다. 그녀는 성녀에서부터 오달리스크에 이르기까지 캔버스에 그려진 여인의 몸을 자신의 몸으로 계속해서 표현했다. 그러던 중 1990년 7월, 올랑은 〈성 올랑의 환생〉이라는 성형 프로젝트를 선보이면서 서양미술사에서 지배되어 온 규범적 미에 의문을 내던졌다. 여러 차례 성형을 통해 과거 남성 대가들의 작품에서 이상화된 여신이나 여인들의 얼굴을 부분적으로 차용하여 그녀는 자신의 얼굴을 만들어 나갔다. 턱은 보티첼리의 〈비너스의 탄생〉, 코는 제라르의 〈프쉬케〉, 이마는 레오나르도 다 빈치의 〈모나리자〉, 눈은 퐁텐블로파의 〈다이아나〉, 입은 모로의 〈유로파〉 등에서 차용하여 컴퓨터로 이미지를 합성시킨 후 다시 그 이미지를 자신의 새로운 얼굴의 모델로 삼았다. 지배적인 남성 사회가 규정한 미의 기준에 자신을 맞추려고 한 이유로 비판을 받기도 하였지만, 비평가 오브라이언은 올랑의 행위가 단순히 남성 욕망에 의해 이상화된 것을 재현하는 것이 아니라고 말했고, 비평가 로리 블레어는 고전 도상을 차용하여 성형한 올랑의 행위가 오히려 지배적 서양 미술 규범에 대한 도전이라고 평가했다. 올랑의 행위가 남성 사회가 규정한 미의 기준을 선택한

것은 사실이지만, 이를 단순히 옹호하기 위한 목적은 아니었다. 이는 서양 미술사의 바탕이 되어 왔던 몸에 대한 관념에 그녀의 종합적 사고가 결합하여 새로운 의미를 부여한 것이다.

예를 들어 그녀는 5가지 고전 도상에서 각 얼굴 부위를 따왔고, 그 각 부위를 전체 이미지로 완성하였다. 이는 이상화된 것 혹은 아름다움의 원형을 보여주는 것이 아니라 조롱하기 위한 행위에 가깝다. 우리는 가끔 매스컴에서 유명 연예인의 각 얼굴 부위들을 따와 전체 얼굴을 합성시킨 결과물을 보면서 그것이 이상화되거나 아름다움의 원형이 아님을 확인하곤 한다. 즉 그것은 우리의 기대치를 벗어나게 하는 것이 주목적임을 쉽게 인식할 수 있다. 올랑의 방식도 이 같은 연장선상에서 이해해야 한다.

올랑은 또한 고전 도상을 각각 선택한 이유를 다음과 같이 밝히며 의미를

〈성 올랑의 환생 : 4번째 수술〉, 각 여인도상과 수술부위를 설명하는 장면, 1991

부여하기도 했다.

> 다이아나는 활동적이고, 공격적으로 그룹을 이끈다. 모나리자는
> 미술사의 표지 같은 캐릭터로, 아름다움의 규범에 따르지 않았으
> 며, 성 정체성의 문제를 일으키고 있다. 프쉬케는 연약하고 정신
> 적인 미를 표현하며 다이아나와 정반대다. 비너스는 신체의 미를
> 구체화한다. 유로파는 새로운 땅과 미지의 앞날을 개척하는 정신
> 을 가지고 있다.

고전적 미의 규범에서 따온 이상화된 몸의 도상들은 올랑의 얼굴에 흡수
되어 당시 가지고 있던 미의 규범은 해체되고 이제 올랑에 의해 새로운 의
미를 획득하기 시작한다. 〈성 올랑의 환생〉 프로젝트에서 나타났던 고전 도
상의 차용은 이상화된 자신의 얼굴을 만들기 위해 진행한 것이 아니라 과거
미술사에서 진행되어왔던 지배적 규범의 미를 자신의 얼굴에서 새로운 개
념을 구축하고자 한 의도에서 진행한 것이다. 이는 결국 과거 서양미술사를
자신의 얼굴에 흡수하고, 또 새로운 개념을 제시하고자 한 것이다.

패러디화한 뒤샹 개념

서양미술사에 중심이 되어왔던 몸의 이슈는 20세기에 접어들면서 새로
운 의미로 쟁점화된다. 과거 서양미술사는 그림에 등장하는 모델의 몸에서
이슈를 찾는 반면 20세기 현대 미술사는 예술가의 몸에서 이슈를 찾고 있
다. 즉 서양미술사에서 작품 속 몸의 이슈는 현대로 접어들면서 작품을 만

드는 예술가의 몸으로 이동하였다. 이는 현대 미술에서 마르셀 뒤샹의 레디메이드에서 기인했다. 예술가가 공들여서 작품을 제작하는 과정만이 예술가의 사명이라는 것은 해체되기 시작했으며 예술가가 새로운 아이디어를 가지고 선택하는 것이 중요해졌다.

뒤샹이 1917년 독립미술사협회를 위해 제출했던 남성용 소변기 〈샘〉의 이슈에도 불구하고 그가 주장하고 싶었던 것은 예술을 제작하는 일과 이미 만들어진 사물에 이름을 붙여 예술로 명명하는 일을 동일시하는 것이었다. 뒤샹은 작품 제작 과정을 뛰어넘는 정신적 가치, 즉 개념적 사고를 주장하고 싶어 한 것이다. 뒤샹은 과거 서양미술사에서 예술 작품 만드는 과정과 예술가가 동일시되는 것을 해체하고자 했으며, 예술 작품보다는 창조적이고 정신적인 개념을 더 높이 평가하고자 한 것이다. 그러나 일부 비평가들은 이 개념을 반대로 지적하고 있다. 예술가가 수고한 작품 제작 과정이나 노동에 대한 평가 없이 오로지 예술가의 선택과 정신적 개념만이 우선시되고 있는 이러한 뒤샹의 행위를 '뒤샹의 댄디즘'이라고 부르고 있다. 본래 댄디즘은 19세기 초 영국에서 시작되어 19세기 중반 프랑스로 넘어가 보들레르에 의해서 정신적이고 지적인 것으로 완성된 이론 체계다. 그러나 현대 미술사에서 댄디즘은 물리적인 작품 제작 과정보다 선택과 정신적인 개념을 중요시하는 뒤샹에게로 넘어와 '뒤샹의 댄디즘'이라 불리며 앤디 워홀까지 관련시키고 있다. 뒤샹의 레디메이드에서 야기된 댄디즘은 '예술가에게 수고스러운 제작 과정이 없는 것', 즉 '예술가가 작품 제작자로서 몸을 사용하지 않는 것'을 뜻하며 미술사에서 새로운 몸의 미학이 되었다.

올랑의 〈성 올랑의 환생〉 프로젝트는 이와 같은 맥락에서 뒤샹과 비교할

수 있으며, 심지어 올랑 자체를 후기 뒤샹이라 부르기도 한다. 뒤샹과 비교하는 첫 번째 이유는 이미 존재하고 있는 자신의 몸을 성형 퍼포먼스에 내어놓았다는 점 때문이다. 즉 그녀의 몸을 뒤샹식 레디메이드라고 해석하는 것이다. 그러나 그 프로젝트에서 그녀의 몸은 뒤샹 스타일 레디메이드를 선보이는 것이 아니라 9번에 걸친 수술로 얼굴이 변하는 과정, 리메이드re-made를 선보이는 것이다. 올랑 역시 프로젝트를 통해 자신의 몸은 변모하는 레디메이드가 될 것이라고 언급한다.

올랑은 실제적인 성형 수술로 예술 세계를 보여준다. 성형 수술은 의사가 하는 것이지 예술가가 직접 할 수 없는 영역이다. 따라서 성형 수술이 행해지는 〈성 올랑의 환생〉에서 예술가는 수동적인 환자이며 의사가 수술을 주체적으로 진행시키고 있다고 여길 수도 있다. 이 같은 생각으로 〈성 올랑의 환생〉을 바라보면 이는 의사에게 몸을 내어 주며 예술가의 수고나 노동이 없는 뒤샹식 댄디즘으로 해석된다. 그렇지만 반대로 〈성 올랑의 환생〉은 프로젝트의 계획, 9번의 수술, 의사들, 수술복, 수술실 장식에 대한 결정은 물론이고 수술이라는 의사의 고유 영역까지 침범하였다. 수술 중 글을 읽고 자신의 얼굴에 대한 피드백을 받기 위해 팩스를 받아보고 의사와 대화하고 수술 진행에 개입하는 등 수술에 대한 주도권은 의사가 아니라 예술가 자신이 갖는다.

〈성 올랑의 환생〉은 예술가가 할 수 없는 성형 수술을 퍼포먼스로 보여주고 있다는 점에서 뒤샹의 댄디즘과 비슷하지만 수술의 주도권을 그녀가 갖고 전체적인 수술 진행을 결정하며 성형수술 행위와 예술을 융화시키고 있다는 점에서 뒤샹의 댄디즘을 뛰어넘는다. 올랑의 행위는 새로운 자신의 예

술을 만들고자 한 그녀의 노력이라 할 수 있다. 이는 뒤샹을 패러디한 것이면서 더 나아가 뒤샹의 이론을 넘어선다. 그녀는 뒤샹의 레디메이드 이론과 레디메이드에서 야기된 댄디즘의 이론까지도 자신의 몸에 모두 흡수하여 새로운 의미를 부여하고 있는 것이다.

카널 아트: 고통에서 해방된 몸

올랑은 〈성 올랑의 환생〉 프로젝트를 통해 과거·현대 미술 모두를 흡수하고 또한 해체하면서 새로운 예술을 보여 주었다. 이렇게 서양미술사 전체를 흡수하고 해체시킬 수 있었던 것은 그녀가 서양미술사 전체를 몸의 미학으로 바라봤기 때문에 가능했다. 그렇다면 몸을 활용하고 몸의 미학을 중요시한다는 이유로 그녀의 예술을 바디 아트 작품으로 분류해야 맞는 것일까? 그것이 아니라면 올랑의 프로젝트와 바디 아트의 차이점은 무엇일까? 또한 여러 차례 성형 수술을 하는 과정이 수단이라면 궁극적인 목적은 도대체 무엇이며 어떠한 개념을 설명하고자 한 것일까?

먼저 첫 번째 의문에 대한 해답으로 올랑은 자신의 작업을 바디 아트라 부르지 않는다. 스스로 고안한 카널 아트carnal art라고 부르며 선언서를 통해 설명한다. 선언서에는 그 둘의 차이점을 '몸에 부가된 고통의 유무'라고 한다. 즉 올랑은 국소 마취라는 의학 기술로 육신의 고통으로부터 해방된 몸을 보여주고 있다. 국소 마취가 나오기 전 전신 마취에서 환자는 의식이 깨어 있거나 행동할 수 없었고, 의사에게 자신의 몸을 맡기고 몸에 대한 주도적인 역할을 의사에게 넘겼다. 그러나 국소 마취로 인해 환자인 올랑은 새로운 가능성을 부여받았다. 그녀는 수술 동안 고통에서 자유로울 뿐만 아

니라 의식과 행동도 자유로워졌다. 정신분석학자 레모이네 루치오니 등의 글을 읽고 팩스도 받고 의사에게 성형을 지시할 수도 있었다. 이 모든 행위가 가능했던 것은 국소 마취로 고통에서 몸이 해방되었기 때문이다. 따라서 올랑의 성형은 몸에 가하는 학대와 고통을 실험하는 바디 아트와 차이가 있다.

예를 들어 올랑은 바디 아트 작가로 지나 파네와 크리스 버든을 거론하면서 자신의 카널 아트와 차이가 있다고 언급했다. 파네와 버든은 고통을 통해 인간의 존재성을 말하고 있다고 한다. 실제 파네는 가학적 폭력을 몸에 가하는데 〈피/따뜻한 우유〉에서는 면도칼로 자신의 입을 베어 상처를 내고 그 피에 우유를 섞어 양치를 한다. 〈감각적인 행위〉에서는 면도날로 자신의 피부를 베거나 팔에 압핀을 찌르기도 하면서 자학적 행동에 따른 감정 반응과 상처에 대한 자신의 개념을 연출한다. 버든은 대학 사물함에 몸을 구겨 넣은 채 5일간 물만 마시고 지내면서 관람객이 자기 몸에 핀을 꽂게 한다.

성 올랑, 〈성 올랑의 환생 : 7번째 수술〉, 1993

〈책형〉에서는 폭스바겐 자동차의 지붕 위에 자신의 손을 못으로 박아 예수의 책형을 흉내 내어 몸에 폭력을 가한다. 올랑이 바디 아트라고 지칭했던 파네와 버든은 몸에 대한 고통을 여실히 드러내고자 했다. 이에 반해 올랑의 프로젝트는 고통을 드러내는 것이 아니라 오히려 고통으로부터 해방된 몸을 드러내고자 했다. 바디 아트에서 내세운 희생, 손상, 자기 학대를 꾀하지 않는다는 것이다.

올랑이 국소 마취를 하더라도 완전히 고통에서 자유롭지 않을 수도 있다. 또한 올랑 자신은 고통을 느끼지 못한다고 하더라도 보는 이는 올랑의 상처 난 몸을 보면서 바디 아트와 똑같이 인간의 고통을 느낄 수 있는 몸을 보게 되므로 고통에서 자유롭지 않을 수도 있다. 실제 국소마취 중이라도 고통이 약간 남아 있을 수도 있고, 피가 흐르는 자신의 몸을 보면서 고통을 받을 수도 있다. 그러나 그녀는 이를 대비해 수술 전 1년 반 동안 정신 분석 치료를 받았고, 수술 그 이후로도 7년 동안 계속되었다. 그녀가 완전하게 고통에서 해방되었다고는 말할 수 없지만, 정신 치료까지 받아왔다는 점은 철저하게 고통에서 해방되고자 한 몸을 보여주려 한 것이다. 그리고 보는 이도 처음에는 그녀의 상처 난 몸을 보면서 고통을 느낄 수도 있지만, 올랑이 고통을 느끼지 않고 글을 읽고 행동하는 모습을 보면서 곧 우리가 인식하는 몸과는 다르며 더 나아가 고통에서 해방된 몸을 보게 된다. 결국 올랑의 프로젝트에서 그녀는 현실 세계에서 불가능한 몸을 보여준 것이다.

탈나르시시즘: 새로운 대안적 자아

올랑은 〈성 올랑의 환생〉으로 카널 아트를 만들고자 했다. 카널 아트, 즉

고통에서 해방된 몸을 통해 그녀가 궁극적으로 지향하는 바는 무엇일까? 다시 말해 카널 아트로 어떠한 예술 개념을 설명하고자 했던 것일까? 이에 대한 해답은 올랑 자신의 글에서 찾을 수 있다.

> 나의 카널 아트는 거울에 반영된 나 자신의 모습에 빠지지 않는 새로운 나르시시즘적 공간을 가능하게 한다. 난 나 자신의 몸을 고통 없는 상태에서 볼 수 있게 된다.
> 새로운 거울 단계!…

즉 자기 자신을 점차 낯설게 만들어가며 새로운 자신을 만든다는 것이다. 정신분석학자 라캉의 거울 이론에서 아이가 거울을 보고 자신이라고 믿는 과정과 달리 올랑은 거울에 반영된 자신의 이미지에서 내가 아님을 인식하는 새로운 거울 단계를 시도하고 있다. 수술 동안 깨어 있는 것이 불가능했지만, 국소 마취로 인해 몸과 의식이 깨어난 그녀는 수술로 살이 찢기며 뼈가 드러나고 피 흘리고 있는 자신의 몸을 고통 없는 상태, 즉 타자의 입장에서 자신의 몸을 바라본다. 이로써 자신의 몸과 분리된 새로운 자아가 탄생한 것이다. 그녀가 몸의 다른 부위를 거의 다루지 않고 얼굴만 성형하는 이유도 바로 여기에 있다. 수술 중 깨어 있기 위해서다. 다른 부위까지 성형하게 되면 그녀는 전신 마취를 해야 하기 때문이다. 얼굴만 성형하는 또 다른 이유는 얼굴이 갖는 나르시시즘적 특성 때문이다. 얼굴은 나르시시즘에서 가장 크게 차지하는 영역이며, 올랑이 의도한 대로 낯선 자신의 얼굴을 통해 새로운 자아를 만들 수 있는 유일한 곳이었다.

이처럼 자신의 얼굴과 일치시키지 않는 새로운 자아를 만들고자 한 그녀의 노력은 정신 분석 치료를 통해서도 진행했다. 수술 중 깨어 있을 때 자신의 찢기고 피 흘리는 몸을 보고 충격을 받지 않도록 정신 치료를 받았을 뿐만 아니라 더 나아가 그 모습에 자기 자신을 대입시키지 않는 치료까지 받았다. 말하자면 그녀의 몸은 성형 수술로 변모하는 반면 그녀의 정신은 정신 치료를 통해 새롭게 거듭난 것이다. 〈성 올랑의 환생〉이라는 프로젝트 제목에서도 알 수 있듯이 그녀가 추구하는 것은 새로운 몸과 정신을 가진 새로운 정체성의 올랑이었던 것이다. 결국 〈성 올랑의 환생〉은 정체성의 문제를 말한 것이다. 이는 그녀가 수술 중 읽었던 레모이네 루치오니의 글을 통해서도 엿볼 수 있다.

> 피부는 속이고 있다… 나는 천사의 피부를 가졌지만 자칼이다… 나는 악어의 피부를 가졌지만 강아지이고, 나는 흑인의 피부를 가졌지만 백인이며, 나는 여성의 피부를 가졌지만 남성이다. 나는 내가 가진 어떤 피부도 결코 가질 수 없다. 이러한 법칙에서 예외는 없다. 왜냐하면 내가 가진 것은 결코 나일 수 없기 때문이다.

이 글을 통해 올랑이 뜻하고자 한 바는 외형적 몸의 특성, 구체적으로 얼굴에서 외형적 특성이 개인의 정체성을 대변시킬 수 없다는 것이다. 올랑은 우리가 인식하고 있는 우리의 외형에 우리 자신을 대입시키지 않는 새로운 대안적 자아를 자신의 성형 퍼포먼스에서 보여주고자 했다. 올랑 스스로가 직접 언급한 여성 몸에 남성의 권력이 존재하는 영역 중 하나라고 말했

던 성형을 통해 그녀는 오히려 나르시시즘적인 결과를 얻어내는 것이 아니라 탈나르시시즘적인 결과를 얻어내고자 했다. 이는 예뻐지는 수단으로만 몰고 갔던 성형의 아이러니한 결론이라 할 수 있다. 결국 그녀는 성형이라는 현대 사회의 이슈이자 의학적 매체를 통해 과거부터 현재에 이르는 서양 미술사 전체를 몸의 미학으로 받아들이고 현 시대 미술사 개념을 만들어 가고 있는 것이다.

올랑의 대안적 자아는 또한 유동하는 이미지 상태로 존재하는 우리의 몸, 특히 얼굴에 대한 기존 사회적 체계에 도전하고 있다. 올랑의 퍼포먼스는 신분증 사진과 그 사람의 신분이 동일시되는 사회적 체제를 무너뜨리려고 하였다. 올랑은 수술이 끝나면 광고 회사를 고용하여 새 이름을 짓고 법률가를 고용하여 프랑스 정부가 그녀의 새로운 신분을 인정하도록 요청하겠다고 하였다. 이러한 언급은 어떠한 형식적 특성인 몸으로 그녀 자신을 대변할 수 없다는 것을 나타내고, 우리의 몸을 규정하고 조종하는 사회 체제

성 올랑, 〈성 올랑의 환생〉, 수술이 끝난 후 찍은 사진, 1993

3. 환상의 기록과 매체의 확장

에 도전한 것이다.

올랑은 성형으로 끊임없는 변화를 통해 몸에 대한 고정된 정체성을 해체시키고자 했다. 다시 말해 〈성 올랑의 환생〉 프로젝트는 성형이라는 의학적 매체로 얼굴의 변형을 통해서 고정된 정체성이 아니라 변화하고 있는 대안적 자아를 추구하는 미학을 제시했다.

흰색 위에 흰색을 칠할 때까지:
로만 오팔카의 〈오팔카 1965/1-∞〉 프로젝트

선우지은

어떻게 삶을 꾸려나가야 할지 어렸을 적 자문한 적이 있다. 그리고 내가 살아내야 할 이 시간들로부터 나는 무엇을 기대하고 있는지에 대해서도. 이 질문은 내가 선택했던 화가라는 직업, 그리고 그림으로 빵을 벌어야 하는 상황으로 연결되었다.

－ 로만 오팔카

프랑스 태생 폴란드인 로만 오팔카Roman Opałka(1931-2011)는 그가 일생에 걸쳐 진행한 〈오팔카 1965/1-∞〉 프로젝트(이하 〈오팔카 프로젝트〉)로 유명하다. 1965년 오팔카는 검은색 캔버스 맨 위 왼쪽에 숫자 '1'을 세필로 그려 넣었다. 그 다음 계속해서 2 · 3 · 4 · 5를 그려 나갔고 '35327'에 이르게 되자 캔버스를 가득 채울 수 있었다. 두 번째 캔버스는 그 다음 숫자부터 시작해서 마찬가지로 연속적으로 채워나갔다. 모든 캔버스의 이름은 '디

테일', 예를 들면, 〈오팔카 1965/1-∞, 디테일 1-35327〉이라 불렸고 196×
135㎝ 캔버스 규격에 0호 세필만 사용하는 작업 방식을 고수했다. 여행 중
에는 이 시리즈를 지속하기 위해 32.5×23.8㎝ 종이에 검은색으로 숫자를
써 내려갔고 이를 '여행 노트'라고 불렀다. 실로 엄격한 방식으로 진행하는
일생일대 진정한 프로젝트가 아닐 수 없다.

로만 오팔카, 〈오팔카 1965/1-∞〉(디테일 1-35327), 1965, 캔버스에 아크릴,
196×135㎝, 폴란드 우치미술관

1968년부터는 어떤 감정이나 상징적 요소도 배제하려는 방편으로 오팔카는 '회색' 캔버스에 숫자를 그려갔다. 또 숫자를 적으면서 이를 읊조리는 목소리를 동시 녹음하고 하루 작업량이 끝나면 캔버스 앞에 서서 자신을 흑백 사진 한 장으로 남겼다. 이 모든 것이 〈오팔카 프로젝트〉였다. 1972년부터는 기본 바탕색에 흰색을 1퍼센트씩 섞어나갔다. 이러한 방식으로 작업을 지속하면 흰색 캔버스에 흰색으로 숫자를 그려 넣는 날이 오게 되는 것은 필연적 결과였다. 2011년 8월 10일 《뉴욕 타임스》에서 오팔카는 2008년에 이르자 비로소 흰색 바탕에 이르렀다고 말했다.

오팔카는 자신이 보여주고자 하는 것은 시간을 기록하고 동시에 정의해 나아가는 과정으로 이것이 평생에 계획하여 본질적으로 보여주려 한 것이라고 이야기했다. 보이지 않는 시간을 기록한다는 작가의 말은 다소 의아하게 느껴질지 모른다. 추상적이며 손에 잡히지 않는 시간이란 개념을 이 예술가는 어떻게 드러내고 또 담으려 했던 것일까.

> 한 인간의 삶에서 과연 무엇이 가능한가? 나는 무엇을 원하고 어디로 가고자 하는가? 사실 1956년부터 폴란드에서 조형 예술은 완전한 자유를 얻었다. 우리 미술가들은 시인들에 비하면 하고자 하는 모든 것을 할 수 있었다. 당시에는 미술 시장이라는 것이 전혀 없었기 때문에 작가로서 내가 던진 질문은 상업 갤러리가 있는 사회에서보다 훨씬 더 진지하고 존재론적으로 다가왔다. 예술은 당시 우리에게 상품이 아니었다. 상업 갤러리가 없는 곳에 창작의 자유가 넘쳤던 것이다. 이 같은 상황은 나와 나의 예술을 위

한 어떤 기회였다. 나는 나에게 극단적인 문제 제기를 허락할 수 있었다. 미술가로서 넌 무엇을 그리고자 하느냐? 말레비치가 정 사각형을 선택하고, 세잔이 생 빅투아르 산을 선택했듯이, 나는 회화에서 시간을 보여주는 아이디어에 도달했다.

위 내용은 독일 미술 전문 잡지 《쿤스트포룸》에 실린 "시간과 영원의 비 가역성"이란 글에서 오팔카가 말한 내용이다. 그가 특정 아이디어에 도달 할 수 있었던 사유思惟를 서술한 대목에서 마지막 부분은 특히 주목을 끈다. "나는 나에게 극단적인 문제 제기를 허락할 수 있었다. 미술가로서 넌 무엇 을 그리고자 하느냐?" 오팔카는 프랑스와 폴란드를 오가며 지내온 젊은 시 절이나 당시 정치적 사건을 재현하는 것에 초점을 두지 않고 측정 불가능 한 시간을 보여주는 것에 평생을 몰두했다. 아마 그 이유는 가장 본질적인 생사生死, 즉 살아감과 죽어감을 담은 근본이 시간이라고 이해했기 때문이리 라. 끝없이 이어지는 숫자를 그린다는 것은 무한히 흐른다는 시간의 속성과 닮아 있다. 그리고 무한대로 지나가는 시간에는 삶을 살아간 만큼 그 삶을 소멸했다는 역설적 필연이 담긴다.

삶과 죽음의 고리 1: 무한성과 영속성

오팔카는 〈오팔카 프로젝트〉를 시작하고 난 지 3년 후 1968년부터 숫자 를 읊조리는 음성 녹음과 여권 형식으로 찍은 흑백 사진 한 점을 매일 남기 기 시작했다. 그가 시간이라는 주제를 다루기 위해 자신의 얼굴을 남기는 과정이 필요했던 이유는 무엇이었을까.

사진은 순간을 포착하여 이를 고정된 이미지 속에 붙잡아 두는 속성을 지닌다. 지금 이 순간을 한 이미지에 담아 고착하는 일은 마치 연속하는 시간을 조각내어 떼어둔 것 같은 착각을 불러일으킨다. 특히 오팔카가 매일 자기 얼굴을 찍는 행위는 동일한 대상을 반복해 찍는다는 점에서 단순한 자기 복제, 기계적 반복처럼 보인다. 게다가 그의 사진에는 어떤 표정 변화나 희로애락도, 흥미로운 이야깃거리도 담겨 있지 않다. 주요 인물이나 사건을 알리는 정보 전달도 아니고, 일종의 '셀피' 같은 나르시시즘은 더욱 아니다. 오팔카는 동일한 조건으로 설정한 작업 환경에서 하루 동안 작업한 캔버스 앞에 선 채로 자기 얼굴의 정면을 매일 사진으로 기록할 뿐이었다. 작업 환경을 똑같이 유지하기 위해 오팔카는 캔버스를 비롯한 모든 사물, 카메라와 조명과 본인 사이 간격을 고정해두었다. 조명은 밝기까지 정해두고 작업을 진행했다. 매일 한 점씩 더해진 사진 시리즈는 〈오팔카 프로젝트〉에 방대한 양적 규모를 더한다. 이 촬영 작업은 매일 일정한 기록을 끊임없이 남긴다는 점에서 고도의 수행처럼 보이기도 한다. 〈오팔카 프로젝트〉를 차지하는 사진 시리즈는 같은 행위를 무한 반복하여 거의 동일한 결과물을 연속 제작한다는 점에서 무한 증식하는 세포 분열과도 비슷해 보인다.

이러한 연속 사진은 오팔카가 그린 '디테일' 캔버스 작업에 그려 나가는 숫자와 더불어 증가한다. 이는 프로젝트 타이틀인 "오팔카 1965/1-∞"에 적힌 무한대 기호 '∞'에서 예견된 것이기도 하다. 끝없이 '지나가는' 시간이란 대상은 작업이 지속되면서 캔버스 바탕색에 변화를 이끌고 증가하는 숫자는 흘러가는 시간을 반추하게 만든다. 끊김 없이 흐르는 시간, 무한대로 향하는 숫자 행렬, 반복적으로 생성하는 사진, 이 모두는 〈오팔카 프로젝

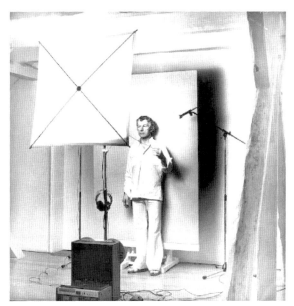

자신의 스튜디오에서 사진을 찍는 로만 오팔카

트)에 서로 얽혀 있다. 오팔카는 동일한 인물 사진 두 장을 예로 들면서 여기에 흥미로운 점이 담겨 있다고 이야기한 적이 있다.

비슷해 보이는 여권 사진 두 장이 놓여 있다고 가정해 보자. 여기에 흥미로운 것이 있다. 무엇일까? 그 두 장은 동일하다고 볼 수는 없다. 인물은 동일하겠지만 그의 인생에서 똑같은 시간에 찍힌 것은 아니다. 이런 부분이 내 작업의 출발점이 되었다고 말할 수 있다. 시간이 지나가고 있다는 것을 보기 위해서… 사진은 보다 분명하고 정확하게 그것을 보여줄 수 있다.

오팔카는 비슷한 사진 두 장 혹은 그 이상의 사진이 시간의 흐름을 보여줄 수 있다고 믿었다. 날마다 찍은 그의 사진은 한순간 포착한 이미지에 불과하지만 분절할 수 없고 연속하는 시간이 담길 수밖에 없다는 것이다.

자기 자신을 매일 찍는 오팔카의 행위는 마치 기계적 반복 같다. 그러나 작업량이 축적되면서 이미지들 간에 차이가 드러난다. 동일한 대상을 매일 찍는 작가의 반복은 과거와 다른 오늘의 시간, 오늘과 다른 내일의 시간이라는 '차이'를 안고 있다. 일련의 사진 시리즈가 결국 그 차이를 반영하는 역할을 수행한다.

오팔카의 반복은 질 들뢰즈가 예술에 대해 언급한 것을 떠올리게 한다. 들뢰즈는 "예술의 역할은 반복되는 일상에 어떤 작은 차이를 끌어내어 반복의 다른 수준들 사이에서 동시적으로 유희하게 만들어 주는 것"이라고 했다. 오팔카의 사진은 실제로 그러한 작은 차이를 만들어냈다. 그의 무한대 프로젝트는 동일하게 작동하는 작업 방식으로 모든 작품이 단순 반복처럼 보인다. 그러나 그 반복은 어제와는 다른 오늘의 반복이며 내일도 반복될 것이지만 오늘과는 또 다른 반복이다. 똑같은 반복이어도 어제, 오늘, 내일은 서로 다르다. 미술사가 이현애는 오팔카의 작업을 고대 그리스 철학자 말을 인용해 설명했다.

> 오팔카는 숫자를 세어나감으로써 시간의 흐름에 대면했고, 고대 그리스 철학자 헤라클레이토스의 말처럼 모든 것은 흐른다지만 우리가 오늘 담그는 그 강은 어제와 같은 물이지만 어제의 그 물은 아닌 것이다.

　　　　　　　　　　　3. 환상의 기록과 매체의 확장

2008년 서울 학고재 갤러리에서는 개관 20주년을 맞이하여 로만 오팔카 · 주제페 페노네 · 귄터 위커 · 이우환의 작업으로 〈센시티브 시스템〉 전시를 개최했다. 전시를 기획한 프랑스 생테티엔미술관장 로랑 에쥐는 오팔카의 작업에 대해 다음과 같은 말을 남겼다.

> 우리는 일반적으로 한 시간, 두 시간, 하루, 이틀, 한 달, 두 달, 일 년, 수십 년 동안 똑같은 행위를 하지만 그것은 결코 똑같지 않다. 그 어떤 것도 과거와 똑같이 되풀이할 수는 없다. 불과 1분 전에 했던 일이라도 말이다. 따라서 우리는 필연적으로 항상 새로운 것을 행한다.

에쥐는 오팔카가 어떠한 삶의 상황에 처해 있었든지 간에 작업을 지속하고 있다고 말했다.

> 그럼에도 작업을 계속 해나가고 프로그램을 반복하고, 결코 똑같지 않으면서도 똑같은 행동을 되풀이한다.

또한 그는 오팔카의 작품이 삶에 뿌리를 두고 있어 실제 삶과 분리될 수 없다고 보았다. 이러한 반복이 거듭된다면 이 무한대 프로젝트는 작가가 사라지는 죽음이란 순간에 이르러야 마침표를 찍는다. 대장정 프로젝트가 끌어안고 있는 것은 바로 다름 아닌 죽음, 소멸이다.

삶과 죽음의 고리 2: 소멸, 그러나 생성하는 소멸

사진이 죽음을 상기시킨다고 언급했던 수전 손택은 1973년《사진에 관하여》에서 사진은 대체로 지나간 세월을 회상하게 함으로써 도덕적인 구분을 모호하게 하고 역사의 심판을 완화시켜 주면서 부드러운 시각으로 과거를 볼 수 있게 만든다고 하였다. 이처럼 사진 이미지가 불러일으키는 '과거에 대한 회상'은 무엇을 의미하는 것일까. 과거 어떤 시점을 회상하는 지금 이 순간도 이미 과거가 되어 지나가는 상태, 이는 필연적으로 맞이하는 죽음을 상기시키며 인간 존재에 대한 존재론적 질문을 유도한다. 오팔카는 한 인터뷰에서 시간이 죽음을 창출하기 때문에 우리 삶에서 시간이 가장 중요한 요소라고 강조한 적이 있다. 그가 〈오팔카 프로젝트〉에서 보여주고자 했던 시간이라는 주제는 결국 삶과 대면한 죽음, 죽음과 대면하는 삶을 순환하며 연결 짓는 고리로 볼 수 있다.

〈오팔카 프로젝트〉의 사진 시리즈를 전시한 공간에 들어서면 시간과 인접한 죽음이란 개념이 보다 두드러진다. 앞서 보았듯이 오팔카는 사진에 가해질 외부적 요소를 철저히 차단하고 언제나 하얀 셔츠에 동일한 헤어 스타일과 표정을 갖추어 자신을 촬영했다. 그 결과 촬영한 사진 이미지들이 한 공간에 모이면 비로소 시간의 흐름으로 생긴 변화가 부각된다. 인물 사진에서 배경 역할을 하는 캔버스는 점차 환해져서 시간이 지나면 종국에 흰색에 도달한다. 사진 속 작가의 머리카락 색깔도 갈수록 희어지고 심지어 눈동자 색깔도 밝아진다. 오팔카는 이어지는 사진들을 확인하면서 그의 눈동자 색이 밝게 변화한다는 사실을 알게 되었고 그것이 기나긴 과정이었다고 이야기했다. 그렇다면 이러한 변화는 어디를 향하고 있는 것일까. 그의 사진 시

로만 오팔카의 전시 전경, 뉴욕 레비고비 갤러리, 2014 © Courtesy Dominique Lévy Gorvy

리즈에서 드러나는 시간의 흐름은 물리적 변화를 창출하면서 동시에 어떠한 필연적 귀결을 마주하게 만든다. 바로 사라짐, 죽음, 곧 소멸이다.

오팔카의 프로젝트는 지나치게 엄격한 작업 방식과 죽음을 인지시키는 강한 성향 때문에 한편에서는 자살에 이르게 하는 작업이란 평을 듣기도 했다. 그러나 작가는 자신의 작업이 죽음에 대한 인식을 내포하고 있기는 하지만 그 인식이 무엇보다도 삶과 밀접하게 맞닿아 있다고 말했다.

사람은 그의 존재가 멈추게 될 존재라는 사실을 알고 있다. 죽음에 대한 개념 없이 시간이라는 차원을 논할 수 없다.

죽음에 대한 인식 없이 삶을 이야기할 수 없으며 죽음에 대한 인식 없이 시간을 다룰 수도 없다는 오팔카의 언급은 〈오팔카 프로젝트〉를 통해 말 그대로 실현되었다. 〈오팔카 프로젝트〉에서 사진이 보여주는 점진적 변화, 예를 들어 밝음 정도가 달라지는 캔버스, 색이 옅어지는 머리카락과 눈동자, 주름이 깊어지는 얼굴과 목, 달라지는 입술선의 흔적 등은 시간이 흐르며 탄생한 것들이다. 동시에 각 사진은 순간적 포착이지만 그 순간은 한 인간의 소멸을 매일 다르게 담은 결과물이기도 하다.

한편 〈오팔카 프로젝트〉는 얼핏 보면 영원히 극복할 수 없는 죽음을 의미하는 듯 보인다. 그러나 이것은 가차 없이 이르게 될 죽음 그 자체만을 강조한다기보다 소멸 과정 가운데 오히려 두드러지는 삶을 아우르는 것에 가깝다. 이러한 끊임없는 되풀이 과정은 그리스 신화 속 코린트 왕 시시포스의 모습을 떠올리게 한다. 제우스를 속인 죄로 지옥으로 떨어진 시시포스는 산에서 굴러떨어지는 바위를 평생 끊임없이 밀어 올리는 벌을 받았다. 한 연구자는 오팔카의 프로젝트가 시시포스의 영원한 반복과 닮아 보이지만 그 굴레에서 비껴있는 '해방된 시시포스'라고 하였다. 작가 스스로도 '적극적인 반反시시포스'라고 이야기했던 〈오팔카 프로젝트〉에는 측정할 수 없는 시간의 영속성을 보여주고자 했던 작가의 노력과 죽음을 분리할 수 없기에 역으로 더욱 부각되는 삶을 재현하려 했던 그의 의도가 담겨 있다. 사死에 가까워진다는 것은 생生과 정반대를 향하는 것 같지만 바로 이 대립한 두 개념이 혼재한 상태가 역설적으로 강렬한 삶을 재현하고 있는 것이다.

명멸明滅하는 물질적 존재

여러 각도로 〈오팔카 프로젝트〉를 살펴본 바와 같이 오팔카의 작업은 다분히 개념적인 것을 다루기에 혹자는 그를 개념 미술가로 간주할 수도 있다. 그렇지만 오팔카는 개념 미술가로 구별되는 것을 선호하지 않았다. 미술의 물질성을 최소화한 탈물질화·비물질화 특성을 지닌 개념 미술은 사고思考를 중시한다. 하지만 오팔카는 작업에서 비물질화를 추구하지 않았다. 붓에 흰 물감을 묻혀 물감을 소진할 때까지 숫자를 그려 넣고 다 소진하면 다시 찍어 그리는 반복적인 행위는 캔버스 위에 농도 차이와 리듬감을 생성한다. 이 리듬에 작가의 흔적이 배인다. 숫자를 읊조리는 작가의 목소리와 그의 키에 맞추어 걸린 사진도 예술가의 신체라는 물질적 요소를 반영하기에 오팔카는 개념 미술가로 구별되는 것을 선호하지 않았으리라.

오팔카의 무한대 시리즈에서 마지막 숫자는 2011년 8월 6일에 그린 '5607249'였다. 더 이상 숫자를 쓸 수 없게 된 작가의 죽음은 프로젝트를 완결지었다. 작가는 어떤 의미에서 숫자 '1'을 맨 처음 그려 넣었을 때 이미 작품이 완성된 것일지도 모르겠다고 언급했다. 이제 관람자는 작가의 행위가 반복된 캔버스 숫자를 눈으로 보고 전시장에서 퍼지는 작가의 목소리를 귀로 들음으로 그의 호흡을 따라가게 된다. 그리고 작가의 실제 키와 유사한 높이에 설치된 작가의 사진을 마주한다. 바로 이 때 한 작가의 삶과 시간, 나이가 들고 소멸해 감으로 인한 죽음과 그의 실존이 동시에 명멸明滅한다. 〈오팔카 프로젝트〉는 끝이 났다. 하지만 지금 현재도 끊임없이 지나는 시간 가운데 우리가 서 있으며, 삶을 살아가고 그 삶을 소진하여 소멸해감으로써 그 시간에 접해 있다는 사실을 〈오팔카 프로젝트〉는 언제나 소환시켜 줄 것이다.

도시와 현장, 스펙터클

현대 문명에 대한 경고:
시애틀 대지 미술 공원

홍임실

우리에게 시애틀은 영화 〈시애틀의 잠 못 이루는 밤〉의 배경 도시로 알려져 있다. 이 영화를 본 관객이라면 시애틀이라는 도시를 비가 많이 내리는 곳으로 생각할 것이다. 하지만 생각과 달리 시애틀은 사계절 내내 나무가 푸르고 자연 환경이 뛰어나게 아름다운 곳이다. 시애틀이 속한 워싱턴 주는 '에버그린 스테이트evergreen state'라는 별칭이 붙어 있을 정도다. 시애틀의 이러한 자연 환경은 온화한 북태평양 기후에 속한 탓도 있겠으나 시애틀 시민들이 자연을 지키고자 한 노력 때문이기도 하다. 이는 시애틀 외곽에 위치한 대지 미술 공원에서 그 예를 찾아볼 수 있다. 대지 미술 공원은 미니멀리즘, 대지 미술 작가로 잘 알려진 로버트 모리스Robert Morris(1931-2018)가 디자인한 〈무제〉가 실현된 곳이다.

대지 미술 공원이 만들어진 데는 다음과 같은 이유가 있다. 1979년 시애틀은 산업과 기술 발전으로 발생하는 심각한 자연 파괴가 있었다. 시애틀

로버트 모리스, 〈무제〉가 실현된 대지 미술 공원 입구에서 바라본 모습, 2012

시는 이를 인지하고 자연 파괴를 막을 정책을 세우고자 했다. 시애틀 행정부는 사라져 가는 푸른 대지를 보호하기 위해서 더 이상 농장이 사라지지 않도록 하는 '농장 보호 프로그램'이라는 행정적 정책을 세웠다. 이와 더불어 자연 파괴와 보호에 대한 문제를 시민들이 인식하게 하는 〈대지 미술: 조각을 통한 토지 개선〉이라는 문화 정책을 시행하였다. 이 정책은 대지 미술가 8명을 초청해 시애틀과 시애틀 주변 8곳의 황폐한 땅을 개선하도록 하는 미술 프로젝트였다. 프로젝트는 두 단계로 나누어 진행되었다. 1단계는 미술가 8명 중 2명이 대지 미술 작품을 실행하는 것이었고, 2단계는 대지 미술을 실행하지 않고, 6명의 미술가들이 제작한 대지 미술 디자인 제안서의 전시회 및 심포지엄을 개최하는 것이었다. 시애틀 행정부는 이 프로젝트를 통해 황폐화된 자연 상황을 시민에게 알리고 그 해결책을 모색하는 계

기를 만들고자 하였다. 이 글에서 살펴볼 시애틀 대지 미술 공원은 〈대지 미술: 조각을 통한 토지개선〉 1단계 프로젝트에 속해 있던 로버트 모리스의 〈무제〉에 대한 이야기다. 로버트 모리스는 1단계 프로젝트에 초청되었고 폐광이었던 '30번 존슨 갱'에 〈무제〉를 실행하게 된다.

폐허의 땅과 이를 기억하는 죽은 나무 그루터기들

시애틀 행정부는 〈대지 미술: 조각을 통한 토지개선〉 1단계 계획을 실행할 장소로 폐광으로 버려진 '30번 존슨 갱'을 선택하였다. '30번 존슨 갱'은 도로 건설용 자갈을 캐던 노천 광산으로 1940년대 채굴이 중단되었다. 이후 이 장소는 심각하게 황폐화되고 있었다. 시애틀 행정부는 이곳을 시민에게 매각하려고 한 적도 있었지만 구매를 원하는 시민이 나타나지 않아 그대로 방치하고 있었다.

〈대지 미술: 조각을 통한 토지 개선〉 1단계 프로젝트에 초청된 로버트 모리스는 '30번 존슨 갱'에 계단식 층을 이루며 오목한 그릇과 같은 디자인을 제안하였다. 모리스가 제안한 대지 미술 디자인은 대체적으로 평평한 위쪽과는 달리 아래쪽으로 갈수록 경사지며 깊은 구멍을 연상시킨다. 작품은 중앙 안쪽으로 평평한 계단이 2미터 정도 펼쳐지고 그 아래로 약 35도 정도 경사면이 펼쳐지다가 다시 계단이 반복되는 구조다. 이 계단식 층은 높게 경사진 비탈면에서는 다섯 개, 조금 낮은 비탈면에서는 세 개로 구성된다. 그리고 계단식 층을 이룬 바닥은 다시 평평한 땅을 이룬다.

'계단식' 형태는 인류가 오래 전부터 대지를 효율적으로 사용하기 위한 한 방법이었다. 평평한 대지와 달리 경사진 대지에서는 건축물을 만들거나

농사를 짓는 데 한계가 있었다. 계단식은 이런 한계를 극복하고 대지를 안정화시키기 위한 효과적인 방법이었다. 하지만 〈무제〉의 계단식 구조는 다른 계단식 구조물과는 달리 대지 안정화를 도모하기 위한 작품이 아니다. 작품이 만들어진 이후 발생한 재난은 이를 뒷받침해 준다. 모리스의 작품이 만들어진 후 시애틀 지역에 뜻밖의 비가 많이 내렸고 이로 인해 작품 일부가 무너져 내린 사건이 터졌다. 흙더미가 도로 밖으로 밀려나와 차를 가로막은 사건에서 모리스의 작품이 대지 안정화와는 아무 연관성이 없다는 사실을 확인하게 된다.

〈무제〉에 나타난 '계단식' 형태는 무엇을 의미하는가? 계단식 형태는 지구라트Ziggurat 같은 고대 유적뿐 아니라 노천의 광산 이미지를 재현한다. 〈무제〉는 불도저를 동원해 땅을 파고 흙을 다지는 과정을 통해 완성되었다. 이런 과정은 광산업자들이 노천 광산에서 광물을 캐는 방법과도 같다. 광산업자들은 노천 광산에서 광물을 캐기 위해서 거대한 굴착기로 땅을 파고 파헤쳐진 땅이 무너지지 않도록 계단식 형태를 만든다. 그리고 계단을 이용해서 광물을 운반하고 굴착기를 이동시킨다. 이런 이유로 대부분의 노천 광산은 계단식 형태를 띤다. 〈무제〉에 나타난 계단식 형태와 〈무제〉를 만드는 행위는 광물을 캐는 노천 광산 같은 모습을 재현한다. 결국 〈무제〉에 나타난 계단식 형태는 폐허 같은 모습을 시각화한 것이다. 모리스는 이렇게 언급했다.

신은 사라지고 인류 기술의 결과만이 남은 무정한 시대에 살고 있기 때문에 나의 작품은 신이나 산업을 축복하는 것이 아니다.

빙햄 구리 광산, 유타 주 솔트레이트 시티, 2019

모리스는 〈무제〉에서 계단식 구멍을 통해 현대인들이 문명이라는 명목으로 대지를 착취하는 것을 표현하고자 했다. 모리스의 작품에 표현된 '계단식' 형태는 인간이 대지에 가하는 원초적인 행위이며, 과거에는 인간 삶에 기여한 숭고한 구조물들을 만들어 냈지만 현대에는 상처와 쓰레기만을 양산하고 있다는 것을 말하고 있다.

모리스가 이 장소를 처음 방문했던 1979년 초에는 나무와 풀이 무성히 자라고 있었다. 모리스는 자신의 디자인 계획에 따라 이곳에 서식하는 풀과 나무를 제거했다. 이때 모리스는 나무를 모두 제거하지 않고 몇 그루의 나무 그루터기들을 남겨두었고, 나무 그루터기들에 검정색 보존 물질인 크레오소트_{creosote}를 발라 영구히 보존하고자 했다. 그는 약 1미터 높이의 검정색 그루터기들을 '숲의 유령들'이라고 명명했다. '숲의 유령들'은 이전 여기 숲이 있었다고 기억하게 하려는 의도로 남겨진 것이다. 궁극적으로 그는 죽은 나무 그루터기들로 사람들에게 폐광 시절 황폐화된 땅의 모습을 환기시키고자 했다.

모리스가 남겨둔 죽은 나무 그루터기들은 허드슨 강 화파에 속했던 샌포드 기포드_{Sanford Gifford}(1823-1880)의 〈헌터 마운틴, 황혼〉을 상기시킨다. 기포드 회화에서도 죽은 나무 그루터기들이 묘사되어 있다. 기포드의 〈헌터 마운틴, 황혼〉에서 우리는 죽은 나무 그루터기들을 통해 미국 산림이 인간에 의해 파괴되었다는 것을 감지할 수 있다. 회화의 배경이 된 지역은 19세기 제혁 산업으로 유명했던 캣스킬 빌리지 근처다. 가죽을 무두질하기 위해 나무를 태워 얻은 잿물에 가죽을 담가두는 방법을 써야만 했기 때문에 이 지역 나무는 빠르게 사라져 갔다. 기포드의 할아버지는 무두장이였고 기포

드는 무두질을 위해 이 지역에서 거대한 주목이 급격히 제거되는 것을 알고 있었다. 작품 가운데 있는 거대한 주목은 한때 이곳이 원시림이었다는 것을 상기시켜준다. 기포드의 풍경화에 퍼져 있는 죽은 나무 그루터기들은 19세기 산업 성장으로 발생한 환경 대파괴를 여실히 지적하는 듯 보인다. 기포드의 회화는 예전에는 대륙에 퍼져 있던 넓은 원시림이 이제는 폐허가 되었다는 것을 통렬하게 대변하는 것 같다. 모리스의 작품에서도 기하학적인 계단에서 풍기는 고요한 분위기는 죽은 나무 그루터기들로 더욱 배가된다. 그리고 죽은 나무 그루터기들은 〈무제〉에서 고요함을 넘어 황량함이 느껴지게 한다. 모리스의 〈무제〉는 드라마틱하게 슬픈 느낌을 자아낸다. 수잔 보트거Suzaan Boettger는 이 작품에 대해 "거의 종말론적인 특징을 가졌다"고 묘사하기도 했다. 모리스의 작품에 나타난 죽은 나무 그루터기들은 사라져 가는 자연을 기억하고자 하는 미술가의 소망을 담고 있다.

환경 치유 도구가 아닌 미술

모리스가 맡은 장소는 버려진 자갈 갱으로 채석 활동이 끝난 이후 철저하게 방치되고 버려진 땅이었다. 결국 이곳은 산업 시대에는 필요했지만 산업 패러다임이 바뀐 후기 산업 사회에서는 효용 가치가 없는 장소였던 것이다. 후기 산업의 장場은 산업 활동으로 만들어진 노후된 장소와 재개발 지역 같은 수명이 다한 광산이나 채석장, 문을 닫은 공장, 버려진 철로 같은 장소를 말한다. '후기 산업의 장'이라는 용어는 조경가·건축가·도시 계획가들이 쇠퇴하는 도시 지역에서 발견한 오염된 공업적 경관을 일컫고 과거 공장 건물을 포함하는 대상을 기술하기 위해 사용한 용어다. 앤드류 라이트Andrew

샌포드 기포드, 〈헌터 마운틴, 황혼〉, 1866, 77.8×137.5cm, 테라 파운데이션

Light는 후기 산업의 장場을 환경 윤리적 측면에서 도시의 블라인드 스팟으로 언급하기도 했다. 그런데 이와 반대로 알랜 버거Alan Berger 같은 학자들은 후기 산업의 장을 기업가들이 이용할 수 있는 또 다른 기회의 장소로 보기도 했다. 버거는 후기 산업의 장이라는 용어 대신 드로스케이프drosscape라는 용어를 도입했다. 드로스케이프는 드로스(찌꺼기)와 랜드스케이프의 스케이프가 합성된 용어다. 그는 드로스케이프가 버려진 장소를 다시 활용할 수 있도록 하는 창조적 가능성을 내포한다고 보았다. 그렇기 때문에 드로스케이프 개념에서 장소에서 진행되는 황폐화는 그리 나쁜 것만이 아니다. 일단 드로스케이프가 생기면 이러한 공간을 다시 사용하고 통합하는 기업가에게 또 다시 일이 생기기 때문이다.

토지 개선을 주제로 미술의 선구자였던 로버트 스미드슨Robert Smithson도 산

업 활동으로 소진된 장소를 기회의 장소로 보는 버거의 입장에 가깝다. 스미드슨은 자신의 미술을 통해 산업이 낳은 황폐한 땅을 대지 미술이라는 실용적인 방법으로 해결할 수 있다고 생각했다. 스미드슨의 이러한 개념은 토지 개선 미술가들 사이에 널리 퍼져왔다. 대부분의 미술가는 "미술은 단순한 사치품으로 간주되서는 안 되고 실질적인 생산과 개선 과정 안에서 만들어져야 한다"고 말했던 스미드슨을 따라 미술을 환경적 치유를 위한 도구로 사용해 왔다. 그리고 인류가 산업 활동을 하기 위해 자연을 착취한 결과로 생긴 폐해를 지우려고 시도해왔다. 이렇게 토지 개선이라는 의미에서 미술이 가지는 가장 중요한 영향은 테크놀로지가 자연에 초래한 죄를 씻는 데 사용될 수 있다는 것이다. 그러나 모리스의 대지 미술은 스미드슨과 같은 미술가들의 생각과 다르다는 것을 보여준다. 모리스는 산업과 토지 개선 조각에 대한 자신의 입장에 대해서 다음과 같이 생각했다.

> 광산 활동이 남긴 폐허나 화학 물질로 중독된 장소가 미술가들에게 일거리를 주는 미학적 가능성으로 보일지도 모른다. 기업가들은 에너지를 얻고 난 뒤 폐허가 된 장소를 미술가들이 아름다운 현대적 미술 작품이나 산뜻한 공원으로 변경하면 자신들의 행위가 정당화된다고 생각한다. 그러나 기업가들이 미술가 고용으로 산업 활동으로 야기된 폐허를 목가적이고 안전한 장소로 바꾼다고 자연을 폐허로 만든 잘못을 덮을 수 있다고 생각한다면 그것은 잘못이다.

모리스의 대지 미술은 환경 회복을 돕는다는 명목으로 기업이 저지른 죄를 미화시키는 토지 개선 미술은 더 큰 파괴를 만들 수 있다는 것을 경고한다. 모리스 자신도 대지 미술을 통해 산업 활동의 결과로 생긴 황폐한 장소를 개선했지만 그의 개선 방식은 황폐한 풍경을 아름다운 장소로 변경하는 것이 아닌 산업이 만든 황폐한 모습 그대로를 보여주는 방식이었다. 즉, 그는 광산 활동이 끝난 지역을 아름다운 미술 작품으로 회복시키는 것이 아니라 현대 문명이 저지른 죄악을 더욱 드러내어 죄의 대가를 환기시키고자 한 것이다. 모리스의 〈무제〉는 현대 문명이 결국 폐허가 된 지옥으로 우리를 추락시킬 수 있다는 것을 경고한다.

친숙한 것에서 느끼는 공포

시애틀 인근 모리스의 〈무제〉가 실현된 장소인 〈대지 미술 공원〉에 가면, 작품을 감상하는 위치에 따라 관람자의 시각적 · 심리적 경험이 달라진다는 것을 알 수 있다. 작품 위쪽에 있으면 탁 트인 평원, 비행기의 소음, 고속도로 위로 차가 지나다니는 모습 등을 보면서 개방감을 느낄 수 있다. 이와 반대로 모리스 작품 아래쪽 구멍 안으로 내려가면 작품 위쪽에서 받았던 개방감은 없어진다. 작품 구멍 안에서는 위쪽 풍경이 전혀 보이지 않는다. 보이는 것은 오직 하늘과 주위를 둘러싼 흙더미뿐이다. 관람자는 처음에 신체를 둘러싸는 흙더미로 집 안에 있는 것과 같은 아늑한 느낌을 받을 수 있다. 그러나 이러한 느낌은 이내 사라질지 모른다. 관람자는 만약 누군가 위쪽에서 나타나 나를 공격한다면 이곳은 내가 피할 곳이 없는 장소라는 사실을 깨닫게 된다. 이 순간 관람자는 갑자기 공포심과 같은 감정을 느끼게 된다. 깊은

구멍 안에서는 높은 가장자리 끝에서 갑자기 나타날지도 모르는 누군가로부터 도망칠 곳이 없다. 이제 안전한 느낌을 주었던 깊은 구멍은 갑자기 약점으로 작용하고 공포의 대상이 된다. 작품에서 느껴지는 이러한 공포감은 지그문트 프로이드의 '언캐니Uncanny'로 설명할 수 있다. '두려운 낯설음' 정도로 번역되는 이 용어는 공포감을 나타내는 말 중 하나로 오랫동안 친숙하던 것이 한순간 낯설게 느껴지는 것과 관련이 있다. 작품 위쪽에서 느꼈던 개방감과 작품 아래쪽에서 느꼈던 아늑함은 이내 낯선 공포로 변한다.

언캐니는 원래 독일어 '운하임리히unheimlich'를 번역한 단어다. 프로이트가 사용한 독일어 원어 'unheimlich'는 '집 같은, 편안한, 친숙한'이라는 뜻과 '집 같지 않은, 낯선, 두려운'과 같은 모순된 감정을 동시에 포함하고 있다. 프로이트가 사용한 독일어 원어를 보면 언캐니는 '집'이라는 소재와 관련이 있음을 알 수 있다. 모리스의 대지 미술에서 보이는 깊은 구멍은 원시적 구조를 한 집의 모습을 하고 있다. 그런데 여기에 표현된 건축적 공간은 공간을 닫아 버리는 폐쇄된 건물이 아니라 개방되거나 부분적으로 열려 있는 구조물이다. 부분적인 개방감은 우리에게 익숙하고도 완전한 상태를 느낄 수 있는 집이 주는 보호 기능을 하지 못한다. 머리 위에 있어야 할 지붕이 없기에 우리는 구멍 안에 있지만 항상 무엇인가의 위협에 노출당하고 있다는 강박관념을 지울 수 없다.

이러한 강박관념은 죽음에 대한 공포로 이어질 수 있다. 가스통 바슐라르 Gaston Bachelard 역시 집과 관련된 개념을 설명한 바 있다. 바슐라르는 집 · 배 · 동굴이 도피처와 관련한 중요한 이미지임을 연구하고 이 이미지들을 서로 동형으로 보았다. 그리고 그는 집과 무덤도 같은 이미지를 가진다고 주장했

다. 우리는 작품의 깊은 공간에서 죽음이라는 이미지를 떠올리고, 작품에서 폐허였던 땅을 회복시켰다는 느낌을 받지 못한다. 왜냐하면 작품은 광물을 캐고 난 후 폐허가 된 파헤쳐진 땅의 모양과 다르지 않기 때문이다. 모리스의 대지 미술은 광업, 노출, 폭력, 그리고 죽음이라는 복합적인 이미지를 연상시킨다. 우리가 광물을 캐기 위해 광산 표면을 제거한 결과 우리는 우리의 무덤이었던 대지를 보았다. 지구 표피인 대지는 살아있는 자들을 먹이기도 하고 죽은 자들을 묻어 사람들이 죽은 자들을 보지 않게 해준다. 그러나 모리스의 작품에서 이러한 대지는 파헤쳐진다. 모리스는 대지 미술에서 계단식 형태를 이용해 폐광의 모습을 재현하려고 하였고 죽은 나무 그루터기를 사용하여 자연 파괴를 애도하고 원래 모습을 환기시키려고 하였다. 그가 폐광 이미지를 부각시키고 자연 파괴를 애도하려고 했던 것은 산업과 기술 피해를 사람들에게 적극적으로 고발하고 경고하고자 한 것이었다. 그는 산업이 만든 황폐한 장소를 그대로 드러내고 미술로 산업이 저지른 죄를 숨기는 역할을 하지 않겠다는 의도를 보여주었다. 그러므로 그가 만든 장소에서 관람자는 작품이나 자연에서 느낄 수 있는 숭고미를 얻을 수 없다. 그의 작품을 통해 우리는 언캐니한 감정을 느끼고 산업이 만든 죄의 대가가 무엇인지 깨닫게 하려는 작가의 의도를 깨닫게 될 것이다.

이산離散의 시대와 한인 미술

박수진

한인 이주 역사와 특징

한인 이주 역사는 19세기 중엽부터 시작되었다. 세계 여러 민족과 비교해 보면 그 역사는 짧지만 한민족은 이주를 통해 다양한 국가의 정치·경제 체제 하에서 적응을 시도했던 민족이다. 19세기 중엽에 시작된 러시아·중국·미국·일본으로 이주했던 구舊이민자들과 1960년대 이후 미국과 캐나다로 이주한 신新이민자들은 그 차이가 두드러진다. 구이민자들은 기근, 압제, 식민지 통치 같은 모국의 상황으로 이주하게 되었고 계층 배경은 주로 농민과 하층 계급이었다. 반면 신이민자들은 모국의 상황 못지않게 거주국의 토대와 조건에 더 영향을 받았으며 도시 출신 고학력자나 중산층이 이 계층에서 다수를 이루었다. 또한 구이민자들이 주로 한반도 주변 국가들로 이주한 반면, 신이민자들은 북미·남미·유럽 등 지리적으로 멀 뿐만 아니라 주로 백인 문화권으로 이주하였다. 중국이나 미국의 경우 소수 집단의

민족 문화와 정체성을 인정하고 보호하는 정책을 전개하기도 하였지만, 독립국가연합이나 일본은 적성敵性 국가 또는 피식민지 국가의 국민이라는 편견과 차별이 존재하는 등 이주 국가마다 한인들이 처했던 상황은 달랐다.

역사적으로 살펴보면 1860년대부터 1910년 한일 강제 병합까지는 농민과 노동자들이 기근, 빈곤, 압정을 피해 국경을 넘어 중국이나 러시아로 이주하였다. 중국 만주와 러시아 연해주로 이주한 한인들은 당시 입국이 금지됐던 지역에서 농지를 개간하면서 신분상으로 불안정한 생활을 꾸려 갔다. 그리고 1910년부터 1945년은 일제 통치 시기로 토지와 생산 수단을 빼앗긴 농민과 노동자들이 만주와 일본으로 이주하였다. 또한 이 시기에는 정치적 난민과 독립 운동가들이 중국·러시아·미국으로 건너가 독립 운동을 전개하기도 하였다. 일본은 1931년 만주사변과 1932년 만주국 건설을 계기로 대규모 한인 집단 이주를 실시하였다. 제1차 세계 대전 중 일본 경제 상황으로 인해 식민지 한인들이 노동자 신분으로 도일하였으며, 또한 1937년 중일 전쟁과 1941년 태평양 전쟁을 계기로 대규모 한인이 광산과 전쟁터로 끌려 갔다. 이런 식으로 재일 한인의 규모는 급속히 증가해서 일본이 미국에서 패한 1945년 8월까지 약 230만 명 정도에 이르렀다가 패전 후 많은 한인이 조국으로 귀환하자 급속히 감소하여 1947년에는 약 60만 명으로 급감하였다.

이주와 관련된 담론이 국제적으로 부상하게 된 것은 1990년대 중반이다. 극심한 이데올로기 대립으로 양극화되었던 세계는 소련이 해체되면서 사상이나 체제 등 거대 담론이 소멸하고 환경, 민족, 젠더 등의 문제가 현대 사회를 이해하는 키워드로 등장했다. 이러한 글로벌리즘 추세 속에서 인구 이동 현상은 크게 늘어났고 디아스포라Diaspora가 현대 사회를 해석하는 중요한

코드가 되었다.

　오늘날 이주에 관해서는 인구의 전 세계적 이동이 가속화되고 보편화되면서 이주자들이 고향으로 회귀를 갈망하기보다는 모국과 이주국 모두에 대해 자기 동일시를 하지 않으며, 인종, 민족, 정체성에 대한 관념에 의문을 제기하는 새로운 종류의 디아스포라 담론이 대두되고 있다. 즉 고향에 대한 향수나 회귀보다는 이산離散 과정 자체에서 생산되는 새로운 의미와 그로 인한 다양성을 긍정적으로 보는 경향이 두드러진 것이다. 논의의 초점이 주류 사회에 동화할 것인지 하지 않을 것인지의 문제에서 경계를 넘는 움직임으로 범지구적 문맥을 고려하는 쪽으로 옮아간 것이다.

　상이한 배경과 동기를 가지고 모국을 떠나 다양한 유형의 정치 · 경제 · 사회 · 문화 · 민족 관계를 가진 이주국에서 살아온 재외 한인들의 경험을 한 이론으로 설명하기는 어렵다. 이들 경험에는 개별적이고 고유한 측면도 있지만 일반화할 수 있는 공통적인 측면도 있다. 이들의 경험은 우연하고 무작위적이라기보다는 주어진 역사적, 구조적 조건 하에서 일정한 패턴을 띠며 나타나는 현상이라고 볼 수 있다. 따라서 여기에서는 민족 의식이라는 추상적 개념에 접근하기보다 역사와 사회적 양상의 현실적 토대에서 이주 작가들의 삶과 예술 작품을 살펴보고자 한다. 이주자들 존재의 모습이 근대 특유의 역사적 소산이라고 한다면 이 글을 통해 그 시대를 다시 보는 것 그리고 그들의 발자취를 더듬는 것은 한국 미술사의 지평을 넓히는 데 도움이 될 것이다.

* 이를 위해 일본, 독립국가연합, 중국의 한인 미술 관련 연구자들의 인터뷰와 저작물 그리고 한국 연구자들의 글을 참고하였다. 일본의 경우 아름네트워크의 작가이자 교원인 노홍석 · 이용훈 · 박일남을 통해 다른 작가들을 소개받았고, 카자흐스탄은 카스티브 주립 미술관A. Kasteev State Museum of Arts 큐레이터인

재일 한인의 미술

재일在日, 즉 '일본에 살고 있다'는 현재적이며 정착되지 않은 상태를 나타 낸다. 일본에 거주하지만 일부는 한국 국적으로 일부는 조선 국적으로 또 일부는 일본 국적으로 살아가는 곳, 또한 그들 권익을 위한 단체도 남한을 지지하는 재일본대한민국민단(약칭 민단)과 북한을 지지하는 재일본조선 인총연합회(약칭 조총련)로 분열되는 곳이 바로 재일 한인의 현실이다.

역사를 정치적으로 접근할 수 있는 것이라면 예술은 또 다른 삶의 형태로 서 역사와 반드시 일치하지 않는다. 그러나 외국인 신분으로 대를 이어 살 고 있는 재일 한인의 특수한 상황 때문에 그 맥락을 비교적 잘 살펴볼 수 있 는 것이 재일 한인 미술과 타 지역 미술과의 차이점이기도 하다. 즉, 재일 작가의 미술은 남한과 북한 미술을 반영하면서 일본 미술을 반영한 것이기 도 하다. 세대를 비교해 보면 이주 1세대가 저항적으로 뭉쳐야 산다는 절박 함 속에서 민족 학교를 세우는 등 모국 지향적 사고를 가졌다면, 2세대는 일본 안에서 어떻게 살아갈지를 모색하며 교육을 실천했고 3, 4세대는 일본 에 자리 잡고 산다는 정주定住 의식이 강하여 국제 사회에서 그들 스스로를 객관화해 정체성을 만들어 갔다고 할 수 있다.

첫 시기는 1940년대 후반부터 1960년대로, 초창기 재일 한인 1세대 작가 들이 재일 미술 단체를 중심으로 리얼리즘 경향의 작품들을 활발히 제작한

엘리자베타 김Elizaveta Kim, 미술평론가 카밀라 리Camilla Lee를 통해, 우즈베키스탄은 작가 이스크라 신Iscra Shin 을 통해 독립국가연합 이주 고려인 미술가들을, 중국은 중국연변미술가협회 부주석 겸 비서장인 임파任波 를 통해 연변과 북경의 작가들을 2005-2008년 소개받아 작품들을 실사할 수 있었다. 이 과정은 2009년 국립현대미술관 〈아리랑 꽃씨: 아시아 이주작가〉 전 개최를 중심으로 진행되었다. 이 글은 그 연구 내용을 토대로 주요 작가들을 중심으로 기술하였고 일부 혼혈 작가들도 포함하였다.

시기였다. 당시 일본에서는 사회 비판적인 리얼리즘 미술이 등장하였고 이는 일본의 전쟁 상황과 연관된다. 1945년 일본의 패전은 사람들을 경제적 곤궁에 빠뜨렸을 뿐만 아니라, 정신적으로도 심각한 위기 상황을 겪게 했다. 미술가들은 노동이나 투쟁 현장을 경험하기 위해 노동자 거리를 찾거나 미군기지 반대 투쟁의 현장을 방문하고, 공장이나 탄광을 주제로 그림을 그렸다. 이러한 상황에서 재일 미술가 중에 리얼리즘 작가들이 등장하여 일본 작가들과 함께 현실과 고투하며 주요한 작품들을 만들어 냈다. 1998년 일본 나고야시 미술관이 개최한《전후 일본의 리얼리즘 1945-1960》전시 도록에 조양규 · 전화황 · 백령의 작품들이 수록되었고, 이는 전후 일본 리얼리즘 미술에서 그들이 차지했던 위치를 확인시켜 준다.

당시 주요 재일 작가들로는 해방 이후 한국의 암울한 시대상을 표현한 전화황全和凰(1909-1996), 재일본조선문학예술가동맹 중앙미술부장을 역임하고 일본행동미술협회 결성 당시부터 회원으로 참여한 김창덕金昌德(1910-1983), 재일 한인이 겪는 차별과 가난 그리고 분단 상황을 그린 송영옥宋英玉(1917-1999), 재일 미술 단체에서 이론과 비평의 중심 역할을 해온 백령白玲(1926-1997), 노동자 소외에서 출발해 일본 전후 리얼리즘 작가로서 입지를 다지다 월북한 조양규曺良奎(1928-?), 독특한 조형 감각과 날카로운 비판 정신으로 정치 풍자만화를 연재해 온 채준蔡峻(1926-) 등이 있다.

이 시기 작가들은 일본 내 차별에 대한 민족적 저항과 통일 의식을 가지고 재일 미술 단체를 결성하여 적극 활동하였다. 최초 재일 한인 미술 단체는 1947년 '재일조선미술가협회'였고 1953년에는 '재일조선미술회'가 조직되어 기관지《조선미술》을 발간하는 등 활발하게 활동했다. 1959년에는

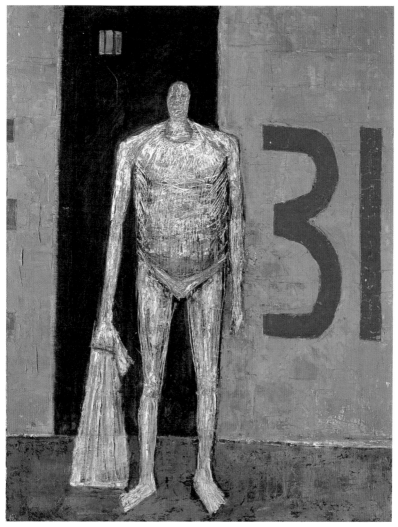

조양규, 〈31번 창고〉, 1955, 캔버스에 유채, 65.2×53㎝, 광주시립미술관 소장 하정웅컬렉션

'재일본조선문학예술가동맹'(약칭 문예동)이 결성되어 중심 역할을 지속해왔고, 1961년에는 문예동과 민단계 작가들이 모여 제12회 연립전을 개최하는 등 한인 미술 단체들은 재일 미술사에 중요한 족적을 남겼다. 1962년 《재일조선미술가화집》이 발행되어 초창기 재일 작가 활동에 중요한 자료를 제공하고 있다. 그 당시 재일 작가들은 재일 단체뿐만 아니라 재야적 성격이 뚜렷하거나 창작의 자유를 지향하는 여러 일본 공모전에 출품하여 일본 작가들과 함께 고뇌하며 창작 활동을 펼쳤다.

두 번째 시기는 1970-1980년대로, 재일 작가들이 특정 단체에 소속되지 않은 채 모더니즘 계열 작품을 제작하며 일본 화단에서도 두드러지던 때였다. 1960년대에는 전후 복구가 어느 정도 진행되었고, 도쿄 올림픽과 일본의 UN 가입 등 국제적 여건이 안정되면서 일본 미술계도 점차 성장해 나갔다.

1960년대 후반 일본에서는 미·일안전보장조약에 대한 학원 투쟁 등 젊은이들을 중심으로 대항문화 물결이 급속히 퍼져 나가기 시작했고 각 예술 장르에서도 기성 문화에 대항하는 아방가르드 운동이 전개되었다. 이 무렵 서구 문화의 영향이 가속화되면서 일본 미술에 새로운 방향을 제시하는 움직임으로 모노하物派 경향이 나타나기도 하였다.

이 시기 대표적 재일 작가로는, 모노하가 대두되기 이전인 1960년대 초부터 물성物性을 탐구함으로써 선구적 작품 세계를 펼쳤던 곽인식郭仁植 (1919-1988), 회화·설치·판화·사진·퍼포먼스 등 다양한 매체를 사용

* '모노하'란, 1960년대 후반의 일본에서 예술 표현의 무대에 미가공의 자연적인 물질·물체(이하 '모노')를 소재로서가 아니라 주역으로 등장시켜, 모노의 존재 방식과 모노의 움직임으로부터 직접 무언가의 예술 언어를 이끌어 내고자 시도하였던 일군의 작가들을 지칭한다. 미네무라 도시아키, 〈モノ派 란 무엇이었던가〉,《モノ派 MONO-HA》(1986), 鎌合画廊.

하여 사회적 통념에 물음을 제기하는 곽덕준郭德俊(1937-), 모노하 일원으로 평가되기도 하며 무명의 죽어 간 사람들을 암시하는 철도용 침목을 주 소재로 사용하는 다카야마 노보루高山登(1944-), 구타이具體 그룹과 교류하며 실험성 강한 작품으로 1969년 국제청년미술작가전 미술출판상, 1977년 현대판화대상전에서 수상한 문승근文承根(1947-82), 신체의 반복 행위로 드러나는 선과 색, 공간을 통해 사물의 물질성과 존재 의미를 확인하고자 했던 손아유孫雅由(1949-2002) 등을 들 수 있다.

재일미술계에서 문예동 작가들의 맥이 1990년대까지 이어진다는 점은 주목할 만하다. 1970년대를 전후하여 북한의 체제 확립과 개인 숭배 운동이 전개되면서 문예동 작가들은 체제 선전 활동에 이용되었고, 이에 따라 이념적 갈등을 겪게 된다. 이것이 세 번째 시기로, 1980년대 문예동 활동은 축소되었고 작가군이 2, 3세대로 교체되면서 이념의 심각성을 거부하는 태도가 두드러지게 나타나는 새로운 시도가 있었다. 문예동의 재일조선인중앙미술전과 1981년 창립된 '고려미술회'를 통해 농악이나 민속놀이와 같이 민족적 감성을 드러내는 소재들과 다양한 표현 양식들로 점차 변화하였다.

이 시기 대표적 작가로 오사카에서 고려미술회를 설립하고 민족의 상처를 표현한 김석출金石出(1949-), 태평양미술전에서 수상하여 일본 화단에서도 주목받는 화가로 부상했던 홍성익洪性翊(1956-), 우주와 인간 존재 이유에 대해 물음을 제기하는 김영숙金英淑(1967-) 등이 있다. 그리고 다음 세대를 잇는 교원이자 네트워크에서 중요한 역할을 했던 작가들로, '역사와 인간'에 대한 내러티브를 담은 노흥석盧興錫(1955-), 리얼리티에서 출발하여 오방색을 응용, 추상 작업을 하는 박일남朴一男(1957-), 종이와 먹을 사용해

역사성을 암시하는 작업을 하는 이용훈李繡勳(1961-) 등이 있다.

네 번째 시기는 1990년대 탈이념 시대로, 3, 4세대 작가들은 재일 작가라는 피해 의식에서 벗어나 점차 자신의 상황을 객관적이고 중립적 위치에서 바라보며 경계인으로서 스스로 인식하였다. 그들은 자신이 거주하는 일본, 남과 북의 현실 등 세계를 예민하게 수용하기 시작했으며 그들 자신을 일본이라는 제한된 지역이 아닌 국제 사회 일원으로 바라보았다. 민족이나 정치적 이념에 얽매이기보다는 현실적이며 일상적인 삶을 통해 그들의 정체성과 정서를 형상화하였다. 주제와 소재가 보다 보편성을 띠고 풍부해졌으며 표현 매체도 사진·설치·비디오 작업 등 다양하게 이루어졌다. 이는 세대 교체뿐만 아니라 다원화되는 국제 미술의 영향이기도 하다. 영상·설치·사진 등 다양한 매체를 통해 재일 한인으로서 정체성을 탐구하는 김영숙金暎淑(1974-), 개인의 정체성 모색에서 시작해 일상적이고 보편적인 삶에 관심을 두는 김애순金愛純(1976-), 조선초중급학교 학생들의 다큐멘터리 사진 작업을 통해 차별과 편견 없는 재일 사회를 기원하는 김인숙金仁淑(1978-)을 비롯, 임영실林栄実(1968-), 하전남河專南(1974-), 강정숙康貞淑(1975-), 강성호康成虎(1977-), 조강래趙剛来(1979-), 김면식金勉植(1983-), 성준남(1986-), 남효준南孝俊(1987-) 등의 작품에서 근원적 정체성 혼란과 갈등을 읽을 수 있다. 이외에도 섬세하고 부드럽게 사색하는 듯 낮게 가라앉은 풍경을 묘사하는 고상혁高尙赫(1966-)도 이들과 함께 활동하였다.

2000년에 접어들어 남북 정상회담, 남북 이산가족 상봉 등 한국과 북한의 교류 및 정책 변화에 힘입어 동포 사회 역시 탈이데올로기적인 화합의 움직임이 가속화되었다. 이런 배경에서 재일미술계에서는 문예동, 고려미

술회 이후 1999년 '아름네트워크'가 결성되었다. 아름네트워크는 1999년 제1회전, 2002년 제2회전, 2004-2005년에는 1년 3개월에 걸쳐 뉴욕·서울·도쿄·교토 등에서 제3회전 〈아름〉을 개최하고 총 4권의 잡지 형태 도록을 발행하였다. 이 네트워크는 민족 학교나 일본 미술 학교 출신을 불문하고 재일 미술 전체를 묶으며 재외 동포 미술계를 잇는 범지역적 연대를 만들어갔다. 이 같은 변화는 재일 사회가 일본 식민 지배의 소산이라는 관념에서 벗어나 스스로 주체가 되고자 했던 재일 작가들의 적극적 움직임의 결과였다. 그러나 이 활동 역시 실질적 활동은 멈춘 상태다. 그것은 재일 사회가 점점 구심점을 찾는 데 어려움을 겪고 있다는 사실을 반증하는 것이기도 하지만, 한편으로 경계인의 위치에서 생성되는 불안과 소외 의식에서 벗어나 재일 작가들의 작업이 더욱 보편화되고 개별화되고 있다는 것을 보여준다.

독립국가연합 고려인 미술

19세기 중엽 조선의 가난한 농민들은 기근과 궁핍으로 인해 러시아 극동 연해주 지역으로 옮겨 가기 시작했고, 당시 소련 정부는 농업 생산력 증대를 위해 벼농사를 지을 수 있는 고려인들을 수용했다. 1937년 스탈린 체제 하에 극동 지역 고려인 17만 명이 반사막 지대였던 중앙아시아로 강제 이주를 당하는 비극적인 일이 발생하였다. 열악한 환경에서 한 달 이상 열차 이동으로 노약자들은 사망했고, 고려인들은 거주 이전의 자유를 박탈당한 채 남겨진 그곳에서 황무지를 개척하며 살아남았다.

1956년이 되어서야 고려인을 비롯한 소수 민족은 공민권을 회복하였다.

1991년 소비에트연방(1922-1991)이 해체된 후 독립국가연합에 편입된 고려인들은 각 공화국 주류 민족이 자주권을 찾으려는 시류 속에서 또 다시 소외되었다. 러시아어를 사용하며 연해주 지역을 고향으로 인식해 온 고려인들은 각 국가들이 자민족 언어를 국가 공식어로 정하고 역사 찾기를 추구함으로써 정체성을 재확립해 가는 시기를 맞이하게 되었다. 여러 개 공화국으로 형성된 독립국가연합 중에서 현재까지 어림잡아 50만 명 정도 고려인이 살고 있고, 이 중 3분의 2는 카자흐스탄과 우즈베키스탄에, 나머지 3분의 1은 러시아에 살고 있다.

1932년 4월 소련공산당 중앙위원회는 '문학 및 미술 단체의 재조직화 건'이란 유명한 결의안 발행 후 사회적 이념이 가미된 획일적 미술 양식을 특권화하였다. 이후 작가들은 '소비에트 사회'를 희망하고 낙관하는 주제인 '사회주의 리얼리즘' 작업을 하게 되었다. 1953년 스탈린 사망 이후 미술의 주제는 점차 확장되었으며, '페레스트로이카 · 글라스노스트 시기'와 소련 해체 등 개혁, 개방화를 거치면서 미술 작업은 다양화되었다.

첫 번째 세대는 러시아 극동에서 태어나 유년 시절을 보냈거나 1937년 고려인의 강제 이주 전후로 미술 공부를 시작했던 이들이다. 이 세대는 고전적이고 아카데믹한 리얼리즘을 배우고 원근법과 해부학 등 이탈리아 회화 기술을 습득하였는데, 이것은 당시 매우 새로운 것이었다. 이들은 소비에트 이데올로기를 반영하는 사회주의 리얼리즘 경향 작품들을 제작하거나 모국과의 관계에서 경험을 형상화하기도 하였다. 러시아 레핀 미술대학 교수로 소련문화성의 지시로 1953-1954년 북한 평양미술대학의 고문으로 일하면서 북한 리얼리즘 미술의 근간을 만들었던 변월룡Pen

Varlen(1916-1990), 변월룡보다 먼저 레닌그라드 예술아카데미에서 수학(1929-1936)하고 강제 이주되었으며 건강한 고려인 노동자들의 모습을 다수 제작한 카자흐스탄의 김현년Hennyun Kim(1908-1993?), 화가로서뿐만 아니라 모자이크·무대 미술 등 여러 작업을 하였으며 선율적이고 감성적인 풍경화가 주를 이루는 카자흐스탄의 미하일 김Mikchael Petrovich Kim(1923-1990), 러시아 유학 중 독소 전쟁(1941-1945) 노동군으로 징집되어 뒤늦게 학업을 재개한 리얼리즘 작가인 우즈베키스탄의 니콜라이 박Nikolai Park(1922-2008), 고려인의 비극을 통해 한국 유민사를 일깨워준 우즈베키스탄 예술아카데미 공훈 작가 니콜라이 신Nikolay Sergeevich Shin(1928-2006) 등이 있다.

변월룡, 〈근원 김용준〉, 1953, 캔버스에 유채, 50×70㎝, 국립현대미술관

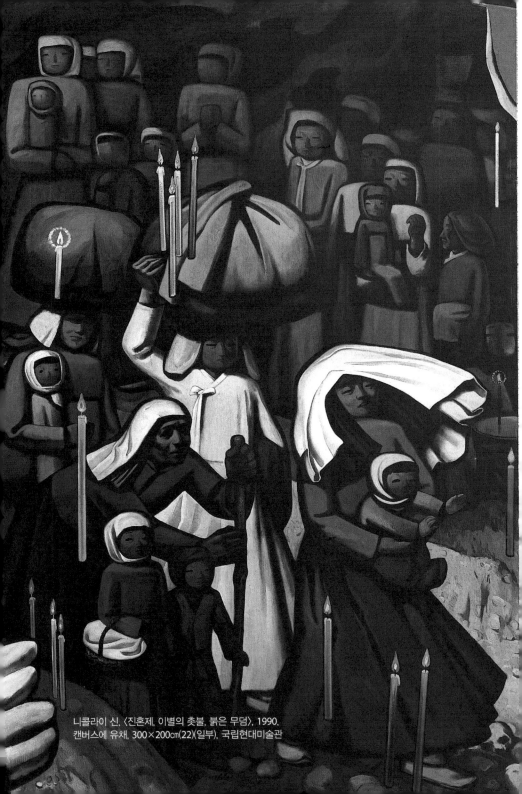

니콜라이 신, 〈진혼제, 이별의 촛불, 붉은 무덤〉, 1990,
캔버스에 유채, 300×200㎝(22)(일부), 국립현대미술관

두 번째 세대는 스탈린 사후부터 '페레스트로이카 · 글라스노스트 시기'(1985) 전에 교육을 받고 러시아어를 모어로 삼게 된 고려인들이다. 이때는 국제 미술의 영향을 받아 새로운 표현 방식과 사조들이 등장하고 화가들의 세대 교체가 이뤄진 시기다. 작가마다 추구하는 회화적 소재가 다르지만, 대부분의 작가가 사회주의 리얼리즘 기반 교육을 받았다는 것은 앞 시기 작가들과 유사하다. 소련 시기 이전 중앙아시아에는 유럽식의 아카데믹한 예술은 존재하지 않았고, 1930년대 후반에 들어서면서 처음으로 새로운 교육 체계가 만들어지고 미술학교와 아트 갤러리도 생겨났다. 일부 젊은이들은 레닌그라드와 모스크바 등지에서 공부하였으나, 대부분 그 지역 미술학교에 입학하였는데 전쟁 중 피신해 온 교사들 덕분에 교육 수준이 높았다. 더욱이 1938년 3월부터 소비에트연방은 러시아어 학습 의무화 법령을 제정하였고 고려인들은 점차 모국어를 잃게 되었다.

이 세대 중 카자흐스탄 고려인 작가로, 그래픽 아트 분야에서 탁월한 성취를 보이며 소련에서도 좋은 평가를 받았던 보리스 박Boris Petrovich Park(1935-1992), 풍부한 상상력을 통해 일상적 삶에 보편적인 인상을 부여하는 빅토르 문Victor Vasilievich Mun(1951-), 공산주의 붕괴, 부조리한 현실을 보고 피폐한 일상과 불안한 인간의 모습을 표현한 세르게이 김Sergei Duhaevich Kim(1952-), 인간 정체성을 다루는 삽화가이자 책 디자인에도 탁월한 스비야토슬라브 김Svyatoslav Dusunovich Kim(1954-), 거의 단색조에 가깝게 대상을 표현하는 보리스 림Boris Mikhaelovich Lim(1949-), 중앙아시아에 거주하다가 러시아로 이주한 소설가이자 화가인 미하일 박Mikhael Timofeevich Park(1949-), 고전적 개념 미에 충실하며 따뜻함과 조화로움을 전달하는 엘레나 조Elena Mikhaelovna Tyo(1963-)

등이 있다.

우즈베키스탄 고려인 작가 작업에서 자연은 철학과 예술의 특별한 주제로서 항상 외부 세계에 대한 조망을 암시한다. 우즈베키스탄인 한국 미술 연구자 이지미얀R. Egemyan은 "운명의 모든 격동과 동요에도 불구하고 자연과 연관된 민족적 전통의 소속감은 변하지 않는다. 자연을 칠하기보다 자연에 고백한다는 고려인 예술가들의 말은 충분히 개연성이 있다"고 언급한 바 있다. 들에서 일하는 농부의 모습을 최소한으로 생략, 응축하여 표현한 아나톨리 리게이Anatoly Ligay(1941-2002), 자연을 표현적 경향으로 재구성한 블라디미르 김Vladimir Kim(1946-), 물감 층을 얹어 산의 풍경을 표현함으로써 신비롭고 역동적인 자연 변화를 나타내는 이스크라 신Iscra Shin(1951-) 등의 작품에서 그 특징을 찾아볼 수 있다. 그리고 자연에서 점차 생략되어 최소한의 터치로 추상화된 작업을 선보이는 니콜라이 박Nickolay Pak(1955-)이 있다.

우즈베키스탄 작가들은 밝은 색상과 표현적인 붓 터치의 장식적 경향이 강하고 선·색·공간에 대한 실험을 이어갔다. 신화적인 주제, 정물화, 인물화 등을 주로 제작하며 장식적이고 이국적인 세련됨이 돋보이는 블라디미르 김Vladimir Kim(1964-), 배경과 대상을 뒤섞으면서 서정적으로 표현하는 라나 림Lana Lim(1961-), 자연 또는 실크로드 유적지를 면으로 구성하여 힘 있는 표현주의적 성향을 보여 주는 타티아나 리Tatyana Lee(1965-) 등이 있다.

동서양 문화 교차로인 중앙아시아에 위치하면서도 카자흐스탄과 우즈베키스탄 고려인 미술 사이에는 상당한 차이가 존재한다. 두 국가 모두 구상화가 대다수지만 유목민의 정신을 기저로 삼은 카자흐스탄 고려인 작품은 좀 더 스케일이 크고 거친 터치를 보여 주며 실존적인 인간상이 두드러진

다. 반면 밝고 따뜻한 자연 조건을 지닌 우즈베키스탄의 고려인 작품은 전체적으로 색이 밝고 장식적인 화면에 섬세함과 신중함이 깃들어 있다.

세 번째 세대로는 '페레스트로이카 · 글라스노스트 시기'(1985)와 소련 해체(1991) 등 격변의 시기 이후 미술 교육을 받은 고려인들이다. 소비에트연방이 붕괴된 이후 각 공화국의 민족성이 대두되는 시점에 이르자, 고려인들은 한층 다각화되고 유연해지면서 다양한 가치를 존중하는 문화를 추구하게 되었다. 즉 고려인 작가들은 혈연과 지역성을 넘어 세계의 보편적 미의식을 나타내며 고려인 디아스포라 미술의 외연을 넓혀 갔다. 카자흐스탄 작가로, 비디오 작품들을 통해 개인적인 이야기와 동서양 문화들을 연결하면서 반어적이고 다문화적인 작품을 선보이는 나탈리야 디유Natalya Dyu (1976-), 사진 · 비디오 · 설치 작업을 통해 자신의 정체성을 찾아가는 여정을 보여 주는 알렉산더 우가이Alexander Grigorievich Ugai(1978-) 등이 있다. 우가이는 〈아랄 해 프로젝트〉(2002)에서 외할아버지 리도하가 아랄해에서 선장을 하면서 남긴 1963년도 항해 안내서를 제시하며, 오늘날 더 이상 존재하지 않는 나라(소비에트)에 존재하지 않는 바다(아랄 해)를 나타낸다. 이 프로젝트는 과거와 현실을 오가며 변화되고 사라진 고려인의 삶을 은유적으로 보여 준다. 카자흐스탄 고려인 작가들이 다양한 매체를 통해 동시대성을 추구한다면 우즈베키스탄 고려인 작가들은 보다 고전적인 순수 예술을 계속 발전시키고 있으며, 작가로는 엘레나 리Elena Lee(1970-), 예브게니 박Evgeniy Pak(1979-) 등을 들 수 있다. 이 시기 작가들은 개인의 창의적이고 예술적인 표현을 위해 각자 고유한 수단을 탐구하고 있다. 이러한 고려인 미술은 한인의 다층적인 자아 정체성 형성 과정과 현재성을 시각적으로 살펴보게 한

다는 점에서 의미가 크다.

고려인 미술은 특수한 역사적 질곡, 사회 문화적 상황 속에서 한반도와는 거의 단절된 채 전개되어 왔다. 이것은 고려인 스스로가 이주국에서 삶을 견디고 개척하며 창조해 나가고자 했던 노력의 흔적이다. 스탈린의 억압적 시기를 거쳐 1956년 공민권이 회복된 이후 독립국가연합에서 고려인의 생활은 차별과 억압을 견뎌야 하는 소수자적 삶이라기보다 다민족 환경에 혼용되어 가는 문화 혼종성混種性의 과정이라고 할 수 있다.

중국 조선족 미술

19세기 말부터 1945년 해방 전까지 중국의 동북 지역 만주로 한인 이주가 이루어졌다. 초기 이주는 경제적 생활의 곤궁에서 탈출하기 위해서였고, 1910년 일제의 대한제국 강점 이후에는 일본 제국주의 착취에서 벗어나기 위한 정치적 망명 등이 더해져 그 수는 급속하게 증가하였다. 1932년 일제는 만주국을 세우면서 한인들의 효용 가치에 중점을 두어 한인 이주는 집단 이주와 개인 이주가 혼합된 형태로 이루어졌다. 1945년 8월 해방 이후 다수는 국내로 귀환하였고, 그곳에 정착한 중국 조선족들은 1949년 중화인민공화국을 설립하면서 합법적인 중국 국민의 자격을 얻게 되었다.

1950년대 중국과 소련에서 '중소우호동맹상호원조조약' 체결 이후 미술 활동을 살펴보면 미학, 창작 방법, 예술 교육 등 소련의 사회주의 리얼리즘 미술이 중국에 급속도로 파급되었다. 조선족 미술도 중국 정부의 '백화제방百花齊放, 백가쟁명百家爭鳴'이라는 문예 방침 하에 민족적 전통을 계승하고 타민족의 우수한 것을 받아들여 조선족 미술 경향을 점차 형성하였다. 즉 조

선족임을 드러낼 수 있는 소재를 사용하여 조선족도 소수 민족의 일원으로서 중국 사회주의 건설에 적극 참여하고 있다는 것을 작품을 통해 제시하고 있는 것이다. 이후 개혁 개방, 경제 발전에 힘입어 서구 자본주의 문화와 주변 국가의 대중 문화가 중국 사회 전반에 영향을 미치면서 조선족 미술 표현도 다변화되었다.

첫 세대는 20세기 초반부터 1949년 조선족이 합법적인 소수 민족으로 인정되기까지의 이주 초기 세대들이다. 중국 조선족의 미술 초기 회화 형식은 해외 유학파들에 의한 것으로 사회주의 리얼리즘 회화 형식이 정립되기 이전의 작품들이었다. 조선족은 1906년 만주에 최초 민족 교육 기관인 '서전서숙'을 설립하는 등 신학문과 반일 교육을 제창하는 항일운동을 펼쳤다. 1919년에는 5·4운동이 일어나 전반적으로 서방을 배우는 열기가 가열되었다. 당시 지식인들은 나라를 구하는 길은 서구 신학문을 빨리 받아들이는 데 있다고 여겨 일부 조선족 작가들은 서유럽과 일본으로 유학을 가 선진 문화를 적극적으로 받아들였다. 상해미술전문학교를 졸업하고 1929년 프랑스로 유학을 떠나 정치 활동과 연관된 작품 활동을 펼쳤던 한락연韓樂然 (1898-1947), 1930년대 일본 미술학교에서 수학하고 1940년 용정으로 돌아와 조선족 미술교육 발전에 큰 역할을 했던 석희만石熙滿(1914-2003), 일본 무사시노미술학교에서 수학했으며 소묘력이 뛰어나고 주제성을 드러내는 작업을 했던 신용검申用劍(1916-1948) 등이 있다. 이들은 유학에서 돌아온 후 모두 서양화를 표현 매체로 삼았다. 이때부터 중국 조선족 미술에 서양 미술의 영향이 나타나기 시작해 중국 조선족 화단 전반을 좌우하였다.

1949년 중화인민공화국이 수립되면서 조선족은 중국 공민으로 인정받았

다. 이로 인해 민족 자치가 강조되고 조선족 미술은 발전 단계에 들어서게 된다. 1950년 연변사범학교에서 예능 사범 미술반 학생들을 모집한 것은 전문적인 미술교육 인재 양성을 위한 첫 출발이었다. 이후 1952년 연변 조선족 자치구가 성립되었고 이를 기념해 연변 제1차 미술전람회가 열렸다. 이것은 조선족 미술 문화의 형성과 발전의 서막을 열어 주었다는 점에서 역사적 의의를 갖는다.

이 시기 조선족 작가들은 사회주의 리얼리즘 경향의 주제화를 제작하였다. 이때 조선족 미술은 소수 민족의 정체성을 드러낼 수 있는 소재를 채택하였는데 대부분 초가집이나 한복, 백두산 풍경 등 조선족임을 나타내는 것들이었다. 대표 작가로 안광웅安光雄(1927-), 임무웅林茂雄(1930-), 김영호金永鎬(1931-), 전동식全東植(1936-2004), 임천任川(1936-2008) 등을 들 수 있다. 이들은 1920-30년대 연변 지역에서 출생하였으며 문화대혁명 전에 미술 교육을 받은 세대다. 이중 임무웅의 〈물〉(1958)은 동북 3성 제1차 미술전람회 최우수작을 수상하고 북경 민족문화궁에 소장된 작품으로 규모가 큰 농촌 관개시설 건설 현장을 소재로 조선족들의 밝고 건강한 모습을 표현하고 있다.

1966-1976년에는 문화대혁명이 일어나 많은 예술 작품이 파괴되었으며 예술 대학에서 학생 모집과 교육 활동도 정지되면서 조선족 미술도 쇠락의 길을 걷게 된다. 이후 덩샤오핑이 실용주의 노선을 추진하면서 1980년대 개혁 개방이 본격화되고 조선족 미술이 다시 부흥하였다. 이론 저서와 미술 평론이 출현하기 시작했으며 개인전도 다수 개최되었다. 유화로는 조규일曹奎一(1934-), 김문무金文武(1939-), 이부일李富一(1942-), 김일룡金日龍(1961-), 중국화로는 정동수鄭東壽(1939-), 장홍을張弘乙(1943-) 등이 주로 활동하였다.

임무웅, 〈물〉, 1958, 캔버스에 유채, 북경 민족문화궁

이 당시 작품은 주제화적인 경향보다는 조선 민족의 풍습이나 생활상을 나타내는 소재들이 다양하게 등장하여 민족적 리얼리즘 경향으로 나타났다. 이러한 작품들은 국가 주도 미술전람회에서 다수 수상하고 중국 미술관, 북경 민족문화궁, 군사박물관에 작품이 소장되는 등 중국 사회에서도 조선족의 예술성을 인정받은 것이라 할 수 있다. 기본적으로 중국과 같은 사회주의 국가에서는 국가가 미술인들을 편제하여 각기 기능적인 역할을 부여하는 한편 미술 시장이 따로 존재하지 않았기에 미술인들은 주로 국가 전람회를 중심으로 활동하였고 조선족 미술인들도 이 틀 안에서 기량을 발휘하였다.

1990년경 이후부터 조선족 미술에서는 주제화의 전통이나 민족적 소재에서 점차 벗어나 작가의 개성이 중요한 특징으로 나타난다. 1989년 민주화 운동인 천안문 사건, 1992년 한중 수교가 이루어지면서 조선족 미술가들은 점차 자본주의를 체감하고 한국으로 유학 오는 경우도 늘어났다. 1980년대 사회주의 리얼리즘을 추구하던 작가들도 작품 경향이 변화하여 모더니즘 경향의 작품들을 다수 제작하였다. 인간 내면 세계와 자연 숭배 등을 추상으로 표현하거나 일상적인 것을 묘사하는 작품들이 제작되었다. 문성호文成浩(1956-), 이호근李虎根(1958-), 김봉석金鳳石(1957-), 김광일金光日(1960-), 최준崔俊(1960-), 강종호姜鍾浩(1961-), 이승룡李勝龍(1961-), 조광만曹光万(1961-), 이철호李哲虎(1962-), 김영식金永植(1962-) 등은 주로 문화대혁명 이후 교육을 받았고 개혁 개방에 따른 사회 변화를 체험한 세대로 새로운 예술적 사고와 조형에 관심을 가졌다. 이외에도 소수 민족의 삶과 정체성에 관심을 둔 박춘자朴春子(1963-)가 있다.

2000년대 들어와 중국 경제적 발전과 더불어 서구 자본주의 문화가 중국 사회 전반에 영향을 미쳤다. 또한 인터넷이 보급되면서 대중 문화 저변이 폭넓게 확장되었다. 이러한 사회 분위기 속에서 서구 자본이 중국 미술 시장에 관심을 돌리게 되고 중국 미술의 표현도 다변화되었다. 일부 조선족 작가들은 북경으로 이주하여 작업을 이어 나갔다. 서체 추상과 설치 작업 등 전위적 활동을 한 최헌기崔憲基(1962-), 붉은 색조로 실존적 인간상을 표현한 이귀남李貴男(1965-), 물 속에서 부유하는 인물상을 통해 숨막히는 현실을 나타낸 박광섭朴光燮(1970-), 허공에서 무의식적 행위를 반복하거나 짓눌린 인물상을 표현한 김우金丁(1963-) 등을 들 수 있다. 작품의 소재를 살

펴보면 이 작가들은 소수 민족으로서의 정체성보다는 중국 국민으로서 보편성에 더욱 천착하고 있음을 알 수 있다.

중국 한인 미술은 어떤 외형을 이루었다고 보기는 힘들다. 오늘날 조선족 미술가들은 다년간 걸친 작품 활동을 통해 중국 주류 미술의 경향을 이해하고 중국 현대 미술 흐름에 동참하여 자신들의 위치를 찾아가고 있다.

진정한 공동체의 모색

일본, 독립국가연합, 중국의 한인 작가들의 작품은 각 국가가 처해 있는 상황, 정치 사회적 토대에 따라 미술의 경향이 다양하게 나타나고 있음을 확인할 수 있었다. 재일 미술의 경우, 한반도의 정치 상황이나 분단과 밀접히 연관되어 일본 사회 속에서의 정체성 고민이 드러나 있다. 고려인 미술의 경우에는 국가 정책인 사회주의 리얼리즘 토대에서 지역성이 반영되어 다민족 환경에 혼용되어 가는 과정을, 또한 조선족 미술의 경우 사회주의 국가 시스템 속에서 소수 민족으로서 역할에 충실하며 점차 현대 미술 흐름에 동참하고 있음을 알 수 있었다. 한인 미술은 각 국가의 흐름 안에서 주류 미술과 융화하면서도 독자성을 갖기 위한 부단한 과정 속에 놓여 있다. 이것은 경계인의 위치에서 스스로 주체가 되고자 노력해 온 치열한 삶의 결과다.

아마도 외국에 흩어져 있는 한인의 작품들을 살펴본다면, 대다수 사람은 그들 작품에서 민족 의식 또는 민족의 정체성을 확인하고 싶어 할지도 모른다. 작품에는 시대성과 정체성이 씨줄과 날줄로 복잡하게 얽혀 있다. 사람마다 같은 환경과 여건에서도 발현되는 개인의 동기와 지향이 다르기 때문

에 오늘날과 같이 다의적이며 복합적인 관계 안에서 한두 가지 원인을 통해 작품 결과와 연결짓는 것은 무리한 관계 설정일 수 있다. 그럼에도 한인 작가들의 작품을 살펴보는 것은 이들이 다른 문화를 받아들여 문화의 상호 작용을 어떻게 이루어 냈는지를 알 수 있으며 한국 문화의 다양한 발전 가능성을 전망할 수 있다.

이 글에서는 '한민족'의 공통성을 부각하기보다는 경계에 선 자의 감수성을 확인하고자 하였다. 이주자들은 이주국에서 '혈통'과 '문화'가 다르다는 이유로 단순한 차이를 넘어 차별을 받아 왔던 존재다. 또 다른 '혈통'주의를 내세우고자 하는 것이 아니다. 불합리한 차별을 극복하고 진정한 공동체를 모색할 수 있도록 사고의 지평을 넓힐 수 있는 계기가 되길 기대한다.

게리 힐의 영상 시학

김미선

1988년 파리 퐁피두 미술관은 전시실에 수천 와트 조명이 비추는 하얀색 방을 만들었다. 무대 단상에는 직선이 강조된 단조로운 나무 의자 7개를 배열하고, 맞은 편에는 백색 받침대 위 27인치 컬러 비디오 모니터 7개가 브라운관만 노출된 채 의자와 짝을 이루도록 놓여 있었다. 작품은 어떠한 군더더기 없이 명료하고 단순한 라인을 형성하며 오직 비디오 모니터와 그 소리에만 집중하도록 관객을 유도했다. 〈혼란 (잡음 속에서)〉은 미국 비디오 아트 작가 게리 힐Gary Hill(1951-)이 프랑스 파리 퐁피두 센터에 주재하는 동안 퐁피두에서 의뢰를 받아 파리 국립현대미술관 전시장에서 제작한 것이다.

이제는 미술의 장르 중 하나로 널리 알려진 비디오 아트는 첫 출현과 동시에 순수미술의 권위를 해체하는 전위적 장치로 이해됐다. 또 비디오 아트 창시자 백남준은 "텔레비전 수상기가 캔버스를 대체할 것"이라 말하며 전

게리 힐, 〈혼란 (잡음 속에서)〉, 1988

통적인 미술 재료로 캔버스 회화의 종식을 선언하기도 했다. 즉 비디오 아트는 대중 문화와 새로운 매체 활용을 기반으로 전자 기계가 가진 예술적 가능성을 실험하고 확장하는 영상 시학Video poetry 예술이다. 대량 생산되면서 대중에게 익숙한 비디오 매체는 미술에서 형식주의와 순수미술 개념을 해체하려는 탈모더니즘적 시도에 그 어떤 것들보다도 적합했다. 매체 자체가 가진 특징이 반예술적인 성향이지만, 비디오 아트는 기술과 예술을 결합하고 은유적 · 예술적 미술 장르로 인정받게 된다. 이 과정에서 비디오 아트는 모더니즘의 계보를 이으며 미술관에 안착했고 미술사적인 정립과 분류

작업을 거치게 되었다. 이에 비디오 아트를 체계적으로 분류한 프랑크 포베르의《전자시대의 예술》은 주목할 만하다. 그의 연구에 의하면 비디오 작업 방식은 대략 다음 6가지로 분류할 수 있다.

1) 조형적 질서의 형식적 탐구를 포함하는 것으로 기술적 처리 과정을 이용한 이미지 창조

2) 예술가 자신의 신체에 집중된 개념 미술과 관련된 행위나 해프닝을 녹화하는 영역

3) '비디오 게릴라'라고 불리는 것으로, 정치적·교육적 목적을 가지고 휴대용 비디오 카메라로 거리 장면을 찍는 것

4) 조각·환경·설치 등을 제작하기 위한 카메라와 비디오 모니터 결합

5) 비디오 테크놀로지를 이용한 퍼포먼스와 커뮤니케이션 작품

6) 특히 컴퓨터 분야와 같은 다른 첨단 테크놀로지와 비디오의 실험적 결합 등

포베르는 또한 이러한 것들에서 비디오 아트가 '비디오 조작', '비디오 환경', '비디오 설치', '비디오 게릴라', '비디오 퍼포먼스' 등으로 나눌 수 있다고 설명하였다. 예를 들어 백남준은 그 자신의 삶과 경험을 드러내고 예술적 유희와 행위를 위한 도구로 비디오를 이용하였고, 모더니즘 범주 안에서의 조각/설치 장르로 감상할 수 있다.

그러나 게리 힐은 작품의 제작 행위부터 백남준보다 복잡하다. 게리 힐

은 작품 형성에 있어 이미지와 영상, 소리 등 모든 것을 작가 의식을 반영 reflection하는 과정으로 감상자 개개인이 느끼는 지각에 따라 쉽게 변형되는 불확정적인 파편으로 처리한다. 이 때문에 그의 작품은 의미를 파악해야 하는 '개념적인' 경향이 매우 강하다. 즉 작가, 매체, 관람자 3자 간 '불협화음'이 발생하는 것이다. 이와 같은 게리 힐의 아이디어는 초기 작품에서부터 출발했다.

성경 도착증

〈혼란 (잡음 속에서)〉은 비디오 작가로 게리 힐이 세계적으로 주목받기 시작한 초기 비디오 설치다. 게리 힐은 작품에서 특별하게 '나그함마디' 문서를 텍스트로 사용했다. 나그함마디 문서는 1945년 이집트 나그함마디 마을 근처에서 발견된 초기 기독교 영지주의 복음서들을 가리킨다. 영지주의 복음서는 당시 정경으로 채택되지 못한 문서들의 정죄 작업이 진행됨에 따라 불태워질 위기에 처하자 이를 피해 몰래 묻어둔 것으로 추정한다. 영지주의는 '지식'을 의미하는 고대 헬라어 '그노시스gnosis'에서 유래했다. 그노시스는 일반적인 지식을 의미하기도 하지만 특히 신비적 합일을 통한 지식, 초심리학적인 앎을 의미한다. 즉 일종의 '영靈적인 지식'을 뜻한다. 영지주의는 신비로운 지식을 통해 구원을 성취하려고 한 종교 운동으로 풀이되며, 성경에서 객관적이고 이성적인 접근을 포기한 초월적인 신앙으로 해석한다. 그러나 종교에서 바라볼 때 영지주의는 타락한 인간 본능에서 나오는 것으로 가장 치명적인 해악을 끼친 이단이었다. 게리 힐의 〈혼란 (잡음 속에서)〉에서 중요한 전략은 1세기 무렵 유다의 전통을 따르며 특별히 영성

계 신비를 믿는 그노시스 이교와 만남이었다. 초기부터 게리 힐은 성경에 특별한 관심을 가지고 이미지와 언어 사이의 수수께끼 같은 틈을 최면적으로 유도했다. 작품은 그의 자서전적 영상과 함께 환청 같은 언어로 구성했다. 즉 〈혼란 (잡음 속에서)〉이란 작품에서 게리 힐은 '공상적 요소'에 집중하여 관객에게 '불안한 감정 상태'를 이끌었다.

다시 작품으로 돌아가자. 〈혼란 (잡음 속에서)〉에서 게리 힐은 온통 순백인 전시 공간에 몇 개의 비디오 모니터들을 의자와 짝을 이루도록 나열해서 설치했다. 하얀 공간에서 모니터들은 깜박거리면서 여자와 남자의 느린 움직임을 보여준다. 첫 모니터에서 마지막 모니터까지 불어·이탈리아어·영어·독일어·네덜란드·이집트의 콥트어로 번역된 다국적 텍스트들이 흘러나온다. 그리고 성경에서 인용한 언어를 짧게 들려준다. 이 말들은 그노시스 교의 필사본 구절들로 경건하면서도 혼란스럽게 관람자의 귀를 섬뜩하게 한다. 이는 모두를 하나로 합일시키기 위해 번역된 경전이었다.

즉 작품은 그노시스 교에서 추구하는 범신론적 투사를 목표로 한다. 그노시스 교에서 주장하는 동시대적 공명은 고정되어 있고 정형화된 모든 표현을 거부한다. 이교에서 출발한 특별한 오독과 재해석은 기독교적 절대성에서 벗어나 자유롭게 '사유할 수 있게' 한다. 그 예로 그노시스 교리에서는 성경의 에덴동산에 나오는 뱀을 긍정적 상징으로 생각하여 인간 영혼을 지도하기 위한 밀사이자 성령으로 받아들인다. 〈혼란 (잡음 속에서)〉에서 검은 머리 여자는 장면과 장면을 연결하는 그노시스 신과 같은 현인이다. 그녀는 남자에서 여자로 석류를 건네주고 그들을 거대한 뱀에게 인도한다. 가수 버나드 하이드지크의 목소리는 영적 황홀처럼 그노시스의 아리아를 열

창하며 시적인 울림으로 1세기 비밀 교파에서 20세기 아방가르드까지 간극을 붕괴시켰다. 결론적으로 게리 힐의 실험 공간은 혼란스러운 여러 가지 잡음 속에서 인간 구원을 위한 성스러운 교회당이 되었다.

초기부터 게리 힐은 기독교적인 주제에 대한 도착증적 관심을 보였고, 비평가 리네 쿡은 그를 성경 언어 애호가logo philia라고 평가했다. 그가 가진 성경에 대한 명확한 관심은 종교에 가한 도착적 언어 폭행과 비디오 매체를 통한 해석의 열린 확장으로 더욱 매력적으로 감상자와 관계를 맺게 했다.

한 예로 게리 힐은 1983년부터 뉴욕에서 파리로 가기 직전까지 〈십자가형〉을 작업했다. 〈십자가형〉에서 그는 자신의 가슴과 양팔, 양다리에 카메라를 메고 뉴욕 허드슨강에 있는 반네만 섬을 직접 걸어 다녔다. 움직일 때마다 각 카메라는 얼굴과 손·발의 움직임을 자연 배경과 함께 담았다. 그의 신체와 함께 우거진 갈대숲을 헤집고 나가는 거친 게리 힐의 숨소리, 메마른 풀들이 꺾이고 발에 밟혀 부서지는 소리, 어디선가 요란하게 지저귀고 불시에 날아오르는 야생 새들의 생생한 소리가 26분간 영상으로 녹화되었다. 전시장에서 〈십자가형〉은 관람자 정면에 5개 모니터를 십자형으로 배치하였다. 이 때문에 가슴·팔·다리에 매달려 게리 힐의 몸을 특정한 각도로 찍는 카메라는 십자가에 신체를 걸기 위해 고정하는 못처럼 인식되었다. 이는 현대 기계 문명으로 확장된 새로운 십자가 상이자 현대적 아이콘으로 관람자들이 명상하게 했다. 또 모니터가 십자형 좌표처럼 배치되면서 비어 있는 하얀 벽은 몸통을 분실한 게리 힐의 토르소임을 깨닫게 한다. 즉 관객은 '부재하는 현존'을 깨닫는 것이다. 관람자는 모니터에서 포착한 게리 힐의 머리·손·발을 통해 부재하는 육체를 발견하고 순수한 카타르시스를 느끼

며 자신을 '목격자의 존재'로 자연스럽게 대비시킬 수 있었다. 다시 말해서 〈십자가형〉은 신체 기록을 통해 직접적으로 전달되는 명상 작업으로 각 부분이 독립된 목소리를 내며 생생한 생명력을 가진다. 작가가 정면에서 뒤로 바라볼 때 볼 수 있는 공간 확장이 이루어지고 손에서 흔들거리며 맞춰지는 초점들, 발에 부착된 카메라를 통해 마치 동물처럼 촉각적으로 포착하여 이룩해 낸 성과였다.

게리 힐의 많은 작품에서 눈/시각은 렌즈와 기계 부품들로 변형되고 진화한 대리 용품들로서 계획되었다. 이러한 작품들은 1965년 마샬 맥루한의 〈미디어 이해: 인간 연장〉을 떠올리게 한다. 비디오 매체는 사람의 감각 기관과 유사하여 인간의 감각을 확장하고 은유적으로 사용할 수 있게 만들었다. 따라서 게리 힐은 영상 이미지와 소리를 통해 사물을 이해하는 관념적이고도 현상학적 방식에 대항했다. 게리 힐은 감상과 인식에서 새로운 개념을 구축했다.

파편과 단상

초기부터 게리 힐은 신체, 형상을 작품에서 실험적 요소로 빈번히 사용했다. 1990년 〈그것이 언제나 자리를 잡고 있는 까닭에〉는 크기가 모두 다른 열여섯 대 모니터들에 각각 다른 인간의 신체 부위를 보여주었다. 그리고 0.5인치에서 23인치까지 상자 테두리를 벗겨낸 다양한 모니터는 '돌처럼' 정면을 바라보도록 배열했다. 이와 같은 배열은 파편처럼 강을 따라 휩쓸려 바다까지 굴러와 자연스럽게 축조된 돌 더미를 상징했다. 즉 씻겨지고 벗겨진 듯 테두리가 없는 모니터들은 더 작은 입자로 부서진 돌들이다.

게리 힐, 〈그것이 언제나 자리를 잡고 있는 까닭에〉, 1990

안쪽 깊은 공간에 놓인 모니터는 '신체 정물화' 같기도 하고 한편으로는 영상 장치로 진행하는 해부학 강의처럼 보이기도 한다. 몇 개의 이미지는 현미경을 통해 관찰하듯 사실적으로 신체 부위가 점차 확대되면서 마침내 하얗게 사라져 버린다. 이러한 현상은 정신 의학에서 해석하는 파편화한 신체처럼 보이게 한다. 세부만 보여주는 여러 부위의 신체는 순간 우리에게 〈십자가형〉에서 잃어버린 예수의 몸을 추측하게 한다. 영상은 벌거벗은 육체에서 드러내는 은밀한 부분들, 피부와 엄지손가락, 팔꿈치와 무릎, 등뼈, 이마 주름, 눈 부위 등에 집중한다. 또 비디오 테이프는 이미지와 웅얼거리거나 알 수 없이 속삭이는 소리, 손을 비비며 내는 바스락거리는 소리, 책장 넘기는 소리 따위를 내보낸다. 그리고 육체를 확대해서 자세히 보여주는가 하면 바로 감춘다.

게리 힐, 〈시네마와 견고한 공간 사이〉, 1991

1991년 〈시네마와 견고한 공간 사이〉는 이와 연결 선상에서 제작되었다. 다양한 크기의 모니터 23대가 위 작품과 마찬가지로 포장이 벗겨진 채 변형되어 마룻바닥 위에 긴 두 줄 형태로 배열되었다. 영상은 비연속적으로 왼편 위에서 시작하여 오른쪽 아래에서 끝나는데, 한 스크린에 형상이 나타날 때 나머지 스크린은 꺼져 있거나 다른 스크린에서 새로운 것을 시도한다. 이미지는 연속적인 실행이 아닌 빠르게 변화하는 예측할 수 없는 율동으로 비규칙적인 여러 화면의 잡음을 강조했다. 동시에 메시아처럼 한 여성이 하이데거의 《언어의 본질》(1957) 두세 문장을 낭송한다. 처음에는 알아듣기 어려운 음성이지만 점차 누구인가를 알 수 있게 된다. 먼저 한 여자의 음성이 변조된 음성으로 다른 그녀들과 유동적 화면에서 대화하는 식이다. 그러나 대화는 또다시 알아들을 수 없는 웅웅거리는 소리로 나아가고 일치

하지 않는 형상은 관람자의 귀와 눈에 지속적인 긴장감을 고조시킨다. 즉 음성과 형상은 시간·공간 사이에 현존하면서 일시적이고 비연속적으로 불안한 감정을 야기한다. 여기에 하이데거의 텍스트는 영상 사이에서 탐지한 '틈'을 언어/소리의 무한한 울림으로 연달아 겹쳐지고 조화하도록 했다. 그러나 이미지의 파편과 단상은 개념적인 이해와 상관없는 반향이 일어난다. 이러한 반향은 시간/공간/과거/현재 사이에서 끝없이 펼쳐져 '반동-연쇄-확장'의 과정을 통해 결합한다. 게리 힐은 음성과 형상 사이의 '간극'을 연구하였고 그 둘 사이에 우위를 두지 않았다. 동시 작용하는 음성과 형상은 섞이거나 조화를 이루지 않았지만, 긴장감을 가지고 전시 공간에서 상호 울림을 가지고 존재했다. 그는 이러한 관계에 대하여 "이종異種 공간의 반향"이라고 언급했다.

불협화음, 새로운 명상으로

게리 힐의 비디오 작품들은 시간과 언어, 음향, 인간의 신체와 지각력을 공략한다. 웅성거리는 목소리, 난해한 소음, 너무 강렬해서 오히려 아무것도 볼 수 없는 강한 빛과 칠흑 같은 어둠의 대조, 파편화된 육체와 각각 분리되고 세부 이미지가 강조·확대되는 이미지 출몰이 모니터에서 다른 모니터로 순간적으로 옮겨 다닌다. 형상은 실체를 드러냈다가 곧 사라진다. 관객은 복잡한 장치를 동원하는 게리 힐의 설치 작품에서 이미지나 텍스트, 말을 포함한 의성어, 그리고 파편화된 불안한 존재를 의식하며 낯선 감정을 느낀다. 여기에 게리 힐은 작품에 마틴 하이데거·그레고리 베테슨·모리스 블랑쇼·루드비히 비트겐슈타인 등 철학과 문학 언어를 보충한다. 즉 게

리 힐은 전자 매체의 영상이 가진 태생적 한계에서 벗어나 문학과 철학 특유의 담론을 창조했다.

그러나 게리 힐의 작품에서 문학적·철학적 문구는 작품이 묘사하는 것과는 근본적으로 다르다. 그것들은 작품을 친절하게 설명하지 않는다. 이미지들은 영상을 설명하듯 관람자가 인식하도록 유도하지만, 다시 한번 전혀 다르게 이해하도록 요구한다. 이는 불협화음같이 본능적인 불쾌감을 유발한다. 게리 힐의 작품에서 이미지, 몸, 공간과 시간, 철학이나 문학적인 텍스트가 삽입되었지만, 대부분 초언어적이고 비구조적인 방식으로 사용되었기 때문에 우리의 일반적인 상식/언어가 그의 작품에서 정의하는 것을 포기해야 한다. 마찬가지로 작품에서 게리 힐은 그 자신이 해설자지만, 그는 어떤 것도 명확하게 드러내지 않는다.

이와 같은 게리 힐의 불명확성은 어디에서 출발하였을까. 이러한 특성의 실마리는 그가 언어를 통한 음성학적인 연구를 진행하는 것에서 찾을 수 있다. 1980년대 초반 게리 힐은 동료에게 자신의 특별한 계획으로 언어가 소리로서 나아가는 연구를 하고 있다고 했다. 영상 속 단어는 소리가 되는 과정에서 다양하게 뜻이 울려 퍼질 수 있어야 한다고 고백했다. 그는 곧바로 〈원초적으로 말하기〉에서 이미지들이 각 화면의 변화에 따라 발음되는 음절처럼 소리화했다. 또 1985/86년에 제작된 〈우라 아루〉에서는 일본어 문장을 앞뒤 어디서나 읽어도 같은 회문을 사용했다. 게리 힐은 인터뷰에서 "특히 일본 전통극에서 많은 흥미를 느꼈다. 이것은 다양한 시간적 접촉, 분열된 시간, 역전된 시간, 동시적 시간을 가지게 했고, 전기적 매체라는 특성과 밀접히 관계할 수 있었다"라고 언급했다. 일본의 음성적 소리는 쉽게 역

전환할 수 있고, 시간에 따라 조화롭게 사용할 수 있었다. 여기서 일본 고유의 짧은 시 하이쿠는 연속 구성되어, 굴절된 영상 리듬과 고풍스러운 기교를 표현한 영상 시로 나타났다. 소리는 스테레오처럼 메아리가 울리는 듯 화면에 활자로 나타났고 결국 이것은 관람자 자신의 내면에서 생성된 심상으로 흘러나와 영상 시가 되게 했다.

이후 게리 힐은 스펙터클 화면 영상에서 언어와 소리를 더욱 입체적으로 보여주었다. 가장 정제된 언어라고 할 수 있는 문학과 철학적 언어는 〈우라아루〉에서 의미 없는 소리와 아무런 차이가 없다. 마찬가지로 명확한 형상과 흩어지고 사라지는 비-형상에도 어떠한 간극이 없다. 영상 앞에 서 있는 각각의 인지적 존재와 혼란스러운 관람자만 있을 뿐이었다. 여기서 관람자는 본능적으로 자신을 자각한다. 게리 힐의 작품에서 언어와 형상의 이미지는 오직 쉽게 해결되고, 분해되고, 발음되고, 또는 적합하지 않게 파괴되었다. 형상과 음절의 구조적 해체는 해체주의의 언어놀이와 연관되는 것이다. 또 관찰자를 신경질적인 자기 최면 상태로 빠져들게 해서 결국 파멸하고 마는 고대 나르시시즘 신화의 현대판 버전이다.

도시의 밤을 걷는 사람들:
더그 에이트킨의 〈몽유병자들〉

김지혜

해가 저물고 집으로 돌아가려는 사람들이 거리로 몰려나온다. 보행자와 도로 위 자동차가 점점 늘고 도시는 붐비기 시작한다. 이처럼 도시가 다시 활기를 띠는 오후 다섯 시부터 뉴욕 현대 미술관 외벽 전체에 비디오 영상 작품 〈몽유병자들〉(2007)이 흘러나온다. 미국 미디어 작가 더그 에이트킨 Doug Aitken(1968-)은 뉴욕 현대 미술관과 공공 예술 기관 크리에이티브 타임과 협업으로 2007년 1월 16일부터 약 한 달간 뉴욕 현대 미술관 외벽에 〈몽유병자들〉을 비추는 작업을 하였다. 건물을 가로지르는 일곱 개의 스크린에서 자전거 배달원·전기 기술자·우체국 직원·사업가·사무원으로 이루어진 뉴욕 거주자들의 일상을 보여준다. 주인공 다섯 명은 해가 질 무렵 일어나 출근 준비를 하고 도심으로 나간다. 이들은 작품 제목처럼 하루가 끝나가는 늦은 저녁 거리를 활보하는 도시의 몽유병자들이다.

뉴욕, 21세기 플라뇌르의 도시

〈몽유병자들〉은 에이트킨이 미국 공공 장소에서 작업한 첫 번째 프로젝트였다. 미국 상업과 문화 중심지에 위치한 미술관 유리 벽은 영상 스크린 그 자체가 되었고, 공공 일상에 작품을 직접 노출할 수 있었다. 에이트킨은 뉴욕 맨해튼 5번가를 돌아다니는 사람들이 흔히 예상할 수 있는 상업 스크린 광고가 아닌 영상 작품 〈몽유병자들〉과 조우하는 상황을 연출하였다.

더그 에이트킨, 〈몽유병자들〉, 2007,
장소 특정적 옥외 비디오 설치, 6개 비디오 채널, 컬러, 사운드, 다중 영사 7개 스크린, 뉴욕 현대 미술관

어두운 밤 뉴욕 맨해튼 구역 전체를 밝게 빛내는 유리 건물 영상은 무심코 지나가는 보행자의 눈길을 사로잡았을 것이다. 움직이는 빛과 이미지는 장관을 이루고 주변 공간을 아우르는 도심 속 환경을 조성한다. 영상 속 주인공들 또한 스크린 안에 갇혀 있는 것이 아니라 건물 밖으로 나와 실제 도시 공간에 섞여 들어가는 환영을 만든다. 그들의 일상은 곧 뉴욕 보행자들의 현실 속 일상이기도 하다. 〈몽유병자들〉은 스크린 안과 밖 도시 거주자들의 일상을 서로 투영하면서 보행자들의 관심과 시선을 사로잡는 건축적 스펙터클을 제공한다. 특히 건물 유리 벽에서 퍼져 나오는 빛은 보행자들의 몰입을 더욱 유도한다. 빛으로 움직이는 이미지는 건물의 견고한 표면을 무너뜨릴 뿐 아니라 표면 밖으로 스며 나와 주변 공간을 가득 채운다. 보행자들을 에워싸는 부드럽고 깊이 있는 환영 공간을 형성하는 것이다. 미술관 유리 벽에는 영상 이미지뿐 아니라 건물 내부와 외부에서 반사되는 이미지가 중첩되면서 환영적 공간 효과를 더욱 극대화한다. 건물 내·외부가 서로 침투하는 열린 공간 안에서 보행자들은 더욱 확장된 공간적 감각을 느낄 수 있었다. 〈몽유병자들〉의 거대한 스펙터클에 압도된 보행자들은 움직이는 빛이 만들어내는 공간적 흐름 안에 스스로를 맡겨버리는 심리적이고 정서적인 환경을 경험한다.

이 같은 대도시 스펙터클과 보행자들의 모습은 19세기 파리 산책자 플라뇌르를 떠올리게 한다. 19세기 파리는 오스망화로 불리는 도시 재설계 사업을 통해 현대적인 도시로 급변하였다. 정비된 대로에 대형 백화점과 고급 상점이 들어섰고, 서커스·영화관·카페·카바레·박람회장 등 다양한 유흥 공간이 새롭게 등장하면서 스펙터클한 대도시 모습을 갖춰 나갔다. 19세

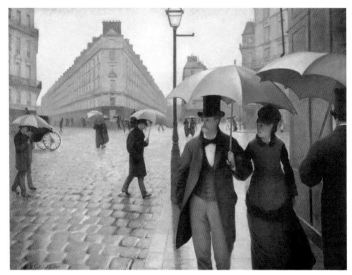

구스타브 카유보트, 〈유럽 다리〉, 1876, 캔버스에 유채, 125×181㎝, 제네바 프티팔레 미술관

구스타브 카유보트, 〈파리의 거리, 비 오는 날〉, 1877, 캔버스에 유채, 212.2×276.2㎝, 시카고 아트 인스티튜트

기 파리 풍경은 인상주의 그림에서 중요한 주제이기도 하였다. 구스타브 카유보트의 〈유럽 다리〉(1876)와 〈파리의 거리, 비 오는 날〉(1877)은 산업 도시의 상징인 철제 다리 혹은 고층 건물과 가로등이 있는 파리 대로를 산책하는 부르주아들을 보여준다. 동시대 프랑스 시인 샤를 보들레르는 파리 대도시를 누비는 산책자들을 플라뇌르라 칭하였고 이들을 도시 거리를 미적으로 전유하며 거니는 관찰자이자 예술가로 묘사하였다. 보들레르 자신 또한 파리 거리를 산책하고 사색하며 시를 썼던 플라뇌르였다. 플라뇌르는 파리 거리에 늘어선 상점 쇼윈도를 구경하는 상품 소비 주체이자 관조자였다. 19세기 파리는 상품 순환과 소비 욕망을 자극하는 자본주의 도시였다. 사치스러운 상품들이 진열된 백화점, 아치형 통로 아케이드를 따라 양옆으로 나열된 상점들, 거리 광고판과 포스터들은 도시 구경꾼을 현혹하는 거대한 상품 이미지를 생산하였다. 상품과 생산, 소비 욕망이 한데 뒤얽힌 이미지가 넘쳐나는 오늘날 도시 스펙터클의 원형인 것이다. 이 같은 대도시 안에서 플라뇌르는 스펙터클이 제공하는 상품 세계의 환상에 매료된 구경꾼이었다.

19세기 파리 산책자 플라뇌르는 21세기 뉴욕 〈몽유병자들〉의 건축적 스펙터클 주변을 걸어 다니는 보행자들의 모습에서 다시 반복되는 듯하다. 플라뇌르가 파리 스펙터클에 동화되었듯 〈몽유병자들〉의 보행자들 또한 거대한 스크린을 통해 도시의 환영 안으로 스며든다. 플라뇌르와 〈몽유병자들〉의 보행자들 모두 도시 스펙터클에 도취되는 공통점을 지니는 것이다. 차이가 있다면 〈몽유병자들〉은 파리 백화점이나 아케이드 상점처럼 소비 상품의 이미지를 직접 보여주지는 않는다. 에이트킨은 팝아트와 같이 상업주의

를 내세우는 것은 더 이상 사람들에게 충격을 줄 수 없다고 여겼다. 대신 그는 주인공들의 도시 일상을 보행자 개개인 삶 안에 은유적으로 위치시키면서 도시 공간과 거주자들 사이의 관계적 에너지와 리듬을 만들어내려고 하였다.

동일화된 리듬

에이트킨은 도시를 살아 숨 쉬는 유기적인 공간으로 보았으며 〈몽유병자들〉을 통해 도시를 움직이게 하는 생생한 신경 체계, 즉 도시의 리듬과 박동을 드러내고 싶다고 하였다. 프랑스 철학자 앙리 르페브르는 도시의 리듬을 분석하였다. 르페브르는 높은 발코니에서 내려다보이는 건물들의 배치, 거리를 걷는 사람들, 신호등 불빛에 따라 일제히 움직이는 자동차와 보행자, 학교에 가는 아이들과 관광객 등 거리의 모든 풍경에서 도시 리듬을 발견한다. 다양한 도시 리듬은 언제나 상호 간섭하여 작동하면서 거리에 생동감을 주고 도시를 활동하게 만든다. 르페브르는 도시 리듬은 언제나 다시 시작하는 반복, 즉 '율'을 지닌다고 하였다. 율은 박자에 맞춰 분절되는 순환적 리듬이며, 끊임없이 반복하는 율 안에서 도시의 일상이 구축된다. 즉 율적 리듬은 도시 거주자들의 일상을 지배하는 영구적인 되풀이인 것이다.

〈몽유병자들〉은 주인공들의 일상을 통해 도시 리듬이라는 반복 순환을 시각화한다. 주인공들의 하루는 같은 구조다. 영상은 붉은 태양이 지는 황혼 장면으로 시작한다. 주인공들은 아직 잠들어 있으며 침대 시트가 바스락거리거나 바람이 머리카락을 스친다. 곧이어 주인공들이 차례로 눈을 뜨고 하루가 시작된다. 스위치를 켜고 샤워기에서 물이 쏟아져 내린다. 출근 준

비를 하면서 그들은 음료나 커피를 마신다. 준비를 마친 주인공들은 각각 자동차 · 버스 · 자전거 · 지하철 그리고 택시를 탄다. 바퀴들이 회전하고 야간 도로를 지나 도시 속으로 들어간다. 일터에 도착한 주인공들은 각자 일에 집중한다. 주인공들의 일상은 도시 공간을 가로지르면서 동시 발생하는 반복적인 리듬이다.

영상 후반부에는 주인공들이 각기 독특한 패턴으로 행한다. 지하철 플랫폼에서 양동이로 드럼을 치거나, 주문에 걸린 듯 몸을 회전하거나, 바이올린을 켜고, 자동차 위로 올라가 춤을 추기도 하며, 케이블 선을 몸에 두르면서 격렬하게 회전한다. 각각 다양한 동작들은 속도가 점점 빨라지면서 황홀한 광경을 만든다. 주인공들의 개별 움직임은 그들을 사로잡고 있던 도시의 동시적 리듬을 벗어나지만 일탈적인 행위가 끝나고 나서는 다음 날 또 다시 같은 하루를 반복한다.

이처럼 에이트킨은 〈몽유병자들〉을 통해 주인공들의 리드미컬한 도시 일상을 보여준다. 주인공들의 하루는 매번 다시 시작하는 반복적인 율이며 그 순환으로 리듬이 생성된다. 도시 개개인이 이러한 리듬을 파악하기 위해서는 그들 자신의 몸 리듬에 귀 기울여야 한다. 르페브르는 몸을 통해 도시 리듬을 이해할 수 있다고 하였다. 심장 박동 · 혈액 순환 · 호흡 · 말의 속도와 같은 신체 박동의 메트로놈 리듬에 익숙해지면 이를 도시 리듬에 적용할 수 있다는 것이다. 르페브르는 또한 몸의 리듬으로 도시 리듬을 이해하는 과정에서 외부와 내부 리듬이 통합된다고 하였다. 몸의 리듬과 도시 리듬이 상호적으로 내재화되는 것이다. 르페브르는 도시 리듬이 그처럼 개인의 몸 안에 내재화되는 것을 조련으로 보았다. 즉 반복적인 도시 리듬 안에서 개인

의 몸이 길들여지고 변형된다고 보는 것이다. 에이트킨 또한 리듬 안에서 '도시가 몸이 되고, 개인의 몸이 도시가 된다'고 하였으며, 자신의 움직임이 '외부 세계의 더 큰 시스템에 매여 있는 듯한 느낌을 받는다'고도 하였다. 이는 개인의 몸이 외부 세계 즉 도시 리듬에 길들여지는 것에 대한 언급이다. 〈몽유병자들〉에서도 도시와 도시 거주자들 사이 리듬 순환 안에서 도시와 개인 몸이 유기적으로 교차하는 상상을 할 수 있다. 주인공들의 하루가 동시 시작하여 평행하게 나가고 그 다음 날 다시 되풀이되는 것은 그들의 일상을 지배하는 도시 리듬의 작용이다. 도시 리듬 안에서 끊임없이 움직여야만 하는 강박적 상태, 말하자면 조련된 상태인 것이다.

조련은 동일화에 의해 강화된다. 동일한 단순 리듬으로의 환원은 거대한 힘의 작용을 가능하게 한다. 모든 차이를 배제하여 동질화하고 기하학적으로 단순화하면서 통제와 지배를 용이하게 만드는 것이다. 〈몽유병자들〉에서 볼 수 있는 동일화된 기하학적 패턴은 이러한 도시 리듬으로 정형화된 통제를 반영하는 듯하다. 주인공들이 커피와 음료를 마시던 컵은 반복적인 둥근 패턴으로 전환되고 심지어는 황혼의 둥근 태양마저도 그 패턴 안으로 동화된다. 자전거와 자동차 바퀴가 화면 가득 클로즈업으로 나열되고 빠르게 회전하면서 추상적인 패턴을 만든다. 스위치 조명·시계·주인공들의 신체 일부 등 일상 모든 것들이 추상적 패턴으로 변환된다. 특히 야간 도로는 기하학적으로 구획된 도시 공간의 리듬을 극적으로 보여주는 듯하다. 주인공들의 일상이 동일화와 단순화를 통해 기하학적 패턴으로 환원되는 장면은 도시 거주자들의 일상이 도시 리듬 안에 잠식되는 과정을 시각화한다. 그리고 이러한 〈몽유병자들〉 영상이 도시 한복판에 영사되었을 때 건물 주

변을 지나던 보행자들 또한 주인공들이 겪는 도시 리듬의 스펙터클한 힘 안으로 몰입되었을 것이다.

걷기, 일상의 일탈

〈몽유병자들〉의 건축적 스펙터클은 보행자들에게 획일화된 도시 리듬 안으로 몰입을 유도한다. 그런데 〈몽유병자들〉을 경험하는 데에는 중요한 특징이 있다. 작품을 경험하는 이들이 한 곳에 정적으로 서 있는 것이 아닌 작품 주변을 자유롭게 돌아다닌다는 점이다. 이러한 경험은 특히 미술관이 위치한 뉴욕 맨해튼의 도시 구조와 긴밀하게 연관된다. 에이트킨은 〈몽유병자들〉에 관한 글에서 맨해튼의 도시 풍경을 라스베이거스와 비교한 적이 있다. 그는 라스베이거스의 건물 경관은 수평으로 펼쳐져 있는 반면 맨해튼은 수직으로 솟아오르는 건물 풍경을 보여준다고 이야기하였다. 다시 말해 라스베이거스에서는 어느 위치에서라도 도시 경관을 한눈에 담을 수 있는 파노라마적 풍경을 경험할 수 있지만, 맨해튼은 높은 건물들이 시야를 차단해서 도시 전체 풍경을 한눈에 포착하기 힘들다는 것을 의미한다. 맨해튼에서 도시 이미지를 파악하기 위해서는 빌딩 사이를 돌아다녀야만 하며 맨해튼 보행자들은 도시 풍경을 파편적 이미지로 지각한다.

맨해튼에 위치한 뉴욕 현대 미술관 외벽의 〈몽유병자들〉 또한 보행자들에게 유사한 경험을 요구한다. 보행자들은 작품이 영사되는 모든 벽면을 구경하기 위해 건물 주변을 둘러 걸어 다녀야 한다. 영화관처럼 한 곳에 앉아 영상을 감상하는 것이 아닌 거리를 돌아다니면서 작품을 직접 경험해야만 하는 것이다. 그런데 이렇게 작품 주변을 걷는 사람들의 행위에서 동일화된

도시 리듬을 벗어날 수 있는 틈새가 발생한다. 보행자들은 계속해서 변화하는 영상 스크린 주변을 걸어 다니면서 이미지를 파편적으로 경험하게 되는데, 이에 순간순간 몰입하는 환영으로부터 깨어난다. 스펙터클한 도시 리듬의 동일시가 무너지고 보행자들 각자 개별적 이미지의 경험이 형성되는 것이다. 르페브르 또한 조련된 리듬 속 빈틈, 자유의 발생은 리듬 안에서 전개되는 개인성에서 비롯된다고 하였다. 〈몽유병자들〉에서 보행자들의 걷기에서 비롯되는 파편적이고 개인적인 이미지 경험은 강요된 리듬에서 벗어날 수 있는 틈새를 발견하는 방법이다.

프랑스 철학자이자 역사가인 미셸 드 세르토는 '도시에서 걷기' 전략을 통해 획일화된 도시 공간 안에서 저항의 가능성을 제안하였다. 세르토는 현대 도시 공간을 거대한 판옵티콘으로 보았다. 그리스어로 '모든 것을 본다'는 의미를 가진 판옵티콘은 원래 제레미 벤담이 설계한 감옥의 한 형태였다. 판옵티콘에서는 자신을 숨긴 채 상대를 감시하는 전지적 시선을 행사할 수 있다. 세르토는 이러한 판옵티콘 시각 원리를 대도시 공간에 적용한다. 예를 들어 고층 빌딩에서 도시를 내려다보는 것은 도시의 구속에서 벗어나 도시 전체를 조망하고 감시할 수 있는 판옵티콘 시선을 실현한다. 이는 일종의 관음적 시선이자 대상을 지배하고자 하는 욕망의 시선이다. 이와 같은 시선은 오늘날 도시 계획자의 시선과도 중첩되며 고층 건물들이 빽빽하게 들어선 맨해튼 또한 이러한 판옵티콘적 시선이 작용하는 곳으로 볼 수 있다. 그런데 세르토는 이러한 판옵티콘적 감시 시선이 도시 공간 안에서 걷는 행위를 통해 분열될 수 있다고 이야기한다. 도시 거주자들이 행하는 '도시에서 걷기'는 계획적으로 구획된 도시 공간을 횡단하면서 자신만의 새로

운 공간을 재구성하는 자율적 행위이기 때문이다. 보행자들이 이동하면서 창출하는 개인적 공간 안에서 판옵티콘 시선은 끊임없이 재배치되며, 이에 보행자들은 판옵티콘적 도시 계획에 저항할 수 있는 가능성을 발견한다. 세르토의 걷기 전략은 〈몽유병자들〉에서 획일화된 일상의 도시 리듬을 거스를 수 있는 길을 제공한다. 영상 주인공들과 심지어는 스펙터클에 잠식된 보행자들에게 동일화된 리듬을 강요하는 건축적 스크린은 개인의 움직임을 지배하고자 하는 판옵티콘적 시선과 유사한 영향력을 행사하는 듯하다. 그러나 보행자들은 건물 주변을 걸어 다니는 행위를 통해 시시각각 변하는 스크린 이미지를 경험하면서 스크린이 제시하는 동시 발생적 리듬과 주인공들의 선적인 일상 서사를 무너뜨릴 수 있다. 보행자들은 그처럼 조각난 이미지들을 새롭게 축적해 나간다. 파편적인 이미지 조각들을 독자적으로 이어 나가면서 자신만의 이야기를 만들어내는 것이다. 〈몽유병자들〉을 통해 도심 안에서 자신만의 공간과 서사를 창조해 나가는 보행자들의 경험은 세르토가 이야기하는 저항 전술로서의 걷기 전략이 될 수 있다.

'도시에서 걷기' 전략은 일상에서 이루어지는 행위임에 의미가 있다. 걷기가 행하는 저항은 도시에 작동하는 권력 관계를 전복하는 행위라기보다는 개인 일상 안에서 도시 권력이라는 힘으로부터 벗어나 새로운 차이를 생성해내는 것이다. 걷기를 통해 도시와 작품의 획일화된 리듬 이미지를 해체하면서 보행자만의 독창적인 이야기를 만들어 나갈 수 있다. 〈몽유병자들〉을 둘러싼 '도시에서 걷기' 경험은 일상적 실천을 통해 스펙터클한 대도시에서 강요된 리듬에 환원되지 않을 수 있는 자율적 개인의 가능성을 제안한다.

참고 문헌

매춘부에서 전문 모델로: 마티스의 오달리스크 이미경

이미경, 「앙리 마티스의 오달리스크 연작 연구」, 석사학위논문, 숙명여자대학교.
 2006.

_____, 「마티스의 〈오달리스크〉 연작 연구」, 서양미술사학회, 27, 2007, pp.74-91.

Benjamin, Roger, *"Matisse and Modernist Orientalism"*, L.A. & London: University of
 California Press, 2003.

Bourguignon, Katherine M, *"Un Viol De Moi-Même" Matisse and the Female Model*,
 Ph.D. dissertation, University of Pennsylvania, 1998.

Briggs, Patricia Ann, *"Historizing Matisse's Representations of Woman: Gender And Artistic
 Expression in the age of Consumer Culture"*, Ph.D. dissertation, University of
 Minnesota, 1998.

Clack, T.J, *"The Painting of Modern Life: Paris in the Art of Manet and His Followers"*, New
 Jersey: Princeton University Press, 1999.

Delectorskaya, Lydia, *"Henri Matisse"*, trans, Tourkoff, Olga. Paris: Edrien Maeght Ed-
 iteur, 1988.

Dumas, Ann et al., *"Matisse: His Art and His Textile"*, London: Royal Academy Books,
 2001.

Elderfield, John, *"Pleasuring Painting: Matisse's Feminine Representations"*, London:
 Thames & Hudson, 1995.

Elderfield, John, *"The Drawing of Henri Matisse"*, London: Thames and Hudson, 1984.

Ferrara, Lidia Guibert, *"Reclining Nude"*, London: Thames & Hudson, 2002.

Girard, Xavier, *Matisse: The Sensuality of Color*, London: Thames & Hudson, 2002.

Hollander, Elizabeth, "Working Models," *Art in America*, May 1991. pp.152-155.

Jacobus, John, *Henri Matisse*, New York: Harry N. Abrams, 1981.

Kahf, Mohja. "Western Representations of the Muslim Woman: From Termagaut to Odalisque," *Intl Journal of Middle Studies*, (33:4), pp.638-640.

Klein, John, *Matisse Portraits*, Singapore: Yale University Press, 2001.

Klüver, Billy & Julie Martin, "A Short History of Modeling", *Art in America*, May 1991, pp.156-163, 183.

Kowart, Jack & Dominique Fourcade, *Henri Matisse: The Early Years in Nice 1916-1930*, New York: Harry N. Abrams, 1986.

Kuspit, Donald, "Henri Matisse: Armchair Agonist", *Artforum International*, October 1992, pp.92-93.

Spurling, Hilary, "Matisse and His Models", *Smithsonian*, October 2005, pp.73-80.

Spurling, Hilary, "How Matisse Became a Painter", *The Burlington Magazine*, 135:1084, July 1993, pp.463-70.

아메리칸 스테인드글라스 학파의 숨겨진 미술가들 김호정

김호정, 「미술가-기업가 루이스 컴포트 티파니의 미술기업 경영과 디자인 개발에 관한 연구」, 박사학위논문, 숙명여자대학교, 2010.

_____, 「19세기 후반 미국의 여성미술교육과 여성미술가의 장식미술작업의 상관성 연구: 뉴욕과 신시내티를 중심으로」, 『서양미술사학회 논문집』, 40, 2014, pp.91-124.

_____, 「'티파니 창'과 루이스 티파니: 스테인드글라스 미술의 창작자와 디자인 저작권 문제에 관한 연구」, 『서양미술사학회 논문집』, 49, 2018, pp.77-108.

Cambridge University, Tiffany Census

 http://www.cambridge2000.com/tiffany/

Chen, Michelle, "Women Who Make $10,000 a Year or More." *The New York Daily*
 News, Sunday, 17 April, 1904.

De Rosa, Elizabeth, "With Joyous Hope and Reverent Memory: The Patrons of Tif-
 fany Religious Art." In *Louis C. Tiffany and the Art of Devotion* ed., Patrcia C.
 Pongracz, 2012, pp.115-136, exh. cat. New York: Museum of Biblical Art.

Eidelberg, Martin, and Nancy A. McClelland, eds, *Behind The Scenes Of Tiffany Glass*
 Making: The Nash Notebooks, Including Tiffany Favrile Glass by Leslie Hayden
 Nash, New York: St. Martin's Press, 2000.

Eidelberg, Martin et al., *A New Light on Tiffany: Clara Driscoll and the Tiffany Girls*, New
 York and London: The New-York Historical Society, in association with D
 Giles Limited, 2007.

Frelinghuysen, Alice Cooney, *Louis Comfort Tiffany and Laurelton Hall: An Artist's Coun-*
 try Estate, exh. cat. New York: Metropolitan Museum of Art, 2006.

Masten, April F., *Art Work: Women Artists and Democracy in Mid-Nineteenth-Century New*
 York, Philadelphia: University of Pennsylvania Press, 2008.

Sloan, Julie L., "The Rivalry Between Louis Comfort Tiffany and John La Farge.",
 Nineteenth Century, The Magazine of The Victorian Society in America, Fall 1997.
 http://www.jlsloan.com/louis-comfort-tiffany-and-john-la-farge

Taylor, Kate, "Tiffany's Secret Is Over." *New York Sun*, February 13, 2007.
 https://www.nysun.com/arts/tiffanys-secret-is-over/48495/

Troy, Nancy J., *Modernism and the Decorative Arts in France: Art Nouveau to Le Corbusier*,
 New Haven and London: Yale University Press, 1991.

Waern, Cecilia, "The Industrial Arts of America: II. The Tiffany or "Favrile" Glass."
 The Studio, 14, July 1898, pp.16-21.

Wright, Diane C., "Frederick Wilson: 50 Years of Stained Glass Design." *Journal of Glass Studies*, 51, 2009, pp.198-214.

울부짖는 시대의 자유로운 영혼: 타마라 드 렘피카　　이지혜

르 꼬르뷔제,『오늘날의 장식예술』, 이관석 옮김, 동녘, 2007.

조나단 M. 우드햄,『20세기 디자인 (디자인의 역사와 문화를 읽는 새로운 시각)』, 박진아 옮김, 시공사, 2007.

존 버거,『이미지』, 박범수 옮김, 동문선, 2000.

할 포스터 외 3인,『1900년 이후의 미술사: 모더니즘, 반모더니즘, 포스트모더니즘』, 배수희 외 8인 옮김, 세미콜론, 2007.

휘트니 채드윅,『여성, 미술, 사회: 중세부터 현대까지 여성 미술의 역사』, 김이순 옮김, 시공사, 2006.

김미영,「성 정체성의 복합성-레즈비언의 젠더 정체성과 섹슈얼리티를 중심으로」, 『사회와 이론』, 10, 2007, pp.301-349.

문지영,「1920년대 프랑스 '남장여자(Garçonnes)'의 이미지와 표상」,『프랑스사 연구』, 20, 2009, pp.131-152.

신행선,「양차 대전 사이의 프랑스 페미니즘과 출산에 대한 담론(1919-1939)」,『한국프랑스학회 논집』, 61, 2007, pp.117-130.

Bade, Patrick, *Tamara de Lempicka*, New York: Parkstone Press, 2006.

Blondel, Alain and Tamara De Lempicka, *Tamara De Lempicka: Catalogue Raisonné 1921-1979*, London: Royal Academy Books, 2004.

Bloom, Patricia Laughlin, "Dressing up modernity: Decoration as strategy in Art Deco images of women," Ph. D. dissertation, Rutgers The State University of New Jersey-New Brunswick, 2002.

Condell, Diana, and Jean Liddiard, *Working for Victory? Images of Women in the First World War, 1914-1918*, London: Routledge and Kegan Paul, 1999.

Claridge, Laura, *Tamara de Lempicka: A Life of Deco and Decadence*, New York: Clarkson Potter Publishers, 1999.

Green-Turner, Shawnee, "Reflections of reality contradiction and veracity in the art of Tamara de Lempicka, 1921-1939," MA dissertation, Ohio University of Cincinnati, 2005.

Gronberg, Tag, *Designs on modernity: exhibiting the city in 1920s Paris*, Manchester; New York: Manchester University Press; New York: Distributed exclusively in the USA by St. Martin's Press, 1998.

Jones, Caroline A., *Machine in the Studio: Constructing the Postwar American Artist*, Chicago: University of Chicago Press, 1996.

Lucie-Smith, Edward, *Art Deco Painting*, London: Phaidon, 1990.

Mulvey, Laura, "Visual Pleasure and Narrative Cinema" (1975), in *Art after Modernism*, Brian Wallis (ed.), New York: The New Museum of Contemporary Art, 1984.

Myers, Kathy, "Towards a Feminist Erotica", in *Looking On: Images of Femininity in the Visual Arts and Media* (ed.), Rosemary Betterton, London: Pandora Press, 1987.

Néret, Gilles, *Tamara de Lempicka: 1898-1980*, Köln: Benedikt Taschen Verlag, 2007.

익숙하지만 낯선 그녀/그 이주리

강민정 · 백진, 「혼성성의 건축적 의미」, 『대한건축학회 학술발표대회논문집』, 32, 2012, pp.35-36.

김경화 · 고봉만, 「중세 유럽 문장과 연금술 상징의 관련성 연구」, 『한국디자인문화학회지』, 24, 2018, pp.55-67.

박상기, 「탈식민주의의 양가성과 혼성성」, 『한국비평이론학회』, 6, 2001, pp.85-110.

원동훈, 「니체와 불의 연금술: 융합모델로서의 '문화복합'과 카오스모스」, 『니체연

구』, 18, 2010, pp.205-226.

이상우, 「연금술과 코드화된 언어」, 『동서논문집』, 1998, pp.511-531.

이유경, 「서양연금술의 심리학적 의미」, 『심성연구』, 11, 1996, pp.21-66.

이재실, 「연금술의 nigro 단계에 관한 소고」, 『문화연구』, 7, 1995, pp.163-183.

Hutcheon, Linda, *Irony's edge : the theory and politics of irony*, London; New York: Rout-
 ledge, 1995.

_____, *A Theory of Adaptation*, London; New York: Routledge, 2013.

Rorty, Richard, *Contingency, Irony, and Solidarity*, Cambridge; New York: Cambridge
 University Press, c1989.

혁명의 시대를 살며 변혁을 꿈꾸다: 자크-루이 다비드 박화선

김선아, 「프랑스 혁명기의 상-뀔로뜨와 자꼬뱅 부르주아지(1792년 8월~1794년 7
 월)」, 『이화사학연구』, 21, 1993, pp.339-369.

윤선자, 『축제의 정치사』, 한길사, 2008.

장 자크 루소, 『사회계약론』, 이가형 옮김, 을유문화사, 1999.

장 자크 루소, 『에밀』, 이가형 옮김, 상서각, 1985.

케네스 클라크, 『누드의 미술사: 이상적인 형태에 관한 연구』, 이재호 옮김, 열화당,
 2002.

폴 M. 코헨, 『자유의 순간』, 최하영 옮김, 동문선, 2002.

플라톤, 『플라톤의 대화』, 최명관 옮김, 종로서적, 1998.

하인리히 뵐플린, 『미술사의 기초개념: 근세미술에 있어서의 양식발전의 문제』, 박지
 형 옮김, 시공사, 1995.

한나 아렌트, 『혁명론』, 홍원표 옮김, 한길사, 2004.

Boime, Albert, *Art in an Age of Revolution: 1750-1800,* Chicago: The University of Chi-
 cago Press, 1987.

Brookner, Anita, *Jacques-Louis David*, New York: Thames and Hudson, 1980.

Crow, Thomas, *Painters and Public Life in Eighteenth-century Paris*, New Haven and London: Yale University Press, 1985.

Dowd, David Lloyd, *Pageant-Master of the Republic: Jacques-Louis David and French Revolution*, Nebraska: University of Nebraska Press, 1969.

Duncan, Carol, "Fallen Fathers: Images of Authority in Pre-Revolutionary French Art", *Art History*, June 1981.

Fort, Bernadette, ed., *Fictions of the French Revolution*, Evanston: Northwestern University Press, 1991.

Gutwirth, Madelyn, *Twilight of the Goddesses: Women and Representation in the French Revolution Era*, New Brunswick: Rutgers University Press, 1992.

Herbert, Robert L., *David: Brutus*, London: Allen Lane The Penguin Press, 1972.

Hunt, Lynn, *Politics, Culture, and Class in the French Revolution*, London: Methuen & Co. Ltd., 1986.

Johnson, Dorothy, *Jacques-Louis David: Art in Metamorphosis*, Princeton, New Jersey: Princeton University Press, 1993.

Landes, Joan B., *Women and the Public Sphere in the Age of the French Revolution*, Ithaca: Cornell University Press, 1996.

Lee, Simon, *David*, London: Phaidon, 1999.

Michel, Régis, *David: l'Art et le Politique*, Paris: Gallimard, 1988.

Roberts, Warren, *Jacques-Louis David: Revolutionary Artist*, University of North Carolina Press, 1989.

하느님의 결혼식Nuptials of God 최정선

국제가톨릭성서공회 편, 『해설판 공동번역 성서』, 김수복 옮김, 일과 놀이, 1998.

게르하르트 베어, 『유럽의 신비주의』, 조원규 옮김, 도서 출판 자작, 2001.

김병옥, 『도이치문학 용어사전』, 서울대학교 출판부, 2001.

마이클 카밀, 『중세의 사랑과 미술』, 김수경 옮김, 예경, 2001.

최정선, 「에릭 길의 종교미술 연구」, 박사학위논문, 숙명여자대학교 일반대학원, 2013.

최정선, 「에릭 길의 '십자가 책형': 성애(性愛)에서 성애(聖愛)로」, 『서양미술사학회 논문집』, 41, 2014, pp.153-180.

Nicolson, Benedict, "Post-Impressionism and Roger Fry.", *Burlington Magazine*, 93:574, January 1951, pp.10-15.

Bartal, Ruth, Medieval Images of "Sacred Love: Jewish & Christian Perceptions." *Assaph Studies Art History*, 2, 1996, pp.93-110.

Buckle, Richrad, *Jacob Epstein Sculptor*. Cleveland & New York: The World publishing Company, 1963.

Bullen, J. B., *Continental Crosscurrents-British Criticism & European Art 1810-1910*, Oxford University Press, 2005.

Collins, Judith, *Eric Gill-The Sculpture*, New York: The Overlook Press, 1998.

Cork, Richard, *British Artist-Jacob Epstein*, London: Tate Gallery, 1999.

_____, *Wild Thing-Epstein. Gaudier-Brzeska, Gill*, London: Royal Academy of Arts, 2009.

Gill, Eric, *Art-Nonsense & Other Essays*, London: Cassell & Co., Ltd. & Francis Waterson, 1929.

Gill, Eric, *Autobiography*, London: Jonathan Cape, 1940.

MacCarthy, Fiona, *Eric Gill-A Lover's Quest for Art & God*, New York: William Abrahams Book, 1989.

죽음의 한가운데에서 생生의 편린을 맛보다: 사이 톰블리의 〈레판토〉 연작
전수연

마단 사럽, 『알기 쉬운 자끄 라캉』, 김해수 옮김, 도서출판 백의, 1996.

박찬부, 『기호, 주체, 욕망』, 창비, 2009.

조르쥬 바타이유, 『에로티즘』, 조한경 옮김, 민음사, 1996.

지그문트 프로이트, 『프로이트 전집 8: 농담과 무의식의 관계』, 임인주 옮김, 열린책
　　들, 1999.

할 포스터, 『욕망, 죽음 그리고 아름다움』, 전영백과 현대미술연구팀 옮김, 아트북스,
　　2007.

Adams, Brooks, "Expatriate dreams." *Art in America* 83:2, 2, 1995, pp.60-69, 109..

Bird, Jon, "Indeterminacy and (Dis)order in the work of Cy Twombly.", *Oxford Art
　　Journal* 30:3, 2007, pp.484-504.

Davvetas, Demosthenes, "The Erography of Cy Twombly.", *Artforum* 27, 4, 1989,
　　pp.130-132.

Del Roscio, Nicola, ed, *Writings On Cy Twombly*, Munich: Schirmer/Mosel, 2002.

Howard, Richard, and Varnedoe, Kirk, *Cy Twombly: Lepanto*, New York: Gagosian
　　Gallery, 2002.

Krauss, Rosalind, "Cy's Up.", *Artforum* 33:1, 9, 1994, pp.70-75, 118.

Kreimer, Julian, "Cy Twombly's 'Lapanto': Gagosian.", *Modern Painters* 15:2, Sum-
　　mer, 2002, pp.106-108.

Leeman, Richard, *Cy Twombly: a monograph*, Paris: Flammarion, 2005.

Schama, Simon, *Cy Twomly: Fifty Years of Works on Paper*, Munich: Schirmer/Mosel,
　　2004.

Shapiro, David, "What is the Poetic Object.", *Menil Collection: A Selection from the Pa-
　　leolithic to the Modern Era*, New York: Harry N. Abrams, 1987, pp.274-278.

Sue, Hubbard, "Writing on the wall: Cy Twombly-not exactly a graffiti artist, more a
　　mas.", *New Statesman* 30, June, 2008, pp.38-40.

Szeemann, Harald, *Cy Twombly: Paintings, Works on Paper, Sculptures*, Muenchen: Prestel,
　　1987.

Varnedoe, Kirk, *Cy Twombly: a retrospective*, New York: the Museum of Modern Art, 1994.

Welish, Marjorie, *Signifying Art: Essays on Art after 1960*, Cambridge University Press, 1999.

Simpson, Pamela H, "Cy Twombly, The Lexington Connection.", *Shenandoah* 57:1, Spring, 2007, pp.9-20.

록 포스터, 무의식 너머 피안의 세계로　서연주

Albers, Joseph, *Interaction of Color*, New Haven, Conn.: Yale University Press, 1963.

Atkinson, Scott D. Tomlinson, Sally. Medeiros, Walter, *High Societies: Japanese wood-block print and the floating world of edo: Toulouse-Lautrec and the cabaret of Montmartre: Psychedelic Rock Posters of Haight Ashbury*, Ext Cat, San Diego Museum of Modern Art, May 26-Aug 12, 2001.

Borgzinner, Jon, "The great poster wave.", *Life*, 63:9, 1 sept, 1967, pp.36-43.

Friedman, Ben, *A Guide to the Numbered Family Dog Posters*, San Francisco: The Postermat, ca., 1970.

Grushkin, Paul D., *The Art of Rock: Poster from Presley to Punk*, New York: Abbeville Press, 1987.

Heyman, Therses Thau, *Poster's American Style*, National Museum of American Art, Harry N. Abrams, Inc., 1998.

Leary, Timothy, Ralph Metzner and Richard Alpert, *The Psychedelic Experience: A Manual Based on the Tibetan Book of the Dead*, Secaucus New Jersey: The Citadel Press, 1964.

Lemke, Gayle, *The of the fillmore: 1966-1971*, Petaluma, CA: Acid Test Productions, 1997.

Medeiros, Walter, *San Francisco Rock Poster: Imagery and Meaning*, Master of Arts The-

sis, University of California, 1972.

Moist, Kevin Michael, *A Grounded Situational Assessment of Meanings Emerging from The Consideration of Psychedelic Rock Concert Posters as a Form of Subcultural Visionary Rhetoric*, Ph. D. dissertation, The University of Iowa, 2000.

Owen, Ted., Pickson, Denise., *High Art: a history of the psychedelic poster*, London: Sanctuary Publishing, 1996.

Thompson, Hunter S., "The Haight-Ashbury is the capital of the hippies.", *The New York Times Magazine*, 14 May, 1967, pp.28-29, 120-124.

Tomlinson, Sally Anne, *San Francisco Rock Poster, 1965 to 1971*, Master of Arts Thesis, The University of Victoria, 1991.

Wade, Nicholas, *Psychologists in Word and Image*, London, England: The MIT Press, 1995.

"Nouveau Frisco", *Time,* 7 Apr, 1967, pp.66-69.

퍼포먼스와 기록물 그리고 리퍼포먼스 김윤경

A. Kaplan, Janet, "Deeper and Deeper", *Art Journal* 58:2, Summer, 1999, pp.7-12.

Auslander, Philip, "The Performativity of Performance Documentation", *Performing Art Journal* 84, 2006, pp.1-10

Birringer, Johannes, "Marina Avramović on the Ledge", *Performing Art Journal* 74, 2003, pp.66-70.

Blaker, Helena, "Performa05", *Art Monthly* 293, February, 2006, pp.40-41.

Burton, Johanna, "Repeat Performance", *Artforum International* 44:5, Jan, 2006, pp.55-56.

Cesare, T. Nikki, "Performa/(Re)Performa", *The Drama Review* 50:1, Spring, 2006, pp.170-177.

Chalmers, Jessica, "Marina Abramović and the Re-performance of Authenticity",

Journal of Dramatic Theory and Criticism 22:2, 2007, pp.23-40.

Fischer-Lichte, Erika, "Performance Art-Experiencing Liminality", *Seven Easy Pieces*, Charta: Milan, 2007.

Fisher, Jennifer, "Interperformance", *Art Journal* 56:4, Winter, 1997, pp.28-33.

Moulton, Aaron, "Marina Abramović: Re-Performance", *Flash Art:* October, 2005, pp.86-89.

Novakov, Anna, "Point of Access", *Woman's Art Journal* 24:2, Fall-Winter, 2003-2004, pp.31-35.

Phelan, Peggy, "Marina Abramović: Witnessing Shadows", *Theatre Journal* 56:4, December, 2004, pp.569-577.

Princenthal, Nancy, "Back for One Night Only", *Art in America*, February, 2006, pp.90-93.

Rosenberg, Karen, "Provocateur: Interview with Marina Abramović", *New York Magazine*, December, 2005.

Smalec, Theresa, "Not What It Seems", *Postmodern Culture* 17:1, September, 2006.

_____, "Seedbed", *Theatre Journal* 58:2, May, 2006, pp.337-340.

Thompson, Chris, "Pure Raw: Performance, Pedagogy, and (Re)presentation", *Performing Art Journal* 82, 2006, pp.29-50.

Turim, Maureen Cheryn, "Marina Abramović's Performance: Stresses on the Body and Psyche in Installation Art", *Camera Obscura 54* 18:3, 2003, pp.98-117.

Umathum, Sandra, "Beyond Documentation, or The Adventure of Shared Time and Place", *Seven Easy Pieces*, Charta: Milan, 2007.

성 올랑의 환생: 예술과 성형 고현서

나데즈 라데리 다장, 『아트오브페인팅』, 박규현 옮김, 다빈치, 2008.

신채기, 「올랑의 카널아트: 포스트 휴먼 바디아트로서의 몸」, 『현대미술사연구』, 제14

집, 2002.

신화중, 「길버트와 조지의 예술 세계에 나타난 댄디즘」, 이화여대미술사 석사학위논
문, 2001.

정은미, 『화가는 왜 여자를 그리는가?』, 한길아트, 2001.

주디 시카고, 『여성과 미술』, 박상미 옮김, 아트북스, 2003.

Armstrong, Rachel, "Woman with Head.", Women's Art Magazine, No.70, June/July
1996, p.17.

Blair, Lorrie, "Cosmetic Surgery and the Cultural Construction OF Beauty", *Art Edu-
cation*, Vol.58, Iss.3, May 2005, pp.14-18.

Hartney, E, *Orlan:Carnal Art*, Flammarion, 2004.

Ince, K., "Operations of Redress: Orlan, the Body and Its Limits", *Fashion Theory*,
Vol.2 No.2, June 1998, pp.111-127.

Lovelace, Carey, "FLESH & FEMINISMMs", *Ms*, Vol.14 Iss.1, Spring 2004, pp.65-69.

Nesselson, Lisa, "Orlan-Carnal Art", *Variety*, New York, Vol.391 Iss.6, 2003, p.26.

O'Bryan, Jill, *Carnal art:Orlan's refacing*, University of Minnesota Press, 2004.

_____, "Saint Orlan faces reincarnation", *Art Journal*, Winter 1997,
pp.50-56.

Orlan, "Intervention", trans, Tanya Augsburg and Michel A. Moos, in The Ends of
Performance, ed. Peggy Phelan and Jill Lane, New York: New York Univer-
sity Press, 1998, pp.319-320.

Rose, Barbara, "Is it art? Orlan and the transgressive act", *Art in America*, February,
1993, pp.83-125.

흰색 위에 흰색을 칠할 때까지: 로만 오팔카의 〈오팔카 1965/1-∞〉 프로젝트

선우지은

우정아, 「마치 아무 일도 없었던 것처럼: 온 카와라의 '일일회화 Date Paintings'와 전

쟁의 기억」, 『서양미술사학회논문집』 27, 2007, pp.52-73.

이우환 외, 『Sensitive Systems』(개관 20주년 기념전), 학고재, 2008.

이현애, 「현대회화에 나타난 시리즈 이미지: 모네부터 리히터까지」, 『현대미술사연
구』 25, 2009, pp.95-122.

De Jongh, Karlyn, Sarah Gold, *Roman Opalka: Time Passing*. Leiden, Netherlands:
Global Art Affairs Foundation, 2011.

Deleuze, Gilles, *Difference and Repetition*, trans, Paul Patton, New York: Columbia
University Press, 1994.

Grimes, William, "Roman Opalka, an Artist of Numbers, Is Dead at 79", *New York
Times:* A21, August 10, 2011.

Panek, Aneta, "Roman Opalka: ici et maintenant(Roman Opalka: Numbering Infin-
ity).", *Artpress*, May 2004, pp.20-26.

Savinel, Christine, et. al., *Roman Opalka*, Paris: Dis Voir, 1996.

Sontag, Susan, *On Photography*, New York: Rosetta Books, 2005, 1973.

현대 문명에 대한 경고: 시애틀 대지 미술 공원 홍임실

가스통 바슐라르, 『대지 그리고 휴식의 몽상』, 정영란 옮김, 문학동네, 2002.

지그문트 프로이트, 『예술 문학, 정신분석』, 정장진 옮김, 열린책들, 2014.

찰스 왈드하임 편, 『랜드스케이프 어바니즘』, 김영민 옮김, 조경, 2007.

홍임실, 「킹 카운티의 『대지미술: 조각을 통한 토지개선』에 나타난 예술 행정 연구」,
『현대미술사연구』, 41집, 2017.

Documentation-Sarah Clark, King county Archives, Record Group 403, Project Files
278, Box 2, Folder 2.

Morris, Robert, "Construction Notes", King County Archives, Record Group 403,
Project Files 278, box 3, folder 5.

_____, "Design Proposal", King County Archives, Record Group 403, Proj-

ect Files 278, box 3, folder 5.

_____, "Keynote Address", King County Archives, Record Group 403, Project Files 278, box 3, folder 6.

Boettger, Suzaan, *Earthworks: Art and the Landscapes in Sixties*, Berkeley: University of California Press, 2002.

Cikovsky, Nicolai Jr., "The Ravages of Axes: The Meaning of Tree Stump in Nineteenth Century American Art", *The Art Bulletin* 61, No.4, 1979, pp.611-626.

Doss, Erica, *Spirit Poles and Flying pigs*, Washington and London: Smithonian Institute Press, 1995.

Flam, Jack, ed., *Robert Smithson: The Collected Writings*, Berkeley: University California Press, 1996.

Hobbs, Robert, *Robert Smithson: Sculpture*, Itacha, London: Cornell University Press, 1981.

Matilsky, Barbara C., *Fragile Ecologies Contemporary Artists' Interpretations and Solutions*, New York: Harry n Abrams, 1990.

Mcgill, Douglas, C., Heizer, Michael, *Michael Heizer: Effigy Tumuli*, New York: Harrry n Abrams, 1990.

Mcgrath, Robert L., "The Tree and the Stump: Hierographics of the Sacred Forestry", *Journal of Forest History*, Vol.33, No.2, December 1989, pp.60-69.

Morris, Robert, 'Note on Art as/and Land Reclamation', *October* 12, Spring 1980, pp.87-102.

Spaide, Sue, *Ecovention: Current Art to Transform Ecologies*, Cincinnati: Seemless Printing, 2002.

이산離散의 시대와 한인 미술　박수진

고성준, 「재일 한국인의 미술-일본현대미술사 속에서」, 『아리랑 꽃씨: 아시아 이주 작가』 도록, 국립현대미술관, 2009.

김게르만, 「고려사람-러시아 제국, 소비에트 유니언, 포스트소비에트 공간의 한인들」, 『아리랑 꽃씨: 아시아 이주 작가』 도록, 국립현대미술관, 2009.

김명지, 『재일코리안 디아스포라 미술의 의의와 정체성 연구』, 전남대학교 박사학위논문, 2013.

김엘리자베타, 「카자흐스탄과 우즈베키스탄의 한인 작가들의 미술」, 『아리랑 꽃씨: 아시아 이주 작가』, 국립현대미술관, 2009.

김주용, 「고난의 여정, 그리고 정착과 희망」, 『아리랑 꽃씨: 아시아 이주 작가』 도록, 국립현대미술관, 2009.

리까밀라, 「중앙아시아의 한인 예술가들」, 『아리랑 꽃씨: 아시아 이주 작가』 도록, 국립현대미술관, 2009.

목수현, 「경계에 선 정체성, 개혁개방 이전과 이후의 중국 조선족 미술」, 『한국근현대미술사학』 제23집, 2012, pp.174-203.

박수진, 「「아리랑 꽃씨: 아시아 이주 작가」전을 개최하며」, 『아리랑 꽃씨: 아시아 이주 작가』 도록, 국립현대미술관, 2009.

앤더슨, 베네딕트, 『상상된 공동체』, 서지원 역, 도서출판 길, 2018.

신광, 「중국 조선족 미술에 나타난 민족정체성 표현 연구」, 『미술사학연구』 제268호, 2015, pp.145-169.

윤인진, 『코리안 디아스포라: 재외한인의 이주, 적응, 정체성』, 고려대학교 출판부, 2004.

이태현, 『중국 조선족 미술교육 연구』, 남북문화예술학회 연구총서 2, 채륜, 2014.

이철호, 『중국 조선족 회화사 연구』, 전남대학교 석사학위논문, 2001.

임무웅, 『중국 조선민족 미술사』, 시각과 언어, 1993.

전선하, 『중앙아시아의 고려인 예술가 연구』, 홍익대학교 박사학위논문, 2020.

한국사립미술관협회, 『까레이스키, 고려인 중앙아시아 정주 70주년 기념전』, 서울시립 미술관 경희궁분관, 2007.

Kim, Elizaveta, "Kore Saram.", *CATALOGUE KORE SARAM*, Almaty: MUSEUM OF

ARTS, Republic of Kazakstan, 2007.

Yuliya Sorokina, *CENTRAL ASIAN PROJECT*, Almaty: Corner house Publication, 2008.

The 70th Anniversary of Koreans Settlemant in Uzbekistan Exhibition, Tashkent: Association of Korean Cultural Centres in Corporation of Embassy of Republic of Korea in Uzbekistan, 2007.

Areum Art Network, 『Neo Vessel』, Vol.1, 2, 3, 4, 藝術出版社, 2004-2005.

峯村アキ, 「モノハラン何だったのか」, 『モノ派MONO-HA』, 鎌倉画廊, 1986.

『戰後美術のリアリズム1945-1960』, 名古屋市美術館, 1998.

『延邊朝鮮族自治州50年美術作品集 1952-2002』, 延邊: 延邊朝鮮族自治州美術協會, 延邊美術館.

게리 힐의 영상 시학 김미선

김미선, 「게리 힐의 영상시학」, 석사학위논문, 숙명여자대학교, 2001.

_____, 「게리 힐의 영상시학」, 『문화예술관광연구』 제2호, 2010.01.

정용도, 「게리 힐, 이성의 역사를 담아내는 새로운 예술 언어」, 『Art』, 2000.10.

프랑크 포베르, 『전자시대의 예술』, 박수경 옮김, 예경, 1999.

Belting, Hans, ed., *Gary Hill Arbeit Am Video; Gary Hill und Alphabet der Bilder*, Basel: Museum Für Gegenwartskunst, 1995.

Bruce, Chris, *Gary Hill; In the Process of Knowing Nothing(Someting happens)*, Seattle: Hanry Art Gallery, 1994.

Cooke, Lynne, ed., *Gary Hill: Beyond Babel*, Stedelijk Museum Amsterdam/Kunsthalle Vienna, 1993-1994.

_____., *Gary Hill; postscript; re-embodiments in alter-space*, Seattle: Hanry Art Gallery, 1994.

Duncan, Michael, "In Plato's Electronic Cave.", *Art In America*, June 1995, pp.68-73.

Hill, Gary, *Gary Hill;Site Re;cite*, Seattle: Hanry Art Gallery, 1994.

Kandel, Susan, "Focus: Gary Hill.", *Artforum*, April 1995, pp.86-87.

Lestocart, Louis-José, "Gary Hill, Surfing The Medium.", *Art Press*, February 1996, pp.20-27.

Nash, Michael, "Video Poetics: a context for content.", *High-Performance* No.37, 1987, pp.66-70.

Phillips, Christopher, "Between Pictures.", *Art In America*, November 1991, pp.104-115.

Villaseñor, Maria Christina, "Bound Spaces.", *Art Journal*, Winter 1995, pp.93-97.

Vischer, Theodora, ed., *Gary Hill Arbeit Am Video; Fünf Videoinstallation einer Ausstellung*, Basel: Museum Für Gegenwartskunst, 1995. https://garyhill.com (2021.06.25. 검색)

도시의 밤을 걷는 사람들: 더그 에이트킨의 〈몽유병자들〉　　김지혜

기 드보르, 『스펙타클의 사회』, 유재홍 옮김, 울력, 2014.

앙리 르페브르, 『리듬분석』, 정기헌 옮김, 갈무리, 2013.

_____, 『공간의 생산』, 양영란 옮김, 에코리브르, 2011.

이다혜, 「발터 벤야민의 산보객 Flaneur 개념 분석: 『아케이드 프로젝트』를 중심으로」, 『도시연구: 역사 · 사회 · 문화』, 창간호, 2009.06, pp.105-128.

이승철, 「후기자본주의에서의 권력 작동 방식과 일상적 저항 전술에 관한 연 – 기 드 보르와 미셸 드 세르토를 중심으로」, 석사학위논문, 서울대학교, 2006.

Aitken, Doug, *Sleepwalkers: fragments, markings and images from the making of Sleepwalkers*, New York: Princeton Architectural Press, 2010.

Benjamin, Walter, *Charles Baudelaire: A Lyric Poet in the Era of High Capitalism*, trans, Harry Zohn, London: NLB, 1973.

Finkel, Jori, "ART: MoMA's Off-the-Wall Cinema", *New York Times*, January 7, 2007.

https://www.nytimes.com/2007/01/07/arts/design/07fink.html（2021.
06.16. 검색）

Hall, Emily, ed., *Doug Aitken: Sleepwalkers*, New York: Museum of Modern Art in as-
sociation with Creative Time, 2007.

Martin, Courtney J., "Doug Aitken: Sleepwalkers", *Flash Art*, December 20, 2016.
https://flash---art.com/article/doug-aitken-sleepwalkers（2021.06.16 검색）

매춘부에서 전문 모델로: 마티스의 오달리스크　이미경

19쪽　장 오귀스트 도미니크 앵그르, 〈그랑드 오달리스크〉, 1814, 캔버스에 유채, 91×162㎝, 루브르 박물관

20쪽　장 오귀스트 도미니크 앵그르, 〈노예와 함께 있는 오달리스크〉, 1839, 캔버스에 유채, 72×100㎝, 포그 미술관

23쪽　외젠 들라크루아, 〈알제리 여인들〉, 1834, 캔버스에 유채, 180×229㎝, 루브르 박물관

25쪽　앙리 마티스, 〈오달리스크〉, 1917, 캔버스에 유채, 40.7×33㎝, 개인 소장

27쪽　앙리 마티스, 〈목련과 오달리스크〉, 1923, 캔버스에 유채, 60.5×81.1㎝, 록펠러 컬렉션

아메리칸 스테인드글라스 학파의 숨겨진 미술가들　김호정

32쪽　아그네스 노트롭의 디자인으로 추정, 티파니 스튜디오 제작, 〈가을 풍경〉, 1923-24, 레디드 파브릴 유리, 335.3×259.1㎝, 뉴욕 메트로폴리탄 미술관 © The Metropolitan Museum of Art. Image source: Art Resource, NY

33쪽　존 라 파지 제작, 〈환영〉, 1908-09, 뉴욕 조지 블리스 주택George T. Bliss House을 위한 스테인드글라스 창, 레디드 오팔러센트 유리, 클로아조네 유리, 구리선, 에나멜 물감, 296.2×243.8㎝, 뉴욕 메트로폴리탄 미술관

39쪽　아그네스 노트롭 디자인, 티파니 회사 제작, 〈목련창〉, c.1900, 133.5×76.5㎝, 레디드 유리, 상트페테르부르크 에르미타주 박물관(The State Hermitage Museum, St. Petersburg) © The State Hermitage Museum / photo by Aleksey Pakhomov

울부짖는 시대의 자유로운 영혼: 타마라 드 렘피카　이지혜

52쪽　타마라 드 렘피카, 〈장갑을 낀 소녀〉, 1929, 캔버스에 유채, 53×39cm, 파리 국립현대미술관 © Authorized by Tamara Art Heritage / ADAGP, Paris – SACK, Seoul, 2021

55쪽　타마라 드 렘피카, 〈자화상〉, 1929, 패널에 유채, 35×27cm, 개인 소장 © Authorized by Tamara Art Heritage / ADAGP, Paris – SACK, Seoul, 2021

58쪽　타마라 드 렘피카, 〈모성〉, 1928, 패널에 유채, 35×27cm, 개인 소장 © Authorized by Tamara Art Heritage / ADAGP, Paris – SACK, Seoul, 2021

60쪽　안드레아 솔라리오, 〈녹색 방석의 성모〉, 1507-10, 나무에 유채, 59.5× 47.5cm, 루브르 박물관

62쪽　타마라 드 렘피카, 〈노예〉, 1929, 캔버스에 유채, 100×65cm, 개인 소장 © Authorized by Tamara Art Heritage / ADAGP, Paris – SACK, Seoul, 2021

63쪽　장 오귀스트 도미니크 앵그르, 〈안젤리카를 구하는 로제〉, 1819 추정, 캔버스에 유채, 147×190cm, 루브르 박물관

65쪽　타마라 드 렘피카, 〈봄〉, 1930, 캔버스에 유채, 40×33cm, 개인 소장 © Authorized by Tamara Art Heritage / ADAGP, Paris – SACK, Seoul, 2021

익숙하지만 낯선 그녀/그　이주리

72쪽　앨런 램지, 〈조지 3세〉, 1762, 캔버스에 유채, 80.3×64.3cm, 런던 국립 초상화 갤러리

74쪽(QR)　드라마 〈브리저튼〉에 등장하는 샬롯 여왕, *Vouge*, Hayley Maitland, "What To Expect From 'Bridgerton', AKA 'Gossip Girl' For The Regency Era", 2020.12.15.
　　　　https://www.usmagazine.com/wp-content/uploads/2021/02/Bridgerton-Golda-Rosheuvel-Privileged-Proud.jpg?w=700&quality=86&strip=all

77쪽　장 오귀스트 도미니크 앵그르, 〈왕좌에 앉은 나폴레옹〉, 1806, 캔버스에 유채,

259×162㎝, 파리 군사 박물관

78쪽(QR) 매튜 바니, 〈크리매스터 5〉, 1997, 혼합재료 · 영상, Media Art Net.
http://www.medienkunstnetz.de/works/cremaster5/

78쪽(QR) 매튜 바니, 〈크리매스터 5〉, 1997, 혼합재료 · 영상, *Little White Lies*, "Is this the weirdest series of films ever made?", 2017.04.30.
https://lwlies.com/festivals/the-cremaster-cycle-matthew-barney-flat-pack-festival

79쪽 산드로 보티첼리, 〈비너스의 탄생〉, c.1435, 캔버스에 템페라, 180×280㎝, 우피치 미술관

79쪽 산드로 보티첼리, 〈비너스의 탄생〉 일부 확대, c.1435, 캔버스에 템페라, 180×280㎝, 우피치 미술관

80쪽(QR) 매튜 바니, 〈크리매스터 3〉, 2002, 혼합재료 · 영상, *FRIEZE*, Alice Rawsthorn, "By Design", 2016.06.10.
https://www.frieze.com/article/design-10

81쪽 이재실, 「연금술의 nigredo 단계에 관한 소고」, 『비교문학연구』, Vol.7, 1996, pp.163-183.

81쪽 이재실, 「연금술의 nigredo 단계에 관한 소고」, 『비교문학연구』, Vol.7, 1996, pp.163-183.

혁명의 시대를 살며 변혁을 꿈꾸다: 자크-루이 다비드 박화선

87쪽 자크 루이 다비드, 〈호라티우스의 맹세〉, 1785, 캔버스에 유채, 330×427㎝, 루브르 박물관

88쪽 피에르 알렉상드르 빌, 〈프랑스의 애국심〉, 1785, 캔버스에 유채, 162×129㎝, 국립 불미협력박물관

92쪽 자크 루이 다비드, 〈소크라테스의 죽음〉, 1787, 캔버스에 유채, 129.9×195.9㎝, 메트로폴리탄 미술관

95쪽 장-프랑수아 피에르 페이롱, 〈소크라테스의 죽음〉, 1787, 캔버스에 유채, 98×133㎝, 코펜하겐 국립 미술관

98쪽 자크 루이 다비드, 〈브루투스에게 아들들의 시신을 인도하는 호위병들〉,
1789, 캔버스에 유채, 323×422㎝, 루브르 박물관

102쪽 자크 루이 다비드, 〈마라의 죽음〉, 1793, 캔버스에 유채, 165×128㎝, 브뤼
셀 왕립 미술관

102쪽 미켈란젤로 메리시 다 카라바조, 〈그리스도의 매장〉, 1602-04, 캔버스에
유채, 300×203㎝, 바티칸 박물관

하느님의 결혼식Nuptials of God 최정선

106쪽 에릭 길, 〈하느님의 결혼식〉, 1922, 종이에 목판 인그레이빙, 17.5×11.5㎝,
《게임》(1923), VI, no 34, 성 도미니크 출판사

112쪽 작자 미상, 〈예수와 교회〉, 아가서의 비드 주석 캠브리지 필사본, 캠브리지
킹스 컬리지

117쪽 에릭 길, 〈성스러운 연인들〉, 1922, 회양목으로 된 이중 릴리프, 8.2×7.2×
8㎝, 디츨링 박물관

죽음의 한가운데에서 생生의 편린을 맛보다: 사이 톰블리의 〈레판토〉 연작
전수연

121쪽 사이 톰블리의 〈레판토〉 연작 전시실 광경. 브란트호어스트 미술관, 뮌
헨, 독일, Photo by Courtesy of the Brandhorst Museum, Artworks: © Cy
Twombly Foundation

122쪽 사이 톰블리, 〈레판토 Ⅰ〉, 2001. 캔버스에 아크릴, 왁스 크레용, 흑연,
210.8×287.7㎝. © Cy Twombly Foundation

123쪽 사이 톰블리, 〈레판토 Ⅱ〉, 2001. 캔버스에 아크릴, 왁스 크레용, 흑연,
217.2×312.4㎝. © Cy Twombly Foundation

123쪽 사이 톰블리, 〈레판토 Ⅲ〉, 2001, 캔버스에 아크릴, 왁스 크레용, 흑연,
215.9×334㎝. © Cy Twombly Foundation

125쪽 사이 톰블리, 〈레판토 Ⅳ〉, 2001. 캔버스에 아크릴, 왁스 크레용, 흑연,

214×293.4cm. © Cy Twombly Foundation

126쪽 사이 톰블리, 〈레판토 V〉, 2001, 캔버스에 아크릴, 왁스 크레용, 흑연,
215.9×303.5cm. © Cy Twombly Foundation

128쪽 사이 톰블리, 〈레판토 Ⅵ〉, 2001, 캔버스에 아크릴, 왁스 크레용, 흑연,
211.5×304.2cm. © Cy Twombly Foundation

128쪽 사이 톰블리, 〈레판토 Ⅶ〉, 2001, 캔버스에 아크릴, 왁스 크레용, 흑연,
216.5×340.4cm. © Cy Twombly Foundation

130쪽 사이 톰블리, 〈레판토 Ⅷ〉, 2001, 캔버스에 아크릴, 왁스 크레용, 흑연,
215.9×334cm. © Cy Twombly Foundation

130쪽 사이 톰블리, 〈레판토 Ⅸ〉, 2001, 캔버스에 아크릴, 왁스 크레용, 흑연,
215.3×335.3cm. © Cy Twombly Foundation

133쪽 사이 톰블리, 〈레판토 Ⅹ〉, 2001, 캔버스에 아크릴, 왁스 크레용, 흑연,
215.9×334cm. © Cy Twombly Foundation

133쪽 사이 톰블리, 〈레판토 ⅩⅠ〉, 2001, 캔버스에 아크릴, 왁스 크레용, 흑연,
216.2×335.9cm. © Cy Twombly Foundation

134쪽 사이 톰블리, 〈레판토 ⅩⅡ〉, 2001, 캔버스에 아크릴, 왁스 크레용, 흑연,
214.6×293.4cm. © Cy Twombly Foundation

록 포스터, 무의식 너머 피안의 세계로 서연주

138쪽(QR) 웨스 윌슨, 〈챔버스 브라더스〉, 1967, 61×33cm, 샌프란시스코 현대 미술관
https://www.wolfgangs.com/posters/the-chambers-brothers/poster/BG058.
html

142쪽(QR) 빅 파이브, 〈조인트 쇼〉, 1967, CLASSIC POSTERS, "Moore Gallery
7/67", Catalog No. AOR-2.347
https://i2.wp.com/www.classicposters.com/wp-content/uploads/2021/
03/2.347POwm.jpg?w=400&ssl=1

144쪽 환각 세계의 빛을 가시화한 라이트 쇼, AceKaraoke.com
https://www.acekaraoke.com/american-dj-quad-phase-lighting-effect.html

146쪽(QR) 빅터 모스코소, 〈블루 프로젝트〉, 1967, COOPER HEWITT

https://collection.cooperhewitt.org/objects/18498025/

147쪽(QR) 웨스 윌슨, 〈무제〉, 58×33cm, Wolfgang's

https://www.wolfgangs.com/posters/jefferson-airplane/postcard/BG048-C.html

149쪽(QR) 리 콘클린, 〈스테픈 울프〉, 1968

https://www.wolfgangs.com/posters/steppenwolf/poster/BG134.html

149쪽(QR) 리 콘클린, 〈야드버즈〉, 1968, 54×36cm

https://www.wolfgangs.com/posters/yardbirds/postcard/BG121.html

150쪽 살바도르 달리, 〈아동 여성 황실 기념비〉, 1929, 캔버스에 유채와 콜라주, 140×81cm, 국립 소피아 왕비예술센터, ⓒ Salvador Dalí, Fundació Gala-Salvador Dalí, SACK, 2021

퍼포먼스와 기록물 그리고 리퍼포먼스 김윤경

159쪽 마리나 아브라모비치, 〈액션 팬츠: 제니탈 패닉〉, 2005, ⓒ Courtesy of the Marina Abramović Archives / SACK, Seoul, 2021

성 올랑의 환생: 예술과 성형 고현서

166쪽 성 올랑, 〈성 올랑의 환생: 4번째 수술〉, 1991, ⓒ Orlan / ADAGP, Paris – SACK, Seoul, 2021

169쪽 〈성 올랑의 환생 : 4번째 수술〉, 각 여인도상과 수술부위를 설명하는 장면, 1991, ⓒ Orlan / ADAGP, Paris – SACK, Seoul, 2021

174쪽 성 올랑, 〈성 올랑의 환생 : 7번째 수술〉, 1993, ⓒ Orlan / ADAGP, Paris – SACK, Seoul, 2021

178쪽 성 올랑, 〈성 올랑의 환생〉, 수술이 끝난 후 찍은 사진, 1993, ⓒ Orlan / ADAGP, Paris – SACK, Seoul, 2021

흰색 위에 흰색을 칠할 때까지: 로만 오팔카의 〈오팔카 1965/1-∞〉 프로젝트 선우지은

181쪽 로만 오팔카, 〈오팔카 1965/1-∞〉(디테일 1-35327), 1965, 캔버스에 아크 릴, 196×135cm, 폴란드 우치미술관 ⓒ Estate Roman Opałka and Muze-um Sztuki, Łódź

185쪽 자신의 스튜디오에서 사진을 찍는 로만 오팔카 ⓒ Lothar Wolleh

189쪽 로만 오팔카의 전시 전경, 뉴욕 레비고비 갤러리, 2014 ⓒ Courtesy Domi-nique Lévy Gorvy

현대 문명에 대한 경고: 시애틀 대지 미술 공원 홍임실

195쪽 로버트 모리스, 〈무제〉가 실현된 대지 미술 공원 입구에서 바라본 모습, 2012 ⓒ 홍임실

198쪽 빙햄 구리 광산, 유타 주 솔트레이트 시티, 2019

201쪽 샌포드 기포드, 〈헌터 마운틴, 황혼〉, 1866, 77.8×137.5cm, 테라 파운데이션.

이산離散의 시대와 한인 미술 박수진

211쪽 조양규, 〈31번 창고〉, 1955, 캔버스에 유채, 65.2×53cm, 광주시립미술관 소장 하정웅컬렉션

217쪽 변월룡, 〈근원 김용준〉, 1953, 캔버스에 유채, 50×70cm, 국립현대미술관

218쪽 니콜라이 신, 〈진혼제, 이별의 촛불, 붉은 무덤〉, 1990, 캔버스에 유채, 300×200cm(22)(일부), 국립현대미술관

225쪽 임무웅, 〈물〉, 1958, 캔버스에 유채, 북경 민족문화궁

게리 힐의 영상 시학 김미선

230쪽 게리 힐, 〈혼란 (잡음 속에서)〉, 1988, ⓒ Gary Hill / ARS, New York – SACK, Seoul, 2021

236쪽 게리 힐, 〈그것이 언제나 자리를 잡고 있는 까닭에〉, 1990, ⓒ Gary Hill /

ARS, New York – SACK, Seoul, 2021

237쪽 게리 힐, 〈시네마와 견고한 공간 사이〉, 1991, ⓒ Gary Hill / ARS, New York – SACK, Seoul, 2021

도시의 밤을 걷는 사람들: 더그 에이트킨의 〈몽유병자들〉 김지혜

242쪽 더그 에이트킨, 〈몽유병자들〉, 2007, 장소 특정적 옥외 비디오 설치, 6개 비디오 채널, 컬러, 사운드, 다중 영사 7개 스크린, 뉴욕 현대 미술관, ⓒ Courtesy of the Artist, 303 Gallery, New York; Galerie Eva Presenhuber, Zurich; Victoria Miro, London; and Regen Projects, Los Angeles; Photo by Fred Charles.

244쪽 구스타브 카유보트, 〈유럽 다리〉, 1876, 캔버스에 유채, 125×181㎝, 제네바 프티팔레 미술관

244쪽 구스타브 카유보트, 〈파리의 거리, 비 오는 날〉, 1877, 캔버스에 유채, 212.2×276.2㎝, 시카고 아트 인스티튜트

이미경

〈아메리칸 르네상스 벽화: 보스턴 공공 도서관 벽화를 중심으로〉(2014)로 박사학위를 취득했다. 이화여자대학교에서 박사 후 국내 연수를 마치고, 현재 숙명여자대학교, 한국예술종합학교, 목원대학교에 출강하고 있다. 현재 안과의사협회에 미술 칼럼을 연재하고 있으며, 영국과 미국 벽화 연구를 진행하고 있다.

김호정

〈미술가-기업가 루이스 컴포트 티파니의 미술기업 경영과 디자인 개발에 관한 연구〉로 미술사 박사학위를 취득한 후 2014년과 2018년 한국연구재단에서 우수논문 지원을 받아 영미권 여성 미술가 및 장식미술 분야 연구를 지속하고 있다. 명지대학교, 한국예술종합학교, 추계예술대학교 등에서 강의하고 서양미술사학회와 한국미술이론학회에서 임원으로 활동하며 미술사학의 저변 확대에 동참하고 있다.

이지혜

숙명여자대학교에서 서양미술사를 강의했으며, 1930-40년대 영국 전후 미술에 관한 박사학위 논문을 준비하고 있다. 현재는 친환경 건설과 리사이클링을 주력으로 하는 기업에 이사로 재직 중이다. 기업 운영에 발맞추어 환경, 건설, 미술이 어우러지는 프로젝트에 관심을 두고 있다.

이주리

《아트 인 컬처》 기자, 《코리아 아트》, 《더 매거진》 편집장을 거쳐 대학에서 강의를 했다. 현재 아트 컨설팅 인섭 대표로 미술 관련 글을 쓰거나 강의와 전시 기획을 하고 있다. 《교과서 미술관 나들이: 서양편》(2008), 《교과서 미술관 나들이: 한국편》(2009)을 출간했다. 한국과 서양 현대 미술에 관심이 많으며 미국 1970-80년대 미술에 관하여 연구하고 있다.

박화선

〈다비드의 회화에 나타난 프랑스혁명의 이상〉으로 박사학위를 취득했으며, 숙명여자대학교 객원교수와 경남도립미술관 작품추천위원을 역임했다. 현재 도봉문화원 도봉학연구소 연구위원과 서경대학교 대학원 초빙교수로 있다. 대학 강의뿐만 아니라 충북 관내 중고등학교 및 각급 기관, 서울시립미술관, 서울시민대학 등에 출강하며 대중을 만나왔다.

최정선

〈에릭 길의 종교미술 연구〉로 미술사 박사학위 취득 후 종교미술 등 미술사를 통한 역사교육 연구에 매진해 왔다. 가톨릭대학교, 숙명여자대학교와 교육대학원 등에서 강사와 겸임교수를 역임했다. 20여 년 소명여자고등학교 역사 교사로 재직 중이며, 교사들을 위한 직무 연수, 기관 강의, 기고 활동, 청소년을 위한 인문학 강의 및 역사문화 탐방 활동 등을 기획해 왔고, 역동적으로 변화하는 교육 현장에서 연구와 교육 활동을 병행하고 있다.

전수연

〈대극의 융합: 사이 톰블리의 〈레판토〉 연작에 나타나는 이원론에 관한 연구〉(2013), 〈트라우마의 재구성: 윌리엄 켄트리지의 〈프로젝션을 위한 드로잉〉 연작 (1989-2003) 연구〉(2017) 등의 논문을 발표하였고 숙명여자대학교에서 서양미술사를 강의하였다. 인간의 삶과 죽음, 존재의 의미에 대해 고찰하기를 좋아하며, 이를 바탕으로 개인들의 미시사微視史를 다루는 아카이브 미술에 대한 관심에 천착하였다. 현재는 이를 바탕으로 박사학위 논문을 준비 중이다.

서연주

현재 디자인사에 관심을 두고 록펠러 센터 아르데코 양식에 관해 연구하고 있다. 숙명여자대학교, 서울과학기술대학교, 한양여자대학교 외 여러 대학에서 서양미술사와 관련된 다양한 이론 과목을 강의해 왔다. 〈러시아 아방가르드〉, 〈울산 세계 옹기전〉, 〈르네상스 프레스코와 걸작 재현전〉 등 다수 전시 기획에 참여했고 2013년 대한민국축제콘텐츠 심의위원으로 활동한 바 있다.

김윤경

석사 학위 논문인 〈요셉 보이스의 '흑판' 연구〉를 한국미술사교육학회에서 발표했다. 그 외 논문으로는 〈미술의 소비 상품화에 대한 풍자: 채프먼 형제의 〈채프먼 패밀리 컬렉션〉(2002)을 중심으로〉 등이 있다. 숙명여자대학교 회화과 강사로 활동하며 전후 독일 미술에 관심을 두고 연구를 지속하고 있다. 현재는 한국미술관 학예사로도 활동 중이다.

고현서

숙명여자대학교, 국립일제강제동원역사관 외 다수 기관에서 서양미술사와 한국미술사 등을 강의하였다. 석사학위 논문인 〈파울라 레고의 '소녀와 개' 연작 연구〉를 서양미술사학회에 발표하였으며, 그 외 논문으로 〈'성 올랑의 환생'에 나타난 몸의 미학〉 등이 있다. 여성 미술에 관심을 두고 영국 현대 미술에 관하여 연구하고 있다. 현재 재단 병원에 재직 중이며, 동화 작가로도 활동하고 있다.

선우지은

국립중앙박물관 전시과 연구원을 거쳐 영은미술관에서 〈도흥록〉(2018), 〈한국 현대미술과 이탈리아 명작 가구의 만남〉(2018)을 비롯하여 창작스튜디오 사업과 입주 작가 개인전을, 세종문화회관 미술관에서 야외 조각 전시 〈마놀로 발데스〉(2020)와 기업과 공동주최 전시 〈그림 도시 S#5 WAYPOINT〉(2020), 〈어이, 주물씨 왜, 목형씨〉(2020)를 기획 진행하였다. 현재 GS칼텍스 예울마루에서 큐레이터로 활동 중이다.

홍임실

〈킹 카운티의 '대지미술:조각을 통한 토지개선'(1979~1980) 프로젝트 연구〉로 박사학위를 취득하고 대학에서 서양미술사와 미술이론 등을 강의해 왔다. 문화체육관광부 주관 세종도서, 한국출판문화산업진흥원 주관 출판콘텐츠 창작지원 사업 등의 선정 위원을 역임했다. 80일간의 세계 일주 후 여행, 미술, 교육을 접목한 콘텐츠를 기획하고 있다.

박수진

국립현대미술관에서 다수 한국 근·현대 미술 전시를 기획하고 글을 발표해 왔다. 현재는 학예연구관으로 재직 중이다. 국립현대미술관에서 〈곽인식 탄생 100주년 기념전〉(2019), 〈사물의 소리를 듣다: 1970년대 이후 한국현대미술의 물질성〉(2015), 〈올해의 작가상 2014〉(2014), 〈이인성 탄생 100주년 기념〉(2012), 〈올해의 작가 23인의 이야기 1995-2011〉(2011), 〈아리랑 꽃씨: 아시아 이주 작가〉(2009), 〈고암 이응노 탄생 100주년 기념〉(2004-05) 등을 기획하였다.

김미선

전북대학교, 숙명여자대학교, 순천대학교에서 강사를 역임하였고, 행정안전부 지방행정연수원(경기도 수원), 한국전력공사(전북지부) 등에서 강의하였다. 서울 서화갤러리(청담동), 서울 갤러리 창(인사동)에서 큐레이터를 역임하고, ARTSEOUL 전시기획공모전(예술의 전당 한가람미술관) 등 다수의 전시에서 기획자로서 참여하였다. 현재 전북대학교 예술대학 강의전담교수로 활동하고 있으며, 저서로는 《완주예인 기억과 기록 사이》(2020, 공저)가 있다.

김지혜

신세계갤러리 본점 인턴을 거쳐 전광영 작가의 스튜디오에서 큐레이터로 일하였다. 서양미술사학회 간사를 맡은 바 있으며, 숙명여자대학교에 출강하고 있다. 관심 연구분야는 필름, 비디오, 퍼포먼스, 설치 등 1960년대 이후 미술 매체와 개념이 확장되는 양상에 관한 것이다. 현재 마이클 스노우의 1960-1970년대 필름을 통한 조각 개념 확장에 관한 연구로 박사학위 논문을 준비 중이다.